Signs & Symbols of the World

세계의 기호와 상징 사전

SIGNS & SYMBOLS OF THE WORLD

OF THE
WORLD

세계의 기호와 상징 사전

D. R. 매켈로이 지음 | 최다인 옮김

Hans Media

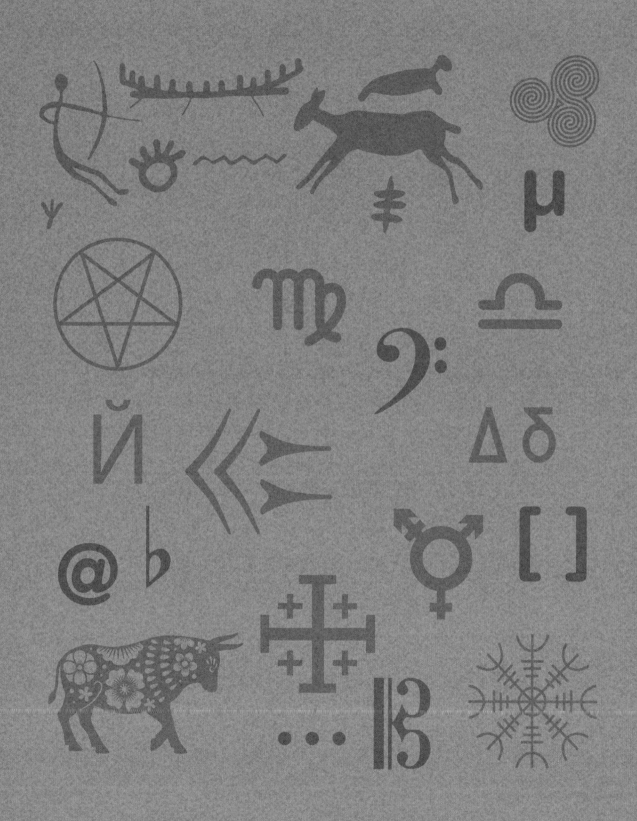

CONTENTS 차례

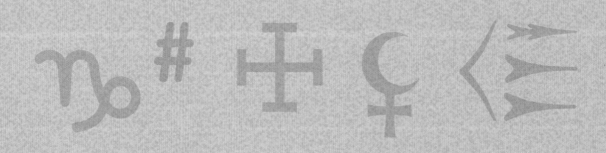

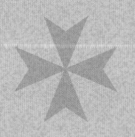

INTRODUCTION 머리말

엄지 세우기 동작

이 기호는 '엄지 세우기' 동작을 가리킨다. 서양에서 이 동작은 긍정적인 무언가를 상징한다. 대체로 "괜찮아요", "알았어요", "그렇게 할게요"라는 뜻이다. "좋아요"라는 뜻일 때도 있다. 하지만 중동에서는 "이거나 먹어라"라는 극도로 무례한 동작이다. 기호와 상징은 사람들이 일상적 삶에서 금세 알아듣고 즉시 활용할 수 있는 정보를 제공한다. 우리는 매일 눈에 띄는 이런 정보를 당연하게 여기지만, 기호와 상징이 없는 삶은 어떨지 상상해 보자. 세상은 사람들이 일상적으로 해야 할 일을 구구절절 적은 게시판으로 뒤덮이고 말 것이다. 방향지시등이나 유도등, 심지어 적신호와 청신호조차 없다면 교통은 어떻게 되겠는가? 일상생활에 쓰이는 상징에는 교통 표지판, 사업체 로고, 인포그래픽, 방향 표시, 장소 표시 등이 있다. 시계는 시간의 흐름을 표시하는 데 사용되는 상징이며 달력도 마찬가지다. 자동차는 현재 달리는 속도와 연료 잔량은 물론 안전띠 착용 여부까지 보여준다. 상점에는 어떤 통로에 어떤 물건이 있으며 가격은 얼마인지 표시되어 있고, 영수증에는 우리가 어떤 물건을 샀는지 상세히 나와 있다. 사람들은 자신에게 의미 있는 장신구와 문신, 피어싱으로 몸을 치장한다. 실제로 상징 자체가 무엇을 뜻하는지 전혀 모르는 채 '쿨'하다는 이유만으로 문신을 고르는 사람도 적지 않다. 장신구는 그 자체가 상징일 뿐 아니라(결혼반지 등) 착용 방식 또한 착용자의 의도를 드러내기도 한다. 사물을 시각적으로 나타내는 방법은 매우 많지만, 몇 가지 대표적 기호와 상징의 정의부터 알아보기로 하자.

애뮬릿 Amulet

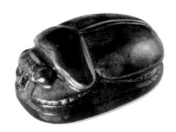

이집트 갑충석 애뮬릿

애뮬릿은 사악함, 위험, 질병으로부터 보호해 주는 기능을 한다고 여겨지는 장식품 또는 작은 장신구를 가리킨다. 이 깜찍한 이집트 갑충석은 애뮬릿의 좋은 예다. 사람들은 애뮬릿을 착용하거나 지님으로써 사악함이나 불운을 막는 실질적 방어막으로 자신을 보호할 수 있다고 믿었다. 반대로 애뮬릿을 지니지 않으면 언제든 불행이 닥칠 수 있다는 뜻이다.

엠블럼 Emblem

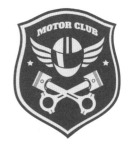

모터사이클 엠블럼

엠블럼은 나라, 집단, 가문 등을 나타내는 특징적 휘장으로 쓰이는 문장紋章 또는 상징적 사물이다. 엠블럼은 본질적으로 상징성이 강하다. 엠블럼에 쓰이지 않을 때도 고유한 의미를 지니는 개별 이미지를 담고 있다는 뜻이다. 예를 들어 이런 모터사이클 엠블럼에서 바퀴와 피스톤은 엔진이 달린 탈것을 나타낸다. 이런 사물은 따로 떼어놓아도 의미가 통한다. 엠블럼은 자신이 대표

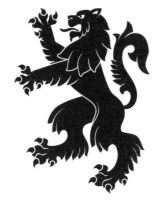

후지 기립 흑사자 방패 엠블럼

하는 집단 고유의 것이며, 문장 엠블럼은 특정 가문이나 '혈통', 때로는 특정 인물 하나를 대표한다. 방패형 문장에는 사자가 들어가는 경우가 매우 많으며 사자의 색상과 얼굴이 향한 방향, 선 자세인지 누운 자세인지에 따라 의미가 달라진다. 여기 있는 예에서는 사자가 뒷다리 하나로 서서 나머지 세 다리를 쳐들고 꼬리를 세우고 있다. 따라서 '후지 기립rampant 흑사자'로 구분된다.

글리프Glyph

글리프는 형상을 본뜬 기호나 문자, 또는 그림문자를 가리킨다. 글리프는 대개 직관적으로 보이는 것 이상의 의미를 지닌 도형 또는 선으로 그린 그림이다. 오른쪽 위의 글리프들은 사실 그저 선과 삼각형으로 이루어졌을 뿐이지만, 도형을 조합한 이런 상징을 주로 활용하던 집단 또는 집단들 내부에서 다듬어지고 널리 받아들여지면서 다양한 형이상학적 상태를 나타내게 되었다. 글리프는 수상적인 것이 많기에 깊이 연구하거나 애초에 글리프를 만들었던 집단의 내부 지식에 접근할 수 있어야 그 의미를 파악할 수 있다. 연금술, 종교, 상업은 글리프가 자주 쓰였던 분야다. 연금술 기호는 그 주제만을 다루는 책이 다수 존재할 정도로 방대하다. 지금까지의 연구로 연금술에는 거의 5천 개에 달하는 글리프가 존재했음이 밝혀졌다.

전이	결합	도전	주입
보호	변형	배움	발현
이해	초월	반영	창조

연결 ／ 선과 삼각형으로 형이상학적 상태를 나타내는 글리프

아이콘Icon

아이콘에는 종교적 그림부터 컴퓨터에 쓰이는 이미지까지 여러 가지 정의가 있다. 아이콘은 뜻하는 바가 직접적으로 반영된 형태를 띤 상징이다. 명확하게 '전화'를 나타내는 아래 아이콘들은 실제로 전화처럼 생겼다. 아이콘은 기업 로고에도 자주 쓰이며, 이 경우 특정 색상 및 서체와 결합해 그 회사만을 가리키는 상징이 된다. 거의 모든 로고는 해당 기업 명의로 저작권 또는 상표권이 등록된다. 그런 배타성이 확보되어야 효과적 로고라고 할 수 있다.

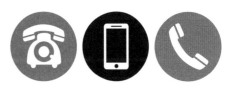

전화 아이콘

표의문자 Ideogram/Ideograph

이디오그래프, 즉 표의문자는 대응하는 소리가 아니라 뜻하는 개념을 기호로 만든 문자를 말한다. 표의문자의 예로는 숫자와 한자가 있다. '이디오그래프'는 그리스어 이데아idea와 글 쓰는 도구를 가리키는 그라프graph가 합쳐진 단어다. 세계적으로 가장 흔히 쓰이는 표의문자는 아마 숫자일 것이다. 스페인어의 우노uno, 독일어의 아인ein, 프랑스어의 엉un, 영어의 원one처럼 숫자를 세는 단어가 따로 있어도 아라비아 숫자 체계를 함께 활용하는 언어가 상당히 많다. 아래 표지판은 그림만으로 "이곳에서는 수영복 차림이 허용되지 않는다"는 뜻을 전한다. 이 기호는 특정 언어의 이해도에 의존하지 않으므로(글로 '수영복 금지'라고 쓰인 표지판과 달리) 어떤 언어를 사용하는 사람이든 쉽게 이해할 수 있다. 수영복은 특히 그런 복장이 흔한 환경에서는 매우 알아보기 쉬운 아이콘이다.

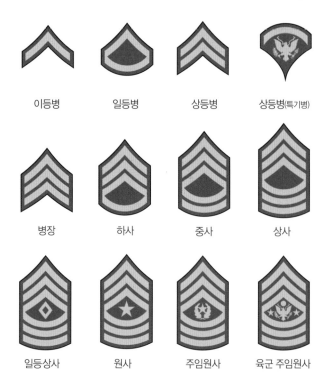

미국 육군 계급장

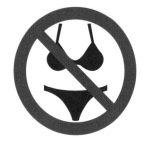

이 표의문자는 언어를 사용하지 않고도 '수영복 금지'라는 뜻을 전달한다.

휘장 Insignia

휘장은 군대나 정부 기관의 계급, 또는 특정 조직의 소속을 나타내는 표지이며 일종의 공식적 엠블럼이라고 할 수 있다. 따라서 휘장은 군대 또는 조직의 계급, 그리고/또는 그런 단체에 소속된 신분과 관련되어 있다. 오른쪽 위의 그림은 미국 육군이 사용하는 수백 가지 계급장, 부대나 임무 표식의 예다. 군대 휘장은 12장 '군대'에서 자세히 살펴볼 예정이다. 육·해·공 등으로 나뉘는 각 군종軍種에서는 색상이나 방향성, 제작 방식 등이 서로 다른 휘장을 사용한다. 군복에 사용되는 휘장에는 계급장 외에도 훈

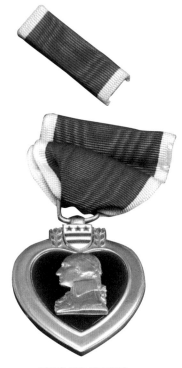

위쪽은 퍼플 하트 약장. 아래쪽은 퍼플 하트 정식 훈장이다.

장이나 메달 등이 있다. 하지만 대개는 커다란 정식 훈장을 착용하는 대신, 여러 개를 나란히 달기 좋고 일상 활동에 지장이 없는 막대 형태의 약장略章(정식 훈장을 갈음하는 상징)을 사용한다. 왼쪽 페이지 아래의 예는 전투에서 부상당한 병사에게 주어지는 퍼플 하트Purple Heart 훈장의 정장과 약장이다.

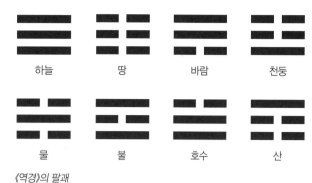

| 하늘 | 땅 | 바람 | 천둥 |
| 물 | 불 | 호수 | 산 |

《역경》의 팔괘

상형문자Pictogram/Pictograph

픽토그램, 즉 상형문자는 단어나 어구를 그림으로 나타낸 상징이다. 가장 오래된 형태의 문자는 대부분 상형문자에 속한다. 이집트 히에로글리프는 기원전 3천 년까지 거슬러 올라간다. 이집트의 글은 각각 하나의 단어 또는 개념을 가리키는 상징들로 이루어지는 글리프이므로 '히에로글리프'라고 불린다는 점에 주목하자. '글리프'와 '픽토그램'은 종종 같은 뜻으로 쓰이기도 한다. 아래의 예에서 두 흰색 상징은 각각 기록과 측

정의 여신인 세스헤트Seshat(좌)와 하늘의 신인 호루스Horus(우)를 나타낸다. 상형문자 체계에서는 여러 기호가 결합해서 다른 단어나 개념을 만들어내는 경우가 많다. 예를 들어 왼쪽 아래의 두 한자는 '시작'을 나타내는 글자('간'으로 발음)와 '아침'을 나타내는 글자('탄'으로 발음)가 합쳐져 '설날'이라는 일본어 단어를 형성한다. 글리프는 상형문자이지만, 상형문자가 꼭 글리프인 것은 아니다. 중국의 유교 경전인 《역경》에는 삼효三爻(가로 단위 세 개)로 이루어진 팔괘와 육효(가로 단위 여섯 개)로 이루어진 64괘가 나온다. 위에 있는 팔괘는 글리프인 동시에 상형문자로 볼 수 있다.

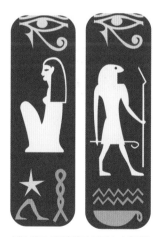

세스헤트 여신(좌)과 호루스 신(우)을
나타내는 이집트 히에로글리프

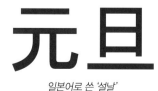

일본어로 쓴 '설날'

시질Sigil

시질은 마법적 힘이 있다고 여겨지는 상징을 그리거나 새긴 문양을 가리킨다. 대개 선으로 그린 그림 형태로 통로, 사물, 장소를 장식해 사악한 것을 막는 용도로 쓰인다. 특

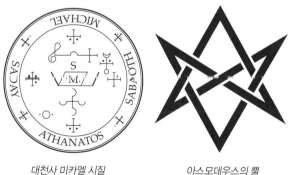

대천사 미카엘 시질

아스모데우스의 뿔

정 악마나 마법적 존재에 대응하는 것이 많다. 앞 페이지의 그림은 아스모데우스의 뿔이라고 불리는 시질이다. 아스모데우스는 유대교와 이슬람교에 나오는 악마의 왕이며, 사람들은 이 상징을 문 위에 그리면 악마가 집 안으로 들어오지 못하게 막을 수 있다고 여겼다. 몸에 문신으로 새기면 아스모데우스에게 씌지 않을 수 있다는 믿음도 있었다. 실제로 현대에 와서 시질은 문신이나 장식용 미술품 소재로 인기를 끌고 있다. 재능 있는 예술가들은 고객의 의뢰를 받아 독특한 시질을 새로 만들어내기도 한다. 그런 시질은 현대적 문젯거리를 막아준다는 의미를 담은 경우가 많다. 시질이 늘 단순한 선화로만 나타나는 것은 아니며, 여러 겹의 원과 오각별, 마법 주문이나 상징을 포함한 복잡한 시질도 많다. 앞 페이지의 그림은 대천사 미카엘의 시질이다. 이 경우 시질은 미카엘의 힘을 끌어내 사용자를 위험에서 보호하는 역할을 한다. 그러므로 밀어내는 것이 아니라 '끌어들이는' 시질이라 할 수 있다.

사인Sign

사인은 정보나 지시사항을 전달하기 위해 쓰이는 몸짓, 동작, 물건 등을 가리킨다. '사인' 또한 다양한 뜻으로 쓰이는 단어지만, 이 책에서는 위의 정의를 사용하기로 한다. 사인은 엄청나게 다양한 방식으로 정보를 전달한다. 흔히 아이콘(불붙은 담배 등) 위에 덮어씌워 사선이 그어진 사물은 해당 장소에서 허용되지 않음을 표시하는 보편적 '금지' 표시, 교통 통제나 특정 구역 출입 금지에 쓰이는 빨간 팔각형 '정지' 표시 같은 표지판은 순전히 시각적인 사인이다. 이 표지판에는 '정지'라는 글자가 있을 수도 없을 수도 있으며, 있다면 대개는 그 지역 언어로 쓰여 있다. 글자가 있든 없든 빨간 팔각형은 정지 표시로 인식된다. 하지만 '영업 중' 표지판의 경우 위에 적힌 "들어오세요"라는 말이 없으면 표지판의 의도가 무엇인지 파악하기 어려울지도 모른다. 심지어 표지판이 붉은색인 탓에 가게가 닫혀 있다고 잘못 인식될 수도 있다. 우리는 매일 중요하거나 유용하거나 상업적인 정보를 담은 수많은 사인의 폭격 속에 살아간다. 어딜 가나 사인이 눈에 띄고, 거기에 익숙해진

나머지 어디로 가라거나 무엇을 하라고 지시하는 사인이 없으면 불안하거나 초조해지는 사람도 적지 않다.

여러 종류의 사인

기호Symbol

기호는 사물, 기능, 과정 등을 대신하는 관례적 표식 또는 글자(예를 들어 화학적 원소를 가리키는 약자)이다. 이 정의는 이 책의 주제를 요약하는 핵심이다. 앞서 정의했던

마그네슘의 원소 기호

상징은 모두 각각의 의미를 지니는 동시에 기호에 속한다고 할 수 있다. 글자는 소리를 나타내는 기호이며 그림문자는 단어나 개념을 나타내는 기호, 아이콘은 대체로 복잡한 사물이나 개념을 가리키는 기호다. 예를 들어 부리를 벌린 파랑새는 '지저귐tweet'이라는 개념을 나타내기에 트위터의 로고로 쓰인다. 이 책을 읽어나가다 보면 기호의 개념과 그 의미에 관해 더 자세히 파악하게 될 것이다.

솔로몬의 인장 육각별

부적Talisman

부적은 일반적으로 마법의 힘이 깃들어 행운을 부른다고 여겨지는, 글씨가 새겨진 반지나 돌 등의 물건을 말한다. '탈리스만'은 그리스어 단어 텔레스마telesma(종교 의식)에 기원을 둔 단어이므로 부적은 부적 제작자의 행위 또는 '의식'을 통해 비로소 힘을 얻는 물건이다. 애뮬릿은 원래부터 마법적 힘을 지닌 반면(대체로 재료가 되는 물질의 특성 덕분에) 부적은 보호하는 능력을 불어넣거나 '충전'해야 완성된다. 악마의 눈evil eye을 막는 데 쓰이는 터키 부적(아래 그림)이 좋은 예다. 다른 유명한 부적으로는 보통 오각별이나 육각별 형태인 솔로몬의 인장(육각별은 다윗의 별이라고 불리기도 한다)이 새겨진 반지가 있다. 전설에 따르면 이 반지는 솔로몬 왕에게 동물들과 의사소통하는 능력을 부여했다고 한다.

지금까지 상징에는 어떤 것들이 있는지 훑어보았으니 이제 용도에 따라 묶은 상징의 유형을 살펴보도록 하자. 세상에는 셀 수 없이 많은 상징이 쓰이고 있으므로 책 한 권으로 모든 상징을 살펴볼 수는 없다. 이 책의 목표는 가능한 한 폭넓게 상징의 유형과 쓰임새를 살펴보는 것이다.

이 책에는 전 세계에서 수집한 1,001개 이상의 상징, 그 의미와 역사가 수록되었다. 독자 여러분이 용도별로 원하는 것을 더 쉽게 찾아볼 수 있도록 유형에 따라 상징을 분류했다. 맨 뒤에는 해당하는 쪽 번호와 함께 상징을 가나다 순으로 정리한 색인을 실었다. 여러분이 세계의 상징을 조사한 이 책을 흥미롭고 쓸모 있다고 여기고, 가능하다면 이 책을 통해 전에는 미처 몰랐으나 의미 있다고 생각하게 된 무언가를 발견하게 되기를 바란다.

'악마의 눈'을 물리치는 터키 부적

ALCHEMY

연금술

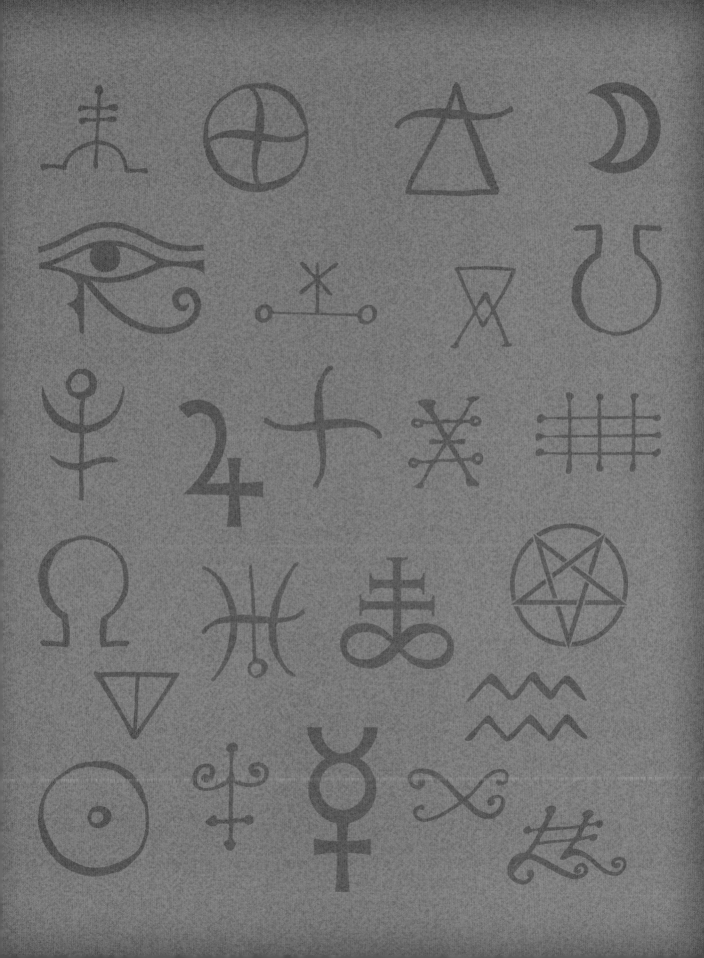

연금술은 지금 우리가 아는 화학의 조상 격인 옛 학문이었다. 인간이 밝혀낸 여러 원소를 원자량에 따라 정리한 주기율표가 등장하기 전 연금술은 자연계를 설명하려는 탐구자들에게 일종의 틀을 제공했다. 연금술은 특히 어떤 물질을 다른 것으로 바꾸는 변화(또는 변성transmutation)에 초점을 맞추었다. 이는 단순히 물질의 상태 변화, 이를테면 고체를 액체로 바꾸는 것이 아니라 실제로 물질의 본질 자체를 변화시킨다는 뜻이다. 최대 관심사는 납이나 주석처럼 가치가 적은 비卑금속을 금으로 바꾸는 것이었다. 연금술사들은 재료를 정확히 골라 올바른 과정 및 기호와 결합하면 보잘것없는 물질을 가장 귀중한 물질로 바꿀 수 있다고 믿었다. 연금술에 쓰이는 기호는 매우 많고 복잡했으며, 대체로 수백 년에 걸쳐 연금술사들이 변성이란 단순한 작업이 아님을 깨달으면서 그렇게 되었다. 자신이 간절히 원하는 불가능한 작업을 수행해 줄 엄청나게 강력한 하나의 도안을 만들어내려고 연금술사가 최대한 많은 마법적 상형문자와 그림문자를 집어넣을수록 상징은 점점 더 복잡해졌다.

연금술 기호

아래 기호들은 가장 간단한 연금술 아이콘 가운데 일부다. 불, 물, 공기, 흙의 4원소는 점성술, 주술, 약초학, 신비주의 등 여러 분야의 그림문자 체계에 두루 쓰인다. 각각 창조, 생명, 죽음, 대지를 가리키는 이 상징은 창조의 불꽃에서 시작해 흙(땅)으로 돌아가는 변화를 나타낸다.

도형과 아이콘을 결합하는 방식은 신성 기하학이라 불리게 되었고, 이 성스러운 도형 그림은 그 자체로 예술이 되었다. 오른쪽 페이지의 그림은 연금술에서 흔히 보이는 상징이다. 이 원 안에는 일곱 가지 행성 금속, 기본 방위, 네 가지 기본 원소, 세 가지 주요 요소(정신, 육체, 영혼), 오각별이 들어 있다. 이 예에서는 행성 금속과 동서남북이 문자로 적혀 있지만, 실제 연금술에서는 각각 해당하는 아이콘으로 표시되었다.

연금술 아이콘

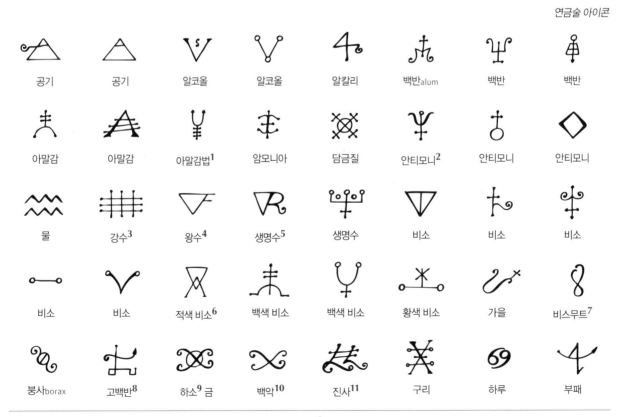

공기	공기	알코올	알코올	알칼리	백반alum	백반	백반
아말감	아말감	아말감법[1]	암모니아	담금질	안티모니[2]	안티모니	안티모니
물	강수[3]	왕수[4]	생명수[5]	생명수	비소	비소	비소
비소	비소	적색 비소[6]	백색 비소	백색 비소	황색 비소	가을	비스무트[7]
붕사borax	고백반[8]	하소[9] 금	백악[10]	진사[11]	구리	하루	부패

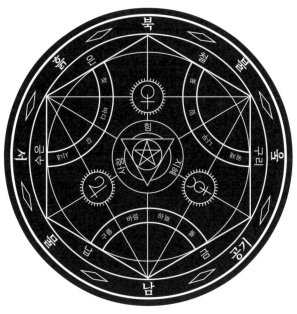

금속, 방위, 원소, 주요 요소를 나타낸 연금술 기호

주석은 라틴어로 스탄눔stannum이며 원소 기호는 Sn이다. 주석의 연금술 기호는 목성Jupiter을 나타내는 아이콘이다. 로마 신화의 '아버지 신'인 유피테르는 만물의 창조자이다. 유피테르의 '번개'는 태양계에서 가장 큰 행성인 목성과 연관성이 있다.

철은 라틴어로 페르룸ferrum이며 원소 기호는 Fe이다. 철의 연금술 기호는 화성Mars을 나타내는 아이콘이다. 로마 신화에서 마르스는 전쟁의 신이며, 그의 상징은 방패와 창, 즉 전쟁 무기를 본뜬 형상이다. 인간이 자연에 존재하는 혼합물에서 철을 분리하는 법을 배웠을 때 철기시대(기원전 1200년경)가 시작되었다. 철은 세 가지뿐인 자연발생적 자성 원소에 속한다.

행성 금속

일곱 가지 행성 금속은 다음과 같다.

은은 라틴어로 아르겐툼argentum이라 불리므로 주기율표에서 은을 나타내는 원소 기호는 Ag이다. 연금술 기호는 '빛나다', 또는 '밝음'을 뜻하는 달이다. 달은 게자리에 영향을 미치는 지배 행성이기도 하다. '월요일'이라는 단어도 달에서 나왔다.

금은 라틴어로 아우룸aurum이기에 원소 기호는 Au다. 가장 귀한 금속인 금의 연금술 기호는 가장 강력한 천체인 태양이다. 사람들은 금에 힘이 깃들어 있다고 여겼으므로 수많은 성상과 부적이 금으로 제작되었다. 태양은 사자자리를 지배하며, 사자는 동물의 왕이다.

납은 라틴어로 플룸붐plumbum이며 원소기호는 Pb이다. 납을 가리키는 연금술 기호는 '토요일'이라는 단어를 탄생시킨 토성Saturn의 아이콘이다. 로마 신화에서 시간속인 사투르누스는 풍요와 부활, 해방의 신이다. 12월에 열리던 농경제인 사투르날리아Saturnalia는 크리스마스 행사에 만찬과 선물, 흥겨운 분위기라는 전통을 물려주었다.

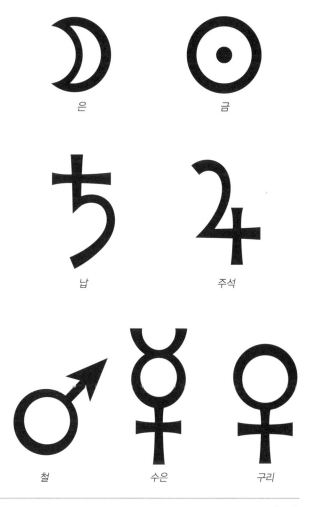

은

금

납

주석

철

수은

구리

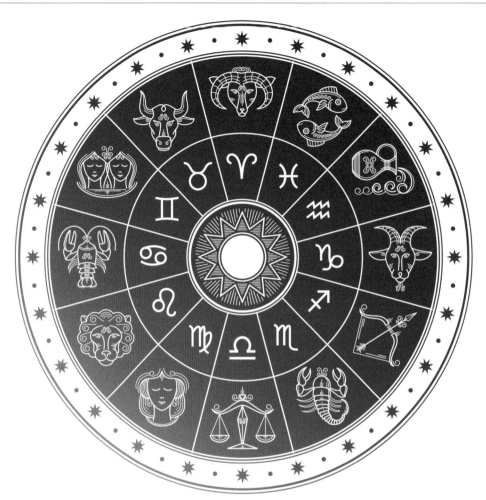

황도 십이궁이 표시된 점성술 도표

수은은 그리스어로 히드라르기룸hydrargyrum('물로 된 은')이며 원소 기호는 Hg이다. 수은의 연금술 기호는 수성Mercury을 가리키는 아이콘이다. 로마 신화에서 메르쿠리우스는 신들의 전령이며 빠른 속도로 유명했다. 종종 날개 달린 샌들을 신은 모습으로 묘사되기도 했다. 액체 상태에서 구슬 형태로 물체 표면을 구르는 수은은 생물에게 몹시 유해하며, 때로는 빠른 은이라는 뜻에서 '퀵실버quicksilver'로도 불린다.

구리는 라틴어로 쿠프룸cuprum이며 원소 기호는 Cu이다. 쿠프룸은 '키프로스에서 난'이라는 뜻이며, 키프로스는 선사시대부터 구리 광산으로 유명했다. 중동에서는 기원

전 9천 년 무렵부터 구리가 장신구, 도구, 병기에 쓰였다. 자연계에서 구리는 순수한 상태(적색/주황색 금속)로 흔히 발견되지만, 유연성(혹은 '부드러움') 탓에 무기 만드는 데는 적합하지 않았다. 하지만 주석을 구리에 더하면 두 가지 원소보다 강도 면에서 훨씬 뛰어난 청동이 만들어졌다. 구리의 연금술 기호는 금성을 나타내는 아이콘이다.

연금술의 신비주의는 학자와 담당 사제만이 손댈 수 있었으며 고도로 발달한 고대 '과학'이었던 점성술과 겹치는 부분이 상당히 많다. 이런 상관관계는 3장 '점성술'편에서 더 자세히 다룰 예정이다. 연금술의 주요 절차(재료를 다른 형태나 물질로 변화시키는 과정)에는 신성 기하학에서 그 절차

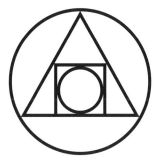

현자의 돌을 상징하는 '사각 원'

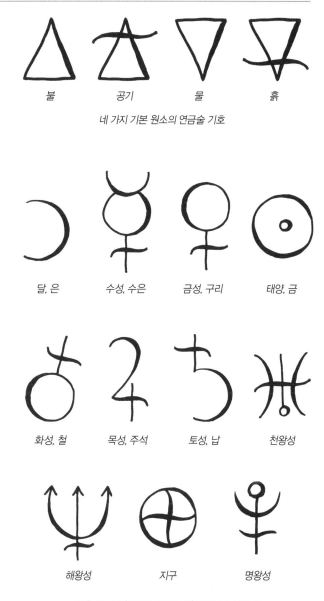

네 가지 기본 원소의 연금술 기호

불 · 공기 · 물 · 흙

달, 은 · 수성, 수은 · 금성, 구리 · 태양, 금

화성, 철 · 목성, 주석 · 토성, 납 · 천왕성

해왕성 · 지구 · 명왕성

아홉 개 행성(더불어 태양과 달)의 연금술 기호와
각각에 해당하는 연금술 금속

를 가리키는 열두 별자리 기호가 각각 할당되어 있다. 모든 절차의 완성은 마그눔 오푸스Magnum Opus('위대한 작업')라는 용어로 불렸다. 마그눔 오푸스를 달성하려면 수소, 산소, 황 같은 마테리아 프리마materia prima('1차 질료')로 작업해야 했다. 마그눔 오푸스의 결과는 궁극적 정화였다. 비속하거나 거친 것을 완벽하게 정제한다는 뜻이다.

연금술사는 대부분 기본 질료 외에도 매우 다양한 물질을 활용했고, 물질마다 상징을 할당하고 고유한 마법적 특성을 부여했다.

연금술의 최종 단계는 물론 납(또는 기타 흔한 금속)을 금으로 바꾸는 것이었다. 마그눔 오푸스는 현자의 돌Philosopher's Stone이라는 결과물을 만들어낸다는 것이 보편적 통념이었다. 이것이야말로 어떤 물질이든 금으로 바꾸는 힘을 지닌 궁극적 마법 도구였다. 현자의 돌은 대개 원을 사각형으로 둘러싸고 삼각형 안에 넣은 다음 다시 더 큰 원으로 둘러싼 도형인 사각 원Squared Circle으로 표시되었다. 이 기호는 기하학적으로 불가능한 것(연금술의 목표 달성이 실패하리라는 점을 암암리에 드러낸다!)을 가리키기도 했다. 다음으로는 네 가지 기본 원소의 의미를 살펴보자.

- **불 기호:** 삼각형(불꽃의 모양을 단순화한 형태)
- **공기 기호:** 선이 그어진 삼각형(불이 공기를 소모함을 보여줌)
- **물 기호:** 역삼각형(쏟아지는 물을 단순화한 형태)
- **흙 기호:** 선이 그어진 역삼각형(흙이 불을 소모함을 보여줌)

아홉 개 행성(이 책에서는 명왕성도 태양계의 행성으로 포함한다)에도 기호가 있다. 일곱 개의 전통적 행성(태양, 달, 맨눈으로 보이는 나섯 개 행성인 화성, 목성, 토성, 수성, 금성)에는 연금술 금속도 지정되어 있다. 다음 페이지에서는 더 다양한 연금술 기호를 살펴본다.

기타 연금술 기호

그 외에 흔히 쓰이는 연금술 기호를 소개한다.

⊠ **1개월:** 30일(평균). 그레고리력에서 각 월에 따라 날짜가 달라짐

1시간: 60분으로 이루어진 시간 단위

강수: 질산. 금을 제외한 모든 것을 녹이는 용해제

검gum**:** 다양한 식물에서 모은 나뭇진. 끈끈함

계관석 II: 산화비소

계관석: 비소 황화물As2S3. '웅황orpiment'이라고도 불림

계관석: 황화비소As4S4. '홍옥 비소'라고도 함

구리 승화물: 황산구리

구리(순수한 광석): 구리 원소

금 II: 황산금. 희귀하고 불안정한 금 화합물

금속재calx**:** 광석이나 광물을 가열한 뒤 나오는 가루 상태의 잔여물

기름: 점성이 있고 불에 잘 타는 액체 전반

납: 순수한 천연 광석

녹청: 아세트산구리. 염료로 사용됨

도가니 II: 모양 그리고/또는 재질이 다른 도가니

도가니 III: 모양 그리고/또는 재질이 다른 도가니

도가니 IV: 모양 그리고/또는 재질이 다른 도가니

도가니: 금속을 녹이는 그릇이나 용기

레귤러스 II

레귤러스 III

레귤러스 IV

레귤러스regulus**:** 정련한 금속 원소. 특히 안티모니

레토르트retort**:** 증류기. 알렘빅 이전에 쓰이던 기구

MB 마리아의 목욕탕Bath of Mary**:** 프랑스어로 뱅마리bain-marie. 중탕기

말똥

반 드램dram**(약재용):** 16분의 1온스(1드램 = 8분의 1온스). 30그레인grain

반 온스(약재용): 240그레인(1그레인 = 0.065그램)

밤: 밤새(약 열두 시간). 작업 후 효과가 나타나도록 놔두는 시간

백반: 황산칼륨

백철광marcasite**:** 이황화철(녹반green vitriol). 또는 황화비소

벽돌 분말: 벽돌을 아주 고운 입자로 갈아 다시 가루로 만든 것

벽돌: 모래, 흙, 석회가 포함된 진흙 반죽으로 구운 네모진 덩어리

별 달린 삼지창: 물질을 식염수에 증류한 결과물

부패: 유기물이 썩어 분해되는 과정

분말: 단단한 고체를 고운 입자 형태로 간 것

불순 산화아연tutty**:** 아연 광석을 제련할 때 부산물로 생기는 산화아연

붕사 II: 붕산 또는 사붕산

붕사 III: 산화붕소

붕사: 붕산나트륨 또는 사붕산나트륨

비누: 수산화나트륨 + 기름 또는 지방분

비소: 삼산화비소

비스무트: 광물 원소의 일종

비트리올vitriol**:** 황산염 또는 '비트리올 기름oil of vitriol'이라고 써서 황산을 가리킴

비트리올 II: 황산철

산화한 구리 II: 황산구리, 키프로스 황산염, 푸른 황산염

산화한 구리: 산화구리, 아산화구리

산화한 철: 산화철(II), 삼산화이철

삼지창: 물질을 식염수(소금물)에 녹여 나오는 결과물

생명수 II: 다른 형태의 알코올이며, 아이소프로필알코올로 추정됨

생명수: "생명의 물". 와인을 증류해서 얻는 에탄올

생석회: 산화칼슘

세루스cerusse**:** 삼산화안티모니, 백색 안티모니

소변: 따로 밝히지 않는 한 말 오줌을 가리킴

스트라툼 수페르 스트라툼 II: 여과 등을 통해 켜켜이 쌓인 침전물

스트라툼 수페르 스트라툼stratum super stratum**:** 한 물질을 다른 물질 위에 겹침

승화 구리염: 황산구리(II)

승화 수은 II: 황산수은

승화 수은 III: 산화수은

승화 수은: 염화수은. 수은 결정체

승화 안티모니염: 산화안티모니

승화: 고체에서 액체 단계를 거치지 않고 기체로 변화함

식초 II

식초 III

식초: 아세트산. 아스피린의 원료

아말감: 혼합물이나 합금. 특히 수은 합금

안티모니 레귤러스 II: 순수한 안티모니

안티모니 레귤러스: 부분적으로 정련한 천연 안티모니

안티모니 승화물: 삼황화안티모니. 휘안석 광물

안티모니 식초: 안티모니트라이아세테이트. 불안정함

안티모니: 황화안티모니

안티모니염: 안티모니아세트산염

안티모니화구리: 황화구리안티모니copper antimony sulfide, CAS

안티모니화구리염: CAS + 아세트산염

알렘빅alembic**:** 부리가 달린 플라스크 모양이며 액체를 증류하는 기구

알칼리 II: 암모니아

알칼리: 탄산나트륨

암모니악Ammoniac**:** 질산암모늄

암염 II: 산화나트륨

암염: 염화나트륨. 요리용 소금

염: 산을 염기와 섞으면 나오는 화합물

왁스: 밀랍(18세기 이전에 사용 가능했던 유일한 왁스)

왕수 II: 2차로 농축한 산. 용해제

왕수: 진한 질산 + 염산. 용해제

용해 II: 고체를 알코올이나 아세톤에 녹임

용해: 고체를 물에 녹임

유피테르의 홀粉**:** 액체 상태의 수은을 증류한 결과물

은 II: 질산은

자석: 물질이나 사물에 자력을 적용하는 과정

재: 탄소나 기타 물질을 태워 나오는 부산물

정제: 화학적 과정을 통해 질료에서 오염물을 제거함

주석: 순수한 광물 원소

주야day-night**:** 낮과 밤 전체(즉 24시간)

증기 중탕: 수증기 중탕

증류: 물질을 증기로 만든 다음 응결된 액체를 모음

증류액spirit**:** 증류를 통해 얻은 액체 또는 진액의 총칭

진사: 황화수은(진사는 황화수은H_gs을 함유한 적색의 광물을 가리킴)

진수quintessence**:** 완벽함에 이른 궁극적 상태

철-구리: 철과 구리의 합금. 희귀함

철 레귤러스: 철 + 안티모니 = 금속화한 안티모니

철 II: 산화철

철(순수한 광석): 철 원소

초석: 질산칼륨. 화약 재료로 쓰임

침전물: 용해 과정에서 분리된 고체 물질

카두세우스[12]**:** 두 가지 상반된 물질(예를 들어 물/기름)을 결합하는 과정

카푸트 모르툼[13]**:** 건류[14]에서 나오는 고체 잔여물(특히 삼산화이철Fe_2O_3)

타르타르 II: 타르타르산칼륨

타르타르[15]**:** 탄산칼륨

팅크처tincture**:** 무언가를 에탄올에 녹여 만드는 용액

포타슘: 무른 알칼리 금속 원소

현자의 황: 이산화황 이외의 황산화물

황: 황 원소. 연금술의 3대 1차 질료 중 하나

흑색 황: 유황. 이산화황('냄새나는' 황)

연금술 기호와 이교 풍습

현대에도 여전히 연금술을 연구하는 사람들은 존재하며, 그중에는 더욱 어두운 분야에도 발을 담그는 이가 적지 않다. 사탄주의는 사탄(또는 루시퍼나 악마)을 영적 존재이자 궁극적 신으로 숭배하고 신성시하는 비밀 종교다. 사탄주의 상징은 연금술(신성 기하학), 마녀 주술 같은 이교 풍습(역위치 오각별), 고대의 종교적 상징(레비아탄 십자가)에서 그대로 따온 것이 많다.

666

짐승의 숫자. 요한묵시록Book of Revelation('Revelation'이 복수가 아니라 단수라는 점에 주의하자)에 나오는 종말의 징조 가운데 하나다.

숫자 666

역위치 오각별

꼭짓점이 다섯 개인 별(정위치)은 한때 예수의 상흔 다섯 개를 나타내는 상징이었기 때문에 기독교의 상징으로 받아들여지게 되었다. 또한 마녀 주술과 위카Wicca('자연주의 마법' 종교)에서 사용되던 기호이기도 하다. 땅에 닿은 아래쪽 두 꼭짓점은 힘과 지혜의 흐름이 땅에서 시작되어 사용자에게 전해짐을 보여준다. 하늘을 가리키는 하나의 꼭짓점은 힘의 흐름이 계속해서 위로 이어짐을 나타낸다. 별을 뒤집으면 이제 한 꼭짓점이 땅을 향하고, 그 결과 세상에서 나온 힘이 사용자를 통과해 지옥으로 연결되어 지하 세계의 주인에게 전달되게 된다.

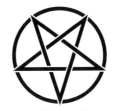

역위치 오각별

레비아탄Leviathan의 십자가

이 십자가는 연금술에서 모든 물질의 기본인 3대 1차 질료에 속하는 황 원소(또는 유황, 나머지 둘은 수은과 소금)를 나타내는 기호다. 기호의 아래쪽은 무한대 기호이며 위의 이중 십자가는 남성성과 여성성 사이의 균형을 상징한다.

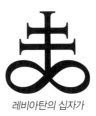

레비아탄의 십자가

루시퍼의 시질

이 상징은 타락 천사 루시퍼의 표식이다. 아래를 가리키는 꼭짓점은 루시퍼가 지옥으로 내려갔음을 나타낸다.

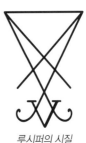

루시퍼의 시질

퀸컹크스Quincunx

퀸컹크스는 주사위에서 5를 나타내는 눈처럼 사각형의 네 모서리와 가운데에 다섯 개의 형상이 그려진 패턴이

퀸컹크스 기호

다. 비금속이 금으로 변하는 중간 상태를 나타내는 퀸컹크스는 연금술에서 가장 중요한 상징으로 여겨지기도 했다. 계몽이라는 영적 의미를 지닌 상징이기도 하다.

바포메트Baphomet의 시질

성전 기사단은 바티칸의 교황에게서 바포메트를 신으로 숭배한다는 근거 없는 의심을 받았고, 이는 기사단 해산이라는 결과로 이어졌다. 바포메트 상징에는 역위치 오각별과 염소의 두개골이 그려져 있다. 염소는 오랫동안 사탄과 연결되었지만, 사실 이런 관련성은 드루이드교에서 빌려온 것일 가능성이 있다. 뿔 달린 신인 케르눈노스Cernunnos는 다신교인 켈트 종교의 신이었다. 그는 풍요와 삶, 동물, 그리고 지하세계를 관장했다. 이런 공통점 덕분에 사탄 숭배자들은 손쉽게 이 상징을 바포메트와 연결할 수 있었다.

성 베드로의 십자가

이 상징은 종종 (부정확하게) 사탄 숭배와 연결된다. 하지만 사실은 기독교에 속하는 상징이다. 성경에서 베드로는 자신이 예수와 같은 방식으로 처형될 자격이 없다고 생각했기에 겸허함의 표시로서 거꾸로 뒤집은 십자가에 매달아 달라고 요구했다.

성 베드로의 십자가

다른 목적으로 사용되는 연금술 기호

과거부터 현대까지 사용되고 있는 연금술 관련 상징의 셀 수 없이 많은 개수와 복잡성 탓에 일반 대중은 상징의 의미를 혼동하기 쉽다. 연금술 기호와 쏙 빼닮은 도플갱어의 예를 살펴보자.

아래의 왼쪽 기호는 영생을 나타내는 종교적 상징인 레비아탄 십자가다. 그 오른쪽 그림은 오레오™ 쿠키에 들어가는 문양이다. 오레오에서 '비밀 상징'을 마케팅에 활용한 것이 아니냐는 토론이 오랫동안 이어지고 있다.

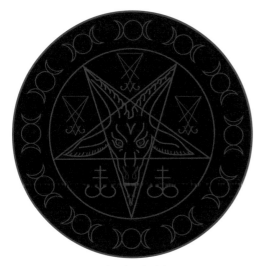

바포메트의 시질

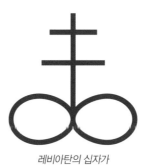

레비아탄의 십자가

레비아탄 십자가와 비슷한 무늬가 새겨진 오레오 쿠키

라Ra의 눈

라의 눈은 종종 호루스의 눈과 혼동되지만, 둘은 서로 다르다. 이집트인들은 바스테트Bastet, 하토르Hathor, 무트Mut, 세크메트Sekhmet를 비롯한 여러 여신이 이 상징의 현신이라고 믿었다. 라의 눈은 태양을 상징했으며 태양의 파괴적인 힘과 관련되어 있었다. 이 상징은 이집트인들이 자기 몸뿐 아니라 건물을 보호할 때도 사용되었다. 왕실의 권위를 나타내는 상징이기도 했다.

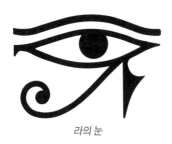

라의 눈

호루스의 눈

이 상징은 (호루스의) 왼쪽 눈이라고 불리기도 한다. 파라오의 힘을 나타내는 호루스의 눈은 고대 이집트에서 매우 강력한 상징이었다. 이집트 신화에서 하늘의 신인 호루스는 종종 매 또는 매의 머리를 한 인간 형상으로 묘사되었다. 호루스의 주목적은 이집트를 통치하는 왕가를 지키는 것이었다. 파라오는 호루스가 땅 위에 내려온 살아 있는 화신으로 여겨졌다. 예수가 육신을 지닌 신인 것과 상당히 흡사하다. 라는 원래 태양신으로서 따로 숭배되고 있었다. 하지만 고대 이집트 말기에 두 신이 합쳐져 이승과 저승 전체를 다스리는 라-호라크티Ra-Horakhty라는 신이 되었다. 신의 왼눈은 달을, 오른눈은 태양을 상징했다.

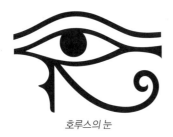

호루스의 눈

전시안全視眼, All-seeing eye

세계적으로 보호의 의미로 널리 쓰이는 신비적 상징이다. 1달러 지폐 뒷면에도 들어 있기에 미국인에게는 익숙한 상징이기도 하다. 호루스의 눈 또한 흔히 전시안이라고 불리기도 해서 혼란이 가중되는 면이 있다.

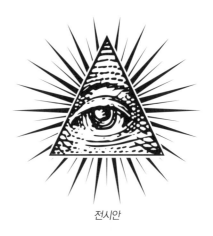

전시안

악마의 눈

악마의 눈은 수백 가지가 넘는 다양한 방식으로 묘사되며 전시안의 경우와는 달리 대체로 피라미드와는 관계가 없다. 악마의 눈은 그 시선을 받은 사람에게 물리적 해를 입힌다고 여겨진다. 아래 그림은 악마의 눈으로부터 착용자를 보호하는 전통적 터키 애뮬릿이다.

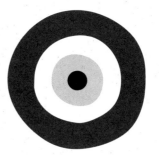

악마의 눈을 막아주는 터키 애뮬릿

미주

1 수은을 써서 금이나 은을 추출하는 방법.
2 antimony, 준금속의 일종이며 연금술에서 중요하게 취급된 원소.
3 强水, Aqua Fortis, 질산.
4 Aqua Reglia, 염산과 질산을 혼합한 용액.
5 Aqua Vitae, 생명의 물, 즉 독한 술을 뜻함.
6 적색은 비소 황화물인 계관석, 백색은 삼산화비소, 황색은 노란색의 비소 동소체를 가리킴.
7 bismuth, 열 전도성이 낮은 금속 원소의 일종.
8 백반에 열을 가해 탈수한 것.
9 煆燒, 광석 등을 가열하여 휘발 성분을 제거하는 과정.
10 부드러운 석회암의 일종.
11 cinnabar, 적색 황화 광물의 일종.
12 caduceus, 신들의 사자인 헤르메스의 지팡이로 두 마리 뱀이 감겨 있음.
13 caput mortuum, 쓸모없는 찌꺼기라는 뜻.
14 dry distillation, 공기를 차단한 채 물질을 가열해서 분해하는 과정.
15 tartar, 주석酒石이라고도 하며 포도주가 발효할 때 통 아래에 생기는 침전물.

CHAPTER

2

ANCIENT AND MODERN CIVILIZATIONS

고대와 현대 문명

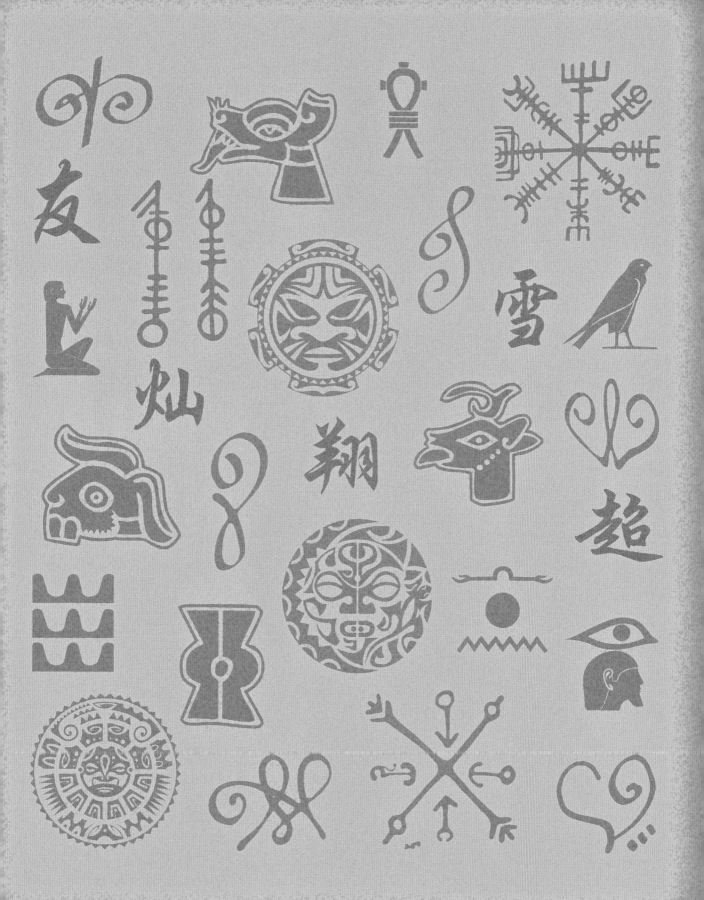

고대의 상징을 논하는 문제는 본질적으로 까다로울 수밖에 없다. 일단 현재까지 남아 있는 문헌이 거의 없으며 입으로 전해진 역사는 종종 통째로 유실되거나 여러 세대를 거치면서 원래의 의미를 잃고 크게 변해버리기 때문이다. 아래의 푸사르크Futhark, 즉 북유럽 및 아이슬란드, 바이킹 룬 문자runes가 좋은 예다(4장 '켈트 상징' 참조).

이 장에서는 여러 고대 문명의 다양한 상징과 현대에도 사용되는 상징을 함께 살펴본다. 특정 학술 분야(이를테면 고고학, 인류학, 인문학, 언어학 등)에서 다양한 상징의 의미에 관해 합의가 이루어진 경우도 있다. 하지만 상징의 진정한

의미를 두고 해당 집단 내에서 격렬한 토론이 벌어지는 경우(예를 들어 켈트 상징)도 있다.

현대에 들어 많은 종교, 사회, 문화적 집단에서는 여전히 그 의미에 논란의 여지가 있는 상징을 자기 목적에 맞춰 가져다 쓰기 시작했다(신흥 종교 집단이 종종 이런 행위를 한다). 그 결과 상징 또는 그 비슷한 것들이 대중문화(TV 쇼, 책, 음악, 패션 등) 속에 스며들게 되었다. 고유한 상징을 직접 만들어서 자기 나름대로 의미를 부여하는 예술가도 꽤 많아졌다.

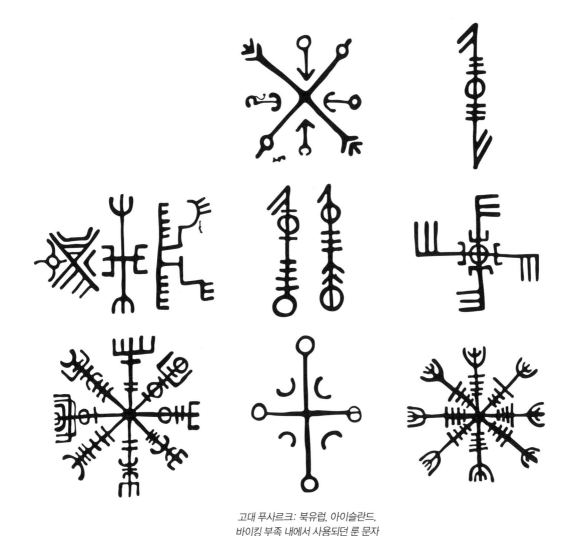

고대 푸사르크: 북유럽, 아이슬란드,
바이킹 부족 내에서 사용되던 룬 문자

이집트 히에로글리프

독자적 문자 체계를 갖추었던 고대 문명은 상당히 많다. 그중에서도 이집트 히에로글리프는 일반 대중에게도 매우 익숙하다. 히에로글리프는 개별 글자를 나타내는 것이 아니라 단어와 개념(영생 등)에 대응하는 기호다. 하지만 나중에는 자음을 나타내는 히에로글리프도 생겨났으며 단자음, 쌍자음, 삼중 자음으로 묶여 사용되었다. 시간이 지나면서 로마자 알파벳의 각 문자에 해당하는 글리프가 지정되었지만, 이는 히에로글리프 본연의 특징은 아니다.

이집트 히에로글리프

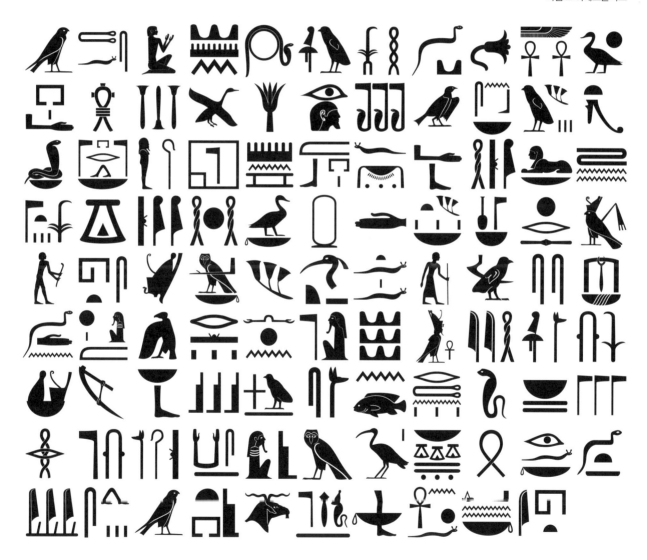

아즈텍 알파벳 글리프

나와틀어Nahuatl는 스페인 지배 이전에 아즈텍 제국 사람들이 원래 사용하던 언어였다. 나와틀어는 여러 방식으로 사용되는 글리프로 구성되었다. 일부 기호는 눈에 보이는 그대로를 뜻하는(예를 들어 개의 형상을 한 글리프는 실제 개를 가리킴) 그림문자였다. 하지만 일부 글리프는 때로 눈에 보이는 상징보다 더 깊은 개념을 나타내는(이를테면 발자국 모양은 방랑이나 여행을 가리킴) 표의문자 역할을 하기도 했다. 더욱 까다롭게도 특정 음운을 가리키는 표음문자로 읽히는 글리프도 있었다.

아카틀Acatl
– 갈대

아틀Atl
– 물

칼리Calli
– 집

시팍틀리Cipactli
– 악어

코아틀Coatl
– 뱀

코스카콰우틀리Cozcaquauhtli
– 콘도르

쿠에츠팔린Cuetzpalin
– 도마뱀

에카틀Ehecatl
– 바람

이츠쿠인틀리Itzcuintli
– 개

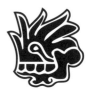
말리날리Malinalli
– 풀

미키스틀리Miquiztli
– 죽음

오셀로틀Ocelotl
– 재규어

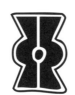
올린Ollin
– 흔들림

오소마틀리Ozomatli
– 원숭이

콰우틀리Quauhtli
– 독수리

키아우이틀Quiauitl
– 비

텍파틀Tecpatl
– 부싯돌칼

토치틀리Tochtli
– 토끼

쇼치틀Xochitl
– 꽃

마사틀Mazatl
– 사슴

아즈텍 알파벳 글리프

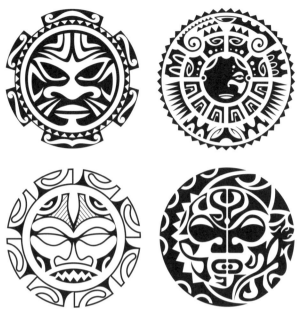

폴리네시아의 상징

통이 뒤따랐다. 남성은 대개 견장처럼 어깨에 문신을 하고 종아리에도 정강이받이처럼 문양을 넣었다. 여성은 주로 팔, 손, 발, 귀에 문신을 넣었다.

폴리네시아의 문신 상징

폴리네시아의 다양한 상징

여기 보이는 예는 '하와이 문신'으로 불리는 몇 가지 상징이다. 이런 도안은 진하고 굵은 선과 뚜렷한 기하학 도형으로 이루어진다는 점이 특징이다. 이런 상징의 기원은 불분명하며, 각 도안에 해당하는 '의미'를 들여다보면 더 많은 의문점이 떠오른다. 예를 들어 역사적으로 하와이를 비롯한 태평양 섬 지역에는 늑대도 전갈도 양도 서식한 적이 없다. 그런데도 몇몇 문신에는 '늑대의 입', '전갈', '양의 뿔' 같은 이름이 붙어 있다. 아마도 16세기 후반 처음으로 폴리네시아에 발을 들인 유럽 선원들이 이런 상징에 이름을 붙였으리라는 설명은 가능하다.

마오리, 사모아, 타히티, 하와이를 비롯한 폴리네시아와 태평양 제도 지역 대부분의 문화에서 문신을 새기는 의식은 매우 중요한 부분을 차지했다. 문신은 사회적 신분과 집단과의 유대감, 부유함, 고통을 삼는 능력을 보여주는 척도였다. 이 지역에서는 문신 도구를 검정 염료에 담갔다가 그 도구를 쇠망치나 나무망치로 치는 방식으로 문신을 새겼다. 그렇게 하면 피부에 상처가 났고, 출혈과 상당한 고

하와이의 문신 상징

중국의 한자

옆의 예는 중국의 문자인 한자다. 이집트 히에로글리프와
비슷하게 기호 하나가 단어 또는 개념 하나를 나타낸다.
각 글자가 개념을 나타내므로 '표의문자'에 속한다고 할
수 있다. 더 많은 정보를 원한다면 9장 '언어'를 살펴보자.
상징의 아름다움과 다양성은 끝이 없다. 역사적 자료에서
나왔든 현대에 종교나 실용적 목적으로 예술가가 만들어
냈든 상징은 창조성을 자극하고 보호막을 제공하며 이 혼
란한 세상에서 살아가는 우리가 조금 더 안정감을 느끼도
록 도와준다.

중국의 한자

쉽다	유람	적	벗
추측	수수께끼	꿈	총명하다
봉우리	성대하다	가다	이기다
봉황	계책	명성	사악하다
선봉	협객	매끄럽다	바르다
똑똑하다	손님	운명	상서롭다
실성하다	새기다	뽐내다	비상하다
발광하다	반려자	두목	덮다

超	灿	翔	雪	忍	亭	恨	爱
넘어서다	찬란하다	선회하다	눈	참다	순조롭다	원망하다	사랑하다
惑	甜	懒	好	娇	通	仇	情
당혹	달콤하다	게으름	좋아하다	사랑스럽다	통하다	원한	정
德	浓	棒	炫	媚	滚	团	缘
도덕	짙다	뛰어나다	눈부시다	요염하다	구르다	집단	인연
健	传	武	窜	耀	源	圆	义
건강	전기傳記	방식	날뛰다	자랑	수원지	동그라미	정의
世	川	痴	龙	喜	财	春	愿
일생	냇물	어리석다	용	기쁨	재물	봄	소원
伟	旺	吃	隆	怒	神	夏	福
위대하다	무성하다	먹다	성대하다	분노	신	여름	복
诗	气	燕	发	哀	魔	秋	禄
시詩	공기	제비	발생하다	슬픔	악마	가을	봉급
康	富	鹤	飞	乐	妖	冬	寿
평안하다	부유하다	학	날다	즐거움	요괴	겨울	수명

타로카드 기호

이 상징들은 타로카드의 메이저 아르카나[16]를 나타내는 기호다. 다양한 카드 배열로 타로 점괘를 볼 때 이런 글리프를 활용하면 편리하다.

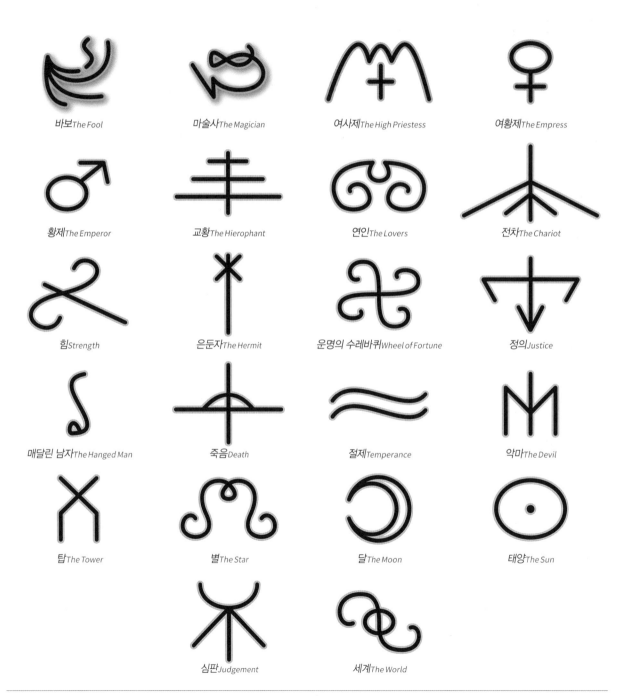

바보*The Fool*

마술사*The Magician*

여사제*The High Priestess*

여황제*The Empress*

황제*The Emperor*

교황*The Hierophant*

연인*The Lovers*

전차*The Chariot*

힘*Strength*

은둔자*The Hermit*

운명의 수레바퀴*Wheel of Fortune*

정의*Justice*

매달린 남자*The Hanged Man*

죽음*Death*

절제*Temperance*

악마*The Devil*

탑*The Tower*

별*The Star*

달*The Moon*

태양*The Sun*

심판*Judgement*

세계*The World*

지부zibu 상징

일부 비주류 종교에서는 흥미로운 방식으로 상징을 활용하기도 한다. 예를 들어 지부는 천사들이 전해주었다는 (혹은 영감을 주었다는) 수많은 상징을 중심으로 돌아가는 종교다. 지부 신봉자들은 함께 깨달음을 얻기 위해 적극적으로 상징을 만들고 서로 공유하는 행위를 권장한다.

성스러운 정수	우정	자신을 보살피기	호혜	자연	감사
자발성	중심성	꿋꿋함	감수성	아름다움	변환기
내면에 귀 기울이기	참을성	우주의 법칙	통합	기대 내려놓기	혼돈 속의 질서

미주

16 major arcana. 큰 흐름이라는 뜻이며 78장의 타로카드 가운데 고유한 이름이 붙은 22장을 가리킨다.

ASTROLOGY

점성술

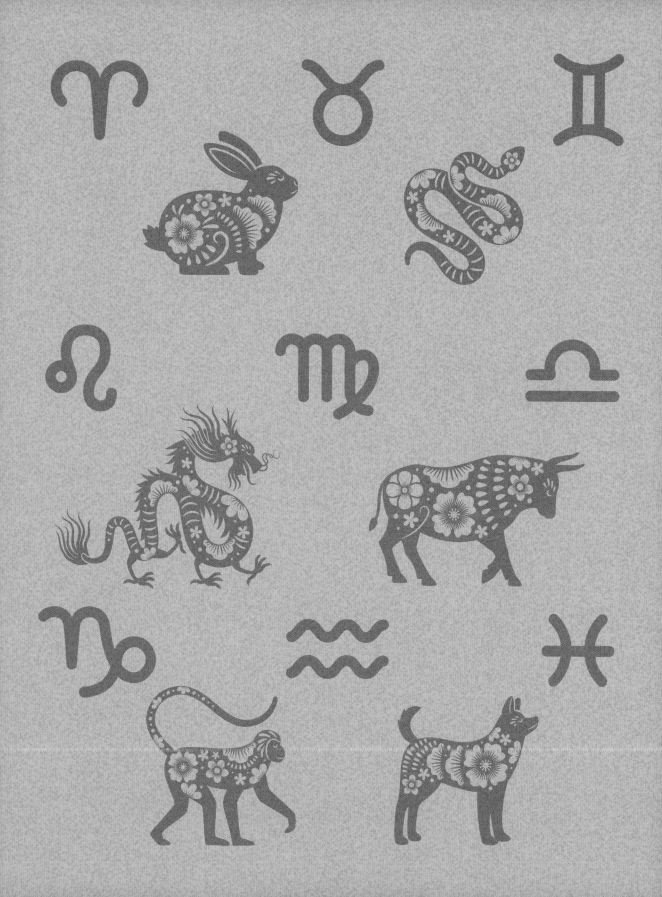

점성술은 인류가 익혀온 학문 가운데 가장 오래된 것이라고 볼 수 있다. 하지만 오늘날 전부는 아니라 해도 사람들은 대부분 점성술을 좋게 보아야 오락거리 정도로 여긴다. 그럼에도 점성술을 연구하고 별의 예지를 믿는 이들도 적지 않다. 고대에 점성술은 해당 분야 전문가나 고위급 사제만이 손댈 수 있는 고급 기술이었다. 수많은 통치자가 전투나 국가적 중대사의 결과를 미리 알아보려고 점성술사를 고용했다. 심지어 20세기에 들어서도 한 영부인[17]이 이름난 점성가에게 조언을 구했다는 일화는 유명하다. 점성술에는 하늘을 보고(밤과 낮 양쪽 모두) 천체의 움직임을 분석해 개인이나 나라에 어떤 영향이 미칠 수 있는지 알아내는 과정이 수반된다. 특정 개인의 점성술 도표를 그리려면 출생일과 출생 시간을 반드시 알아야 한다. 이 정보가 있어야 점성가는 그 사람이 태어날 때 강한 영향력을 행사하는 별들이 어디에 있었는지 파악하고 그 별들의 미래 경로를 예측해 그 사람의 미래를 알려줄 수 있기 때문이다.

가장 중요한 것은 태어날 때 태양이 있었던 위치다. 태양은 사람이 어떤 별자리 아래서 태어났는지 결정하고, 그에 따라 그 사람이 지녔을 만한 성격적 특징과 성향을 알려준다.

점성술 도표를 그릴 때는 하늘을 고정불변의 부채꼴 열두 개로 균등하게 나눈다. 각 부채꼴을 통과하는 행성들은 생일이 그 별자리에 해당하는 사람에게 영향을 미친다. 별자리라 불리는 12분면에는 각각 이름이 배당되어 있고, 점성술을 믿는 이들은 이것을 보고 하늘의 어느 부분이 자기 삶에 영향을 미치는지 알게 된다. 별자리와 연결된 상징은 상당히 다양하지만, 여기서는 가장 흔히 쓰이는 것들을 살펴보기로 하자.

서양 점성술의 별자리

양자리 Aries (3월 21일~4월 19일)

양자리는 황도 12궁에서 첫 번째이며 춘분에 시작되는 별자리다. 양자리의 기호(또는 글리프)는 양 특유의 구부러진 뿔 모양이다. 양자리는 그리스 신화 중 이아손과 아르고호 이야기에서 비롯했다. 크리소말로스 Chrysomallos 는 하늘을 나는 황금빛 양이었고, 이아손은 왕이 되려면 그 생물의 양털을 손에 넣어야 했으므로 황금 양털은 왕좌와 권력을 상징한다. 아레스 Ares (신의 이름과 별자리 이름의 철자가 다르다는 점에 유의하자. 'aries'는 그리스어로 양이라는 뜻이다)는 그리스 신화에서 전쟁의 신이자 서열상 제우스 바로 뒤의 차석을 차지하는 신이었다. 아레스는 로마 신화에서 마르스로 불린다. 마르스의 행성인 화성이 이 별자리를 지배하는 행성이다. 화성을 나타내는 기호는 ♂이며, 남성을 가리킬 때도 같은 기호가 쓰인다.

황소자리 Taurus (4월 20일~5월 20일)

황소자리는 가장 오래된 별자리다. 메소포타미아 문명 사람들은 춘분점에서 해가 떠오를 때 황소 모양의 성좌가 보인다는 점을 깨닫고 이 별자리를 만들었다. 까마득한 옛날에는 이것이 틀림없는 사실이었다. 하지만 세월이 흐르면서 하늘에서 별의 위치가 약간씩 달라졌기에 12분면에서 벌어지는 천체 현상은 처음 점성술이 생겨났을 때만큼 별자리에 딱 들어맞지는 않는다. 예로부터 황소는 힘, 비옥함, 풍요로움을 상징하여 숭배의 대상이 되었다. 황소자리의 글리프는 황소의 커다란 뿔을 형상화한 것이다. 이 별자리의 수호성은 금성이며, 사랑과 아름다움의 여신 비너스의 이름이 붙은 이 행성의 기호는 '여성'을 가리키는 ♀이다. 이 기호는 여신의 손거울 또는 목에 걸린 목걸이를 나타낸다.

쌍둥이자리 Gemini (5월 21일~6월 20일)

쌍둥이자리는 로마 신화에 나오는 씨 다른 쌍둥이인 카스토르Castor와 폴룩스Pollux를 가리킨다. 카스토르의 아버지는 인간인 반면 폴룩스의 아버지는 제우스였다. 카스토르가 죽자 폴룩스는 자신의 영생을 카

스토르와 나누어 영원히 함께하고 싶다고 했다. 제우스는 이 청을 받아들여 둘을 하늘로 올려 보내서 쌍둥이자리로 만들었다. 쌍둥이자리의 상징은 로마 숫자 I 두 개의 위와 아래에 가로선을 그어 연결한 모양이다. 미술품에서는 주로 말과 사냥에 연결되는 경향이 있다. 이 별자리의 지배 행성은 신들의 발 빠른 전령 메르쿠리우스(헤르메스)의 이름이 붙은 수성이며 기호는 ☿이다. 이 상징은 메르쿠리우스가 지녔다고 알려진 날개 달린 투구와 카두세우스를 나타낸다.

게자리 Cancer (6월 21일~7월 22일)

게자리는 그리스 신화에서 헤라클레스가 히드라와 싸울 때 그를 괴롭혔던 거대 게에서 따온 상징이다. 히드라는 머리 하나가 잘리면 두 개가 돋아나는 괴물이었다. 히드라와 게가 모두 퇴치된 뒤에

헤라는 두 괴물을 하늘의 별로 만들었다. 게자리의 글리프는 게의 집게발을 강조한 형상이며, 정신적 영역과 물질적 영역의 연결을 나타내기도 한다. 게자리의 수호성은 차고 기울면서 지구에서 간만의 차를 일으키는 달이다. 달을 나타내는 기호는 상현달 또는 초승달의 형상을 딴 ☽이다.

사자자리 Leo (7월 23일~8월 22일)

사자자리의 이름은 그리스어로 '사자'를 뜻하는 단어인 레온Leon에서 나왔다. 글리프는 'leo'의 첫 글자인 그리스 문자 람다lambda이며, 사자 꼬리를 연상케 하는 모양이기도 하다. 사자자리

도 헤라클레스의 모험에 기원을 둔 별자리다. 그의 첫 임무는 네메아Nemea의 사자를 처치하는 것이었다. 이 사자는 어떤 칼보다도 날카로운 발톱과 인간이 만든 무기로는 뚫을 수 없는 가죽을 지닌 괴물이었다. 사자는 예로부터 충성심의 상징이었기에 잉글랜드, 스코틀랜드, 싱가포르, 아르메니아를 비롯한 여러 나라의 문장에 단골로 등장했다. 한때 그리스 지역에서 흔했던 종류의 아시아 사자는 기원전 100년경에 멸종했다. 사자자리의 수호성은 태양계에서 가장 강력하고 큰 천체인 태양이다. 태양을 나타내는 기호는 ☉이며, 연금술에서 금을 나타내는 기호이기도 하다.

처녀자리 Virgo (8월 23일~9월 22일)

처녀자리는 그리스 신화 중 파르테노스Parthenos의 이야기에서 비롯했다. 이 복잡한 이야기는 아버지가 분노할 것이라는 파르테노스의 두려움과 순결하고 완벽한 삶을 살겠다는 그녀의 맹세를

중심으로 펼쳐진다. 이 맹세를 지키지 못하게 된 파르테노스는 자결하려 했지만, 태양과 하늘의 신 아폴론이 그녀를 구해낸다. 몇몇 문명의 신화에서 처녀자리는 추수와 연결되기도 한다. 전통적으로 밀을 추수할 무렵에 처녀자리가 하늘에 나타나기 때문이다. 처녀자리의 글리프는 '처녀'를 뜻하는 그리스어 파르테노스의 첫 세 글자를 본뜬 모습이다. 파르테논 신전의 이름도 파르테노스에서 유래했다. 이 별자리를 지배하는 행성은 (쌍둥이자리와 마찬가지로) 수성이며, 기호는 ☿이다.

천칭자리 Libra (9월 23일~10월 22일)

천칭자리 또한 그리스 신화에서 비롯했으며 신성한 정의의 아바타였던 테미스가 들고 다니던 천칭을 가리킨다. 아바타는 힌두교에서 지상에 인간으로 내려온 신의 화신을 말한다. 엄격히 따지자면 천칭은 양팔이 달려 있어 한 물건의 무게를 다른 것과 비교한다는 점에서 저울과는 다르다. 반면 저울은 대개 다른 것과 비교하지 않고 한 물건의 무게만을 측정한다. 천칭자리는 어떤 식으로든 살아 있는 존재로 대표되지 않는 유일한 별자리다. 천칭자리의 글리프는 천칭의 두 팔과 꼭대기의 중심축 모양을 나타낸다. 사법 체계에서 눈가리개를 하고 칼과 천칭을 든 정의의 여신상은 공정하고 편견 없는(하지만 되돌릴 수 없는) 판결을 상징한다. 천칭자리는 황소자리와 마찬가지로 금성의 지배를 받는다. 성스러운 여성성을 나타내는 금성의 상징은 ♀이다.

전갈자리 Scorpio (10월 23일~11월 21일)

전갈은 신비로운 힘을 상징한다. 비밀스럽고 같은 별자리끼리도 이해하기 어렵다는 전갈자리는 황도 12궁의 수수께끼다. 그리스 신화에는 전갈에 관련된 여러 이야기가 전해 진다. 그중 하나에서 오리온Orion은 여신 아르테미스에게 자신의 사냥 실력이 그녀보다 낫다고 잘난 척을 한다. 그런 교만에 대한 벌로 아르테미스는 오리온을 해치우라고 전갈을 보낸다. 장렬한 격투 끝에 전갈은 오리온을 죽이는 데 성공한다. 하지만 싸우는 소리는 제우스의 관심을 끌었고, 오리온이 죽자 제우스는 그의 용기를 기리기 위해 그를 하늘의 별자리로 만든다. 이에 질세라 아르테미스도 전갈을 하늘로 올려 보낸다. 이제 오리온은 겨울 하늘에서 사냥을 하지만, 여름이 되어 전갈의 형상이 나타나면 도망치는 신세가 되었다. 전갈자리의 글리프는 전갈의 독침 모양을 본뜬 것이다. 이 별자리의 수호성은 명왕성이며, 기호는 ♇(플루토의 P와 L을 조합한 모

양이며 명왕성의 존재를 예견한 천문학자 퍼시벌 로웰Percival Lowell을 기리는 의미이기도 함), 또는 그리스 신화에서 지하세계의 왕인 하데스를 나타내는 ♀이다.

궁수자리 Sagittarius (11월 22일~12월 21일)

궁수자리는 대개 활과 화살을 든 켄타우루스(반인반마) 모습으로 묘사된다. 명칭은 궁수를 뜻하는 라틴어 사지타리우스sagittarius에서 기원했으며, 로마 군대에서 사지타리오룸sagittariorum은 궁수로만 이루어진 특수 연대였다. 그리스 신화에서 켄타우루스centaur는 전쟁과 사냥에서 두각을 나타내는 강력한 종족이었다. 켄타우루스 중에서 특히 뛰어난 존재로 트로이 전쟁의 그리스 측 영웅 아킬레우스에게 궁술을 가르쳤던 케이론Chiron(Khiron으로 표기하기도 함)이 있었다. 켄타우루스는 빼어난 지식과 의학 기술로 존경의 대상이었다. 케이론을 가리키는 글리프는 ⚷이며, 열쇠 모양(이름인 Chiron을 형상화)에 글자 K를 겹친 형상이다. 궁수자리는 여러 옛 종교에서 중요시하며 명절로 여겼던 동짓날에 끝난다. 궁수자리의 수호성은 목성(너그러움, 쾌활함, 용기를 상징함)이며, 기호는 ♃이다. 이 글리프는 유피테르(제우스)의 번개 또는 지팡이를 가리킨다.

염소자리 Capricorn (12월 22일~1월 19일)

염소자리를 나타내는 생물 카프리콘은 염소 또는 바다 염소(물고기 꼬리가 있으므로)로 알려졌다. 이 생물은 절반은 염소, 절반은 물고기이므로 글리프 또한 양/염소의 글리프와 물고기 글리프 를 섞은 형태이다. 염소와 물고기가 반반씩인 카프리콘은 수메르 점성술에서 지혜와 물의 신이었다. 이후 바빌론 시대에는 지성, 창조성, 마법이라는 속성이 추가되었다. 염소자리의 수호성은 토성이며 토성을 나타내는 기호는 ♄이다. 파종과 추수, 시간의 신인 사투르누스의 낫을 닮은 모양이다. 사투르누스는 크로노스Cronus/Kronos(최초의 티탄족)의 아버지이자 제우스의 조부로도 알려졌다.

물병자리Aquarius(1월 20일~2월 18일)

물병자리는 가니메데Ganymede에 관한 그리스 전설에서 비롯했다. 가니메데라는 소년의 미모가 워낙 출중했던 나머지 제우스는 독수리를 지상으로 내려보내 소년을 올림포스로 납치해서 신들에게 물과 와인을 따르는 일을 맡겼다고 한다. 가니메데는 목성의 가장 큰 위성이기도 하며 수성보다도 약간 크다. 바빌론과 이집트 사람들은 자기 지역에서 매년 일어나는 홍수를 물병자리와 연결하기도 했다. 물병을 든 이가 병을 강물에 담그면 물이 넘쳐 홍수가 난다는 것이었다. 물병자리의 글리프는 물결 모양이다. 이 별자리는 천왕성의 지배를 받으며, 천왕성을 나타내는 신 우라노스는 폭동이나 혁명과 관련되어 있다. 실제로 천왕성은 프랑스 혁명이 일어났던 무렵에 발견되었다. 천왕성의 기호는 발견자인 윌리엄 허셜William Herschel을 기리는 의미에서 H가 들어간 모양인 ♅이다. 태양과 화성을 나타내는 기호를 합친 ♂가 대신 쓰이기도 한다. 천왕성이 이 둘에게서 힘을 얻는다는 믿음이 있었기 때문이다.

물고기자리Pisces(2월 19일~3월 20일)

물고기자리는 황도 12궁의 마지막을 장식한다. 따라서 죽음과 재생의 상징이기도 하다. '물고기자리의 시대'[18]는 1세기 무렵 시작되어 2150년까지 계속된다. 이 시기는 예수의 죽음과 부활을 포괄하는 시대다. 그리스어로 '물고기'를 뜻하는 단어 이크투스ikhthus는 초기 기독교도 사이에서 예수를 뜻하는 암호였다. 성경에는 예수가 수많은 사람에게 빵과 물고기를 나누어 먹였다는 이야기도 나온다. 카이-로Chi-Rho(그리스어 문자 두 개를 서로 겹친 것)라고 부르는 기호 ☧는 지금도 그리스도를 가리킬 때 흔히 쓰이는 상징이다. 물고기자리를 지배하는 행성은 해왕성이며, 기호는 로마 신화에서 바다의 신 넵튠이 지닌 삼지창 모양인 ♆이다.

중국 점성술의 5원소(오행)

중국 점성술은 서양 점성술과 겉모습만 비슷할 뿐이다. 앞서 언급했듯 서양의 황도 12궁은 지구 궤도를 열두 개로 나누고 각각 특정 '기호'와 수호성, 별자리를 할당한 12분면으로 구성된다. 각 별자리에는 그에 관련된 전설과 특징이 있으며, 개인의 별자리는 탄생 순간 태양의 위치에 따라 정해진다. 그러므로 서양의 황도 12궁은 우주에서 별과 행성의 움직임과 연결되어 있다.

하지만 중국 점성술은 별자리나 천체의 위치를 활용하지 않는다. 대신 중국 황도대Chinese zodiac에서는 시간의 경과와 중국 점성술의 5대 원소(또는 '오행')인 땅, 물, 불, 나무, 금속(때로는 '금')의 관계를 중요하게 여긴다.

중국 점성술은 열두 해마다 돌아오는 상징인 띠에 오행을 곱해서 육십 년을 주기로 삼는다. 예를 들어 1960년에 태어난 사람은 중국 황도대에서 쥐띠에 해당하고, 쥐의 해는 12년마다 돌아온다. 하지만 1972년에 태어난 사람은 '물의 쥐壬子(검은 쥐띠)'에 해당하는 반면 1960년에 태어난 사람은 '금속 쥐庚子(흰 쥐띠)'이다. 1984년에 태어난 사람은 '나무 쥐甲子(푸른 쥐띠)'이고, 1996년에 태어난 사람은 '불 쥐丙子(붉은 쥐띠)'이다. 다음번 불 쥐의 해는 2056년이 되어야 돌아온다.

몇몇 서양 점성술사들은 각 별자리에서 목성의 위치를 활용해 중국의 띠와 서양의 별자리가 일치하는 지점을 찾아냈다. 예를 들어 중국의 말띠 해에는 목성이 게자리에 있고, 쥐띠 해에는 사수자리에 있다. 하지만 중국 점성술은 깊이 파고들수록 엄청나게 복잡해진다.

계속 쥐를 예로 들자면 쥐는 음양에서는 양, 계절로는 겨울, 달로는 12월에 해당한다. 중국 철학에는 두 가지 근본 원리, 즉 여성성·부정·어둠을 가리키는 음과 남성성·긍정·밝음을 가리키는 양이 존재한다. 음양의 상호작용은 만물에 영향을 미친다. 서양 점성술에서 양자리가 1년이라는 순환의 출발점이듯 중국 점성술에서 음력은 쥐띠 해로 시작한다. 중국 점성술에서는 열두 띠 외에도 육십 년 주기와 하루를 두 시간 단위로 나눈 시진時辰도 반드시 고려해야 한다. 밤 11시에서 새벽 1시까지는 쥐의 시간이며,

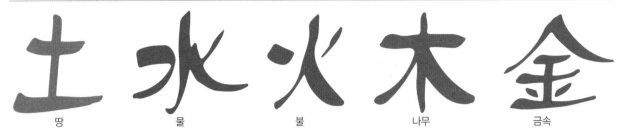

土　水　火　木　金

땅　　물　　불　　나무　　금속

중국 점성술의 5원소

하루 중 정확히 언제 태어났는지에 따라 사람의 '숨은' 띠
가 정해진다. 오전 6시에 태어난 쥐띠의 숨은 띠는 토끼
띠다.

그 외에도 3분의 1 대좌[19](쥐는 첫 번째 대좌에 해당), 음양(쥐는
양에 해당), 오행(육십 년 주기에 따라 달라지는 오행이 아니라 고정된
속성이며, 쥐의 오행은 물이다), 방위(쥐는 정북에 해당) 등의 요소
가 있다. 이제 중국 점성술에서 각 띠가 지닌 특징을 종합
해서 살펴보도록 하자.

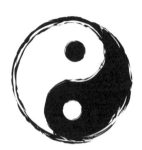

이 그림은 전통적인 음양 기호다.
검은색 물결 모양이 음, 흰색 물결이 양을 나타낸다.

쥐띠

해당 연도: 2020, 2032, 2044
서양 점성술의 관련 별자리: 궁수자리
장점: 현명함, 독특함, 단호함, 독창적
단점: 신경질적, 욕심이 많음, 무자비함
상성이 좋은 띠: 용띠, 원숭이띠
상성이 나쁜 띠: 말띠
오행: 물
음양: 양

소띠

해당 연도: 2021, 2033, 2045
서양 점성술의 관련 별자리: 염소자리
장점: 충성심, 정직함, 세심함, 조심성, 꼿꼿함
단점: 고집이 셈, 독선적, 비판적, 쩨쩨함
상성이 좋은 띠: 뱀띠, 닭띠
상성이 나쁜 띠: 양띠
오행: 땅
음양: 음

호랑이띠

해당 연도: 2022, 2034, 2046
서양 점성술의 관련 별자리: 물병자리
장점: 자유로움, 솔직함, 의욕적, 대담함
단점: 조급함, 호전적, 급한 성미
상성이 좋은 띠: 말띠, 개띠
상성이 나쁜 띠: 원숭이띠
오행: 나무
음양: 양

용띠

해당 연도: 2024, 2036, 2048
서양 점성술의 관련 별자리: 양자리
장점: 용감함, 카리스마, 열정적, 총명함
단점: 완고함, 융통성 없음, 성급함
상성이 좋은 띠: 쥐띠, 원숭이띠
상성이 나쁜 띠: 개띠
오행: 땅
음양: 양

토끼띠

해당 연도: 2023, 2035, 2047
서양 점성술의 관련 별자리: 물고기자리
장점: 상냥함, 직관력, 똑똑함, 충직함
단점: 불안정함, 허영심, 비관적
상성이 좋은 띠: 양띠, 돼지띠
상성이 나쁜 띠: 닭띠
오행: 나무
음양: 음

뱀띠

해당 연도: 2025, 2037, 2049
서양 점성술의 관련 별자리: 황소자리
장점: 관능적, 신비로움, 높은 공감력, 아름다움
단점: 허영심, 물질적, 교활함
상성이 좋은 띠: 닭띠, 소띠
상성이 나쁜 띠: 돼지띠
오행: 불
음양: 음

말띠

해당 연도: 2026, 2038, 2050
서양 점성술의 관련 별자리: 쌍둥이자리
장점: 재치 있음, 원만함, 솔직함, 정직함
단점: 조급함, 자기중심적, 충동적
상성이 좋은 띠: 호랑이띠, 개띠
상성이 나쁜 띠: 쥐띠
오행: 불
음양: 양

원숭이띠

해당 연도: 2028, 2040, 2052
서양 점성술의 관련 별자리: 사자자리
장점: 높은 평판, 자신감, 매력적, 활기참
단점: 기회주의적, 교만함, 의심 많음
상성이 좋은 띠: 쥐띠, 용띠
상성이 나쁜 띠: 호랑이띠
오행: 금속
음양: 양

양띠

해당 연도: 2027, 2039, 2051
서양 점성술의 관련 별자리: 게자리
장점: 낭만적, 매력적, 인정 많음, 상냥함
단점: 산만함, 우유부단함, 소심함
상성이 좋은 띠: 토끼띠, 돼지띠
상성이 나쁜 띠: 소띠
오행: 땅
음양: 음

닭띠

해당 연도: 2029, 2041, 2053
서양 점성술의 관련 별자리: 처녀자리
장점: 용감함, 재치 있음, 매력적, 풍부한 재능
단점: 무모함, 둔감함, 강압적
상성이 좋은 띠: 소띠, 뱀띠
상성이 나쁜 띠: 토끼띠
오행: 금속
음양: 양

개띠

해당 연도: 2030, 2042, 2054

서양 점성술의 관련 별자리: 천칭자리

장점: 보호 본능, 호감형, 재치 있음, 남을 돕기를 좋아함

단점: 완고함, 비관적, 냉소적

상성이 좋은 띠: 말띠, 호랑이띠

상성이 나쁜 띠: 용띠

오행: 땅

음양: 양

돼지띠

해당 연도: 2019, 2031, 2043

서양 점성술의 관련 별자리: 전갈자리

장점: 책임감, 창조성, 총명함, 사려 깊음

단점: 속기 쉬움, 물질적, 불안정함, 급한 성미

상성이 좋은 띠: 토끼띠, 양띠

상성이 나쁜 띠: 뱀띠

오행: 물

음양: 음

중국 점성술에서 각 띠에 해당하는 연도												
쥐	1900	1912	1924	1936	1948	1960	1972	1984	1996	2008	2020	2032
소	1901	1913	1925	1937	1949	1961	1973	1985	1997	2009	2021	2033
호랑이	1902	1914	1926	1938	1950	1962	1974	1986	1998	2010	2022	2034
토끼	1903	1915	1927	1939	1951	1963	1975	1987	1999	2011	2023	2035
용	1904	1916	1928	1940	1952	1964	1976	1988	2000	2012	2024	2036
뱀	1905	1917	1929	1941	1953	1965	1977	1989	2001	2013	2025	2037
말	1906	1918	1930	1942	1954	1966	1978	1990	2002	2014	2026	2038
양	1907	1919	1931	1943	1955	1967	1979	1991	2003	2015	2027	2039
원숭이	1908	1920	1932	1944	1956	1968	1980	1992	2004	2016	2028	2040
닭	1909	1921	1933	1945	1957	1969	1981	1993	2005	2017	2029	2041
개	1910	1922	1934	1946	1958	1970	1982	1994	2006	2018	2030	2042
돼지	1911	1923	1935	1947	1959	1971	1983	1995	2007	2019	2031	2043

미주

17 레이건 대통령의 부인 낸시 레이건.

18 서양 점성술에서는 황도 12궁 각각에 해당하는 시대가 있으며 각 시대의 주기는 25,920년이라고 추정함.

19 360°인 황도를 120°씩 나눈 부채꼴에서 차지하는 순서.

CELTIC SYMBOLS

켈트 상징

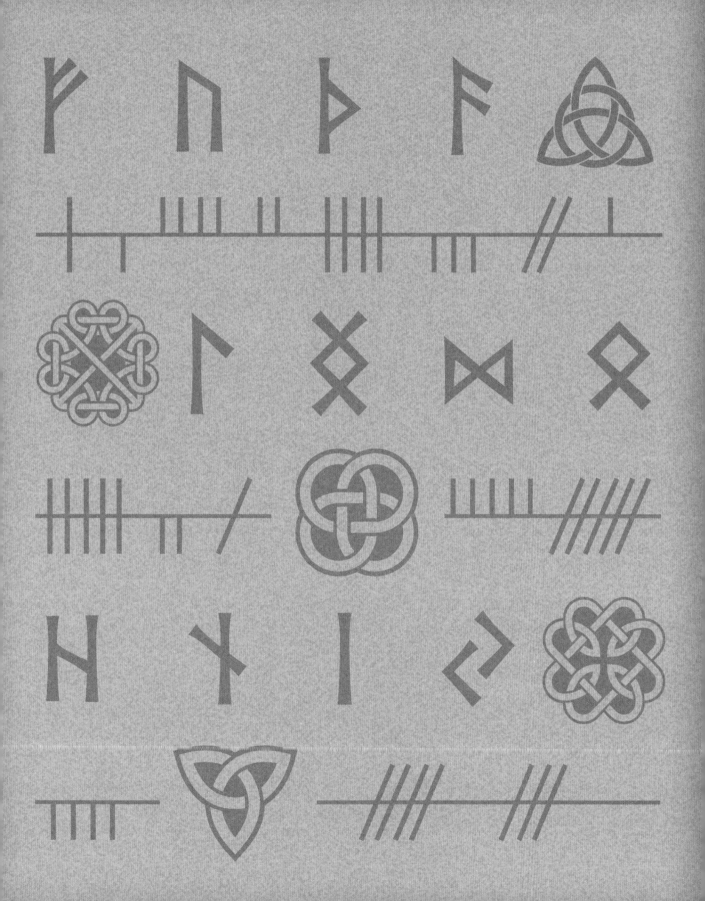

고대 켈트족Celts('c'로 시작하지만, '셀트'가 아니라 '켈트'로 발음한다)은 철기 시대였던 기원전 2천 년경부터 그 흔적을 찾을 수 있는 민족이다. 이들은 프랑스와 이베리아반도를 비롯한 유럽 전역에 폭넓게 분포했다. 켈트족과 접촉한 타민족은 이들의 세련된 예술과 문화에 감탄했고, 그 결과 이들의 예술과 상징은 타민족에게도 상당한 자취를 남겼다. 이 사실과 더불어 전통을 말로 전하는 켈트족의 구전 문화 탓에 오롯이 '켈트 문화'의 구성 요소를 정확히 정의하기란 매우 까다롭다. 아래 지도를 보면 켈트족이 퍼져 살았던 지역 경계를 대강 알 수 있다. 드물지만 몽골이나 중국 등 엉뚱한 곳에서 소수의 켈트족이 발견되는 경우도 있었다.

켈트 상징에 관한 이야기가 나오면 사람들은 대체로 원형, 사각형 등 다양한 형태를 띤 켈트 매듭을 먼저 떠올린다. 끈을 복잡한 모양으로 꼬아 만드는 이 매듭이 모든 생물의 탄생-죽음-재생이라는 생명의 순환을 뜻한다고 믿는 사람이 많다. 하지만 이런 개념적 의미는 켈트족이 기독교를 받아들인 뒤에야(약 700년경) 추가되었을 가능성이 크다. 이보다 앞서 만들어진 매듭 장식은 모두 기하학적 형태였고, 인물, 동물, 식물을 나타내는 것은 전혀 없었다. 원래 켈트족이 믿었던 종교에서는 창조주가 만든 생명의 모습을 재현하는 행위가 금지되지 않았을까 하는 추측이 설득력 있어 보인다. 이슬람교에도 이와 비슷하게 사람이나 특정 이미지를 종교 예술에 사용하면 안 된다는 금기가 있다. 이슬람 예술에서는 사물의 모습이 아니라 거기 깃든 의미, 즉 본질을 강조한다. 이슬람 예술에 관해서는 16장 '종교'에서 더 자세히 다루기로 한다. 이 장에서 '켈트 예술'은 곡선, 매듭 모양, 흰 공백과 검게 칠한 면으로 구성된 복잡한 디자인을 가리키는 의미로 사용될 예정이다.

켈트 상징

아래와 오른쪽 페이지의 그림은 켈트 십자가(기독교 상징)를 제외하면 모두 켈트 매듭 무늬다. 여기 나온 것처럼 매듭을 이루는 끈의 끄트머리가 연결된(또는 갈무리된) 형태는 화합을 상징하며, 비교적 '최근' 작품에 속한다. 초기 매듭은 대개 끈의 끄트머리가 풀려 있다.

끝이 연결된 형태의 매듭은 '끝도 시작도 없는' 무한을 상징한다. 하지만 켈트학자들은 대체로 고대 켈트 문화에서 매듭 문양이 순수한 장식, 즉 예술품과 일상용품의 빈 곳을 채우는 역할로만 사용되었다는 점에 의견을 같이한다.

켈트 매듭

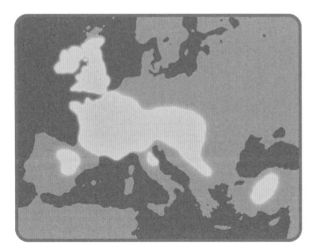

기원전 2년 켈트족의 분포도

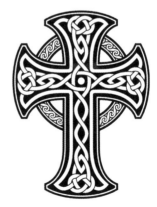

켈트 십자가

현대인의 감수성은 그런 복잡한 패턴에서 의미를 찾아내려 하지만, 적어도 기독교 이전의 켈트 예술에는 그런 의미가 담겨 있지 않은 듯하다. 기독교가 켈트 고유의 종교를 대신하게 되면서 켈트 매듭 문양은 폭발적 인기를 얻었고 북유럽 바이킹이나 게르만, 스페인 등 다른 여러 문화권에도 영향을 미치기 시작했다.

북유럽 켈트 양식으로 그린 오딘의 까마귀

다양한 형태의 켈트 매듭 무늬

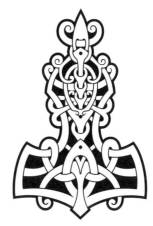

토르의 망치

위의 예와 같은 북유럽 켈트 예술은 소재(오딘의 까마귀)뿐만 아니라 굵은 선과 동적인 느낌에 차별성이 있다. 북유럽 작품은 대개 켈트 작품보다 대담하고 동물 형상(수형獸形)과 고대 종교 이미지를 묘사한 것이 많다. 토르의 망치를 표현한 위 예시는 빈 곳을 검게 칠해 시각적 효과를 주는 방식을 보여준다. 이런 이미지는 다른 켈트 예술보다 선이 단순하면서 검게 칠한 부분이 피부에서 도드라져 보이므로 문신 도안으로 인기가 높다.

현재 켈트 예술의 인기는 과거 어느 때보다도 높다. 어떤 디자인이라도 '켈트'라는 매우 넓은 범주에 들어맞도록 손볼 수 있으므로 응용 범위에는 끝이 없다. 켈트족 하면 보통 아일랜드인, 스코틀랜드인, 웨일스인을 떠올린다. 스코틀랜드인이나 아일랜드인에게 물으면 각자의 문화가 어떻게 다른지 자세히 설명하겠지만, 외부에서 보면 정치적인 면을 제외하고는 두드러진 차이는 없다.

아일랜드 상징

아일랜드에서는 다른 유럽 지역에서보다 켈트 예술이 훨씬 오래 살아남았으며 나선과 S자가 널리 활용되었다. 현대의 '아일랜드식' 켈트 예술에서는 아일랜드 국기 색상인 녹색, 흰색, 주황색이 종종 쓰인다. 아일랜드 켈트 예술에서 주로 쓰이는 상징에는 토끼풀(행운), 생명의 나무(생명), 십자가(영성)가 있다.

아일랜드 국기

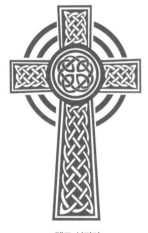

켈트 십자가

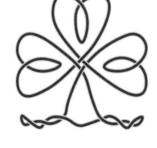

무한 매듭 방식으로 만든 토끼풀 켈트 매듭 문양

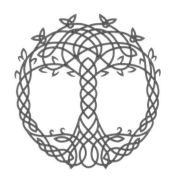

켈트 상징인 생명의 나무

스코틀랜드 상징

켈트 문화와 관련해 이번에는 스코틀랜드를 살펴보자. 브리튼 제국에 지배당한 이래 독자성을 유지하려고 애를 썼던 스코틀랜드에서는 씨족clan 기반 문명이 번성했다. 스코틀랜드의 상징은 가시가 매우 많고 예쁜 보랏빛 꽃이 피며 어떤 토양과 기후에서도 잘 자라는 엉겅퀴다. 꿋꿋하고 심성이 고우며 바위에 단단히 뿌리를 내려 자기 땅을 떠나지 않는 스코틀랜드인에게 잘 어울리는 상징이다.

씨족은 스코틀랜드인의 심장과 영혼이다. 이들에게 씨족이란 가족은 물론 친구와 동맹을 아우르는 개념이다. 씨족 사회는 대부분 무너졌지만, 씨족의 정체성은 지금도 남아 있다. 가문의 후손들은 자기 씨족의 문장과 방패 엠블럼(그리고 타탄tartan 무늬)을 자랑스럽게 착용한다.

문장은 엠블럼(예를 들어 고양이, 칼, 나무 등)과 좌우명으로 이루어진다. 좌우명은 당시 학자들의 언어였던 라틴어로 쓰는 경우가 많았다.

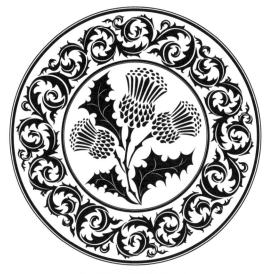

스코틀랜드의 상징인 엉겅퀴꽃

씨족에는 대부분 문장 외에도 고유한 타탄 패턴이 있었다. 타탄은 가로띠와 세로띠를 조합해 다양한 색깔로 짠 천이며 킬트를 만드는 데 사용되었다. 가끔 격자무늬를 뜻하는 '플레이드plaid'로 잘못 불리기도 하는 타탄은 스코틀랜드의 문화적 아이콘이다. 아래 표는 몇몇 씨족의 타탄을 보여준다.

스코틀랜드 유명 씨족의 타탄

고든	맥도널드	아가일의 캠벨
GORDON	MACDONALD	CAMPBELL OF ARGYLL

듀아트의 맥클린	매클라우드	로치엘의 캐머런
MACLEAN OF DUART	MACLEOD(예복용 타탄)	CAMERON OF LOCHIEL

프레이저	스튜어트 왕가	매킨토시
FRASER	ROYAL STEWART	MACINTOSH

맥그리거	맥퍼슨	애설의 머리
MACGREGOR	MACPHERSON	MURRAY OF ATHOLE

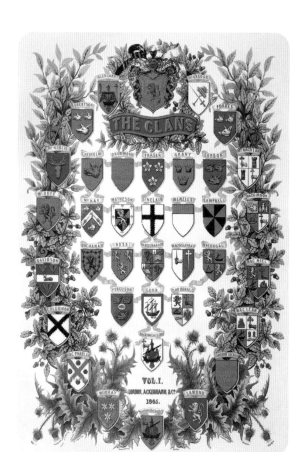

스코틀랜드 방패 엠블럼

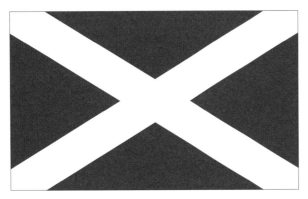

스코틀랜드의 솔타이어 깃발

스코틀랜드의 후지 기립 사자 깃발

한 씨족은 대체로 한 가지 타탄을 사용했지만, 아주 유력한 씨족은 둘 이상을 쓰기도 했다. 예를 들어 맥도널드 씨족에는 예복용 패턴과 사냥복용 패턴뿐 아니라 분가나 방계 씨족용 패턴이 다 따로 있었다. 역사적으로 타탄은 다른 씨족 사람들에게 자기 씨족의 동맹 관계를 보여주는 의사소통 방식이었다. 현대에 와서는 대개 특별한 의식용으로만 사용되고 있다.

현대 스코틀랜드에는 깃발이 두 가지 있다. 하나는 후지 기립 사자(노란색), 다른 하나는 솔타이어Saltire(파란색)다. 후지 기립 사자(깃발에서 사자의 자세를 나타냄)는 스코틀랜드 왕가의 깃발이며 솔타이어(성 안드레 십자가로도 알려짐)는 스코틀랜드의 공식 국기다.

로 400년경 아일랜드인이 스코틀랜드에 게일어를 전했고, 하일랜드Highlands와 웨스턴아일스WesternIsles 지역에서는 아직도 스코틀랜드 게일어가 쓰인다. 북아일랜드 공화국의 정식 국어는 스코틀랜드 게일어와는 약간 차이가 있는 '아일랜드어'다. 하지만 두 나라 모두 공무를 처리할 때는 영어를 사용한다. 웨일스 상징을 살펴볼 때 가장 먼저 눈에 띄는 것은 웨일스의 용이다. 웨일스 전역에서 쉽게 찾아볼 수 있는 이 상징은 일반적인 붉은 용과는 구별되는 별도의 아이콘이다. 컴리Cymru는 웨일스어로 웨일스라는 뜻이다. 웨일스의 용은 문장학에서 '좌향 우전지 거양 용a dragon to dexter passant'으로 묘사되며, 이는 오른발을 든 채 왼쪽을 향한 용이라는 뜻이다.

웨일스 상징

흔히 웨일스인은 중앙 유럽과 서유럽에서 고대 브리튼으로 넘어온 켈트족의 후손이라고 생각한다. 하지만 최근 연구에서 웨일스인은 스페인과 포르투갈에서 북쪽으로 올라온 켈트족일 가능성이 제기되었다. 그 지역 바위에 새겨진 벽화와 현재의 DNA 증거를 보면 웨일스 켈트족은 유럽 켈트족이 브리튼으로 넘어올 무렵 여전히 이베리아 반도에 남아 있었음을 알 수 있다. 게다가 웨일스어는 영어 같은 다른 켈트 및 게르만 언어와 상당히 다르다. 참고

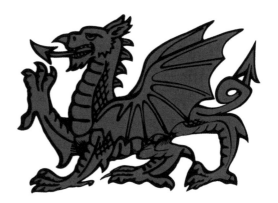

웨일스에서 쓰였으며 기록에 남은 용 상징 중에서 가장 오래된 붉은 용(어 드라이그 고흐)

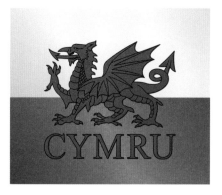

*CYMRU*라는 문자와 붉은 용이 그려진 웨일스 깃발

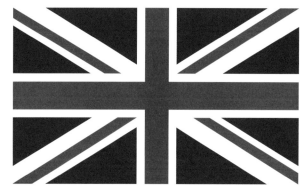

영국 국기인 유니언 잭

붉은 용(웨일스어로 어 드라이그 고흐Y Ddraig Goch)은 9세기 중반부터 웨일스를 대표하는 상징이 되었다. 용 이미지는 앵글로-로만 국가의 상징에서 비롯된 것으로 추정된다. 6세기 중반에서 7세기에 걸쳐 브리튼을 다스렸다는 전설 속의 아서 왕 등의 켈트 지도자가 군기軍旗에 붉은 용을 썼다는 속설은 앵글로-로만 가설에 신빙성을 더한다.

왕실 문장에 처음으로 붉은 용을 넣은 것은 튜더Tudor 가문이었다. 현재 웨일스에서 붉은 용은 온갖 종류의 스포츠용품, 기념품, 상품 로고 등에 쓰인다. 흥미롭게도 잉글랜드 왕국, 스코틀랜드 왕국, 아일랜드 왕국 깃발이 합쳐진 형태인 유니언 잭Union Jack, 즉 영국 국기에는 웨일스의 상징이 전혀 들어가 있지 않다. (참고: 전통적으로 아일랜드 왕국 국기는 녹색, 흰색, 주황색인 북아일랜드 공화국의 삼색기가 아니라 흰 바탕에 빨간색으로 성 패트릭 십자가가 그려진 형태였다.) 엄밀히 말하자면 웨일스는 잉글랜드 왕국의 일부이기 때문이지만, 웨일스인들은 그런 식으로 생각하지 않는다.

웨일스의 상징들은 표현 방식뿐 아니라 소재 면에서도 켈트 문화의 영향을 받았다. 흔히 쓰이는 소재는 아름답기로 유명한 웨일스의 산, 신화에 등장하는 여러 신, 웨일스 특유의 소일거리, 해당 시대의 문젯거리 등이 있다.

웨일스에만 있는 공예품으로 손으로 깎아 만드는 '러브 스푼love spoon'이 있다. 18세기 중반부터 젊은이들이 한가한 시간에 나무 숟가락에 복잡한 모양을 새겨서 결혼하고 싶은 아가씨에게 선물하는 풍습이 생겨났다. 숟가락의 디

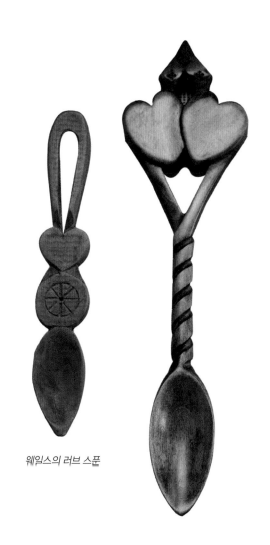

웨일스의 러브 스푼

자인은 구혼자의 의도를 드러내는 일종의 '암호'였다. 앞 페이지의 사진은 옛날과 요즘에 만들어진 러브 스푼의 예를 보여준다. 흔히 쓰이는 상징으로는 하트(사랑), 종(결혼), 타륜(안정적 관계), 열쇠(연인의 마음을 여는), 십자가(믿음) 등이 있다. 손잡이에 나란히 새겨진 둥근 공 모양은 제작자가 바라는 자녀 수를 나타낸다. 오늘날 러브 스푼은 친구끼리, 또는 부모가 특별한 날을 기념해서 아이에게 주는 선물로 활용되며, 관광객에게는 주로 기념품으로 팔린다.

웨일스의 다른 주요 상징에는 서양 대파인 리크leek가 있다. 기원으로 가장 유력한 설은 6세기에 웨일스의 수호성인 성 데이비드가 색슨족과의 전투에서 아군 식별을 위해 병사들에게 투구에 리크를 달도록 했다는 것이다. 영국 여왕 엘리자베스 2세의 왕실 근위대 소속인 웨일스 근위병들은 지금도 리크가 장식된 모자를 쓴다.

또 다른 웨일스 상징 중에는 웨일스의 국화이자 웨일스어로는 '베드로의 리크'라고 불리는 꽃인 수선화도 있다. 하프는 중세 시대의 떠돌이 음악가인 음유시인과 관련된 상징이다. 웨일스는 때로 '노래의 땅'이라고 불리기도 한다. 웨일스 공☆의 깃털은 역사적으로 1300년대 후반 영국 왕

웨일스 근위병의 모자에 다는
리크 모양 배지

켈트 매듭이 장식된 하프

웨일스의 국화인 수선화

에드워드 흑태자의 '평화의 방패'

위 계승자이자 웨일스의 흑태자[20]로 불렸던 에드워드와 관련되어 있다. 흰색 타조 깃털 세 개가 장식된 방패는 이른바 '평화의 방패'로 불렸으며, 그가 마상 창 시합에서 쓰는 예비용 병장기였다고 한다. 훗날 왕위에 올라 에드워드 4세가 된 뒤에도 그는 이 엠블럼을 계속 사용했다. 독일어로 된 좌우명 Ich Dien("나는 섬긴다"는 뜻)은 그가 흑태자 시절인 1346년 크레시Crécy 전투에서 이겼던 보헤미아의 존 왕에게서 가져온 듯하다. 에드워드의 '평화의 방패'에는 원래 좌우명이 없었다.

켈트 룬Rune 기호

켈트 상징 중에서 중요한 부분을 차지하는 룬은 고대 아일랜드어, 고대 영어, 웨일스어 등 여러 언어에서 '비밀'이라는 뜻으로 쓰인 단어다. 룬은 대체로 북유럽 바이킹과 가장 밀접한 관련이 있지만, 켈트의 드루이드[21]도 바이킹 양식과는 상당히 다른 별도의 룬 문자를 사용했다.

오검(또는 드루이드) 룬

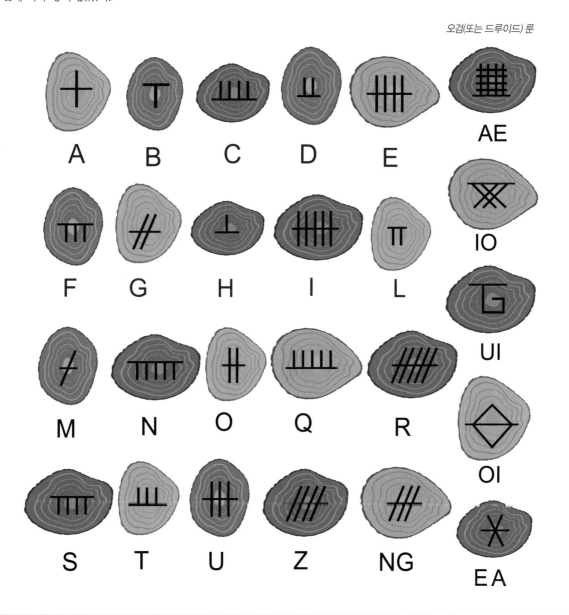

오검ogham(또는 드루이드) 룬

드루이드 룬(앞 페이지의 그림)은 오검이라고 불린다. 원래 오검은 초기(1~6세기) 아일랜드 문자를 뜻하는 말이었으며 나중에는 고대(500~900년경) 아일랜드어를 가리키게 되었다. 고중세시대[22]가 시작될 무렵 오검은 드루이드와 나무 마법에 관련된 말로 바뀌었다. 드루이드교와 위카(또 다른 비주류 종교)에 관해서는 16장 '종교'에서 다루며, 14장 '신화'에서는 오검에 관해 더 자세히 알아볼 예정이다.

푸사르크(또는 바이킹) 룬

이 문자 체계의 첫 여섯 글자를 따서 이름 지어진 푸사르크는 특이하게도 가로획이 없다. 이 룬은 대개 막대기나 나뭇가지처럼 표면이 둥근 물건에 새겨졌는데, 가로획은 나뭇결에 직각으로 지나가므로 새기기 어려웠기 때문이다. 이와 달리 다른 룬 문자 체계에서는 가로획이 활용된다.

아래의 그림은 켈트 푸사르크 룬(대개는 바이킹 룬으로 불림)의 예를 보여준다. 룬은 임의의 표시가 아니라 확실한 문자였다.

푸사르크(또는 바이킹) 룬

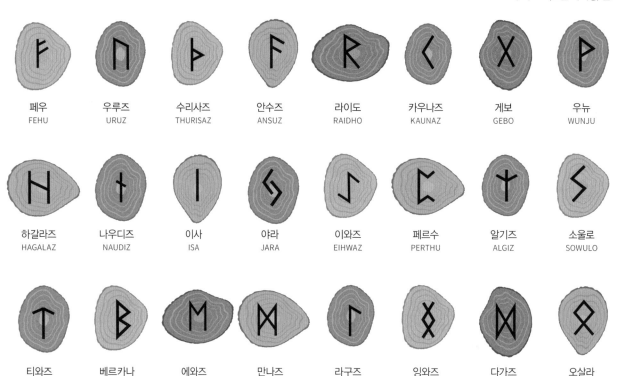

페우 FEHU	우루즈 URUZ	수리사즈 THURISAZ	안수즈 ANSUZ	라이도 RAIDHO	카우나즈 KAUNAZ	게보 GEBO	우뉴 WUNJU
하갈라즈 HAGALAZ	나우디즈 NAUDIZ	이사 ISA	야라 JARA	이와즈 EIHWAZ	페르수 PERTHU	알기즈 ALGIZ	소울로 SOWULO
티와즈 TEIWAZ	베르카나 BERKANA	에와즈 EHWAZ	만나즈 MANNAZ	라구즈 LAGUZ	잉와즈 INGWAZ	다가즈 DAGAZ	오살라 OTHLA

미주

20 검은 갑옷을 입어 생긴 별명.
21 Druid. 켈트 고대 종교의 사제 계급.
22 중세가 한창이던 1000~1300년 무렵.

CHEMISTRY

화학

1장에서는 현대 화학의 중세시대 조상 격인 연금술에 관해 알아보았지만, 사실 화학은 훨씬 더 아득한 과거에 뿌리를 두고 있다. 기원전 1천 년 무렵의 먼 옛날에도 문명사회에서는 화학이라는 학문의 근간이 될 기술과 기법이 활용되었다. 예를 들어 금속 추출, 식품 발효, 약초학, 무두질 등은 모두 화학적 과정을 통해 목적을 달성하는 기술이었다.

아마도 최초의 화학자는 1661년《회의적 화학자The Sceptical Chymist》라는 책을 펴내 연금술과 화학 사이에 선을 그었던 로버트 보일Robert Boyle일 것이다. 화학은 점점 '엄밀한' 과학으로 인정받게 된 반면 연금술은 '기술'인 채로 남

았다. 이런 흐름을 주도한 과학자는 앙투안 라부아지에Antoine Lavoisier였다. 그는 이른바 화학의 법칙이라는 것을 처음으로 발견했다. 물질은 창조되지도 파괴되지도 않으며 형태를 바꾸거나 공간 안에서 재배치될 뿐이라는 질량 보존의 법칙이었다. 이 발견 이후로 과학자들은 질료를 세심하게 계량하고 실험 과정을 관찰하며 기록하게 되었고, 그 덕분에 화학은 개인 역량에 따라 결과가 달라지는 기

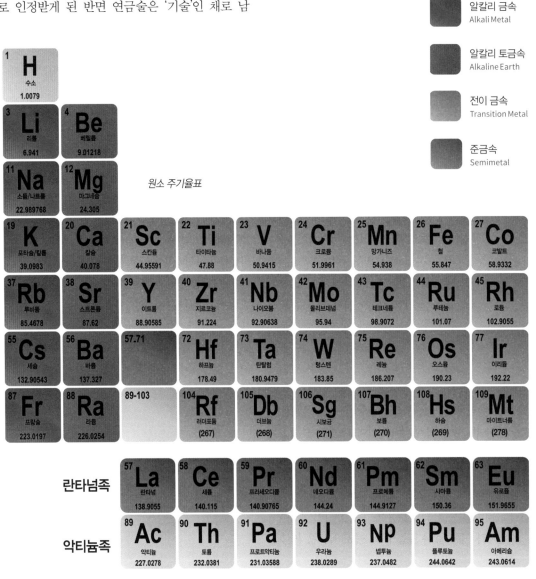

원소 주기율표

비非금속
Nonmetals

알칼리 금속
Alkali Metal

알칼리 토금속
Alkaline Earth

전이 금속
Transition Metal

준금속
Semimetal

술이 아니라 재현 가능한 학문으로 거듭났다. 중력 법칙, 운동 법칙, 관성의 법칙을 비롯한 여러 법칙이 발견되면서 고전 역학도 자리 잡았다. (참고: 아인슈타인의 상대성 방정식 $E = mc^2$은 증명된 적이 없으므로 법칙이 아니라 이론이다.)

화학에서 쓰이는 가장 강력한 도구는 바로 주기율표다. 주기율표는 여태까지 알려진 모든 원소를 계층적 표 형식으로 정리한 것이며 다음과 같은 정보를 제공한다.

- **약자:** 원소의 이름(주로 라틴어)을 대표하는 한 개 이상의 글자
- **원자 번호:** 원소의 원자핵 안의 양성자 수에 따라 정해지는 숫자
- **반응 유사성**Reactive Similarities**:** 원소의 화학적 특성을 가리키며, 예전에는 화학적 가계chemical family라고 불렸음

기본 금속
Basic Metal

할로젠 원소
Halogens

비활성 기체
Noble Gas

란타넘족
Lanthanides

악티늄족
Actinides

1789년 라부아지에는 처음으로 주기율표 내의 원소들을 '형태form', 즉 자연에서 각 원소가 존재하는 방식에 따라 분류했다. 형태에는 기체, 금속, 비금속, '토류土類,earth'가 있었다. 토류는 나중에 희토류와 알칼리 토금속으로 나뉘었다. 오늘날 우리가 아는 형태의 주기율표는 1869년 러시아 화학자 드미트리 멘델레예프Dmitri Mendeleev가 처음으로 발표한 것이다. 이제 주기율표에서 쓰이는 용어 몇 가지의 의미를 살펴보자.

족族, group

주기율표의 세로줄에는 화학적 과정에서 비슷하게 반응하는 원소들이 모인다. 이런 반응은 원자의 가장 바깥 껍질에 있는 전자의 수에 따라 결정된다. 이 전자는 원자가 전자原子價電子, valence electron라고 불린다. 족은 영어로는 group 외에도 family라고 표현하기도 한다. 예를 들어 헬륨, 네온, 아르곤, 크립톤, 제논, 라돈, 오가네손(최근 정식 명칭이 정해지기 전에는 우눈옥튬ununoctium으로 불렸음)은 모두 비활성 기체족에 속한다.

주기 Period

주기율표의 같은 가로줄에 있는 원소들은 전자껍질의 개수가 동일하다. 예를 들어 리튬, 베릴륨, 붕소, 탄소, 질소, 산소, 플루오린, 네온은 모두 전자껍질이 두 개다. 그래서 이들은 2주기 원소로 불린다. 각 열(주기) 안에서는 원자의 바깥쪽 껍질에 있는 전자의 수가 늘어난다. 다시 말해 각 열에서 가로로 움직이면 각 원소는 전자가 하나씩 많아진다는 뜻이며, 최대 개수는 일곱 개다. 최대 개수에 이르면 열은 다음 줄에서 다시 시작한다.

전자껍질 Electron Shell

원자 주위를 도는 전자는 여러 겹으로 되어 있으며 화학에서는 이를 안쪽부터 '1각', '2각' 등으로 부르는 반면 X선 활용 분야에서는 K에서 시작해서 알파벳 순서대로 'K각', 'L각' 등으로 부른다. 각 껍질은 정해진 숫자의 전자만을 보유할 수 있다.

60~61쪽의 표는 색깔을 활용해 원소의 족을 구분한 주기율표다. 가운데에는 각 색깔이 나타내는 족의 이름을 표시한 색상표가 있다. 원소를 족으로 구분하면 특정 원소, 특히 합성되고 '예언된'(또는 아직 발견되지 않은) 원소의 특징을 예측할 수 있다는 장점이 있다.

예를 들어 아래 보이는 헬륨이란 원소(원소 기호 He, 원자 번호 2)는 '비활성 기체'족에 속한다. 다른 화학적 원소와 반응하지 않는 경향이 있기에 그런 이름이 붙었다. 영어로는 '귀족적noble'이어서 다른 일반 원소와 섞이지 않는다는 의미에서 'noble gas'로 불린다. 이 족/세로줄에 속하는 원소는 모두 비슷한 방식으로 반응할 것이 예상되므로 화학적 특성이 비슷하다고 볼 수 있지만, 주기/가로줄에서는 각 원소의 화학적 반응성에 상당한 차이가 있다.

주기율표에는 지금까지 자연계에서 발견되거나 실험실에서 합성에 성공한 118개 원소가 포함되어 있다. 주기율표가 '계단' 모양으로 생긴 이유는 이론상으로는 존재하리라 예상되나 실제로 찾아낸 적은 없는 원소를 위한 자리를 남겨두었기 때문이다.

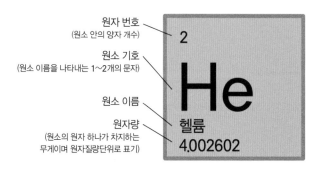

기본 정보를 담은 헬륨(He) 타일

원자 번호
(원소 안의 양자 개수)

원소 기호
(원소 이름을 나타내는 1~2개의 문자)

원소 이름

원자량
(원소의 원자 하나가 차지하는 무게이며 원자질량단위로 표기)

2

He

헬륨
4.002602

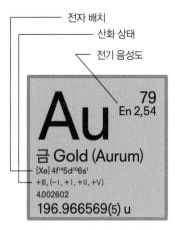

전자 배치
산화 상태
전기 음성도

Au 79
En 2,54

금 Gold (Aurum)
[Xe] 4f^{14}5d^{10}6s^1
+Ⅲ, (-Ⅰ, +Ⅰ, +Ⅱ, +Ⅴ)
4.002602
196.966569(5) u

심화 정보를 담은 금(Au) 타일

타일Tile

주기율표에서 원소 기호와 기타 정보가 적힌 사각형(타일)은 그 원소의 '상징'이라고 볼 수 있다. 왼쪽 페이지의 그림은 헬륨He에 해당하는 타일이다. 주기율표 안에 표시될 때 각 타일에는 대체로 기본 정보만이 담긴다. 더 많은 정보가 포함되기도 하지만, 그건 대개 타일을 따로 표시할 때에 한한다. 주기율표 전체를 보여줄 때는 공간이 한정되기 때문이다. 위쪽에 있는 것은 더 많은 정보를 보여주는 타일의 예다. 금Au에 해당하는 타일이며, 원소 기호, 이름, 원자 번호와 원자량이라는 기본 요소 외에도 다음과 같은 정보가 담겨 있다.

- **전자 배치**Electron Configuration: 금의 안정적 분자가 자연계에서 존재하는 방식을 보여준다. [Xe] 4f^{14}5d^{10}6s^1은 금 분자 안에서 전자가 각 껍질에 분포하는 방식을 간략하게 표시한 것이다.

- **산화 상태**Oxidation State: 해당 원소가 다른 원소와 화합물을 이룰 때 원자가 얼마나 많은 전자를 얻거나 잃는지 보여주는 항목이다. 금은 양수(+Ⅲ, +Ⅰ, +Ⅱ, +Ⅴ)와 음수(-Ⅰ) 상태가 모두 존재한다. 숫자는 대체로 로마 숫자

로 표시되지만, 아라비아 숫자로 쓰기도 한다. +Ⅲ(-Ⅰ, +Ⅰ, +Ⅱ, +Ⅴ)는 산화 상태의 발생 빈도를 순서대로 표시한 것이며 주된 산화 상태는 +Ⅲ이다.

- **전기 음성도**Electronegativity: 'En'이라는 약자로 표시하는 전기 음성도는 원소의 원자가 전자를 끌어들이는 경향성(전기 전도도electro conductivity와는 다르다)을 가리킨다. En을 보면 어떤 분자가 쉽게 결합하며 어떤 형태의 화합물을 만드는지 알 수 있다. En 2,54(2.54로 표기하기도 함)는 폴링 표기법[23]으로 나타낸 금의 전기 음성도다. 전기 음성도를 연구한 학자는 그 밖에도 많지만, 이를 명확히 설명한 것은 폴링이 최초다.

낙진 방공호Fallout Shelter 상징

2차 세계대전에서 일본의 히로시마에 원폭이 떨어진 뒤 전 세계는 핵전쟁의 위험이 얼마나 파괴적이고 끔찍한지 비로소 깨달았다. 그 결과 이른바 '낙진 방공호'가 우후죽순 생겨나게 되었다. 이런 시설은 대개 몇 달 치 식량과 물, 필수품이 갖춰진 지하 벙커(납으로 둘러싼 건물인 경우도 있었다)였다. 1961년 미 국방성은 민방위 낙진 방공호 엠블럼을 공표했다. 이 표시는 연방 정부의 승인을 받았다는 핵폭탄 '안전 방공호'에 사용되었다. 하지만 엠블럼 사용에 별다른 규제가 없었으므로 민간과 상업용으로 수백만 개의 표지판이 만들어졌다. 시대의 산물이었던 이 상징은 요즘은 보기 어렵게 되었다. 방사능 낙진을 막을 확실한 방법이 없음이 알려지면서 그런 방공호가 대부분 다른 용도로 쓰이게 되었기 때문이다. 방사능 외에도 생산과 운송에 위험이 따르는 화학물질은 적지 않다. 그런 위험 물질 관련 상징에 관해서는 19장 '운송'에서 자세히 나온다.

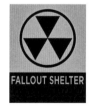

낙진 방공호 표지판

미주

23 Pauling Expression. 미국 화학자 라이너스 폴링Linus Pauling이 제안한 전기 음성도 결정 및 표기법.

DIGITAL

디지털

컴퓨터의 도입으로 우리 삶에는 수천, 아니 수백만 개의 새로운 상징도 함께 생겨났다. 현대 사회에서 컴퓨터 없이 살아가기란 대단히 어렵다. 컴퓨터는 수초 만에 수백만 건의 거래를 이행하고, 엄지손가락만 한 막대에 도서관 하나 분량의 정보를 저장하고, 건설이나 의료, 교통 분야에서 기계 작동을 점검하고, 인간이 그 어느 때보다도 더 많은 것을 창조하고 더 많은 일을 더 효과적으로 해내도록 돕는다.

컴퓨터와 관련된 상징을 논하다 보면 글꼴, 프로그램 단축 명령어, 문서 작성 프로그램을 비롯한 수많은 기능에 각각 필요한 상징이 딸려 있으므로 일단 그 엄청난 양에 압도당하기 쉽다. 하지만 여기서 다룰 것은 컴퓨터 자체가 아니므로 먼저 컴퓨터를 통한 의사소통에 쓰이는 기본 상징인 이모티콘과 이모지를 살펴보기로 하자.

이모지의 예

이모티콘Emoticon

이모티콘은 특정 키보드 기호를 정해진 순서로 묶어 만든 일종의 표의문자다. 이 작은 상징들은 대개 문자를 통한 의사소통에서 감정을 표현하는 데 쓰이는 '얼굴'이다. 키보드의 한계로 옆으로 보아야 의미를 알 수 있는 형태가 많다. 예를 들어 :)나 :-)는 '웃는' 얼굴, :(와 :-(는 '찡그린' 얼굴을 나타낸다. 최근 이모티콘은 이모지로 빠르게 대체되면서 그다지 쓰이지 않게 되었다.

;) :D O.O
:-/ :O ^_^

키보드 이모티콘의 예

이모지Emoji

이모지란 문자와 같은 줄에 들어갈 정도로 작으며 사용자가 말하려는 바를 더 풍부하게 표현하는 조그만 상형문자다. '이모지'라는 단어는 일본어로 '그림문자'를 뜻하는 단어에서 비롯했다. 오늘날 쓰이는 수천 가지 이모지 가운데 몇 가지를 소개한다. 이모지의 인기가 폭발적으로 높아지면서 이제 일반 대중은 금방 이해하기 어려울 정도로 변형되거나 의미가 분화되는 사례도 등장했다.

예를 들어 랍스터 이모지는 (임시이기는 해도) 트랜스젠더 깃발[24] 이모지가 나올 때까지 트랜스젠더 공동체의 상징으로 쓰였다. 흔히 오스트레일리아의 상징으로 쓰이는 캥거루는 수컷 캥거루가 매우 근육질이며 자기 영역을 지키려고 서로 싸우는 경향이 있다는 점에서 힘을 나타내는 상징이기도 하다.

또한, 2D의 한계에서 벗어나 그림자 효과와 움직임을 활용해서 더 생생한 느낌을 주는 이모지도 등장하기 시작했다.

문법이나 철자, 구두점 등을 따지기보다 정보와 의도를 신속하고 효과적으로 전달하려는 욕구가 앞서는 모바일 통신이야말로 이모지의 주 무대다.

간단히 말하자면 이모지는 단어와 개념을 시각적 영역에서 전달하는 현대의 히에로글리프다. 이모지 외에도 컴퓨터 프로그램에는 대부분 프로그램마다 조금씩 다른 표준 아이콘 세트가 포함되어 있다. 이런 기호는 다음과 같은 것들이 대표적이다.

키보드 클립아트

클립아트는 문서에 활용하도록 디자인된 작고 단순한 상징이며 대체로 크기 조절이 가능하다.

클립아트의 예

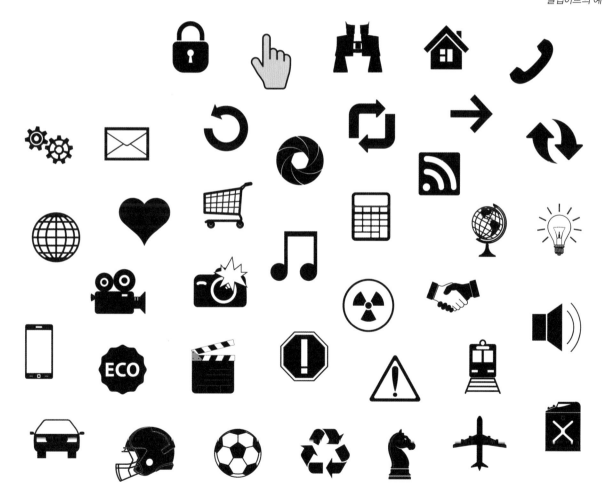

키보드 글꼴

글꼴은 한 가지 특정한 스타일로 디자인된 문자와 숫자 모음을 가리킨다. 현재 전 세계에서 수백만 종의 글꼴이 쓰이고 있다. 가장 인기 있는 글꼴의 예는 다음과 같다.

세리프체 [25]

Times Roman
Sabon
Cambria
Garamond
Bodoni

산세리프체

Avenir
Helvetica
Futura
Calibri
Gill Sans

필기체

Brush Script
Shelley Script
Zapf Chancery
Linoscript
Emmascript

장식 또는 제목용 글꼴

Comic Sans
Courier
Papyrus
Cooper Black
Linotext

키보드 문장 부호

기본 문장 부호는 거의 키보드에 할당되어 있다. 확장 문자표를 활용하면 무한에 가까운 기호 입력이 가능하므로 어떤 언어로도 글을 쓸 수 있고, 특수 기호가 필요한 과학 논문 작성도 가능하고, 자신만의 편지 용지나 전단을 만들 수도 있다. 문장 부호에 관해서는 20장 '글쓰기와 문장 부호'에서 더 자세히 알아보도록 하자.

기본 문장 부호

키보드 커맨드 키Command Key

아래에 있는 기호는 성 한네스Hannes 십자가, '고리 달린 사각형', 보웬Bowen 매듭 등 다양한 이름으로 불린다. 북유럽 국가에서는 주요 시설물임을 표시하는 '관심 지점point of interest' 표지로 사용되기도 한다. 하지만 이 기호의 가장 유명한 쓰임새는 아마도 맥 컴퓨터 자판의 커맨드 키 표시일 것이다.

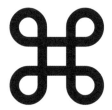

커맨드 키 기호

업무용 아이콘

아이콘은 클립아트와 비슷하지만, 장식보다는 컴퓨터를
활용한 업무에서 활용하도록 더 표준화된 경우가 많으며,
개념보다는 사물을 나타내는 경향이 있다.

업무용 아이콘의 예

미주

24 성소수자 공동체마다 각각 정체성을 상징하는 줄무늬 깃발이 있음.

25 세리프serif체는 구부러진 '세리프'가 있으며 산세리프는 세리프가 없는 글꼴.

CURRENCY

화폐

미국 달러는 세계에서 가장 자주 거래되는 화폐다. 외환
거래 시장에서는 매일 5조 달러가 넘는 돈이 움직이고, 그
중 90퍼센트가 미국 달러다. 농산물, 금속, 연료를 비롯
한 지구상의 모든 자원이 미국 달러로 거래된다. 2차 대
전 이후 미국 경제는 급성장했고, 현재 미국은 전 세계 국
내총생산GDP의 15퍼센트를 차지한다. 이런 경제력 덕분에
미국 달러는 명실상부한 국제 통화가 되었다. '녹색 지폐
greenback'는 세계 어느 곳에서나 통한다.

미 연방준비은행의 추산에 따르면 현재 미국 화폐의 60퍼
센트가 미국 바깥, 주로 구소련 국가와 남미에서 사용되
고 있다고 한다. 이는 거의 5천억 달러에 달하며 사우디아
라비아의 GDP 전체와 맞먹는 금액이다. 현재 에콰도르,
엘살바도르, 여러 섬나라를 포함한 16개국은 미국 달러를
유일한 자국 통화로 사용한다. 그 외 수십 개 국가(캐나다,
오스트레일리아, 자메이카 등)는 각각 화폐 가치에 큰 차이가 있
기는 해도 자국 주요 통화를 '달러'라고 부른다.

그렇다면 달러 기호는 어디서 비롯한 것일까? 당연하게도
미국 달러가 처음부터 국제 통화였던 것은 아니다. 대탐험
시대(약 15~16세기)에 세계의 실세는 스페인이었다. 신세계
에서 가져온 금과 은이 국고에 넘쳐흘렀던 스페인은 다른
여러 나라의 주화와는 달리 거의 순수한 귀금속으로 묵직
한 표준 주화를 찍어냈다. 실제로 이 주화의 공신력이 하
도 높아서 1792년에 미국 정부가 새 주화를 찍어냈는데
도 1800년대 중반까지 스페인 돈이 미국에서 통용될 정
도였다.

그러므로 $ 기호는 스페인 돈에서 비롯했을 가능성이 크
다. 스페인의 첫 글자 S에 선을 내리그은 것이다. 약자를
활용한 화폐 기호는 흔했고, 오늘날에도 글자에 선을 한
두 개 추가한 화폐 기호를 사용하는 나라가 적지 않다. 관
통하는 선을 긋는 것은 원래 일반 문자와 화폐 기호를 구
별하는 데 도움을 주는 방법이었다.

세계 각국의 화폐 기호 예시를 정리한 목록을 한번 살펴
보자.

미국 지폐, 또는 "녹색 지폐"

 가나 – 세디Cedi

 가봉 – CFA 프랑

 가이아나 – 가이아나 달러

 감비아 – 달라시Dalasi

 과테말라 – 케찰Quetzal

그레나다 – 동카리브 달러

그리스 – 유로

기니 – 기니 프랑

기니비사우 – CFA 프랑

나미비아 – 나미비아 달러

나우루 – 오스트레일리아 달러

나이지리아 – 나이라Naira

남수단 – 남수단 파운드

남아프리카공화국 – 랜드Rand

네덜란드 – 유로

네팔 – 네팔 루피

노르웨이 – 노르웨이 크로네

뉴질랜드 – 뉴질랜드 달러

니제르 – CFA 프랑

니카라과 – 코르도바Cordoba

대만 – 대만 달러

대한민국 – 원

덴마크 – 덴마크 크로네Krone

도미니카 – 동카리브 달러

도미니카공화국 – 도미니카 페소

독일 – 유로

동티모르 – 미국 달러

라오스 – 킵Kip

라이베리아 – 라이베리아 달러

라트비아 – 유로

러시아 – 루블

레바논 – 레바논 파운드

레소토 – 로티Loti

루마니아 – 레우New Leu

룩셈부르크 – 유로

르완다 – 르완다 프랑

리비아 – 리비아 디나르

리투아니아 – 유로

리히텐슈타인 – 스위스 프랑

마다가스카르 – 아리아리Ariary

마셜제도 – 미국 달러

말라위 – 말라위 콰차Kwacha

말레이시아 – 링깃Ringgit

말리 – CFA 프랑

맨섬 – 파운드

멕시코 – 멕시코 페소

모나코 – 유로

모로코 – 디르함Dirham

모리셔스 – 모리셔스(루피)

모리타니 – 우기야Oguiya

모잠비크 – 메티칼Metical

몬테네그로 – 유로

몰도바 – 레우Leu

몰디브 – 루피야Rufiyaa

몰타 – 유로

몽골 – 투그릭Tughrik

미국 – 달러

미얀마 – 차트Kyat

미크로네시아 – 미국 달러

바누아트 – 바투Vatu

바레인 – 바레인 디나르

바베이도스 – 바베이도스 달러

바티칸시국 – 유로

바하마 – 바하마 달러

방글라데시 – 타카Taka

버뮤다 – 버뮤다 달러

베냉 – CFA 프랑

베네수엘라 – 볼리바르Bolivar

베트남 – 동Dong

벨기에 – 유로

벨라루스 – 벨라루스 루블 Ruble

벨리즈 – 벨리즈 달러

보스니아 헤르체고비나 – 마르카Marka

보츠와나 – 풀라Pula

볼리비아 – 볼리비아노 Boliviano

부룬디 – 부룬디 프랑

부르키나파소 – CFA 프랑

부탄 – 눌트럼Ngultrum

북마케도니아 – 데나르

북한 – 원

불가리아 – 레프Lev

브라질 – 헤알Real

브루나이 – 브루나이 달러

사모아 – 탈라tālā

사우디아라비아 – 사우디 리얄

산마리노 – 유로

상투메프린시페 – 도브라Dobra

세네갈 – CFA 프랑

세르비아 – 디나르

세이셸 – 세이셸 루피

세인트루시아 – 동카리브 달러

세인트빈센트그레나딘 – 동카리브 달러

세인트키츠네비스 – 동카리브 달러

세인트헬레나 – 파운드

소말리아 – 소말리아 실링

솔로몬제도 – 솔로몬 달러

수단 – 수단 파운드

수리남 – 수리남 달러

스웨덴 – 스웨덴 크로나

스위스 – 스위스 프랑

스페인 – 유로

슬로바키아 – 유로

슬로베니아 – 유로

시리아 – 시리아 파운드

시에라리온 – 레온Leone

싱가포르 – 싱가포르 달러

아랍에미리트 – 디르함Dirham

아루바 – 아루바 플로린Florin

아르메니아 – 드람Dram

아르헨티나 – 페소Peso

아이슬란드 – 아이슬란드 크로나Knona

아이티 – 구르드Gourde

아일랜드 – 유로

아제르바이잔 – 뉴 마나트New Manat

아프가니스탄 – 아프가니Afghani

안도라 – 유로

알바니아 – 레크Lek

알제리 – 알제리 디나르Dinar

앙골라 – 콴자Kwanza

애스토니아 – 유로

앤티가바부다 – 동카리브 달러

에리트레아Eritrea – 나크파Nakfa

에스와티니 – 릴랑게니Lilangeni

에콰도르 – 미국 달러

에티오피아 – 비르Birr

엘살바도르 – 미국 달러

영국 – 파운드

예멘 – 예멘 리얄

오만 – 오만 리얄

오스트레일리아 – 오스트레일리아 달러

오스트리아 – 유로

온두라스 – 렘피라Lempira

요르단 – 요르단 디나르

우간다 – 우간다 실링

우루과이 – 우루과이 페소

우즈베키스탄 – 숨So'm

우크라이나 – 흐리우냐Hryvna

이라크 – 이라크 디나르

이란 – 리알Rial

이스라엘 – 셰켈Shekel

 이집트 – 이집트 파운드

이탈리아 – 유로

인도 – 루피Rupee

인도네시아 – 루피아Rupiah

일본 – 엔

자메이카 – 자메이카 달러

잠비아 – 잠비아 콰차

저지 – 파운드

적도 기니 – CFA 프랑

조지아 – 라리Lari

중국 – 위안

중앙아프리카공화국 – CFA 프랑

지부티Djibouti – 지부티 프랑

짐바브웨 – 짐바브웨 달러

차드Chad – CFA 프랑

체코 – 코루나Koruna

칠레 – 칠레 페소

카메룬 – CFA 프랑

카보베르데 – 에스쿠도Escudo

카자흐스탄 – 텡게Tenge

카타르 – 카타르 리알Riyal

캄보디아 – 리엘Riel

캐나다 – 캐나다 달러

케냐 – 케냐 실링

케이맨제도 – 케이맨 달러

코모로 – 코모로 프랑

코스타리카 – 콜론Colon

코트디부아르 – CFA 프랑

콜롬비아 – 콜롬비아 페소

콩고 – CFA 프랑

콩고민주공화국 – 콩고 프랑

쿠바 – 쿠바 페소

쿠웨이트 – 쿠웨이트 디나르

크로아티아 – 쿠나Kuna

키르기스스탄 – 솜Som

키리바시 – 오스트레일리아 달러

키프로스 – 유로

타지키스탄 – 소모니Somoni

탄자니아 – 탄자니아 실링

태국 – 바트

터키 – 터키 리라Lira

토고 – CFA 프랑

통가 – 팡가Pa'anga

투르크메니스탄 – 마나트Manat

투발루 – 오스트레일리아 달러

튀니지 – 튀니지 디나르

트리니다드토바고 – 트리니다드토바고 달러

파나마 – 발보아Balboa

파라과이 – 과라니Guarani

파키스탄 – 파키스탄 루피

파푸아뉴기니 – 키나Kina

팔라우 – 미국 달러

페루 – 누에보 솔Nuevo Sol

포르투갈 – 유로

폴란드 – 즐로티Zloty

프랑스 – 유로

피지 – 피지 달러

핀란드 – 유로

필리핀 – 필리핀 페소

헝가리 – 포린트Forint

IDEOGRAMS

표의 문자

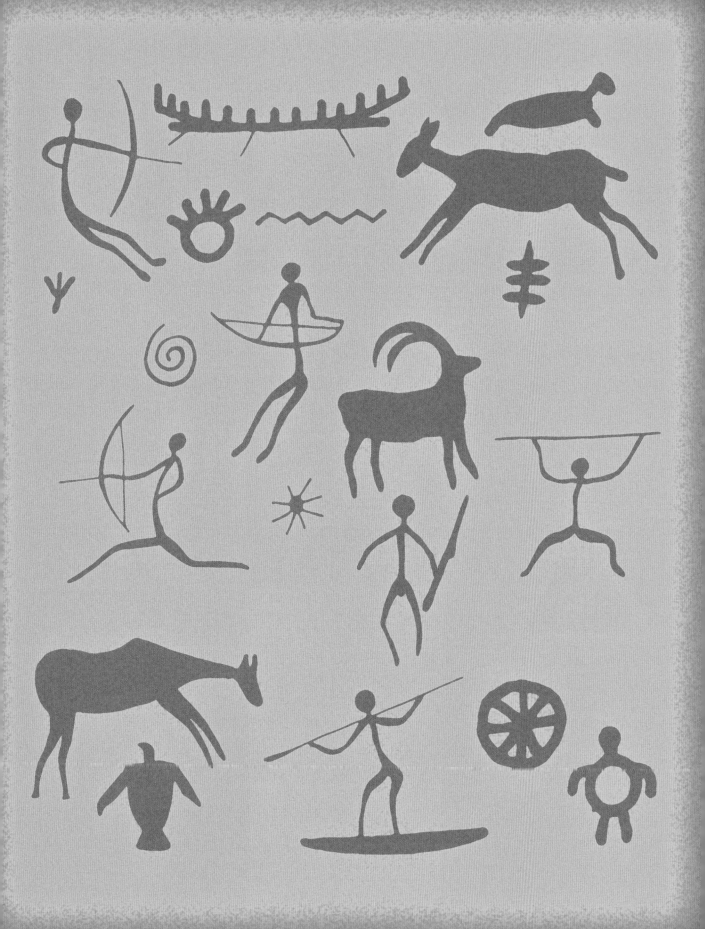

앞서 머리말에서 설명했듯 이디오그램, 즉 표의문자는 특정 개념을 나타내는 작은 그림(말 그대로 '개념 그림')이다. 예를 들어 '나무'를 뜻하는 아이콘 하나가 있다면 그 아이콘 여러 개를 모으면 숲이 되는 식이다. 이런 점에서 특정 단어나 사물을 뜻하며 엮으면 이야기가 되는 픽토그램, 즉 그림문자와는 다르다. 말의 사진은 그저 '말'을 가리킨다. 이건 그림문자다. 반면 말을 타고 있는 사람의 사진은 개념, 정확히 말하자면 여러 가지 개념을 나타낸다. 그저 '승마'나 '기수'만을 가리키는 것이 아니라 보는 사람의 문화적 기준틀에 따라 '자유'나 '여행', 나아가 '즐거움'을 뜻할 수도 있다. 고대의 토착 원주민들은 그림문자를 활용해 종종 사냥이나 역사 이야기를 남겼다. 바위에 새겨진 이런 그림문자는 암각 문자petrograph로 불린다.

따라서 표의문자를 논할 때 특정 문자가 뜻하는 바를 이해하려면 해당 문화의 기준틀을 알아야 하지만, 그 문자를 해석하는 데 특정 언어는 굳이 필요하지 않다. 아래의 일반적인 표의문자 예시를 한번 살펴보자. 왼쪽 그림을 보면 물체가 사람 위로 떨어진다는 의미임을 쉽게 알 수 있다. 예를 들어 이 그림이 자판기 옆에 있다면 자판기가 앞으로 기울어 떨어질 수 있다는 뜻일 터이다. 현대적 기준틀을 지닌 사람이면 누구나 "자판기가 당신에게 떨어질 수 있으므로 자판기를 기울이지 마세요."라는 개념을 이해한다. "사슴이 도로로 뛰어들 수 있으므로 주의하세요."나 "여기서는 반려견에게 목줄을 매고 산책시키세요."라는 개념도 비슷한 방식으로 표현된다.

물체 추락 주의 표지판

사슴 출몰 표지판

목줄 사용 표지판

암벽에서 발견된 사냥 관련 고대 암각 문자의 예

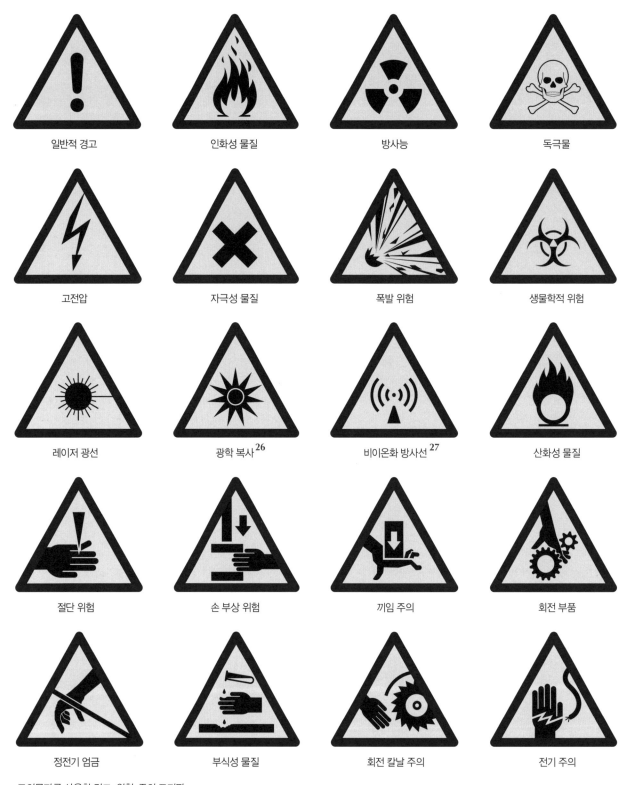

일반적 경고 　　　인화성 물질 　　　방사능 　　　독극물

고전압 　　　자극성 물질 　　　폭발 위험 　　　생물학적 위험

레이저 광선 　　　광학 복사[26] 　　　비이온화 방사선[27] 　　　산화성 물질

절단 위험 　　　손 부상 위험 　　　끼임 주의 　　　회전 부품

정전기 엄금 　　　부식성 물질 　　　회전 칼날 주의 　　　전기 주의

표의문자를 사용한 경고, 위험, 주의 표지판

2016 리우데자네이루 하계 올림픽 표의문자

올림픽 게임이 열릴 때마다 사용되는 표의문자는 그림 자체만이 아니라 해당 스포츠 종목과의 관련성을 파악해야 이해할 수 있다. 수영하는 사람의 그림을 보면 수영과 관련이 있다는 사실은 알아도 정확하게 무엇을 가리키는지는 모른다. 마찬가지로 궁수가 그려진 상징은 "누군가가 활로 화살을 쏜다"라는 개념을 전할 수는 있지만, 올림픽이라는 맥락 안에서 사용되어야 비로소 양궁 경기를 가리키게 된다. 위의 예는 2016 리우데자네이루 하계 올림픽에서 쓰였던 표의문자 중 가장 대중적인 몇 가지를 고른 것이다.

구어체에서는 '이디오그래프'라는 단어가 다른 의미로 쓰인다. '관념어'라고 할 수 있는 이디오그래프는 폭넓은 개념을 아우르기 위해 만들어졌으나 현실 세계에서는 별 의미가 없는 단어를 가리킨다. 정치나 비즈니스 분야에서 '뜨는 단어'인 '가짜 뉴스', '출구 전략', '면대면 시간', '대안적 사실' 등이 좋은 예다. 이런 단어는 실제로 대단한 의미가 있는 듯이 남발되지만, 실제로는 사용자가 '똑똑해' 보일 목적으로 쓰는 수사적이고 현학적인 말일 뿐이다.

문자 언어 중에는 표의문자를 쓰는 언어가 상당히 많다. 언어학자들은 중국어나 이집트어 같은 언어를 표어문자 logograph라고 부르는 편을 선호한다. 이들 언어의 기호는 표의문자처럼 종종 단어 전체나 개념을 나타내기는 하지만, 실제로 읽을 수 있는 언어의 일부이기도 하기 때문이다. 이 개념에 관해서는 9장 '언어'에서 더 자세히 알아볼 예정이다.

표의문자는 어디에나 있다. 표의문자라는 장벽 없는 의사소통 방식이 없었다면 국가 간 경제 활동은 불가능했을 것이다. 우리가 떠올리는 모든 생각, 남과 공유하고 싶은 모든 개념을 일일이 글로 적어 백 개가 넘는 언어로 번역해야 한다면 일상생활이 얼마나 어려워질지 생각해 보라. 엄청난 혼란이 펼쳐질 것이다. 이런 상징은 보편적 개념을 널리 전달할 뿐만 아니라 메시지를 전하는 과정에서 시간과 공간, 자원을 절약한다.

미주

26 optical radiation, 자외선, 가시광선, 적외선을 포함하는 전자기파.
27 non-ionizing radiation, 가시광선, 무선 주파수 등의 저에너지 방사선.

LANGUAGE
언어

Чч

Юю

Bβ

Йй

树

Δδ

Фφ

Жж

仏

Лλ

木

Кк

Бб

Чч

猫

Ёё

나무

Ωω

세상에는 6천 종 이상의 음성 언어가 있고, 그중 3분의 1은 미주 대륙과 오스트레일리아 원주민 언어나 몇몇 슬라브계 언어처럼 사용자가 1천 명 이하인 언어다. 범위를 문자 언어로 한정하면 개수는 상당히 줄어든다.

인간은 음성으로 의사소통하도록 설계된 존재다. 우리 혀는 도톰한 근육으로 이루어졌기 때문에 수천 가지의 다양한 소리를 내기에 적합하다. 우리 뇌에는 청각 신호를 처리하고 저장하고 해석하는 커다란 전두엽이 있다. 아이들은 주변 사람들이 쓰는 말을 듣고 음성 언어를 습득한다.

만 5세 무렵이면 거의 모든 어린이가 폭넓은 어휘를 구사한다.

반면 문자 언어 습득에는 완전히 다른 능력이 필요하며, 사람은 배우지 않고는 읽고 쓸 수 없다. 다양한 문자 언어의 글자 또한 상징에 해당한다.

영어는 세계 산업계에서 보편적으로 쓰이는 언어다. 사업상 거래의 90퍼센트는 영어로 이루어지며, 모든 대륙에서 영어 사용자를 쉽게 찾아볼 수 있다. 하지만 세계에서 사용 인구가 가장 많은 언어는 사용자가 10억 명 이상으로 추정되는 표준중국어인 만다린어Mandarin Chinese다. 영어는 이에 조금 뒤처지는 2위다.

한중일 한자에서 '고양이'에 해당하는 문자

'나무'를 뜻하는 중국어 글자

'나무'를 뜻하는 일본어 글자

'나무'를 뜻하는 한국어 글자

표의문자 언어

앞서 언급했듯 중국과 한국, 일본(앞으로 한중일 또는 CJK라는 약어로 표시)에서 쓰이는 한자는 글자가 소리보다는 단어와 개념을 나타낸다는 점에서 표의문자이다. 따라서 영어에서는 '고양이'라는 단어를 표시하려면 C-A-T라는 개별 문자 세 개가 필요한 반면 한자에서는 왼쪽 맨 위의 예와 같은 문자 한 개를 사용한다.

한중일 한자

세 나라의 언어는 상당히 다르지만, 한자 문화권이라는 공통점이 있다. 같은 사물 또는 개념을 나타내는 문자를 중국, 한국, 일본에서(추후 베트남도 추가됨) 함께 사용할 수 있도록 이 세 나라가 공유하는 한자를 표준화한 것이 바로 한중일 통합 한자CJK Unified Ideographs 체계다. 한중일 한자에서 '고양이'를 나타내는 글자는 猫이다. 중국어에서 이 글자는 māo로 발음되며, 놀랍게도 이는 고양이가 내는 소리와 유사하다! 단어마다 다른 수천 개의 글자를 외워야 한다는 점에 이런 복잡함이 더해지므로 표의문자는 배우기가 쉽지 않다. 한중일 언어는 한자라는 공통분모를 지니며, 한자 통합을 통해 세 나라 사이의 의사소통이 조금이나마 더 쉬워졌다고 볼 수 있다. 왼쪽의 예는 중국어, 일본어, 한국어로 각각 '나무'를 나타내는 글자들이다.

이를 보면 세 언어에서 각각 상당히 다른 글자가 사용된다는 사실을 알 수 있지만, CJK 유니코드에서 포괄적 나무를 가리키는 한자는 木이다. CJK 유니코드에는 특정 종류의 나무를 나타내는 한자가 수십 개 더 있다. 'CJK'라는 용어는 표준 문자 전산 처리 방식인 유니코드에서 한자 코드를 병합하려고 시도하면서 생겨났다. 그 결과로 탄생한 통합 한자 데이터가 바로 유니한Unihan이라고도 불리는 한중일 통합 한자다.

木이라는 글자는 나무, 통나무, 목재, 수목을 나타내며 형용사로 '나무로 만든', '감정이 없는'이라는 뜻으로 쓰이기도 한다. 한국어에서 이 한자는 목요일을 가리키는 약자로 쓰이는 반면, 베트남에서는 목련, 파파야, 칡 등의 다양한 식물을 가리키는 말로도 쓰인다. 다른 한자와 합쳐진 경우, 이를테면 沐은 나무와 전혀 관계없는 말이다. 여

기서 木은 뜻이 아니라 소리를 나타내는 부분이기 때문이다. 음성 언어에서는 억양과 높낮이에 따라 단어의 뜻이 달라지기도 하는 등 미묘한 차이가 더욱 명백해진다. 기호로서의 언어를 살펴볼 때 또 하나 고려할 점은 기호란 사용하기에 따라 변화하는 경향이 있다는 것이다. CJK 한자에서는 같은 글자라도 번체, 간체, 약자, 필기체 등 다양한 형태가 존재하는 경우가 많다. 한때는 문자 그대로 자신이 나타내는 단어를 닮은 그림이었던 기호는 시간이 지나면서 점점 간단해져 그림보다는 글자에 가까워지기 시작했다. 결국 기호가 단어를 있는 그대로 가리키지 않게 되면서 문자의 의미는 사용자 사이의 암묵적 동의를 통해 정의되었다.

알파벳 언어

문자의 형태는 다를지라도 모두 알파벳을 쓰는 언어인 영어, 그리스어, 러시아어 등에서 언어 사용자는 정해진 숫자의 문자만 기억하면 된다. 대소문자를 구분해서 세지 않는다면 영어에는 스물여섯 글자, 그리스어에는 스물네 글자, 러시아어에는 서른세 글자가 있다. 반면 현재 만다린어에는 5만 자가 넘는 글자가 있으며 상용한자만 해도 2만 자에 달한다고 한다!

그리스 알파벳

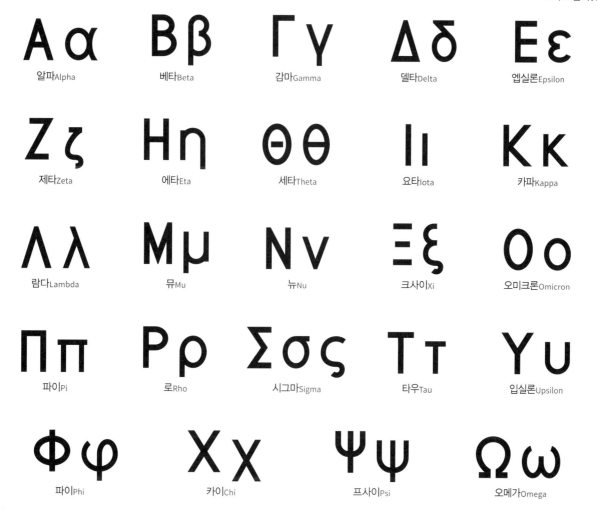

Α α 알파Alpha	**Β β** 베타Beta	**Γ γ** 감마Gamma	**Δ δ** 델타Delta	**Ε ε** 엡실론Epsilon
Ζ ζ 제타Zeta	**Η η** 에타Eta	**Θ θ** 세타Theta	**Ι ι** 요타Iota	**Κ κ** 카파Kappa
Λ λ 람다Lambda	**Μ μ** 뮤Mu	**Ν ν** 뉴Nu	**Ξ ξ** 크사이Xi	**Ο ο** 오미크론Omicron
Π π 파이Pi	**Ρ ρ** 로Rho	**Σ σ ς** 시그마Sigma	**Τ τ** 타우Tau	**Υ υ** 입실론Upsilon
Φ φ 파이Phi	**Χ χ** 카이Chi	**Ψ ψ** 프사이Psi	**Ω ω** 오메가Omega	

Аа	Бб	Вв	Гг	Дд	Ее	Ээ
a	b	v	g	d	je	e

러시아 알파벳

Ёё	Жж	Зз	Ии	Йй	Кк	Лл
jo	ž	z	yi	j	k	l

Мм	Нн	Оо	Пп	Рр	Сс	Тт
m	n	o	p	r	s	t

Уу	Фф	Хх	Цц	Чч	Шш	Щщ
u	f	h	c	ch	sh	shch

Юю	Яя	Ьь	Ъъ	Ыы
yu	ya	연음軟音 부호	경음硬音 부호	yi

A	B	C	D	E	F	G

수메르 쐐기 문자 알파벳

H	I	J	K	L	M	N

O	P	Q	R	S	T	U

V	W	X	Y	Z

언어 속의 기호를 검토하는 것은 확실히 간단한 일이 아니다. 가장 먼저 해볼 만한 작업으로는 몇몇 언어의 비슷한 뿌리를 살펴보는 것이 있다. 스페인어, 이탈리아어, 포르투갈어는 흔히 로망스어romance language라고 불린다. 낭만적인 표현이 많기 때문이 아니라 세 언어 모두 고대 로마 언어인 라틴어에 뿌리를 두고 있기 때문이다. 그래서 이들 언어에는 서로 매우 비슷하게 들리는 단어가 많다. 스페인어로 '머리'는 카베사cabeza이며 이탈리아어로는 카포capo, 포르투갈어로는 카베사cabeça(스페인어와 철자만 다르고 발음이 같음)라고 한다. 사실 이 셋 중 한 언어를 쓰는 사람은 다른 두 나라에서도 어느 정도 의사소통이 된다고 한다.

쐐기 문자는 1세기경 거의 자취를 감추었고, 글자의 의미도 잊혔다. 19세기에 고고학이 급부상한 뒤에야 학자들은 이 수수께끼의 기호를 다시 해석할 수 있게 되었고, 그 과정에서 현존하는 가장 오래된 문학 작품인 〈길가메시 서사시〉를 발견했다. 서사시란 대개 전설 속 영웅의 업적을 이야기 형식으로 쓴 시를 말한다. 호메로스의 〈오디세이아〉도 서사시에 속하며, 〈길가메시 서사시〉가 〈오디세이아〉보다 2천5백 년 이상 앞선다.

청동기시대 언어

바빌로니아어, 아시리아어, 기타 청동기 문자 언어는 모두 첨필尖筆, stylus(고대에 쓰이던 뾰족한 필기도구)로 점토판에 새겨서 쓴 쐐기 문자에서 기원했다.

수메르인들은 기원전 3500년경 쐐기 문자를 만들어냈고, 이는 히에로글리프 같은 상형문자가 아닌 글자로 구성된 최초의 문자 언어로 인정받고 있다. 독특한 쐐기 모양은 당시 잘라서 첨필로 사용했던 갈대에서 비롯했다. 갈대의 삼각형 줄기는 튼튼한 섬유질로 이루어진 아주 단단한 구조를 지녔다. 이 구조 덕분에 갈대는 잘린 뒤에도 모양을 유지할 정도로 견고하면서도 사용자가 손에 쥐기 편할 정도로 유연했다. 갈대 중에서도 부들cattail이 특히 자주 쓰였다. '홍해Red Sea'가 사실은 '갈대 바다reed sea'의 오역이었을 거라고 주장하는 성경 연구자들도 있다.

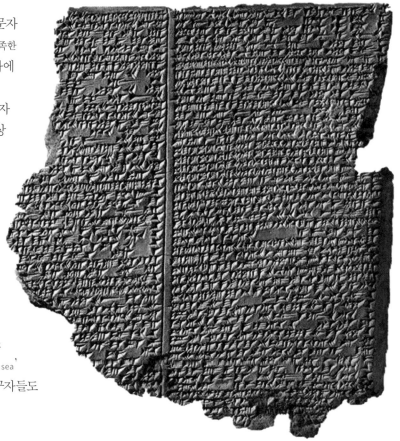

기원전 2000~1595년경 바빌로니아에서 점토판에 쐐기 문자로 기록된 〈길가메시 서사시〉

MANUFACTURING

제조업

보편적인 생산 관련 기호가 쓰인 제조 작업 공정도

제조업은 특수한 기계를 활용해 물건을 대규모로 생산하는 업종이다. 아이러니하게도 제조manufacture라는 단어는 '손으로 만들다'라는 뜻의 라틴어에서 나왔다. 제조업 관련 상징으로는 제품을 만드는 공정 지시사항 외에도 다양한 제품과 관련된 취급, 운송, 사용법, 관리법 기호도 있다. 기본 작업 공정도 기호는 공정에 들어가는 작업 단계뿐 아니라 작업이 진행되는 순서도 알려준다.

이런 기호는 색상이나 명암이 달라질 수도 있지만, 기본 형태는 항상 같다. 제조 공정에 통일성을 부여해 재현 가능하게 하기 위해서다. 이런 재현 가능성은 기계화된 제품 대량 생산에 매우 중요하다. 이와 같은 통일된 기준 없이 생산 공정 표준화는 불가능하다. 따라서 예를 들어 수제 식탁 세트는 의자가 전부 조금씩 다를 수도 있겠지만, 표준화가 이루어지면 제조업체는 완벽히 똑같은 의자를 반복해서 생산할 수 있게 된다.

배송 관련 기호

제조업에서 중요한 것은 재현 가능한 공정 확립뿐만이 아니다. 제품 손상 또한 이윤이나 판매 실적을 떨어뜨리는 문제가 될 수 있다. 배송 기호는 파손을 최소화하기 위해 제품을 포장하고 취급하는 방법에 관한 자세한 지시가 담겨 있다. 배송과 취급 관련 기호의 예와 각각의 의미를 아래에 소개한다.

A) 습기엄금 B) 파손주의 C) 취급주의
D) 밟지 마시오 E) 주의 F) 이쪽 면을 위로
G) 재활용 H) 재활용 유형 1 I) 인화성
J) 온도 제한 K) 12개까지 적재 가능
L) 15개 이상 적재 불가

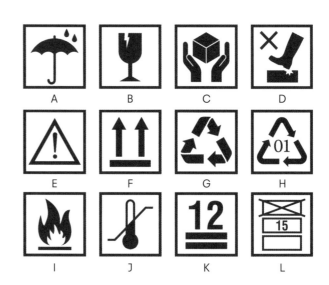

배송 및 취급 관련 기호

산업 공학 기호

산업 기사들은 전문 지식과 응용과학을 함께 활용해 제품을 생산하고 제조 체계와 공정에서 나온 결과를 평가한다. 결과에 따라 산업 기사는 품질과 제조 체계의 생산성을 높이기 위해 재료와 기계에 잘 맞는 새 공정을 만들기도 한다.

보편적 산업 공학 및 제조업 아이콘

항공 공학	중장비	공장	포장	공학 클라우드	공학	물류	건물
수리	물류 관리	오염	친환경	오염	공장	부츠	기어
석유	컨테이너	운송	운송	중장비	공장	정유소	기름
기름	기어	안전용품	핵 안전	원자력	발전소	건물	선박
파일	전기	회사	자동차	공학	안전 배터리	중장비	상점
이산화탄소	공구함	재활용	기름	산업	정유 설비	펌프	중장비
공구	기름 – 석유	풍력발전 터빈	기름	모니터	잠김	재사용	수리
풍력발전 터빈	안전모	산업	기사	건설	공구 01	공구 02	공구 03

그림 기호와 더불어 색깔과 모양도 취급 주의사항에 시선을 끄는 역할을 한다.

세모꼴과 선명한 노란색은 둘 다 주의 표지판의 표준 구성 요소다. 표지판에 표의문자를 덧붙이면 위험의 종류가 명확히 정의된다.

아래 표지판은 색상, 형태, '미끄러움'을 알리는 아이콘뿐만 아니라 조심하지 않으면 일어나는 일까지 보여주고 있다. 업체에서는 고소당하는 사태를 피하고자 이런 표지판을 사용한다.

주의 표지판

미끄럼 주의 표지판

제품 사용법 기호

제조업에서는 제품 사용과 취급 방법 기호도 활용한다. 국제 섬유관리 표시 협회인 지네텍스GINETEX는 의류를 세탁하는 다양한 방법을 표시하는 기호를 개발해서 상표 등록을 했다. 이 기호는 기하학적 도형(예를 들어 삼각형은 '표백', 사각형은 '건조', 원은 '드라이클리닝' 등) 안에 손빨래, 물 온도, 다림질 온도 설정, 자연 건조 또는 건조기 사용 등의 건조 방식을 표시하는 숫자나 기호를 추가한 형태이다. 이 기호는 제품 취급 방식의 통일성 유지를 위해 거의 모든 국가의 섬유 제품에 사용된다.

보편적 의류 세탁 기호와 각각의 의미

표백

모든 표백제
사용 가능

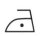

염소계 표백제
사용 가능

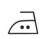

비염소계
표백제만 가능

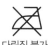

염소계
표백제 불가

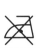

표백 불가

표백 불가

다림질

모든 온도로
다림질 가능

낮은 온도
다림질

중간 온도
(최대 150℃)로
다림질

높은 온도
(최대 200℃)로
다림질

다림질 불가

낮은 온도로
다림질 불가

중간 온도로
다림질 불가

높은 온도로
다림질 불가

모든 온도로
스팀 다림질 가능

낮은 온도로
스팀 다림질

중간 온도
(최대 150℃)로
스팀 다림질

높은 온도
(최대 200℃)로
스팀 다림질

스팀 다림질
불가

낮은 온도로
스팀 다림질
불가

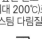

중간 온도로
스팀 다림질
불가

높은 온도로
스팀 다림질
불가

세탁

세탁 강도

 세탁기 표준 코스

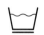 세탁기 구김방지가공 의류 코스

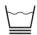 세탁기 섬세물

 손빨래 일반

 손빨래 찬물

 손빨래 미온수(40℃)

 물세탁 불가

물 온도

 세탁기 찬물(30℃)

 세탁기 미온수 (40℃)

 세탁기 온수(50℃)

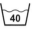 세탁기 찬물(30℃)

세탁기 미온수 (40℃)

세탁기 온수(50℃)

세탁기 온수(60℃)

세탁기 온수(70℃)

세탁기 온수(95℃)

 세탁기 구김방지가공 의류 찬물(30℃)

 세탁기 구김방지가공 의류 미온수 (40℃)

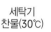 세탁기 구김방지가공 의류 온수(50℃)

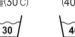 세탁기 구김방지가공 의류 찬물(30℃)

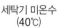 세탁기 구김방지가공 의류 미온수 (40℃)

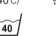 세탁기 구김방지가공 의류 온수(50℃)

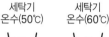 세탁기 구김방지가공 의류 온수(60℃)

세탁기 구김방지가공 의류 온수(70℃)

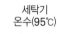 세탁기 구김방지가공 의류 온수(95℃)

건조

 건조기 표준 코스

건조기 구김방지 가공 의류

건조기 섬세물 코스

건조기 냉풍

건조기 구김방지 가공 의류 냉풍

건조기 섬세물 코스 냉풍

건조기 사용 불가

비틀어 짤 수 있음

비틀어 짜지 말 것

 건조기 저온

건조기 미온

건조기 고온

 건조기 구김방지가공 의류 저온

건조기 구김방지가공 의류 미온

건조기 구김방지가공 의류 고온

건조기 섬세물 저온

건조기 섬세물 미온

건조기 섬세물 고온

 건조

빨랫줄에 건조

탈수하지 않고 건조

뉘어서 건조

그늘에 건조

그늘에서 빨랫줄에 건조

탈수 없이 그늘에 건조

그늘에 뉘어서 건조

건조 불가

드라이클리닝

 드라이클리닝

드라이클리닝 불가

물세탁 불가

드라이클리닝 저습 코스

드라이클리닝 급속 코스

드라이클리닝 스팀 불가

드라이클리닝 저온 코스

 드라이클리닝 모든 용제

트라이클로로에틸렌 제외 모든 용제

석유계 용제만 사용

세탁소에서 물세탁

드라이클리닝 모든 용제 저습 코스

드라이클리닝 모든 용제 급속 코스

드라이클리닝 모든 용제 스팀 불가

드라이클리닝 모든 용제 저온 코스

 드라이클리닝 모든 용제 구김방지가공 의류

트라이클로로에틸렌 제외 모든 용제 구김방지가공 의류

석유계 용제만 사용 구김방지가공 의류

세탁소에서 물세탁 구김방지가공 의류

MEDICAL

의료

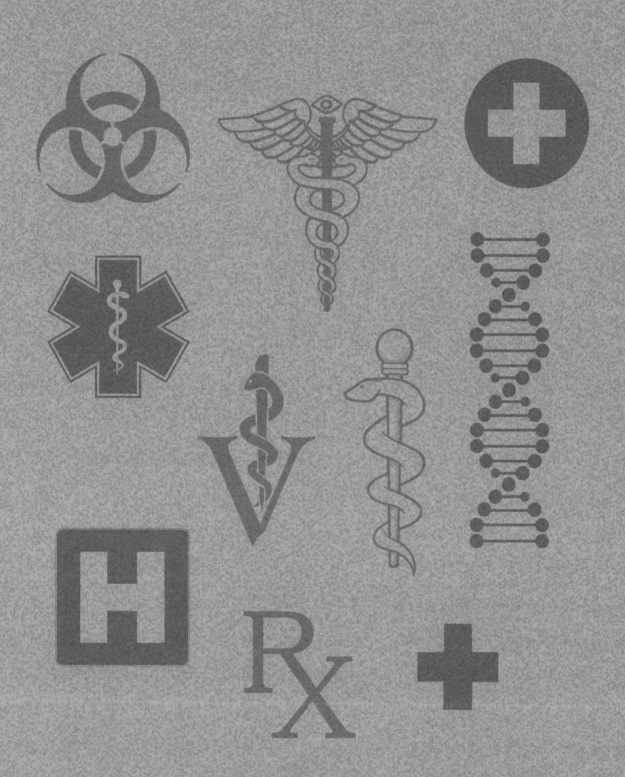

의료 관련 상징은 익숙한 생물학적 위험 표지에서부터 인체 부위와 주요 장기 아이콘에 이르기까지 넓은 범위를 포괄한다. 의학 분야에서 상징의 사용은 복잡한 개념(의료 폐기물 등)을 간단한 픽토그램으로 나타냄으로써 의료 현장에서 귀중한 시간과 자원을 절약하는 효과를 낸다. 이 장에서는 우리가 흔히 보면서도 정확한 의미는 모르고 넘어갔던 의학 관련 상징을 알아본다.

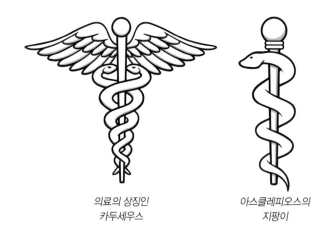

의료의 상징인
카두세우스

아스클레피오스의
지팡이

카두세우스

의료 관련 상징을 논하려면 당연히 이 대표적 상징으로 시작해야 마땅하다. 카두세우스는 12세기부터 의료인의 상징이었다고 알려졌지만, 과연 그럴까? 미 육군 의무대는 1902년부터 카두세우스를 공식 상징으로 지정했다. 하지만 역사적으로 치료를 상징했던 것은 이 날개 달린 지팡이가 아니라 이와 상당히 비슷한 형태인 '아스클레피오스 Asclepius/Asklepios의 지팡이'였다. 두 상징을 나란히 놓고 보면 차이점이 분명히 드러난다. 카두세우스는 곧은 막대기

또는 지팡이, 거기 감긴 두 마리의 똑같이 생긴 뱀, 위쪽의 날개 한 쌍으로 이루어진다. 날개는 그리스 신화에서 신들의 날개 달린 전령이자 도둑, 전령, 상인(그리스인들은 이 세 직업에 공통점이 있다고 생각했다는 뜻이다!)의 수호자인 헤르메스를 가리킨다.

반면 아스클레피오스의 지팡이는 거칠게 깎은 나무 막대 또는 지팡이에 뱀 한 마리가 감겨 있으며 날개는 없다. 이 지팡이는 그리스 신화에서 치료의 신인 아스클레피오스에게 속한 성물이다. 1912년 미국 의학협회는 아스클레피오스의 지팡이를 공식 상징으로 삼았고, 세계의 여러 의학협회도 그 뒤를 따랐다.

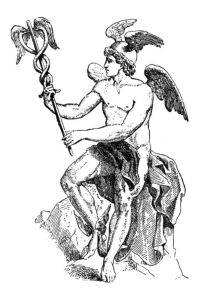

신들의 날개 달린 전령인 헤르메스의
그림

아스클레피오스의 지팡이는 비기독교 상징이지만, 지팡이와 뱀은 파라오의 발밑에 던진 아론의 지팡이를 모세가 뱀으로 바꾸었다는 구약성서의 이야기를 떠올리게 한다. 이 기적으로 모세는 자신의 신이 지닌 힘을 증명했고, 파라오는 이스라엘 백성을 이집트에서 내보낸다(출애굽기 7:10).

막대기와 뱀이라는 상징은 구약성서에서 에덴동산과 이브의 이야기(창세기 3:1~20)와도 관련이 있다. 뱀(이브를 속인 죄로 신에게 저주받기 전에는 배를 깔고 기어 다니는 존재가 아니었다)은 지혜의 나무와 관련되어 있으며, 뱀이 휘감거나 똬리를 튼 나무를 주제로 삼은 미술품도 많다.

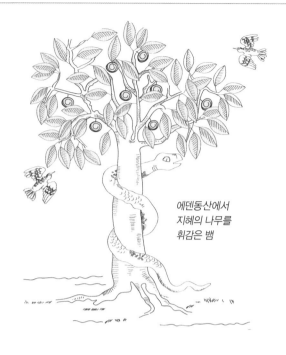

에덴동산에서 지혜의 나무를 휘감은 뱀

생명의 별

이 상징에도 아스클레피오스의 지팡이가 다시 등장한다. 파란 바탕에 팔이 여섯 개인 흰색 별이 그려진 생명의 별은 응급 의료 또는 구급차와 응급구조사를 비롯한 긴급 구조의 상징이다. 여섯 개의 팔은 응급구조사가 현장에서 취해야 할 여섯 단계 조치에 대응한다.

그리스 신화에서 치료의 신인
아스클레피오스의 그림

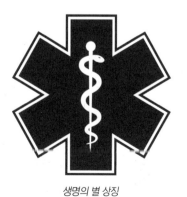

생명의 별 상징

긴급 구호의 상징

녹색 정사각형에 흰 십자가는 긴급 구호의 국제적 상징이다. 예로부터 흰색 십자가는 의료 지원의 상징이었고, 역사적으로 전장에서 비전투원 또는 항복하는 사람을 표시하기 위해 흔들었던 흰색 천이나 깃발에서 비롯되었을 가능성이 크다. 십자군 전쟁 당시 구호 기사단Order of Knights Hospitaller은 성지로 향하는 순례자와 십자군 전사 양쪽에 치료를 제공했다. 이들의 상징이었던 빨간 바탕에 흰색 십자가는 지금도 의료 구호의 상징으로 널리 인식되고 있으며, 이들의 명맥을 이은 몰타 기사단Knights of Malta을 나타내는 깃발로 쓰인다. 이 상징은 종종 적십자 상징과 혼동되기도 하지만, 국제적십자연맹의 상징은 흰 바탕에 빨간 십자가다. 1863년에 설립된 이 인도주의 단체는 (국제인도법의 승인을 거쳐) 무력 분쟁의 희생자에게 구호를 제공할 국제적 권위를 인정받고 있다. 적십자는 노벨 평화상을 3회 수상했다.

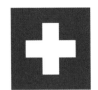

긴급 구호의 상징

의료 구호의 상징

적십자 상징

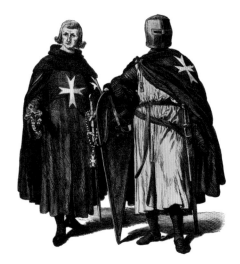

십자군 전쟁 중의 구호 기사단,
훗날 몰타 기사단으로 알려짐

히기에이아Hygieia의 그릇

'뱀과 그릇'으로도 알려진 히기에이아의 그릇은 약학의 상징 가운데 하나다. 그리스 신화에서 히기에이아는 건강과 위생의 여신이며 아스클레피오스(치료의 신)의 아내/딸이다. 의학에 관련된 상징에 반복해서 나타나는 뱀과의 관련성은 암암리에 독성 물질 극소량을 치료제로 사용했던 관행에서 비롯했다. 매독이나 기타 성병 치료제로 독성이 매우 강한 중금속인 비소가 쓰이기도 했다.

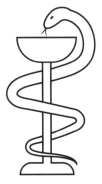

히기에이아의 그릇 상징

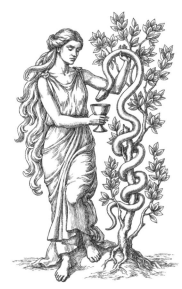

그리스 신화에서 건강과 위생의 여신인
히기에이아의 그림

조제약

이 상징은 '복용하다'라는 뜻의 라틴어 단어 레키페recipe
에서 비롯했다. 이 단어는 조리법을 뜻하는 영어 단어 '레
시피'와도 어원이 같다. 다리가 긴 R에 선을 내리그은 이
상징은 처방전 작성, 약 조제와 관련되어 있다. 처음 이 기
호를 사용한 것은 중세시대 베네치아의 약재상으로 알려
졌다.

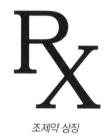

조제약 상징

DNA 이중나선

이중나선

DNA의 구조가 밝혀지기 수천 년 전에 생겨난 상징인 카
두세우스의 얽힌 뱀은 신기하게도 이중나선을 닮았다. 이
중나선은 염색체 안의 유전자 암호를 구성하는 분자 가닥
이 이루는 '꼬인 사다리' 구조를 가리킨다. 1953년 제임
스 왓슨James Watson과 프랜시스 크릭Francis Crick이 이중나선
의 구조를 밝혀내면서 현대 분자생물학이라는 분야가 생
겨났다.

병원

굵은 블록체로 쓴 대문자 'H'는 병원 또는 병원이 있는 지
역을 표시하는 데 쓰인다. 색깔은 주로 파랑과 흰색이지
만, 다른 색이 쓰이기도 한다.

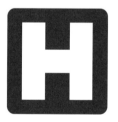

보편적인 병원 표지판

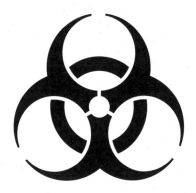

생물학적 위험 표지

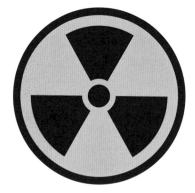

방사선 표지

생물학적 위험

생물학적 위험이란 살아있는 유기체, 특히 인간에게 해를 끼치는 생물학적 물질을 말한다. 이를테면 미생물, 바이러스, 독성 물질, 사용한 주사기나 붕대 같은 의료 폐기물 등을 포함한다. 생물학적 위험 기호는 1966년 다우 케미컬 컴퍼니Dow Chemical Company 기술자인 찰스 볼드윈Charles Baldwin이 회사의 화학물질 용기에 사용할 목적으로 만들었다. 방사선 기호와 비슷한 스타일로 디자인되었다.

방사선

위 상징은 원자가 에너지 또는 '광선'을 방출하는 이온화 방사능을 가리킨다. 이 기호는 1946년 캘리포니아대학교 버클리 캠퍼스 방사능 실험실에서 처음 사용되었다. 처음에는 자주색과 파란색이었지만, 나중에 '경고의 노란색'과 검은색으로 바뀌었다. 이 기호가 63쪽의 낙진 방공호 표지와 배우 비슷하다는 점에 주목하자. 방사선은 엑스레이, 컴퓨터 단층촬영, 전자기 방사선을 이용하는 MRI 등의 조영뿐 아니라 수많은 암과 종양 치료에도 사용되므로 현대 의학에서 없어서는 안 될 요소다.

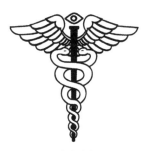

안과 상징

기타 의학 관련 상징

의학 상징 가운데 대다수는 특정 의료 분과 또는 전공 분야를 나타내는 픽토그램이다. 의료 분야에는 비공식적 상징도 적지 않다. 그중 하나로 요즈음 의료용 대마 산업과 연결되고 있으며 원래는 전체론적 의료 행위의 상징인 전체론적(또는 레이키靈氣) 천사가 있다.

오른쪽 예시는 몇몇 주요 의료 분야와 각각의 상징을 보여 준다. 안과의 상징은 꼭대기에 눈이 추가된 카두세우스다. 수의학과에서는 대문자 'V'를 아스클레피오스의 지팡이에 더한 형태를 사용한다. 치과의 상징은 그리스 문자 델타와 오미크론 안에 아스클레피오스의 지팡이가 들어간 모양이다. 오미크론은 '치아'를 뜻하는 단어 오돈트odont 를 가리킨다. 뒤쪽의 가지에 달린 잎사귀 서른두 장과 열매 스무 개는 각각 영구치와 유치(젖니)의 개수를 나타낸다. 공감을 상징하는 색상인 연보라색은 치과의 공식 지정 색상이다. 척추 지압 치료인 카이로프랙틱은 날개 달린 인간(또는 천사)이 '건강'과 '카이로프랙틱'이라고 적힌 리본에 감싸인 형상을 사용한다. 카이로프랙틱은 전문적 '의학' 분야로 인정받지는 못하지만, 이 치료를 제공하는 이들은 전문 학위를 따고 수년간의 수련 과정을 거친 의사들이다.

수의학 상징

치과 상징

전체론적 천사의
현대적 디자인

카이로프랙틱 상징

MILITARY
군대

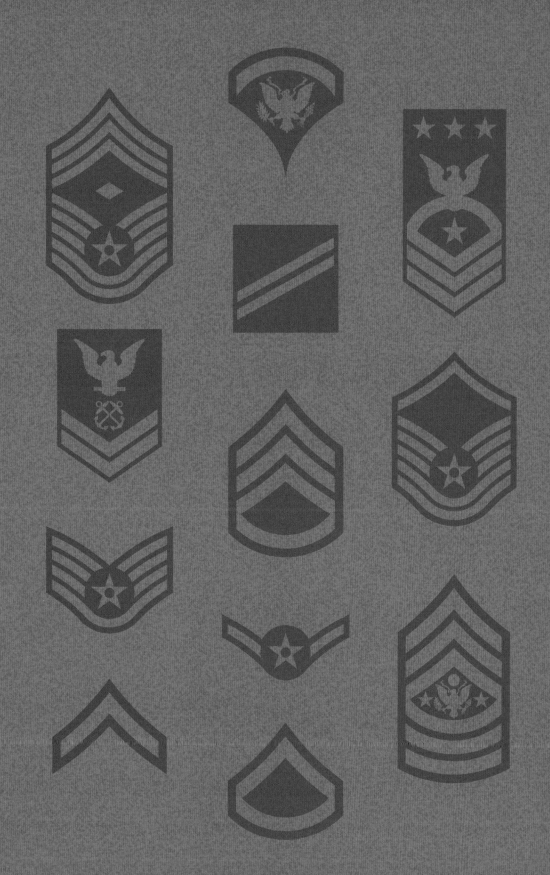

군대(이 책에서는 나라를 위해 싸우도록 승인된 모든 종류의 무장 집단으로 정의한다)는 상징으로 넘쳐나는 곳이다. 미국 군대에서 군복에 달린 줄무늬나 막대기는 계급을 표시하는 휘장이다. 사병(웨스트포인트 육군사관학교나 콜로라도주 콜로라도 스프링스에 있는 미 공군 아카데미 같은 곳에서 장교 교육을 이수하지 않은 군인을 가리킴)은 줄무늬 계급장 체계를 사용하며 줄무늬 개수에 따른 별칭(예를 들어 '줄무늬 셋'은 병장을 가리킨다)으로 불리기도 한다. 부사관non-commissioned officer, NCO은 경험과 직무 수행 능력에 따라 계급을 받는다. 이들은 대개 본인 바로 아래 계급의 병사를 감독하는 책임을 맡는다.

사관은 국가의 '임관'(국가와의 계약)에 따라 계급을 얻는다. 이런 장교들은 사관학교, 학생군사교육단Reserve Officers' Training Corps, ROTC, 사관후보생 학교Officer Candidate School, OCS를 통해 군에 들어간다. 교육 프로그램을 마침과 동시에 첫 계급(대체로 소위)을 받은 뒤 자신이 선택한 군종에 따라 복무한다.

미국 해병대 계급장

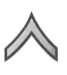 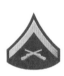 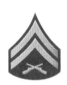 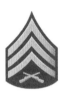 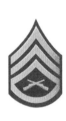 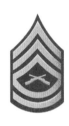 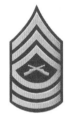 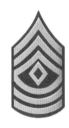

| 이등병 | 일등병 | 상등병 | 병장 | 하사 | 중사 | 상사 | 일등상사 |

미국 해군 계급장

 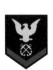 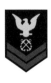 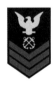 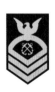 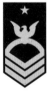

| 이등병 | 일등병 | 상등병 | 병장 | 하사 | 중사 | 상사 |

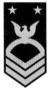 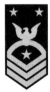 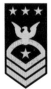

| 원사 | 함대 주임원사 | 해군 주임원사 |

미국 공군 계급장

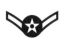
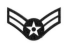
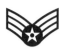
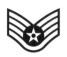
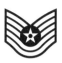
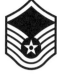
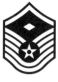

| 이등병 | 일등병 | 상등병 | 하사 | 중사 | 상사 | 상사 |

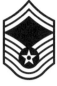
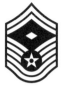
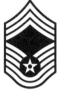
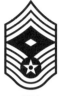
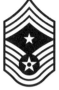
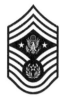

| 일등상사 | 일등상사 | 원사 | 원사 | 주임원사 | 공군 주임원사 |

미국 육군 사병 계급장

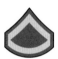
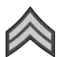
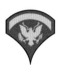
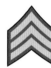
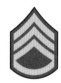
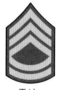

| 이등병 | 일등병 | 상등병 | 상등병(특기병) | 병장 | 하사 | 중사 |

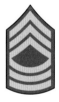
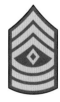
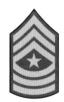
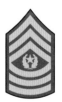
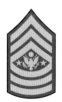

| 상사 | 일등상사 | 원사 | 주임원사 | 육군 주임원사 |

미군의 모든 군종에서 다양한 계급의 사관을 부르는 명칭은 다를 수 있으나 사용되는 계급장은 같다. 104~105쪽의 예시는 미군에서 실제로 쓰이는 계급장과 명칭을 보여준다. 육군과 공군(2차 대전 중에는 공군이 육군 소속이었으나 이후에 분리)의 계급장은 동일하며 해군과 해병대(엄밀히 말하자면 해군 관할임)는 다르다는 점이 특이하다.

해병대

해병대는 육군과 같은 계급장 체계를 사용하지만, 금속 계급장은 쓰지 않는다. 해병대의 신조인 "출동 준비 완료 ready for action"를 지키는 뜻에서 전투복에는 천으로 된 계급장을 달고, 정복에만 금속 계급장을 사용한다.

해군

미 해군은 원래 영국 해군으로부터 차용한 계급장과 명칭을 그대로 사용하고 있다. 미 해군의 '엔선Ensign'과 육군의 '세컨드 루테넌트Second Lieutenant'는 똑같이 소위에 해당하며, 해군의 '캡틴'은 다른 군종의 '커널colonel', 즉 대령에 해당한다. 해군에서 캡틴은 자기 배를 책임지고, 육군/공군/해병대에서 커널은 진지/기지/주둔지fort/base/camp를 책임진다. 덧붙여 커널 계급은 두 단계, 즉 소령 바로 위의 계급으로 중령에 해당하는 루테넌트 커널(소령 계급장은 은색 참나무 잎, 중령 계급장은 금색 참나무 잎)과 대령에 해당하며 참나무 잎 대신 독수리 계급장이 붙은 군복을 입는 풀 커널(계급장 모양 때문에 '풀 버드full bird'로 불리기도 한다)로 나뉜다.

군대 수뇌부

미국 군대에서 가장 계급이 높은 이들은 육군과 공군의 원수, 해군의 제독이다. 이들은 이른바 '오성' 장군으로 불리며, 상원의 승인을 받아 대통령이 임명하는 방식으로 해당 계급에 오른다. '오성'은 역사적으로 미국 내에서의 전시 상황에만 승인되는 지위다. 하지만 실제로는 대통령이 원한다면 언제든지 다섯 번째 별을 수여할 수 있다. 현재 미 합동참모본부 구성원은 4성 장군들이며, 이들은 전장이 아니라 국방성에 영구히 배속된다.

준사관

해군, 해병대, 육군에는 준사관이라고 불리는 계급이 있다. 1~4등급의 준사관 계급은 사병보다는 위지만 사관보다는 아래이며 비행사 등 특수 기술을 지닌 군인에게 주어진다. 선임준위 5는 여단 이상에서 고도로 훈련된 전문가에게만 부여되는 계급이다. 육군에서는 헬리콥터를 운용하고, 헬기 조종사는 준사관 계급을 받는다. 반면 공군에서는 장교만이 조종사를 맡을 수 있다. 해군과 해병대에서는 준사관과 장교 모두 조종사가 될 수 있다.

부대 엠블럼

계급장 외에도 다양한 규모의 부대에서는 엠블럼(이 책에서는 '문장'의 기능을 하는 형상이나 사물로 정의하며, 가문의 '문장'처럼 군인이 방패, 배지, 패치 등에 사용하는 상징을 가리킨다)을 채용한다. 그런 엠블럼은 다양한 임무, 전투, 또는 특수 작전 등에 소속 또는 참여했음을 나타낸다. 예를 들어 미국 제1 기병사단 엠블럼은 1차 대전 이후 말을 탄 기병으로 활동했던 부대의 역사를 보여준다. 각 여단 또는 그보다 작은 단위의 부대는 기본 디자인에 모토와 기타 상징을 덧붙여 자신들만의 엠블럼을 만들기도 한다. 미 해군의 엠블럼은 미국의 상징인 독수리가 발톱으로 닻을 쥔 형상이다. 닻의 사슬을 나타내는 사슬도 들어 있다. 이 엠블럼은 정식으로 등록된 미 해군의 상징이다.

반면 미 해군의 공식 인장(108쪽)은 사용이 국방성 한정으로 엄격히 제한되어 있다. 이 인장은 여러 면에서 엠블럼과는 상당한 차이가 있다. 독수리의 생김새도 다르고, 범

미 육군 준사관 계급장

준위

선임준위 2

선임준위 3

선임준위 4

선임준위 5

미 해군 및 해안경비대 준사관 계급장

선임준위 2

선임준위 3

선임준위 4

선도 들어가 있으며 돛대에는 예전에 쓰이던 깃발도 달려 있다. 해군은 1840년대부터 미국의 국조인 독수리와 닻 형상을 결합한 상징을 사용했다. 인장에 포함된 육지, 바다, 하늘은 해군이 모든 영역에서 지원 역할을 한다는 점을 보여준다. 인장의 돛대에 보이는 형상은 옛날 바다에서 방향을 찾는 데 쓰인 도구이자 현대에도 전자 또는 위성 유도 항행을 쓸 수 없을 때의 대비책으로 사용되는 육분의다.

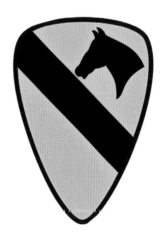

미국 제1 기병사단 엠블럼

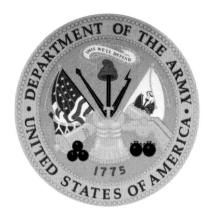

미 육군 인장

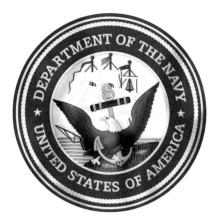

미 해군 인장

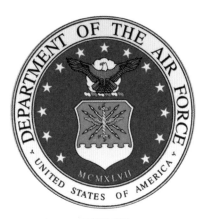

미 공군 인장

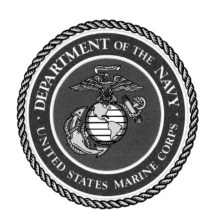

미 해병대 인장

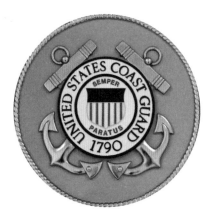

미 해안경비대 인장

왼쪽 페이지에서는 미군을 구성하는 나머지 세 군종과 미 해안경비대의 엠블럼 및 공식 인장을 소개한다. 해안경비대는 전시에는 해군 산하로 편입되지만, 평시에는 2002년 9/11 테러 이후 설립된 국토안보부 소속으로 활동한다. 국토안보부 엠블럼에는 미국 국새의 일부, 그리고 미국의 산, 평야, 강을 구성하는 요소를 나타내는 상징이 들어 있다. 방패의 별은 국토안보부를 구성하는 20여 개의 산하 기관을 나타낸다.

육군도 현역 복무의 상징으로 엠블럼을 사용하고 있으며 현재 로고는 아래와 같다. 미 육군에는 현재 140만 명의 병사가 복무 중이며 이는 220만인 중국에 이어 세계 2위에 해당한다(2014년 통계 기준). 현역 군인, 주 방위군, 예비군, 민간인 직원을 포함한 3백만 이상의 미 국방성 소속 인원은 세계 1위 규모다. 전 세계에서 국가의 승인을 받았거나 그렇지 않은, 수만에 달하는 군사 조직이 제복과 깃발, 장비에 각각 다른 계급장과 엠블럼을 사용하고 있다.

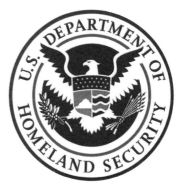

미 국토안보부 엠블럼

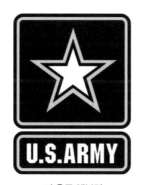

미 육군 엠블럼

미 공군 엠블럼

미 해병대 엠블럼

미 해안경비대 엠블럼

MUSIC
음악

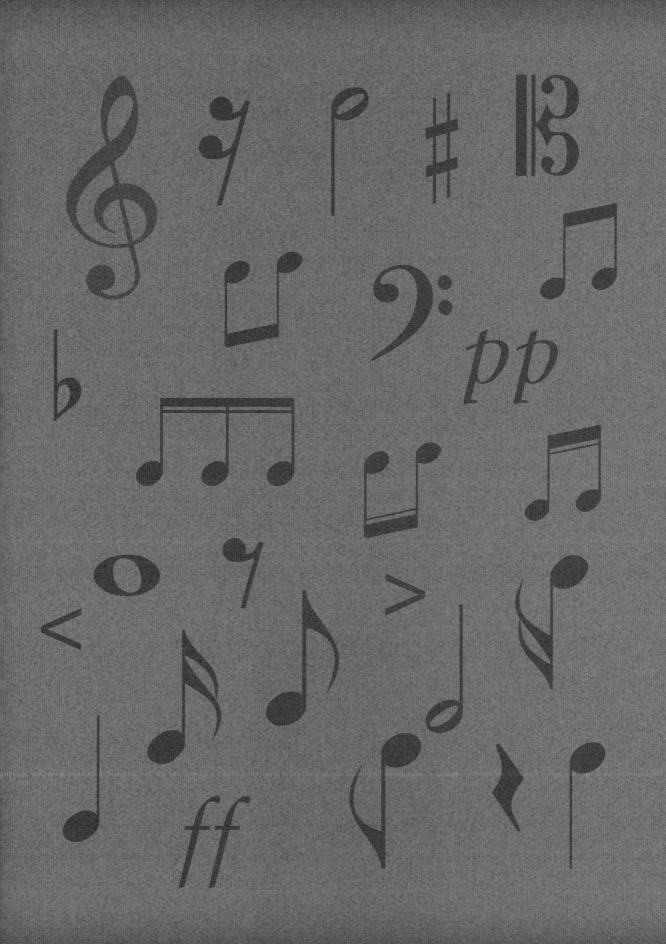

음악은 보편적 언어라고들 한다. 재즈, 클래식, 로큰롤, 힙합, K팝, 블랙 메탈, 그라인드 코어[28], 위치 하우스[29] 등 세상에는 수없이 많은 종류의 음악이 있다. 이 가운데 일부는 하위 장르일 뿐일 수도 있지만, 음악은 선사시대부터 다양한 형태로 존재했다. 과학적으로 밝혀진 것 중 가장 오래된 악기는 약 4만 년 전 독일 남서부에 살았던 오리냐크인이 사용했다고 알려진 플루트다. 네안데르탈인과 관련되었다는 예전의 추정은 사실이 아닌 것으로 밝혀졌다.

이집트인들은 기원전 4천 년부터, 고대 유럽인들은 기원전 2천5백 년부터 악기를 사용했다고 알려졌지만, 지금까지 이들이 작곡한 음악이 발견된 적은 없다. 기록으로 남은 가장 오래된 음악은 수메르인들이 악보 형태가 아니라 쐐기 문자로 기록한 곡이다. 이 곡은 신/왕인 리피트이슈타르Lipit-Ishtar에게 바치는 찬가의 일부다.

전체가 온전히 남은 가장 오래된 곡은 과일과 과수원을 수호하는 페니키아 여신 니칼Nikkal을 위해 기원전 1천4백 년경에 쓰인 〈후르리인ᄉ 찬가 6번Hurrian Hymn No.6〉이다. 후르리인은 아나톨리아Anatolia(현재의 터키)와 북 메소포타미아(현재의 이라크) 지역에 살았던 청동기인이다.

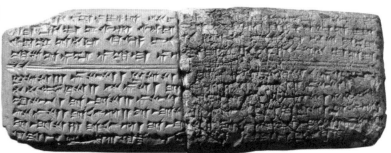

가장 오래된 곡으로 알려졌으며 쐐기 문자로 기록된 〈후르리인 찬가 6번〉

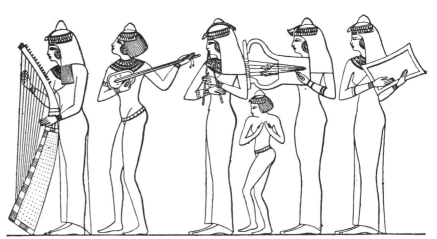

이집트의 악기 연주자들

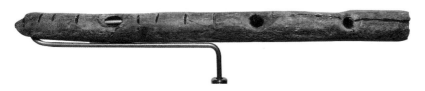

독일 남부 슈바벤 지역의 가이센클뢰스테를레 Geissenklösterle 동굴에서 출토된 후기 구석기시대의 플루트

세계에서 가장 오래된 완전한 음악 작품(악보 형태, 가사)을 찾는다면 1세기 그리스의 노래 〈세이킬로스Seikilos의 비문〉을 살펴봐야 한다. 이 곡은 가사에 언급된 사람의 이름과 이 곡이 무덤의 비문으로 쓰였다는 데서 그런 제목이 붙었다.

현재 사용되는 형식의 악보는 10세기경 구이도 다레초Guido d'Arezzo, 구이도 모나코 등의 이름으로 불렸던 이탈리아인이 만들어냈다. 음악 이론가였던 구이도는 음악의 형식과 창작 방식을 연구했고, 그리스 시대부터 내려온 기보 방식이며 상대적 높낮이는 표시 가능해도 특정 음표나 리듬을 나타내지는 못했던 네우마neume('호흡'을 뜻하는 단어 프네우마pneuma에서 비롯함) 방식 대신 네 줄짜리 보표譜表와 음표를 사용하기 시작했다. 또한 목소리의 높낮이 표시에 도레미 음계로 음을 읽는 계이름 읽기 방식인 솔페주solfège(또는 솔페지오solfeggio)를 개발했다. 인도(스와라swara)와 일본(지엔푸簡譜)에서도 이와 비슷한 체계가 쓰였다. 음계의 각 음에 각각 다른 음절을 지정하는 방식을 통틀어 솔미제이션solmization이라고 한다.

중세 시대에 음악 기보법이 표준화된 것은 가톨릭교회 덕분이다. 교회 측에서는 모든 교회의 예배에서 수도사들이 평성가plainchant(그레고리오 성가 등)를 부를 때마다 늘 같은 소리를 내기를 원했다. 평성가는 화음 없이 모든 사람이 동시에 같은 음을 부르거나 한 옥타브 위 또는 아래의 음을 부르는 노래 방식을 가리킨다. 그 결과가 단선율(한 가지 소리) 음악이다. 평성가는 종종 독창자가 먼저 복잡한 멜로디를 부르면 합창단이 더 단순한 멜로디로 대응하는 '부르고 답하기call-and-response' 구조로 이루어진다.

구이도 다레초

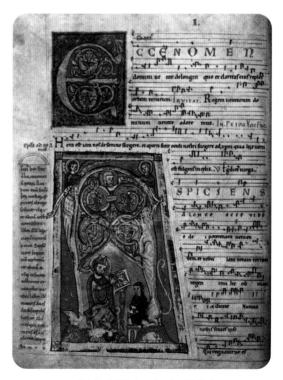

13세기 중세시대의 그레고리오 성가 악보

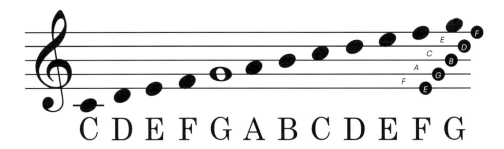

높은음자리표에서 각각의 음의 위치. 줄은 *EGBDF*, 공간은 *FACE* 음을 나타냄

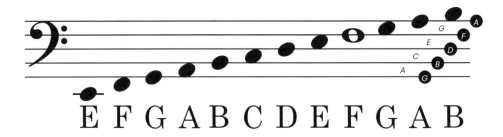

낮은음자리표에서 각각의 음의 위치. 줄은 *GBDFA*, 공간은 *ACEG* 음을 나타냄

음악 기호

음악 기호는 매우 직관적이다. 음은 똑같은 기호가 나란히 그어진 보표의 선과 공간의 어느 위치에 놓이느냐에 따라 정해진다. 현대 음악에서는 다섯 줄짜리 보표가 사용되며 각 선과 공간은 A, B, C, D, E, F, G라고 이름 붙여진 음에 할당된다. 음은 보표 위쪽으로 같은 순서로, 보표 아래쪽으로는 역순으로 반복된다. 줄에 걸치는 음인 EGBDF를 외우는 연상 기억법 문장은 "Every Good Boy Does Fine"이며, 공간에 들어가는 음인 F, A, C, E는 'FACE'라는 단어로 기억하면 된다. 보표 위나 아래로 벗어나는 음표는 덧줄을 그어 표시한다.

악보를 보면 가장 먼저 눈에 띄는 것은 음자리표다. 기본 음자리표에는 두 가지, 즉 높은음자리표와 낮은음자리표가 있다. 높은음자리표는 악기에서 높은 쪽의 음(오선과 그 위쪽)을 나타내는 반면 낮은음자리표는 낮은 쪽의 음을 나타낸다. 높은음자리표(G음자리표라고도 함)를 나타내는 상징

은 가온 도 위의 G음을 감싸는 듯한 형태로 변형하고 꼬리를 단 'G'자이다. 가온 도란 일반적인 피아노 한가운데에 가장 가까운 C음을 말한다. 높은음자리표에서든 낮은음자리표에서든 가온 도는 같은 음이다.

피아노에서의 가온 도

낮은음자리표(F음자리표라고도 함)는 가온 도 아래의 F음에서 시작해서 꼭대기에 닿았다가 오선에서 B음의 위치 또는 바로 아래까지 내려오는 곡선 형태이다. 이 곡선은 F의 형태를 바꾼 것이며, F 음에 해당하는 선 위와 아래의 공간에 점을 추가하면 낮은음자리표가 완성된다. 낮은음자리표에서 줄에 걸치는 음인 G, B, D, F, A는 "Great Big Dumb Flying Aviators"로 외우면 되고, 공간에 들어가는 음인 A, C, E, G는 "All Cows Eat Grass"로 외우면 쉽다.

악보에서 어느 음자리표를 읽을지는 연주할 악기에 따라 달라진다. 높은음자리표는 플루트, 클라리넷, 트럼펫, 기타처럼 우리에게 익숙한 악기로 연주된다. 이런 악기는 보표 위의 음(높은 음)과 보표 아래의 음(낮은 음)을 모두 연주할 수 있지만, 가장 보편적인 범위는 중간 음역이다. 음역이란 악기가 연주 가능한 음이 얼마나 높은지를 가리키는 음악 용어다. 예를 들어 조율된 표준 B플랫 클라리넷으로는 연주자가 다년간 입술과 혀의 압력을 조절하는 훈련을 거친 전문가라면 오선에서 여섯 칸 위의 C까지 낼 수 있다.

낮은음자리표는 대개 지음을 표현할 수 있는 깊은 음색을 지닌 악기, 이를테면 베이스 클라리넷, 바순, 튜바, 더블베이스(또는 콘트라베이스) 등으로 연주된다. 표준 B플랫 클라리넷은 오선 네 칸 아래의 D음까지 낼 수 있다. 낮은 음역대의 악기로는 높은음자리표(조옮김으로 낮은 음역대로 옮겨서)와 낮은음자리표를 연주할 수 있다. 알토와 베이스 클라리넷은 표준 클라리넷보다 훨씬 낮은 음까지 낼 수 있으며, 베이스 클라리넷은 대개 표준 클라리넷보다 한 옥타브 낮은 음을 연주한다.

낮은음자리표 외에 알토 또는 테너 음자리표에 해당하는 기호도 있다. 가로로 뒤집고 다시 위아래로 대칭시킨 C자가 가운데의 한 점에서 만나는 모양의 기호다. 이 만나는 점이 놓이는 위치에 따라 알토 음자리표인지 테너 음자리표인지가 정해진다.

기본으로 다시 돌아가자면 각각의 음은 보표(여러 개의 선과 공간으로 이루어짐) 위의 기호로 음에 따라 다른 위치에 표시된다. 이 위치는 음의 높낮이(다시 말해 소리)를 결정한다. 음

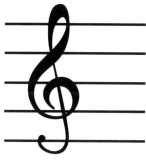

높은음자리표

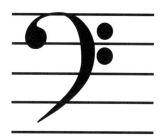

낮은음자리표

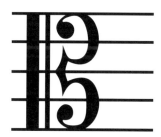

알토 음자리표

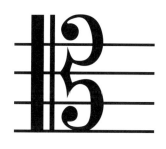

테너 음자리표

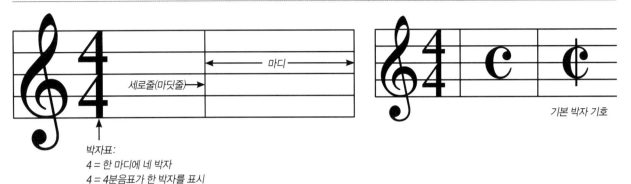

박자표:
4 = 한 마디에 네 박자
4 = 4분음표가 한 박자를 표시

세로줄(마딧줄)→
마디

기본 박자 기호

은 높낮이와 음길이 두 가지를 갖춤으로써 비로소 정의된다. 악보에서 높낮이는 위치로, 음길이는 음표의 모양으로 표시된다. 여기서 악보 읽는 법을 배워보자는 것은 아니지만(조금만 깊이 들어가도 금세 복잡해지기 때문에), 음표 길이에 관해서 간단히 살펴보기로 하자.

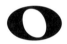

온음표

위 기호는 온음표다. 음길이가 박수 전체를 온전히 나타내는 음표라서 그렇게 불린다. 박수란 아주 간단히 말해 음악의 각 마디 안에 들어가는 박자(예를 들어 지휘봉의 움직임 한 번, 관악기의 '빰'하는 소리)의 개수를 가리킨다. 마디는 길게 뻗은 오선을 나누는 세로줄로 분할된 단위를 말한다.

박수를 나타내기 위해 음악가들은 특정 음악이 한 마디에 '네 박자'(물론 더 많거나 적을 수 있다)라고 말한다. 이 말은 오선의 각 마딧줄 사이에서 네 번 '숫자를 세게' 된다는 뜻이다. 큰 소리를 내서 센다면 "원, 투, 쓰리, 포"까지 세고 나면 다음 마디에 도달할 것이다. 이 네 박자를 하나의 음표로 연주하는 것이 온음표다.

박자표는 음악을 담은 악보(여기서부터는 '악보'로만 표시)의 한 마디에 몇 개의 박자가 들어가야 하는지 보여주는 한 쌍의 숫자다. 위의 숫자는 한 마디에 들어가는 박자의 개수를, 아래 숫자는 어떤 종류 또는 '길이'의 음표가 한 박자를 차지하는지 알려준다. 위의 예에서는 각 마디에 네 박자가 들어가고(위 숫자) 4분음표가 한 박자를 차지한다(아래 숫자). 아래 숫자를 읽을 때는 '4분의'라고 읽는다. 한 마디에 네 개가 들어가는 4분음표를 가리키기 때문이다. 오른쪽의 예는 '기본 박자'를 나타낸다. 기본 박자란 4분의 4박자를 달리 부르는 말이다. 기호의 'C'는 '커먼 타임common time'의 약자다. 가운데에 줄을 내리그은 'C'는 컷 타임cut time', 즉 2분의 2박자를 나타낸다. 컷 타임은 한 박자 걸러 센박이 나오므로 행진곡에 자주 쓰인다.

4분의 4박자라는 표시는 한 마디에 4분음표가 네 개, 또는 2분음표가 두 개, 또는 온음표가 하나 들어간다는 뜻이다. 음표의 이름은 한 마디 안에 몇 개가 들어가는지에 따라 정해지므로 4분의 4박자에서든 8분의 3박자에서든 다른 어떤 박자표에서든 온음표는 그대로 온음표다. 단지 음표가 연주되는 속도가 달라질 뿐이다. '속도'는 템포라고도 불리며, 이 말은 라틴어로 '시간'을 뜻하는 템푸스tempus에서 나왔다.

2분음표는 한 마디에 두 개가 들어가므로 각 음표는 한 마디의 절반과 같다. 4분의 4 박자표에서의 박자 세기는 여전히 "원, 투, 쓰리, 포"지만, 각 음표가 박자를 둘씩 나눠 갖게 된다(첫 번째가 "원, 투", 두 번째가 "쓰리, 포").

4분음표는 한 마디에 네 개가 들어가므로 각 음표는 한 마디의 4분의 1과 같다. 우유 4쿼트가 1갤런이 되는 것과도 비슷하다. 라틴어로 콰투르quattour는 '넷'을 뜻한다. 4분

2분음표 4분음표 8분음표 16분음표

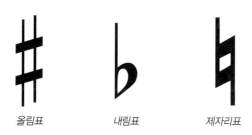

올림표 　　　 내림표 　　　 제자리표

의 4박자에서 박자 세기는 "원(음표), 투(음표), 쓰리(음표), 포(음표)"가 된다.

8분음표는 한 마디에 여덟 개가 들어가므로 각 음표는 한 마디의 8분의 1과 같다. 4분의 4박자에서 박자는 "원-앤드one-and(음표 둘), 투-앤드(음표 둘), 쓰리-앤드(음표 둘), 포-앤드(음표 두 개)"로 센다.

16분음표는 한 마디에 열여섯 개가 들어가므로 각 음표는 한 마디의 16분의 1과 같다. 4분의 4박자에서 박자 세기는 "원-이-앤드-아one-ee-and-a(음표 넷), 투-이-앤드-아(음표 넷), 쓰리-이-앤드-아(음표 넷), 포-이-앤드-아(음표 넷)"가 된다.

32분음표, 64분음표도 이와 마찬가지로 계속 이어지고, 너무 말도 안 될 만큼 짧아서 실제 음악에 쓰이지 않으나 128분음표도 존재하기는 한다.

이것만으로는 문제가 별로 복잡하지 않다는 듯이 유럽(특히 영국) 음악가들은 각각의 음표를 라틴어에서 온 이름으로 부르는 경향이 있다.

- **온음표:** 세미브레브semibreve. 예전에는 브레브라는 음표도 있었지만, 현대 기보법에서는 쓰이지 않는다.

- **2분음표:** 미님minim

- **4분음표:** 크로체트crotchet('칠드런children'처럼 'ch'를 경음으로 발음). 단어 중간에 't'가 있어 크로셰crochet와는 다르다는 점에 주의하자.

- **8분음표:** 퀘이버quaver

- **16분음표:** 세미퀘이버semiquaver

- **32분음표:** 데미세미퀘이버demisemiquaver. 32분음표thirty-second note는 온음표의 32분의 1이지 30초second 동안 이어지는 음표가 아니라는 점에 주의하자!

- **64분음표:** 헤미데미세미퀘이버hemidemisemiquaver. 영국에서는 세미데미세미퀘이버라고 부르기도 한다.

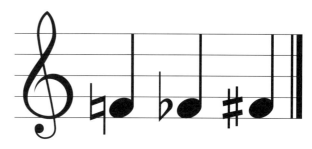

왼쪽부터 오른쪽으로, 높은음자리표에서의 F음에 대한 제자리표, 내림표, 올림표

음에 내림표나 올림표를 붙이면 높낮이가 달라진다. 올림표sharp는 음의 높이를 원래보다 반음 높여 음을 바꾼다. 위의 예를 보면 F는 F샤프(그림에서 세 번째 음표)가 된다. 올림표는 음표 바로 옆에 나타날 수도, 조표key signature로서 음자리표 옆에 놓일 수도 있다. 올림표가 음표 앞에 놓이면 음표는 그때 한 번만 반음이 올라간다. 조표로 쓰일 때는 같은 줄에 있는 해당 음표가 모두 반음 올라간다.

반대로 내림표flat는 음높이를 반음 내린다. 내림표도 마찬가지로 음표 앞 또는 조표 자리에 놓일 수 있다. 올림표와 마찬가지로 내림표가 조표로 쓰이면 그 줄에 있는 해당 음표는 모두 반음 내려간다.

제자리표natural sign는 그렇게 자주 쓰이지는 않는다. 대개 조표로 반음 올라갔거나 내려간 음표 앞에, 또는 따로 올림표나 내림표가 붙은 음표 바로 뒤에 나온다. 제자리표는 반음 올라갔거나 내려간 음을 다시 원래대로(즉 '자연스러운' 상태로) 연주하라는 표시다. 제자리표는 앞서 나온 올림표나 내림표의 효력을 취소한다. 제자리표가 조표로 쓰이는 경우는 거의 없다.

음악 기호를 몇 가지 더 살펴보자.

♯♯ 이 기호는 겹올림표이며, 음의 높이를 한 음 완전히 높여서 한 단계 위의 온음으로 만든다. 하지만 음악가들은 대개 낮은 음을 겹올림하지 않고 처음부터 하나 높은 음을 쓴다.

♭♭ 마찬가지로 이 기호는 겹내림표다. 음의 높이를 한 음 완전히 낮춘다. 사용 빈도도 겹올림표와 비슷하다. 굳이 예를 들자면 B음을 겹내림하면 평범한 A음이 된다.

' 이 표시는 "숨을 쉬어라!"라는 뜻인 숨표다. 음표가 쉼 없이 계속 이어지는 부분에서 흔히 나온다.

⊕ 이 기호는 코다coda이다. 이 기호 다음에 나오는 부분을 반복 연주하라는 뜻이다. 교향곡에서 자주 쓰이는 기호다.

‖: '반복'을 뜻하는 도돌이표 기호 중 하나다.

⌒ 페르마타fermata(또는 늘임표)라고 불리는 기호다. 이 표시 아래에(드물게는 위에) 있는 음표를 원래 길이보다 늘여서 연주하라는 뜻이다. 얼마나 늘일지는 지휘자에게 달려 있다.

% 이 표시는 세뇨segno라고 한다. 달 세뇨dal segno(D.S.로 표시하며 '표시가 있는 곳부터'라는 뜻)와 함께 쓰이며 도돌이표의 일종이다.

p 이탤릭체로 쓴 소문자 'p'는 라틴어 피아노piano에서 나왔으며 여리게라는 뜻이다.

pp 매우 여리게(피아니시모pianissimo). '더블 피아노'라고 불리기도 한다.

ppp 더욱 더 여리게(피아니시시모pianississimo). '트리플 피아노'로도 불린다.

pppp 훨씬 더 여리게(거의 들리지도 않을 정도로)

f 이탤릭체로 쓴 소문자 'f'는 라틴어 포르테forte에서 나왔으며 강하게라는 뜻이다.

ff 매우 강하게(포르티시모fortissimo). '더블 포르테'라고도 한다.

fff 더욱 더 강하게(포르티시시모fortississimo). '트리플 포르테'로도 불린다.

ffff 훨씬 더 강하게(낼 수 있는 가장 큰 소리로!)

sfz / sf / fz 이 약어는 스포르찬도sforzando('힘주어'에 해당하는 라틴어)이며 음 하나 또는 여러 음을 세게 강조하라는 뜻이다.

m 이탤릭체의 소문자 'm'은 메조mezzo(라틴어로 '가운데' 또는 '절반')을 의미하며 p 또는 f와 합쳐져서(mp는 메조피아노, mf는 메조포르테) 음을 조금 여리게 또는 조금 강하게 내라는 뜻이 된다. 지휘자 성향에 따라 달라질 수 있으므로 주의해야 한다.

< 이 기호는 크레센도crecendo('자라다'라는 뜻인 라틴어 크레스케레crescere에서 비롯함)이며, '점점 세게'라는 뜻이다.

> 이 기호는 데크레센도decrescendo('줄어들다, 내려가다, 작아지다'라는 뜻의 라틴어 데크레스케레decrescere에서 비롯함)이며, '점점 여리게'라는 뜻이다. 디미누엔도diminuendo(이탈리아어로 '작아지는, 약해지는')라는 용어로 불리기도 한다.

♪ 두 음 사이에 들어가는 이 선은 글리산도glissando('미끄러지다'라는 뜻의 프랑스어 글리세glisser에서 비롯함)라고 한다. 두 음 사이를 '미끄러지듯', 즉 두 음 사이에 있는 음을 모두 빠르게 거치며 연주하는 방식이다. 글리산도를 슬라이드, 즉 포르타멘토portamento(이탈리아어로 '나르다')와 헷갈리면 안 된다. 포르타멘토는 두 음 사이를 매끄럽게 연결하되 둘 사이의 음을 실제로 연주하지는 않는('나르다'의 의미를 잘 생각해 보자) 기법이다. 따라서 (들리지는 않을지라도) 두 음 사이에 일종의 '점프'가 있다.

포르타멘토는 글리산도와 구분하기 위해 선 위에 'port'라고 쓰기도 한다.

글리산도 포르타멘토의 두 가지 표기법

악보에서 특정 곡이 어떻게 연주되어야 하는지 지시하는 데 쓰이는 기호는 이 외에도 수백 가지가 있다. 프로 음악가들은 이런 규칙을 숙지한 뒤 자신만의 스타일과 해석에 맞게 규칙을 비튼다. 그렇기에 음악은 끊임없이 진화하고 변화하며 부분의 합보다 훨씬 큰 예술이 된다.

음표와 음악 기호가 그려진 악보

미주

28 grind core, 메탈과 펑크를 섞은 하드한 음악의 일종.
29 witch house, 오컬트 분위기를 강조한 전자음악 장르.

MYTHOLOGY

신화와 전설

신화 속 상징이라고 하면 대개는 픽토그램이나 상형문자가 아니라 그런 상징이 나타내는 개념을 가리킬 때가 많다. 예를 들어 이집트 신화에 등장하는 새인 피닉스는 환생 또는 부활을 상징한다. 피닉스는 하루가 끝날 무렵 불에 타서 재가 되었다가 그 재에서 새롭게 태어난다고 한다. 이 이야기에는 여러 버전이 있으나 새 자체는 대체로 불꽃에 휩싸여 있거나 불꽃으로 된 깃털을 지닌 형상으로 그려지며, 그리스, 중국(봉황), 북미 원주민(천둥새thunderbird) 신화에도 비슷한 존재가 등장한다. 봉황의 출현은 새 황제의 탄생을 알리는 징조이며, 천둥새는 날개를 쳐서 천둥을 일으키고 사막에 비를 뿌리는 괴조라고 한다.

부활, 재생, 새로운 시작이라는 개념은 수많은 신화에 등장하는 보편적 주제다. 이집트인들은 내세에서 육체가 부활한다고 믿었기에 죽은 자(특히 파라오와 귀족)의 몸을 처리하는 정교한 의식을 치렀다.

힌두교에서는 영혼 차원에서의 부활을 믿는다. 환생이란 죽음 뒤에 영혼이 한 육신에서 다른 육신으로 전이(정확한 용어는 윤회)하는 것이며 환생할 때마다 더욱 '완벽함'(모크

피닉스

샤moksha, 즉 해탈)에 가까워진다. 힌두교에 관해서는 16장 '종교'에서 더 자세히 알아볼 예정이다.

한편 불교에서는 반복되는 삶-죽음-재탄생의 고리 안에서 깨달음을 얻어 궁극적으로는 니르바나nirvana, 즉 모든 것과 하나가 되는 열반에 들려고 노력하라고 가르친다. 불교에서는 개인의 영혼이라는 개념이 없다. 불교 역시 16장에서 조금 더 자세히 살펴보도록 하자. 어쨌거나 신화란 정확히 무엇을 가리키는 말일까? 신화는 특정 문화 또는 종교적 전통에 속하는 이야기의 모음을 뜻한다. 이 장에서는 전설이나 전통, 민담, 옛날이야기 등을 폭넓게 다룰 예정이다.

중국의 불사조인 봉황

북미 원주민 전설의 천둥새 그림

동물

모든 신화에서 가장 눈에 띄는 상징은 바로 동물이다. 먼 옛날 인간은 식량, 의복, 쉼터 등 생존에 필요한 모든 것을 얻으려면 자연에 의존해야만 했으므로 이는 그리 놀라운 일이 아니다. 현대에 와서 한때 신으로 섬겼던 야생의 동식물과 멀어진 인간은 자신이 길들인 생물만을 곁에 두는 삶을 택했다. 우리는 매일 먹을 것을 구하려고 창과 활을 들고 뛰어다닐 필요가 없는 현재의 삶을 '문명'이라고 부른다. 인간은 이제 원하지 않으면 몇 주든 고층 아파트 밖으로 나갈 필요가 없고, '먹을 것'이 필요할 때는 가게에서 사든지 전화나 컴퓨터로 주문하면 문 앞까지 배달되는 세상이다. 이제 신화에 자주 모습을 드러냈던 동물들을 살펴보기로 하자.

늑대

늑대(또는 사촌뻘인 코요테)는 한때 포식자이자 공동체 협동의 본보기로서 두려움과 경의를 한 몸에 받았다. 몽골 사람들은 늑대가 자신의 조상이라 믿었고, 유럽 일부에서는 사람들이 늑대를 몹시 두려워한 나머지 마녀나 악마 등의 사악한 존재와 연관 지으며 사람을 잡아 찢고 영혼을 저주하는 끔찍한 늑대인간의 이야기를 만들어냈다.

늑대

북유럽 신화의 펜리르

펜리르Fenrir

북유럽 신화에서 펜리르는 세상의 종말인 라그나로크가 찾아오면 세상을 삼키는 괴물 늑대다.

카피톨리노의 늑대Capitoline Wolf

늑대는 때로 모성을 대표하기도 했다. 로마 신화에서 도시 국가 로마를 세운 쌍둥이 로물루스Romulus와 레무스Remus는 암컷 늑대의 젖을 먹고 자랐다.

러디어드 키플링의 《정글북》에서 모글리는 호랑이 시어칸에게 부모를 잃은 뒤 늑대 무리 사이에서 성장한다. 전통적으로 늑대는 개의 직계 조상으로 알려졌지만, 최근 연구에서 개는 현재는 멸종한 특정 종류의 늑대에서 파생했음이 밝혀졌다. 화석과 DNA 증거로 이러한 분화가 마지막 빙하기(약 1만 5천 년 전)가 끝나기 전에 일어났음이 과학적으로 증명되었다. 현대의 늑대는 종류가 다른 갯과 동물의 후손이며 개의 조상이 된 동물과는 유전적으로 그리 가깝지 않다.

로마의 상징인 로물루스와
레무스 쌍둥이와 함께 있는 카피톨리노의 늑대

미 북서해안 지역
원주민의 화풍으로
그려진 전설 속 코요테

자칼

이집트 신화에서 자칼의 머리를 한
장례식과 죽음의 신 아누비스

코요테

북미 원주민 전설에서 코요테는 길 잃은 자를 유인하는 사악한 거짓말쟁이이자 제멋대로 장난을 치고 규칙을 어겨 혼란을 부르는 말썽꾼인 트릭스터trickster 신이었다. 트릭스터는 다양한 형태로 수많은 신화와 전설에 등장하는 신화적 원형이다. 예를 들어 호피Hopi/아나사지Anasazi 문화에서 코코펠리Kokopelli는 플루트를 연주하는 트릭스터이며, 북유럽 신화에서 로키는 장난의 신이다. 코요테는 늑대보다 훨씬 작아서 훨씬 덜 무서우며 갈등이 생기면 싸우기보다는 도망치기를 선호하는 동물이다. 아마도 그렇기에 신화에서 늑대보다 덜 끔찍한 역할을 맡게 되었으리라.

자칼

이집트의 죽음의 신인 아누비스Anubis도 갯과 동물의 형상을 한 신이다. 아프리카의 묘지에는 자칼이 많이 서식했기에 이런 관련성이 생겨났을 가능성이 크다. 아누비스는 대개 자칼의 머리를 한 남자로 묘사된다.

말

최근 유전자 연구를 통해 인간이 처음으로 말을 길들인 것은 약 6천 년 전 중앙아시아에 넓게 펼쳐진 초원인 스텝steppe 지역(현재의 카자흐스탄)에서였다는 사실이 밝혀졌다. 말 덕분에 인간은 엄청난 거리를 이전보다 훨씬 빠르게 이동할 수 있게 되었고, 그 결과 정복과 제국 건설이 가능해졌다. 말은 1만 5천 년 전의 프랑스 라스코Lascaux 동굴이

세 자녀와 함께 있는 북유럽 신화의 로키

프랑스 우표에 있는
라스코의 선사시대 묘사

나 기원전 3만 년 전까지 거슬러 올라가는 다른 구석기시대 동굴 벽화에서 가장 흔히 등장하는 동물이다. 일부 문화권(이집트와 켈트 등)에서는 말이 매우 숭상받은 나머지 죽은 사람과 같은 묘지에 묻히기도 했다. 물론 신화와 전설에도 수많은 말이 등장한다.

북유럽 신화 속 태양의 신 솔과 그 뒤를 쫓는 늑대들
(*W. G.* 콜링우드*W. G. Collingwood* 作)

페가수스

그리스 신화에 나오는 이 날개 달린 말은 바다의 신 포세이돈의 자식이며, 영웅 페르세우스가 메두사의 목을 베자 그 피에서 태어났다고 한다. 나중에 벨레로폰에게 사로잡힌 페가수스는 그와 여러 모험을 함께한다.

페가수스

슬레이프니르Sleipnir

북유럽 신화 속 신들의 왕이자 토르의 아버지인 오딘이 타는 다리가 여덟 개 달린 말이다.

오딘의 말 슬레이프니르

아르바크Árvakr와 알스비드Alsviðr

마찬가지로 북유럽 신화에서 하늘을 가로질러 태양의 신 솔Sól의 마차를 끄는 두 마리 말이다. 아르바크("일찍 일어나는 자")와 알스비드("가장 빠른 자")는 귀와 발굽에 룬 문자가 새겨져 있어 태양의 열기를 견딜 수 있으며, 어깨 아래에도 열기를 식히기 위해 거대한 풀무가 장치되어 있다고 한다.

흘람레이Llamrei

중세 웨일스의 이야기 모음집인《마비노기온Mabinogion》에 따르면 아서왕을 충실히 모셨던 암말이라고 한다.

발리오스Balius와 크산토스Xanthus

아버지, 서풍의 신 제피로스Zephyrus와 어머니, 괴조 하르피이아Harpy 사이에서 태어난 불사의 말이다. 포세이돈은 이 영체 발을 아킬레우스의 아버지 펠레우스Peleus에게 선물했고, 훗날 두 말은 트로이 전쟁에서 영웅 아킬레우스의 전차를 끌었다.

말과 비슷한 존재

늑대와 마찬가지로 신화에서는 말과 인간이 섞인 혼종도 자주 등장한다. 그 대표 격인 켄타우루스부터 살펴보도록 하자.

켄타우루스

그리스 신화에 등장하는 켄타우루스는 인간의 상반신과 말의 하반신을 지닌 생물이며, 파우누스faun나 사티로스satyrs 같은 여타 반인반수와 마찬가지로 난폭하며 술에 취하면 음탕한 짓을 저지르는 존재로 종종 그려진다. 이름난 켄타우루스였던 케이론은 지혜와 용기, 의술로 명성이 높았다. 하지만 슬프게도 신화 속에서 그는 자기 자신을 치료할 수 없어 죽음을 맞는다. 최근 태양 주위를 불규칙한 궤도로 도는 한 혜성에 케이론이라는 이름이 붙었다.

아바타인 하야그리바

큐피드와 켄타우루스 케이론을 그린 골동품 판화

하야그리바Hayagriva

힌두교의 주신 비슈누가 현신한 아바타로 말 머리를 하고 있다.

마면馬面, mǎmiàn

중국 고대 신화에서 지옥을 지키는 두 문지기 중 하나다.

유니콘

유니콘은 반인반수가 아니라 외뿔 달린 말, 또는 염소를 닮은 짐승(특히 중세 미술에서)이며 마법 능력이 있는 생물이다. 유니콘은 처녀에게 끌리며 처녀만이 유니콘을 길들일 수 있다고 알려졌다.

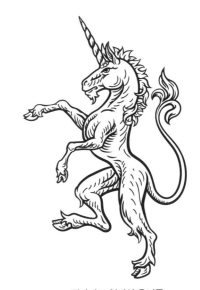

뒷다리로 일어선 유니콘

새

새 또한 네발 동물만큼이나 신화에 자주 모습을 보이는 동물이다. 불사조와 그 형제들 외에도 전 세계 문화에는 수백 가지의 새가 등장한다. 새는 나는 능력을 지녔으며 화려하고 신기한 깃털 옷을 입었기에 신으로 여겨지거나 최소한 신성함과 관계된 생물로 간주되었다.

동양 신화 속 태양에 사는 다리 셋 달린 까마귀

케찰코아틀Quetzalcoatl

아즈텍의 창조신이자 깃털 달린 뱀으로 알려진 케찰코아틀은 지식과 명상, 바람과 공기의 신이다.

큰까마귀

아즈텍의 창조신인 케찰코아틀

까마귀

까마귀는 여러 동양 신화에서 태양의 새로 등장한다. 중국에서는 산즈우sānzúwū, 한국에서는 삼족오三足烏, 일본에서는 야타가라스八咫烏로 부른다. 세 나라 모두에서 이 새는 태양에 살며 다리가 셋 달린 까마귀로 묘사되었으며, 적어도 야타가라스의 경우에는 사람을 인도하는 역할로 그려졌다.

북미 원주민 문화에서 까마귀(때로는 덩치가 큰 큰까마귀raven와 차별화되기도 함)는 종종 세상의 종말을 막고 인간에게 불을 가져다주기도 하는 매우 지적인 생물로 묘사된다. 까마귀를 죽음과 연결 짓는 것은 비교적 최근에 생겨난 풍습이며, 엄청나게 많은 사람이 죽었던 대역병 시대(1346~1353년경)와 관련이 있을 가능성이 크다. 이 시기에 유럽 전역, 북아프리카, 서아시아에서 흑사병으로 사망한 사람 수는 2억 명에 달한다고 추정된다. 까마귀는 청소 동물(썩은 고기를 먹는 동물)이기에 산 사람보다 죽은 사람이 더 많았던 역병 시대에 개체 수가 늘어날 수밖에 없었으리라. 미국 원주민 사이에서 까마귀가 '세상의 종말'을 막았다고 칭송받았던 것은 콜럼버스가 도착하기 백여 년 전에 '신대륙'의 특정 지역 주민들이 지구 만내편에서 벌어지는 일을 막연하게나마 느끼고 있었음을 암시하는 것인지도 모른다.

고대 로마의 유명한 SPQR[30]과 독수리 상징

그리스 신화의
제우스와 아퀼라

독수리

독수리나 매 같은 맹금류 또는 하르피아, 그리폰 같은
혼종 또한 신화에서 자주 눈에 띄는 생물이다.

아에톤Aethon

그리스 신화에서 신들은 불을 훔친 프로메테우스를 벌
주기 위해 이 거대한 독수리를 보내 그의 간을 쪼아 먹게
한다.

샤바즈Shahbaz

현대의 이란인 고대 페르시아의 건국에 도움을 주었다는
독수리다. 독수리는 로마의 상징이기도 했고, 현재는 미국
의 상징이기도 하다. 로마군은 독수리가 그려진 군기를 썼
고, 군기를 빼앗기면 적에게 대패한 것으로 여겼다고 한다.
나폴레옹군은 프랑스 제국 독수리 군기를 사용했다.

그리스 신화의
프로메테우스와
독수리 아에톤

키루스Cyrus 2세 치세에 고대
페르시아 제국 깃발에 그려진 샤바즈

아퀼라Aquila

라틴어로 '독수리'를 가리키는 아퀼라는 제우스의 반려동
물인 커다란 독수리였다. 제우스는 독수리를 전령이자 '심
부름꾼'으로 부리며 미소년 가니메데나 제우스의 무기인
번개 등 온갖 물건을 지상에서 가지고 오라고 시켰다.

나폴레옹 보나파르트의 독수리.
발톱으로 사령관의 지휘봉을 움켜쥔 채 월계관에 앉은 모습

골동품에 새겨진 하르피이아의 그림

그리핀

하르피이아

날개 달린 끔찍한 괴물인 하르피이아는 대개 여자의 머리와 몸통에 독수리의 날개와 발톱을 지닌 모습으로 묘사된다.

가루다Garuda

힌두교의 신 비슈누의 바하나vahana(특정 신의 '탈것')이다.

가루다

그리핀Griffin/Gryphon

철자는 때에 따라 다르지만, 그리핀은 사자의 꼬리와 다리, 몸통에 독수리의 머리와 날개, 때로는 앞발을 지닌 모습으로 그려진다. 보물, 특히 금과 관련이 깊으며 황금 가지로 둥지를 짓거나 심지어 황금알을 낳는다고도 한다. 기독교가 널리 퍼지면서 그리핀은 성스러운 힘과 연결되었고, 왕가의 깃발에도 사용되었다. 오늘날 그리핀은 자동차부터 비행기까지 다양한 물건의 광고에 활용되며, 석상의 모습으로 베네치아 산마르코 광장의 바실리카Basilica 대성당, 필라델피아 미술관, 전 세계의 수많은 대학 건물을 지키고 있다.

왕관, 리본, 그리핀과 백합 문양이 들어간
방패형 문장 왕기

원주민 풍으로 그린 올빼미

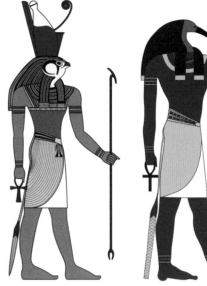

이집트 신화의 호루스

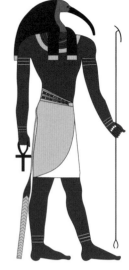

이집트 신화 속 지혜의 신 토트

올빼미

신화의 단골인 또 하나의 맹금은 바로 올빼미다. 올빼미는 그리스 신화에서 지혜의 여신인 아테네와 관련이 있으며 인도에서는 예언의 새로 불린다. 예언과의 관련성은 아마도 야행성이어서 밤눈이 밝은 올빼미의 눈에서 나오는 신비한 안광 때문일 듯하다. 문화에 따라 올빼미는 '행운'과 '불운'을 가져오는 존재로 여겨졌다. 대다수 유럽 문화에서 올빼미는 불길한 징조이자 마녀와 관련된 생물이었다. 미 대륙 원주민은 올빼미를 유익하고 호의적인 새로 보는 부족과 죽음의 징조 또는 지하세계로 영혼을 데려가는 존재로 여기는 부족으로 갈렸다. 후자는 특히 다른 동물이 버린 땅굴에 들어가서 사는 굴올빼미와 관련되어 있다.

호루스

이집트 신화에도 새의 머리를 한 신이 여럿 있다. 이집트 전체에서 섬김을 받은 호루스는 인간의 몸에 매의 머리를 한 신이었다.

토트Thoth

테후티Tehuti라고도 알려진 토트는 문학과 글쓰기, 철학의 신이며 인간의 몸에 따오기의 머리를 지녔다. 물가에 서식하면서 구부러진 부리로 물고기를 잡는 섭금류인 따오기 그 자체로 묘사되기도 했다.

네크베트Nekhbet

네크베트는 솔개의 머리를 지녔으며 어머니와 아이를 보호하는 여신이었다.

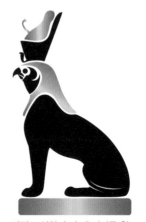

이집트 신화 속 솔개 머리를 한
그리핀으로 묘사된 여신 네크베트

나스카 지상화의 벌새 형상

아즈텍 신화 속 태양과 전쟁의 신
우이칠로포치틀리

북아일랜드 리머배디 *Limavadydp*에 있는
마난난 막 리르의 동상

벌새

중남미에서 벌새는 신성과 관련되어 있다. 아즈텍의 신 우이칠로포치틀리Huitzilopochtlisms는 벌새의 형상으로 묘사된다. 벌새의 깃털은 종교용, 의식용 의상의 장식 재료로 매우 귀하게 취급되었고, 벌새는 아주 크기가 작으므로 커다란 무늬를 넣으려면 셀 수 없이 많은 벌새가 필요했다. 아즈텍인들은 전사가 전투에서 죽으면 벌새가 된다고 믿었다. 페루 남부의 땅에는 나스카 라인으로 알려진 거대한 그림들(지상화geoglyph)이 있으며, 그중 하나는 날고 있는 벌새의 모습이다. 이 지역은 유네스코 세계문화유산으로 지정되었다.

갈매기

켈트 신화에서 바다의 신 마난난 막 리르Manannán mac Lir는 종종 갈매기의 모습으로 나타났다. 사람들은 그에게 안전하게 바다를 항해할 수 있도록 해수고, 풍어를 보장해 달라고 빌었다.

학

설화에 따르면 천 년을 산다는 학은 여러 아시아 문화에서 장수를 상징하는 영물이다. 서구 사회에서는 엘리너 코어Eleanor Coerr(G. P. 퍼트넘스 선스G.P.Putnam's Sons, 1977)가 쓴《사다코와 천 마리 종이학Sadako and the Thousand Paper Cranes》을 통해 학이라는 새가 널리 알려졌다. 이 책에서 사다코는

학이 소나무 가지에 앉아 있는
동양 고전풍 일러스트

티라노사우루스 렉스

히로시마에 원자폭탄이 떨어졌을 당시 어린 아기였던 소녀다. 사다코는 살아남았지만, 몇 년 뒤에 백혈병에 걸리고 만다. 죽기 전에 소녀는 살고 싶다는 소망이 이루어지기를 기원하는 마음으로 천 마리 종이학을 접으려고 시도한다. 종이학은 지금도 일본에서 평화의 상징으로 남아 있다. 흥미롭게도 화석 기록에서 공룡이 멸종하고 겨우 5백만 년 뒤인 6천만 년 전까지 거슬러 올라가는 표본이 발견되면서 학이야말로 지구상에서 가장 오래된 새라는 주장에 신빙성이 생겼다.

파충류

공룡이라는 주제가 나오면 파충류를 떠올리지 않을 수 없다. 이 멸종해버린 '엄청나게 커다란 도마뱀'의 진정한 본질은 아직도 논쟁의 대상이지만, 악어나 다른 파충류를 닮은 거대한 괴물이라고 보는 시각이 아직은 가장 보편적이다. 공룡이 신화 속 존재가 아니라는 사실은 누구나 알지만, 먼 옛날 우연히 발견된 공룡 화석은 거인이나 용 같은 거대한 생명체의 전설이 생겨나는 데 영향을 주었을지도 모른다.

용

전 세계를 통틀어 용의 일종인 신이나 괴물이 나오는 이야기가 존재하지 않는 문화권은 없을 정도로 신화에서 용의 인기는 대단하다. '용dragon'이라는 단어는 '뱀'이나 '거대한 바닷물고기'를 뜻하는 그리스어 드라콘drakon에서 나왔다. 그리스 신화에는 히드라(머리가 여럿 달린 뱀 괴물), 피톤python(델포이의 신탁소를 지킴), 라돈ladon(헤스페리데스의 정원에서 황금 사과를 지킴) 등 용 또는 그 비슷한 괴물이 다수 등장한다. 이 다양한 (날개 달린) 용들은 그리스인들에게 사람이나 장소, 물건을 지키는 존재였다.

동양 문화권에서도 용이라는 상징은 자주 나타난다. 용은 중국의 열두 간지 중 하나이며, 대개 힘과 행운, 명예를 상

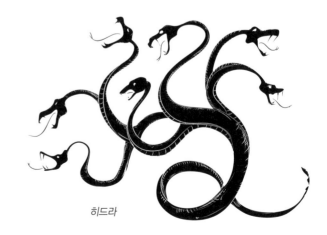

히드라

델포이의 성소를 지키는 피톤을 해치우는 아폴론 일러스트

'전통적' 유럽 드래곤을 전형적으로 묘사한 그림

징한다. 중국에서 용은 룽Lung 또는 롱Lóng으로 발음하며 아홉 가지의 특별한 신체적 특징, 즉 낙타의 머리, 수사슴의 뿔, 악마의 눈, 소의 귀, 뱀의 목, 조개 같은 배, 잉어의 비늘, 독수리의 발톱, 호랑이의 앞발을 지닌 짐승으로 정의된다. 이렇듯 중국의 용은 매우 특징적인 모습을 지녀 알아보기 쉽다. 보통 용의 발톱이 네 개인 것과 달리 황실의 용(황제만이 사용할 수 있음)은 다섯 개의 발톱을 지녀 확연히 구분된다. 중국의 설날인 춘절 행사에서 빠질 수 없는 용춤은 황금용을 여러 명이 각 부위별로 나누어 들고 구불구불 움직이는 민속놀이다. 일본의 용도 생김새는 비슷하나 물의 신으로 간주된다.

유럽의 용

유럽의 용은 네 가지, 즉 '전통적' 형태인 드래곤, 와이번wyvern, 드레이크drake, 웜wyrm으로 나뉜다. 먼저 '전통적' 드래곤부터 시작해 보자. 드래곤은 대개 사악한 존재로 간주된다. 네 다리와 근막으로 이루어진 날개가 있고 걷거나 날아다닐 수 있으며 불꽃을 뿜는 개체도 있다. 종종 금으로 만든 보물을 산더미만큼 모아들이며 이를 훔쳐 가려는 인간을 해치기도 한다. 문학에서 유명한 드래곤으로는 《호빗》의 스마우그Smaug, 《베어울프Beowulf》의 드래곤, 성 조지가 베었다는 드래곤이 있다.

중국의 황금용

중국 춘절의 용춤

웨섹스의 금빛 와이번

와이번

드래곤보다 훨씬 작은 와이번은 뒷다리 두 개뿐이고 날개가 한 쌍 있다. 보통은 근막 날개지만, 깃털 날개인 경우도 있다. 공격용으로 쓰는 가시 꼬리가 있을 수도 있고, 마법을 쓸 수 있다. 종종 불을 뿜으며, 일반적으로는 드래곤보다는 지능이 떨어진다고 한다. 금빛 와이번은 웨섹스Wessex 왕가(영국)의 상징이며 그 지역에서 자주 보이는 상징이기도 하다. TV 시리즈 〈왕좌의 게임〉에 나오는 '드래곤'은 사실 와이번이다.

드레이크

드레이크는 드래곤보다 클 정도로 덩치가 굉장하다. 다리는 넷이지만, 대개는 날개가 없다. 비늘로는 무겁고 뚫리지 않는 갑옷을 만들 수 있다고 한다. 보통은 조용히 숨어 살지만, 자기 둥지를 보호하기 위해서는 맹렬히 싸운다. 마법을 쓰는 경우 대개 원소 마법(불, 바람, 물을 조정)만을 사용하며, 다루는 원소에 따라 종류가 나뉜다. 지능은 드래곤과 동등하다. 드레이크는 흔하지 않으며, 《반지의 제왕》에 나오는 곤돌린Gondolin의 파이어드레이크 정도의 예가 있다.

웜

웜은 클 수도 작을 수도 있고, 다리와 날개는 없다. 보통은 땅 밑에 살며 맹독을 품은 생물로 그려진다. 가장 오래된 종류의 괴물이며 일반적으로는 괴물 뱀으로서 공포의 대상이었다. 그리스 신화의 피톤은 세계의 중심(당시 사람들은 델포이가 그 입구라고 믿었다)에 사는 웜이다. 산스크리트어로 쓰인 찬가, 고대 인도의 베다 중 하나인 리그베다Rigveda에서 아수라asura(힘을 추구하는 악마)의 두목 브리트라Vritra('감싸는 자'라는 뜻)는 세상으로 흘러갈 물을 막고 있다가 비의 신인 인드라에게 퇴치당한다. 브리트라는 종종 거대한 뱀으로 묘사된다.

비샵Vishap

다른 문화권에서 용이라는 명칭은 지금까지 살펴보았던 것과는 매우 다른 생물에게 사용되기도 한다. 아르메니아 신화에서 비샵은 세상의 물을 통제하는 용이다. '용의 돌' 또는 '물의 돌'이라는 뜻인 비샤파카르vishapakar는 물의 신에게 기도를 바치는 곳인 거석을 가리킨다. 비샵은 대개 다리가 없고 날개가 달린 뱀으로 그려진다. 이런 형태의 생물을 영국 문장학에서는 앰피티어amphiptere(다른 철자로 표기되기도 함)라고 한다.

앰피티어

니드호그Níðhǫggr/Nidhogg

북유럽 신화에서 니드호그는 아홉 세계를 연결하는 세계수 위그드라실Yggdrasil 밑에 갇힌 뱀 괴물이다. 니드호그는 빠져나가고 싶어 세계수의 뿌리를 갉아 먹는데, 니드호그의 탈출은 세상의 종말에 일어나는 전쟁인 라그나로크Ragnarök의 징조 가운데 하나다. 니드호그는 대체로 몸통 앞쪽에 다리가 둘 있고 날개가 없는 린드웜Lindworm으로 묘사된다. 린드웜 또한 영국 문장에서 자주 등장하는 소재이며, 바이킹이나 기타 북유럽 침략자들이 쓰던 엠블럼에서 비롯했을 것으로 추측된다.

린드웜

세계수 위그드라실과 그 뿌리를 갉아 먹는 니드호그

식물

앞서 이미 언급했던 북유럽 신화의 생명수 위그드라실처럼 나무 또한 신화에서 빼놓을 수 없는 상징이다. 나무의 거대한(인간과 비교해서) 크기와 긴 수명은 나무에 신성이 있다는 믿음의 근거가 되었다. 더불어 많은 나무는 매년 '탄생-죽음-재생'의 주기를 거치므로 그런 개념과도 연결되었다. 홍수, 하늘-아버지/땅-어머니, 트릭스터, 세상의 종말에 일어나는 마지막 전투 등과 마찬가지로 나무도 신화에 반복해서 나타나는 원형archetype이다.

성서의 나무

금지된 지혜의 열매가 달린 에덴동산의 나무는 히브리 전승에서 나온 것이다. 기독교는 이 이야기에 금지된 나무의 열매를 따 먹음으로써 인류가 신에게서 멀어졌다는 '인간의 타락'을 덧붙였다. 창세기에서 특별하게 언급되는 나무로는 선악을 알게 하는 나무와 생명 나무가 있다. 생명 나무는 그 열매를 먹는 자에게 영생을 주는 나무다.

선악을 알게 하는 나무에 대한 현대적 해석

세계수

'세계수'는 북미 원주민 신화, 헝가리와 북유럽/게르만 신화에 등장한다. 세계수는 하늘과 땅을 연결하는 액시스 문디axis mundi, 즉 '세계의 축'이다. 가지는 신들이 사는 하늘의 회랑이며 뿌리는 지하세계 깊은 곳까지 이어진다. 세계수의 뿌리에는 종종 니드호그나 무찰린다Mucalinda(불교) 같은 거대한 뱀이 자리를 잡고 있다.

보리수

뱀의 왕이자 머리가 여럿 달린 무찰린다는 붓다가 처음으로 깨달음을 얻었던 신성한 보리수 아래에 살았다. 보리수는 일반적으로 무화과나무라고 추정되며, 무찰린다는 비바람에서 붓다를 지킨 덕분에 인간의 모습으로 돌아가는 보상을 받는다.

생명 나무 엠블럼

보리수 아래에서 명상하는 붓다

뽕나무 가지

아프리카 아카시아나무

아카시아

신들이 태어나는 곳인 유사세트Iusaaset의 나무(이집트 신화)
는 아카시아나무다.

물푸레나무

앞서 나왔던 위그드라실은 사실 물푸레나무라고 알려졌
고, 그렇기에 북유럽 신화에서 당연히 물푸레나무는 신성
한 나무로 취급받았다.

뽕나무

힌두 신화에서 소원을 들어주는 나무인 칼파브릭샤Kal-
pavriksha는 뽕나무다.

반얀Banyan나무

신들과 조상의 영혼이 '쉬어가는 곳'이라고 여겨졌던 반얀
나무는 불교와 힌두교 양쪽에서 신성한 나무였다.

서양노송나무Italian Cypress

이슬람과 유럽의 묘지에서 자주 발견되며 영원한 애도를
상징하는 나무다.

레바논 삼나무

기독교에서 성스럽게 여기는 나무이자 레바논의 국가적
긍지이기도 하다. 길가메시가 자신의 도시 우루크Uruk를
세울 때도 이 나무를 썼다고 한다.

중국 반얀(대만고무나무)

레바논 삼나무

바오바브나무 　　　　　　　버드나무 　　　　　　　참나무

바오바브Baobab나무

아프리카에서 죽은 자들의 영혼이 담긴 나무로 숭배받는다.

버드나무

버드나무는 이집트 신화에서 죽음의 신인 오시리스와 관련된 신성한 나무다. 오시리스는 살해당해 몸이 토막 난 채로 흩어졌지만, 나중에 누이이자 아내인 이시스가 조각을 다시 모아 살려낸다. 아마도 꺾꽂이로 쉽게 뿌리를 내리는 버드나무의 특성이 오시리스의 부활과 연결된 듯하다.

참나무Oak

참나무보다 더 많은 의미가 담긴 나무는 아마 없을 듯하다. 펜실베이니아주 올리Oley에 있는 오백 년 묵은 친커핀 참나무chinkapin oak 한 그루는 '치유의 나무'로서 신성하게 여겨진다. 영국 참나무는 '대관식' 나무로 불렸다. 왕들이 실제로 그 나무의 가지 아래서 왕관을 받는 의식을 치렀기 때문이다. 나중에는 왕좌와 배의 돛대를 만드는 재료

로 쓰이기도 했다. 로마인들은 월계잎 참나무laurel oak로 관이나 화환을 만들었고, 그런 관은 전쟁에서 승리한 군대 사령관에게 주어졌다. 로마 황제들(군사적 힘을 통해 제위에 오르는 경우가 많았던)도 그런 관습을 계승했다. 이런 전통은 미 육군에서 쓰이는 참나무 잎 모양 계급장(소령은 은색, 중령은 금색)에 아직 남아 있다.

참나무는 북유럽 신화에서 천둥의 신인 토르와도 연관되어 있다. 이는 아마도 참나무가 벼락에 자주 맞는다는 사실에서 비롯되었을 가능성이 있다. 참나무는 훤칠한 키(특히 오래된 것) 탓에 쉽게 표적이 된다. 가나안의 성읍 세켐Shechem(현재는 이스라엘에 있음)에 있는 상수리나무(참나무의 일종)는 야곱이 사람들을 벧엘Bethel로 이끌기 전에 자기 백성이 지닌 '이방신(우상)' 관련 물건을 묻은 곳이다. (창세기 35:4)

참나무를 가장 중요시했던 집단은 켈트 드루이드였다. 드루이드라는 단어는 고대 아일랜드 게일어로 '강하다'

월계잎 참나무로 만든 로마식 화관

로마가 영국을 침략했던 시기의 드루이드

에서 강력한 환각성 음료를 추출했다는 설도 있다. 기독교가 확산하면서 수많은 참나무 숲이 베어졌고, 같은 자리에 그 목재로 교회가 세워졌다.

참나무는 일찍이 인간에게 많은 자원을 제공하기도 했다. 도토리는 식량이 되었고, 나무껍질은 타닌tannin(가죽 무두질과 갈색 잉크 제조에 쓰임)을 제공했고, 벌레혹(나무에서 박테리아나 곰팡이 감염으로 혹처럼 웃자란 부분)은 검은 잉크의 재료였고, 잎과 껍질을 달여 만드는 쓴 용액은 배앓이나 다양한 상처에 약으로 쓰였다. 참나무로 지은 건물을 유행시킨 것은 헨리 8세였다. 지금도 유명한 튜더 양식 건물에는 외장과 골격, 들보와 기둥 등에 나무가 아낌없이 쓰였다. 현대 건축에서는 소나무처럼 저렴한 목재나 철재로 골격을 잡고 참나무는 장식 용도나 고급 바닥재로만 사용한다.

오검(드루이드 또는 켈트의 '수목 알파벳')

오검 문자는 하나의 세로축에 그어진 일련의 사선으로 이루어져 있어 몸통에서 옆으로 뻗어 나가는 나뭇가지를 연상케 한다. 초기의 오검은 나무나 돌에 새겨졌고, 별개의 드루이드 집단이나 씨족 사이에서 영토 경계를 표시하는 데 사용되었다. 가끔은 묘비에 쓰이기도 했다. 후세에는 글의 가독성을 높이기 위해서인지 축 방향은 가로로, 추가 선은 세로선으로 바뀌었다. 오검으로 쓰인 글은 오른쪽에서 왼쪽으로, 세로로 쓰인 경우에는 위에서 아래로 읽는다.

오검 문자 사용은 4~5세기경에 시작된 것으로 보이며, 사용 지역은 영국 제도 내로 한정되었다. 이 문자를 누가 만들었는지는 학자들 사이에서 논쟁의 대상이다. 이교도인 켈트인이 만들었다는 주장이 있는 반면 아일랜드의 초기 기독교도들의 작품이라는 시각도 있다. 하지만 로마 문화의 범람을 막기 위한 수단으로 쓰였다는 점에서는 의견의 일치가 이루어졌다. 옛 아일랜드 알파벳은 라틴어로 쉽게 번역되지 않았으므로 오검은 대체로 음성 언어였던 아일랜드어를 '보존'하는 수단이었으리라 추측된다.

겨우살이

참나무의 벌레혹

는 뜻인 드루dru('참나무'라는 뜻으로 쓰인 것과 같은 단어)와 '알고 있다'는 뜻인 위드weid가 합쳐져서 생겨났을 것으로 추정된다. 사실 '드루이드'라는 단어는 여러 다른 언어에서 비슷한 형태로 반복해서 나타나기에 어원이 명확히 밝혀지지는 않았다. 드루이드들은 겨우살이가 있는 참나무 숲에서 의식을 치렀고, 독성이 있는 기생식물인 겨우살이

오검 알파벳 사용은 7세기 무렵까지 거의 사그라졌지만, 14세기에 노르만족의 영국 지배가 약해지고 그 결과 아일랜드 민족주의가 대두되면서 새롭게 인기를 얻었다. 오검은 스물다섯 글자로 구성되며 아크머aicme라고 부르는 소단위로 다섯 개씩 묶인다. 처음에는 아크머가 네 개였고, 아일랜드 알파벳에는 'p'에 해당하는 문자가 없었으나 나중에 추가되었다. 오검은 각 문자가 아일랜드에서 자라는 나무(일부의 경우 관목)를 상징하기에 '수목 알파벳'이라고도 불린다.

수목 달력tree calendar(옆 페이지 표에서 네 번째 열)은 20세기에 신이교주의[31](현대 이교주의)가 떠오르면서 새로 만들어졌다. 보통 달력이 열두 달인 반면 이 달력에는 1년에 12.36 음력월(이교에서는 음력을 사용)이 있으므로 서양의 황도 12 궁에서 사용하는 그레고리력과는 맞지 않는다. 신이교주의에서도 어느 분파 또는 교파에 속하는지에 따라 음력 달력에서 날짜를 배분하는 방식은 조금씩 다르다.

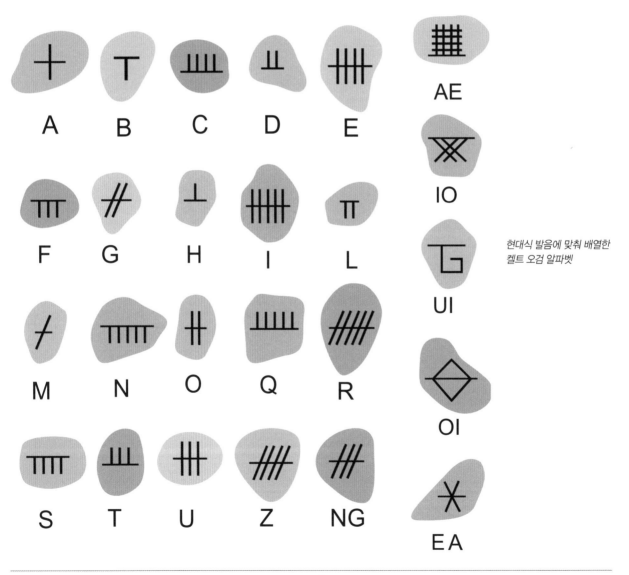

현대식 발음에 맞춰 배열한 켈트 오검 알파벳

현대 문자	오검 문자 명칭(아일랜드어)	나무	수목 달력 날짜
B	베허Beith	자작나무	
L	리스Luis	마가목Rowan	1월 21일 ~ 2월 17일
F	페른Fern/Fearn	오리나무	3월 18일 ~ 4월 14일
S	살Sail/Saille	버드나무	4월 15일 ~ 5월 12일
N	닌Nion/Nuin	물푸레나무	2월 18일 ~3월 17일
H	우흐Uath/Huathe	산사나무Hawthorn	5월 13일 ~ 6월 9일
D	다르Dair/Duir	참나무	6월 10일 ~ 7월 7일
T	티너Tinne	호랑가시나무	7월 8일 ~ 8월 4일
C	콜Coll	개암나무	8월 5일 ~ 9월 1일
Q	케르트Ciert/Quert	사과나무	
M	민Muin/Muinn	포도나무	9월 2일 ~ 9월 29일
G	고르트Gort	담쟁이덩굴	9월 30일 ~ 10월 27일
NG	게탈Ngeadal/Ngetal	갈대	10월 28일 ~ 11월 24일
Z	스트라프Straif	가시자두나무Blackthorn	
R	리스Ruis	딱총나무	11월 25일 ~12월 22일
A	알름Ailm	전나무	
O	온Onn	가시금작화Gorse/금작화Broom	
U	우르Ur	헤더[32]	
E	에다드Eadhadh/Edhadh	포플러	
I	이다드Iodhadh	주목나무Yew	
EA	에바드Eabhad/Ebhadh	사시나무	
OI	오르Or/Oir	사철나무	
UI	일란드Uilleann/Uileand	인동초Honeysuckle	
IO	이핀Ifin	구스베리	
AE	에만콜Emhanchooll	너도밤나무	
P	페허Peith	어린 자작나무/소나무	12월 23일

연꽃 Lotus

연꽃은 아마도 세계적으로 가장 널리 쓰이는 꽃 상
징일 것이다. 꽃잎이 '열린 정도'에 따라 연꽃은
다른 의미를 지닌다. 힌두교에서 연꽃은 파드
마padma라고 불리며 비슈누와 브라마Brahma
등 여러 신과 관계가 있다. 포괄적으로 파드
마는 완벽한 미와 순수함을 상징하며, 벌어
지는 꽃잎은 영혼의 확장과 영적 깨달음을
가리킨다. 산스크리트어로 '연꽃'이라는 뜻
인 파드마는 꽃잎이 1천 장이다.

불교에서 연꽃은 진흙에서 자라면서도 깨끗
하고 눈부시게 피어나기에 창조와 재생, 순수
를 상징한다. 육신의 욕구와 욕망에서 벗어남을
나타내기도 한다. 모든 생물은 깨달음에 이를 수 있
다는 설법을 담았으며 흰 연꽃 같은 가르침이라는 뜻인
《묘법연화경妙法蓮華經》은 가장 널리 알려지고 사랑받는 불
교 경전으로 손꼽힌다.

연꽃은 부처의 신성한 신체적 특징을 나타내는 여덟 가
지 '상서로운 상징'인 팔길상八吉祥, Ashtamangala 중 하나다. 우
선순위가 조금씩 다르기는 해도 팔길상은 불교와 힌두교,
자이나교[33]에서 공통되는 규범, 즉 다르마dharma다. 이 여
덟 가지는 복을 부르는 상징으로 여겨진다. 그리스 신화에
는 로터스나무lotus tree가 나오며, 그 나무의 열매를 먹은
사람은 몽롱하고 기분 좋게 나른해진다고 한다.

불교의 여덟 가지 상서로운
상징인 팔길상

연꽃

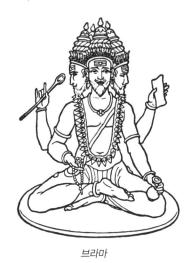

브라마

비슈누

녹색 인간Green Man

녹색 인간은 켈트, 그레코로만Greco-Roman, 게르만, 심지어 이집트(오시리스는 대개 녹색 얼굴을 지닌 모습으로 그려진다)까지 다양한 문화권의 신화에서 공통되게 나타나는 주제다. 녹색 인간은 얼굴이 나뭇가지로 이루어지거나 얼굴의 구멍에서 가지와 잎이 튀어나오거나 머리 꼭대기에서 식물이 자라는 등 다양한 모습으로 묘사된다. 이교에서만 보이는 존재는 아니며, 기독교 발생 초기부터 중세 후기에 이르기까지 교회 벽을 장식하는 조각에 흔히 등장했다. 이 소재는 19세기 영국에서 다시 한번 인기를 끌었고, 현대 대중문화에서도 꾸준히 인기를 얻고 있다.

로마 신화에서 술의 신 바커스Bacchus가 머리에 장식한 무성한 잎사귀가 방종한 행동을 상징한 것처럼 녹색 인간은 특정 식물이나 나무가 아니라 자연 또는 '야생'이라는 더 큰 주제를 나타낸다. 그리스와 로마 귀족들은 섬세하게 조각된 분수와 벤치, 신상 등을 장식한 잘 다듬어진 정원을 귀하게 여겼다.

이집트 신 오시리스

스코틀랜드 에든버러 근처
로슬린 채플Rosslyn Chapel에
조각된 녹색 인간

풀

중세 시대에 일부 귀족은 가족을 먹여 살리기 위해 땅을 경작지로 바꾸지 않아도 되는 호사를 누렸다. 이런 관례는 깔끔하게 관리된 푸른 잔디밭(분수대와 무늬를 넣어 가꾼 화단은 덤)이 부와 상류계급이라는 개념에 연결되는 결과를 낳았다. '반상회'에서 엄격한 규칙을 정해 집에 칠할 수 있는 페인트 색과 잔디 길이까지 관리하는 미국 교외 지역에는 이러한 전통이 매우 뚜렷하게 남아 있다.

영국과 미국에서 깔끔하게 깎은 잔디밭이 중요시되는 반면 무성히 자란 풀숲은 신화에서 제 역할을 한다. 슬라브 전설에서 라스코브닉raskovnik은 잠겼거나 닫힌 물건에 닿으면 그 물건을 열 수 있는 마법 능력을 지닌 풀이었다. 물론 라스코브닉(또는 라스코브니체razkovniche)은 거의 눈에 보이지 않아서 의식을 행한 사람만이 볼 수 있다는 단점도 있었다. 지하에 사는 생명체들도 이 풀을 볼 수는 있었지만, 당연하게도 이들은 인간을 도와줄 이유가 없었다.

라스코브닉은 어느 슬라브 공동체의 이야기인지에 따라 다양한 특징을 지녔다. 불가리아인들은 이 풀이 땅속에 묻힌 보물의 위치를 알려주고 철을 금으로 바꾼다고 믿었고, 세르비아인들은 잠긴 자물쇠를 따는 능력이 있다고 생각했다. 마케도니아 슬라브인들은 이 풀을 고슴도치 풀(에주 트라바ježtrava)이라고 불렀다. 고슴도치가 풀의 위치를 알고 있어서 다그치면 인간에게도 알려준다고 믿었기 때문이다. 세르비아인들도 고슴도치 설을 믿었고, 아기 고슴도치를 튼튼한 상자에 가두면 어미 고슴도치가 라스코브닉의 위치를 드러낸다고(물론 라스코브닉을 찾아 상자를 열기 위해) 생각했다. 하지만 고슴도치가 라스코브닉을 찾아내 먹어 치우기 전에 빨리 꺾어야 했다!

고슴도치

아무도 볼 수 없으니 당연하게도 라스코브닉의 생김새는 자세히 묘사된 바가 별로 없다. 다만 네잎클로버를 닮았다는 기록이 드문드문 남아 있다. 이는 아마도 아일랜드 후손에게 이와 똑같은 '행운의 풀' 이야기를 남겼고 세계 각지를 돌아다녔던 켈트족이 슬라브 전설에 남긴 흔적이 아닌가 한다. 다양한 종류의 풀이 라스코브닉의 후보로 올랐지만, 클로버만큼 그럴싸한 것은 없는 듯하다.

전 세계에는 기후대별로(고립된 오스트레일리아와 남동아시아 제외) 3백여 종의 클로버가 퍼져 있다. 이는 유럽의 꿀벌이 전 세계로 퍼지는 데 도움이 되었고, 클로버꽃은 지금도 꿀벌에게 가장 중요한 영양 공급원이다. 현대 농업에서 '잡초'에 농약을 치는 관행이 널리 퍼지면서 모든 농산물의 30퍼센트, 야생 식물 90퍼센트의 꽃가루받이를 책임지는 꿀벌의 수가 급격히 줄어들게 되었다.

클로버

클로버는 콩과(토끼풀속trifolium, 학명은 잎이 셋이라는 뜻)의 키 작은 지피식물[34]이다. 공기 중의 질소를 토양에 '고정'(갖다 붙인다는 뜻)하는 특정 박테리아와 공생 관계에 있는 콩과 식물이기에 매우 중요한 식물이다. 박테리아가 질소를 변환한 결과 생기는 암모니아를 다른 식물들이 활용하기 때문이다. 클로버는 아무리 척박한 땅에서도 자라나고, 나중에 갈아엎어지면 좋은 거름이 되기도 한다. 양이나 소, 염소 같은 반추동물의 먹이로도 좋지만, 말에게는 독이 될 수 있어 곤란하다. 클로버가 '행운'을 가져다준다는 속설은 땅을 비옥하게 하는 능력에서 생겨난 말일지도 모른다. 농사짓는 이들은 클로버로 뒤덮였던 땅에서 작물이 더 잘 자란다는 사실을 눈치챘으리라. 거의 잎이 세 장인 클로버 중에서 네잎클로버 찾기는 "건초더미에서 바늘 찾기"처럼 어려운 일이기에 더욱 특별하다.

네잎클로버

곤충

고대부터 거의 모든 문화권의 신화에는 신과 인간 양쪽과 관계있는 곤충이 등장한다. 곤충이 곧 일어날 재앙을 예언한다는 내용의 신화도 적지 않다. 가장 자주 보이는 곤충으로는 잠자리, 매미, 나비, 벌 등이 있다.

벌

꿀벌만큼 사람들이 귀중히 여겼던 곤충은 없다. 고대부터 이미 사람들은 공동체, 근면함, 사회성의 상징인 벌집을 적극적으로 돌보았다(원시적 형태의 양봉). 북아프리카에서는 기원전 9천 년부터 벌집을 진흙 항아리에 넣어 관리했다. 이집트 상형문자를 보면 기원전 5천 년 경에 벌을 길들이고 연기로 벌의 주의를 끌어 교란한 다음 꿀을 채집하는 등 꿀을 수확하는 방식이 이미 자리 잡혀 있었음을 알 수 있다. 이 방법은 현대 양봉에서도 아직 사용된다. 미노스 상인들은 양봉 기술을 지중해 지역에 전파했고, 이는 곧 그리스를 비롯한 다른 문명에 퍼졌다. 그리스인들은 꿀벌을 소중히 여긴 나머지 신화에도 등장시켰다. 제우스는 꿀벌 손에 자랐다고 하고, 풍요와 포도주 양조의 신 디오니소스는 황소의 모습일 때 몸이 찢겼으나 꿀벌의 모습으로 다시 태어났다고 한다. 멜리사Melissa는 인간에게 양봉 기술을 가르친 님프인데, 그리스인들은 디오니소스를 추종하며 광적인 춤을 추는 이들, 그리고 아르테미스(지혜, 사냥, 야생동물의 여신)와 데메테르(추수, 생사의 순환을 주

미노스의 황금 꿀벌

꿀벌

관하는 여신)를 모시는 여사제를 멜리사이Melissae라고 불렀다. 멜리사는 그리스어로 '벌'이라는 뜻이며, 제우스를 부르는 이명 중 하나가 멜리사이오스Melissaios(벌 남자)이다. 꿀벌과의 한 속屬인 멜리소데스Melissodes도 여기서 나온 말이다. 고대 사람들이 즐겨 마시던 미드mead는 물에 탄 꿀을 발효시키고 종종 과일이나 향료를 섞어 마시는 벌꿀주였다. 북유럽, 힌두, 그리스, 켈트 신화의 여러 주신과 영웅들도 미드를 즐겨 마셨다. 포도주보다도 수천 년이나 앞서는, 알려진 것 가운데 가장 오래된 알코올음료다. 미드와 신들의 관계만큼이나 벌과 왕족의 관계도 밀접하다. 벌집에서 가장 큰 벌은 여왕벌이며, 다른 벌들은 모두 여왕을 모신다. 벌집에서 알을 낳을 수 있는 것은 여왕벌뿐이므로 벌집의 존폐는 여왕에게 달려 있다. 꿀은 신들의 음식인 암브로시아ambrosia로도 불린다. 파라오의 무덤에서 발견된 단지에 담긴 꿀은 지금도 먹을 수 있는 상태라고 한다. 꿀에는 살균 및 방부 성분이 들어 있으며 옛날에는(심지어 지금도) 외상과 배앓이, 감염을 치료하는 데 쓰였다. 보습제로도 성능이 좋아서 미용 제품 원료로도 꾸준한 인기를 누린다. 꿀 외에도 벌집에서는 밀랍, 로열젤리, 프로폴리스(벌들이 벌집의 방을 봉하는 데 쓰는 수액), 꽃가루를 얻을 수 있다.

고대 이집트 귀족인 레크미르Rekhmire의 묘에 그려진 벌꿀 채집 장면

잠자리

신화에서 한 자리를 차지하는 곤충에는 잠자리도 있다. 중국과 일본에서는 잠자리가 미덕과 순수, 행운과 조화를 상징한다고 생각했다. 일본 사무라이는 잠자리를 승리와 힘, 속도의 상징으로 사용했다. 미국 남서부 원주민인 호피족은 그들이 사는 사막에서 물가를 찾아가는 잠자리를 귀하게 여겼으며, 행복과 장수, 행운을 부르는 징조라고 보았다. 호피족의 캇시나katsina(흔히 '카치나kachina 인형'으로 불림)는 부족 신화에 나오는 영혼을 형상화한 조각이며, 그중에는 잠자리도 포함되어 있다.

잠자리

유럽에서 잠자리dragonfly는 이름에 들어 있는 드래곤과 마찬가지로 악한 존재로 여겨졌다. 그래서 흔히 '사탄의 바늘', '살무사 화살Adderbolt', '귀 자르는 칼Ear-cutter' 같은 별명으로 불렸다. 잠자리에게 물리면 몹시 아프다는 속설이 있었기에 '말 쐐기horse stinger'나 '말 놀래미horse bolt'(잠자리에 물린 말이 놀라 날뛰면서 기수가 떨어진다는 생각에서)로 불리기도 했다. 잠자리가 뱀을 따라다니면서 뱀이 입은 상처를 꿰매서 치료한다는 기묘한 전설도 있었다. 아마도 잠자리의 바늘 같은 생김새, 그리고 뱀과 마찬가지로 사탄과 관련되었다는 생각이 합쳐지면서 생겨난 믿음인 듯하다. 스웨덴 민담에는 잠자리가 남의 말을 엿듣는 사람과 말 안 듣는 아이의 눈과 귀를 꿰매버린다는 이야기가 있다. 사람이 죽으면 잠자리가 그 영혼의 무게를 달아서 사후 세계에서 그 사람의 운명을 정한다고도 한다.

현대적 설화에서는 잠자리가 변화, 특히 영적 자아의 변화를 일으키는 존재라고 본다. 나는 도중에 허공에서 재빨리 방향을 바꾸는 능력과 땅과 물, 공중에 적응하는 능력이 있기에 천사와 비슷한 신성한 존재로 여기는 것이다. 다만 잠자리는 신을 대표하는 것이 아니라 '신성함', 또는 '영성' 자체를 상징한다. 비슷한 식으로 신성하게 여겨지는 곤충으로는 나비가 있다.

나비의 생애 주기

이 있고, 여기서도 영혼의 전이와 관련성이 보인다. 삶의 대부분을 보잘것없는 벌레에서 신의 빛으로 변하는 데 써 버린 다음 변화가 완료되고 얼마 되지 않아 죽음을 맞이 하는 나비에게는 뭔가 애잔한 분위기가 있다. 기독교인들 은 짧은 삶을 살다 참혹한 죽음을 겪고 곧 하늘로 돌아간 예수를 나비에 비유하기도 했다.

육체적 변화 외에도 나비는 심리학, 특히 심리 분석의 상 징이기도 하다. 나비를 가리키는 고대 그리스어 단어는 프 시케psyche이며, 이는 '생명의 숨결' 또는 '영혼'을 뜻했다. '정신의학적psychiatric'과 '환각적psychedelic'이라는 단어는 모두 여기서 나왔다. 그리스 신화에서 영혼의 여신인 프시 케는 사랑의 신인 에로스의 아내였다.

나비

나비는 영적 변화보다는 육체적 변화를 상징한다. 바닥을 기며 잎사귀를 씹어 먹던 애벌레는 변태 과정을 통해 날 아다니며 꿀을 마시는 아름다운 존재로 거듭난다. 이는 구원에 딱 맞는 비유라고 할 수 있다. 하찮고 '보잘것없는' 벌레가 공기보다 가벼운 찬란한 존재로 변하는 것은 '타 락한' 자가 믿음으로 구원받는 과정과 닮았다.

일본 전설에서는 나비를 산 자의 영혼으로 여겼다. 나비가 집에 들어오면 손님이 올 징조였다. 가끔 나비 떼가 나타 나면 전쟁이나 자연재해로 수많은 사람이 죽는다는 뜻이 었다. 그러다 나중에야 나비는 죽은 자의 영혼이 다시 태 어난 것으로 여겨지게 되었고, 이런 상징성은 오늘날까지 남아 있다. 또 일본에서는 여자아이가 소녀로, 그리고 여 인으로 성장하는 과정을 나비에 비유하기도 한다.

중국에서 나비는 영생과 젊음의 기쁨을 나타낸다. 중 남미에서 나비는 아름다움과 춤, 노래의 신인 쇼치필리 Xochipilli의 현신이다. 마찬가지로 아즈텍 여신 이츠파팔로 틀Itzpapàlotl도 나비의 형상을 취하지만, 대개 칼로 둘러싸 인 모습으로 그려지는 두려움의 대상이었다. 이츠파팔로 틀은 임신부의 수호자이며, 아이를 낳다 죽은 여인의 혼 을 거두어 마법의 낙원인 타모안찬Tamoanchan으로 데려간 다고 한다.

아일랜드 신화에서는 지알란-제dealan-dhé(신들의 '빛' 또는 '불')라는 용어를 썼다. 이 용어에는 '불타는 막대기'라는 뜻도 있다. 나비는 산 자와 죽은 자의 세계를 오가는 능력

이츠파팔로틀의 그림

황금 상자를 열고 있는 그리스 여신 프시케

매미

매미

매미는 탄생-죽음-재생의 순환을 상징한다. 정해진 생애 주기(2년에서 17년까지 다양함)가 있는 곤충 무리인 '주기적 곤충'에 속하는 매미는, 모든 성충이 한꺼번에 발생해 짝짓기를 하고 한꺼번에 죽는다. 매미는 다양한 애벌레 형태로 삶의 대부분을 땅속에서 보내다가 13년 또는 17년마다(종에 따라 다름) 땅 밖으로 나와 성충으로서 생애 주기를 마감한다. 이렇게 한꺼번에 발생한 성충 무리를 브루드 brood라고 한다.

북미 토종 매미인 주기 매미Magicicada는 특히 미국의 대평원 지대 동쪽에서 발생한다. 17년 주기 매미는 이 지역의 북, 동, 서쪽 지역에서, 13년 주기 매미는 남부 주 및 미시시피강 유역에서 주로 발견된다. 이 신기한 곤충들은 세계의 다른 지역에서는 찾아볼 수 없다. 과학자들은 땅속 8인치(20센티미터) 깊이의 흙이 화씨 24도(섭씨 18도)에 이르렀을 때 브루드가 밖으로 나온다는(13 또는 17년 주기로) 사실을 밝혀냈다. 성충은 약 한 달간 짝을 짓고 알을 낳은 뒤 죽는다. 알이 부화하면 애벌레는 나무에서 땅으로 떨어져 흙을 파고든 다음 그곳에서 다음 주기가 돌아올 때까지 13년에서 17년을 보낸다.

매미 하면 가장 먼저 떠오르는 것은 울음소리다. 매미 울음의 크기는 120데시벨에 달하며, 이는 제트기 엔진 소리와 맞먹고 성인의 청력에 영구적 손상을 입힐 만큼 큰 소리다. 우는 것은 수컷뿐이며, 소리를 내는 용도로만 쓰이는 막이 배에 달려 있다. 수컷은 암컷의 관심을 끌기 위해 소리를 낸다. 매미의 생식능력은 울음소리의 크기로 정해지는 모양이다! 주기 매미 외에 매년 태어나는 매미도 있다. 이 매미들은 당연히 매해 모습을 보이지만, 주기 매미만큼 한꺼번에 대량 발생하지는 않는다.

중국 신화에서 매미는 불사와 부활을 뜻한다. 상 왕조(기원전 1760~1120년경)의 그림에서 유난히 자주 보이는 주제이기도 했다. 일본에서 매미는 여름을 알리는 전령이다. 그레코-로만 전설에서는 매미를 게으름과 무관심의 화신으로 규정한다. 더 부지런한 생물(특히 개미)이 겨울을 위해 식량을 모으는 반면 매미는 여름 내내 노래만 부르며 지낸다. 날씨가 추워지자 매미는 그제야 식량과 쉼터를 찾기에는 너무 늦었음을 깨닫는다.

매미는 종종 영어권에서 '로커스트locust'라고 불리지만, 이는 잘못된 호칭이다. 로커스트는 메뚜기의 일종인 반면 매미는 노린재목truebug(또는 이시류Heteroptera/매미목Hemiptera)에 속한다. 매미는 사실 식물을 먹지 않고 나무의 수액을 마신다. 반면 로커스트는 식물에서 땅 위에 나와 있는 모든 부위를 먹어 치우고, 성경에 나왔던 메뚜기떼(출애굽기

10:13~15)처럼 나무 한 그루를 한 시간 안에 껍질만 남기고 해치울 수 있다.

중국, 아프리카 일부 지역, 남북 아메리카에서 매미, 특히 암컷은 별미로 취급된다. 중국 한방에는 매미가 벗은 허물을 갈아서 만드는 약이 있다. 현대 과학자들은 매미 날개의 물리적 구조가 박테리아의 바깥쪽 보호막을 문자 그대로 찢어발겨 박테리아의 번식을 막는다는 사실을 발견했다.

매미 날개

일반적인 메뚜기

풍뎅이scarab

전 세계 신화에서 풍뎅이만큼 두려움의 대상이 된 곤충은 또 없으리라. 이집트나 미라에 관한 서양 영화에서 풍뎅이는 메뚜기처럼 수백만 마리가 모여 살을 파먹는 괴물로 그려진다. 이집트 신화에서 신성한 풍뎅이로 불리는 쇠똥구리(라틴어로는 스카라바에우스 사케르Scarabaeussacer)는 태양신 라Ra의 현신이다. 이 현신은 케페라Khepera 또는 케프리Khepri로 불렸고 태양을 떠오르게 하는 역할을 맡은 라의 모습을 나타낸다.

케프리는 매일 아침 태양을 굴려 떠오르게 하고, 하루가 끝나면 다시 거두어 땅속으로 굴려서 동쪽으로 돌아간 뒤 다시 새날을 시작했다고 한다. 이집트인들은 쇠똥구리가 동물의 똥으로 만든 커다란 공(자기 몸집에 비해)을 땅 위로 굴려서 구멍(쇠똥구리의 집)에 집어넣는 것이 이와 비슷하다고 여겼다. 쇠똥구리는 똥 안에 알을 낳고, 부화한 애벌레는 똥을 먹고 자라서 어린 쇠똥구리가 된 다음 무리지어 구멍에서 나온다. 변태 과정은 땅속에서 일어나므로 사람들은 이 곤충들이 '마법처럼' 나타났고 따라서 신성하다고 믿었다.

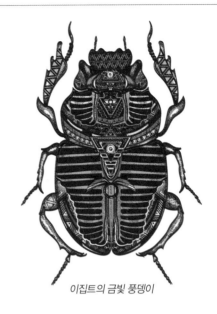

이집트의 금빛 풍뎅이

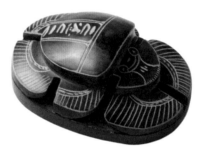

설화석고를 깎아 만든 고대 이집트 갑충석

이집트 태양신 라가 케프리로 현신한 모습

신성한 풍뎅이의 형상을 본뜬 갑충석은 기원전 2천 년 무렵에 처음 만들어졌다. 하지만 그리 자주 쓰이지 않다가 기원전 1900~1600년경 폭발적 인기를 얻었다. 기원전 1500년경에는 미라의 가슴에 올려두는 이른바 '심장 갑충석'이 유행했다. 이 부적은 돌(주로 현무암)을 깎아 만들었고 매장 전에 제거된 미라의 심장을 대신하는 역할을 했다. 나중에는 돌로 조각한 갑충석 여러 개를 미라와 함께 두는 풍습이 생겼다.

이집트에서 갑충석이 가장 자주 쓰인 곳은 파피루스 두루마리를 담은 원통의 봉인이었다. 세상에 알려진 모든 지혜를 모아두었다는 알렉산드리아 도서관에는 이런 두루마리가 수백만 장이나 있었다고 한다. 안타깝게도 기원전에서 기원후로 넘어가는 시기에 도서관은 파괴되고 말았다. 역사적으로 율리우스 카이사르를 비롯한 몇몇 정복자가 이 사건에 책임이 있다고 전해진다. 흥미롭게도 도서관의 소실(고대 세계의 7대 불가사의 중 하나)은 아일랜드에서 오검 문자가 도입된 시기와 얼추 맞물린다. 켈트인들이 알렉산드리아 도서관의 존재와 소실에 관해 알았던 것일까? 그래서 그들은 로마인들이 아일랜드까지 침략하기 전에 고유한 지식이 사라지지 않도록 지키려고 했던 것은 아닐까?

이집트의 알렉산드리아 도서관의
19세기 상상화

미주

30 Senatus Populusque Romanus의 약자이며 '로마의 원로원과 대중'을 뜻함.

31 Modern Paganism, Contemporary Paganism 또는 Neopaganism. 주요 종교가 아닌 고대 종교에 기반을 둔 현대적 종교 운동의 총칭.

32 Heather, 황야에 자라는 보랏빛 야생화.

33 불교와 비슷한 인도의 종교.

34 땅을 뒤덮으며 자라는 식물.

POPULAR GESTURES
몸짓과 자세

몸짓은 직접 대면한 상태에서의 의사소통에서 말이나 생각을 대신하는 상징이다. 일부 몸짓, 특히 미소, 윙크, 혀내밀기 등의 표정은 이모지로도 만들어졌다. 지금은 엄지 세우기, 엄지 내리기, 어깨 으쓱하기 이모지도 있다. 하지만 중동 여러 지역에서 '엄지 세우기'는 항문성교를 가리키며 "이거나 먹어라"라는 뜻이므로 주의해야 한다.

모르겠다

양손을 어깨높이로 올린, 특히 손바닥이 보이게 약간 구부린 자세는 영어권에서 "나를 수색해라search me", 즉 관용적으로 "나도 모르겠다"라는 뜻을 나타낸다. 양옆으로 팔을 들어 올리는 몸짓은 실제로 자신에게 무기가 없는지 뒤져 봐도 좋다고 허락하는 자세에서 비롯되었다. 이 몸짓에는 때로 어깨 으쓱하기가 추가되기도 한다.

항복

머리 위로 들어 올린 손은 손을 드러내고 손바닥을 보임으로써 무기를 감추지 않았음을 보여준다는 뜻에서 '항복'을 나타낸다. 손을 위로 들면 사람은 자연스럽게 공격할 수 없는 무력한 자세가 된다.

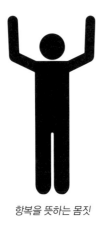

항복을 뜻하는 몸짓

정지

팔을 몸 앞으로 뻗고 손바닥을 보이는 자세는 대개 다가오는 사람에게 '정지'라는 뜻을 전달한다. 일반적으로 대화 중에 손바닥을 보이는 것은 정직함을 암시하는 자세이며 화자가 자기도 모르게 취하는 몸짓이다. 전문 연설가(그리고 능란한 거짓말쟁이)는 의도적으로 이 몸짓을 활용해서 듣는 이를 안심시키고 자기 말을 믿도록 유도하기도 한다. 하지만 팔을 뻗어 상완이두근과 대흉근이 두드러지게 하면 마음을 열게 하던 자세는 방어적 자세로 바뀌고, 자세를 취하는 사람과 상대방 양쪽의 경계 수준이 올라간다.

정지

싸울 준비

양팔을 구부려 몸 앞으로 들고 주먹을 쥔 자세는 싸울 준비가 되었음을 나타내며 펀치를 날릴 준비가 된 권투선수를 연상시킨다. 주먹을 쥐면 이두근과 대흉근이 수축해서 '정지' 자세보다 더욱 두드러지며 몸은 공격을 받아낼 태세를 갖춘다. 이를 친근한 몸짓이라고 착각할 사람은 없다.

싸울 준비가 된 자세

와칸다Wakanda식 경례

주먹을 쥔 양팔을 가슴 앞에서 교차하는 자세는 영화
〈블랙 팬서〉에서 '와칸다식 경례'로 인기를 끌었다. 이 경
례에는 "와칸다여 영원하라WakandaForever!"라는 구호도 딸
려 있다. 이 자세는 아마도 히에로글리프와 미라에서 흔
히 보이는 이집트식 기도 자세에서 나왔을 가능성이 크다.

와칸다식 경례

간청

손바닥을 보이며(특히 양손을 모은 채로) 팔을 허리 아래로 내
린 자세는 대개 무언가를 간청하는 자세이며, 삽으로 퍼
내듯 앞에 있는 사람 쪽으로 손을 움직이는 동작이 추가
되기도 한다. 이는 동작을 하는 사람이 자기가 가진 무언
가를 상대방 쪽으로, 또는 더 정확히 말해 상대방의 소유
로 건네주는 몸짓이며, "내가 가진 것은 곧 당신 것"이라
는 의미를 전달한다.

간청

승리

예로부터 주먹을 쥐고 팔을 위로 들어 올리는 것은 적을
쓰러뜨렸음을 알리는 자세다. 이 몸짓은 무기를 내리쳐 적

의 목숨을 끊기 전에 머리 위로 들어 올리는 동작에서 비
롯했다. 본질적으로 이 동작은 "내가 너를 이겼지만, 그걸
증명하기 위해 너를 죽일 필요까지는 없다."는 뜻이다.

승리

주목

주먹을 쥔 채 머리 위로 들어 올린 한쪽 팔은 "나를 주목
하라"는 뜻이다. 이는 전장에서 지휘관이 부하들에게 지
시를 내리기 위해 자신에게 주의를 집중시킬 때 쓰던 동
작이었다. 지금도 침묵 속에서 작전을 수행해야 하는 특
공대나 군대와 비슷한 방식으로 과업을 수행하는 민간인
(예를 들어 스포츠팀 주장과 심판, 교통경찰, 시위대 등)은 이 몸짓을
자주 쓴다. 1960년대에 백인의 차별에 맞서 흑인들의 결
집을 주창하며 강경투쟁 노선을 걸었던 흑표당BlackPanthers
도 이 몸짓을 상징으로 사용했다.

주목

지명 요청

손을 편 채로 머리 위로 한쪽 팔을 드는 것은 "나를 택해 달라"는 뜻이며 주로 비군사적 상황에서 민간인(예를 들어 반려견 훈련사, 경주 출발 신호원, 자원봉사자 등)이 사용한다. 일상 생활에서 가장 자주 쓰이는 사례는 교실, 회의, 대규모 모임 등 통제되거나 통제되지 않은 집단에서 발언권을 요청할 때이다.

지명 요청하기

무거움

팔꿈치를 옆구리에 붙이고 팔을 앞으로 내밀어 손가락을 구부리며 이두근을 수축하는 동작은 대개 동작을 하는 이가 '뭔가 무거운 것'을 든다는 뜻으로 해석된다.

혼란

머리 뒤쪽으로 팔을 구부리고 머리나 목, 귀를 긁는 것은 보편적으로 혼란을 뜻하는 몸짓이다. 여러 문화권에서 머리에 얹은 손은 '사고'나 '생각하기'를 나타내는 것으로 해석된다. 이는 무의식적 동작일 때가 많으며 표정이 동반될 수도 아닐 수도 있다.

혼란

지루함

턱을 손가락으로 감싸거나 손으로 턱을 괴는 동작은 종종 지루함의 신호이며, 그 사람이 공상에 빠졌거나 관심의 일부만 기울여도 되는 행위를 하는 중임을 나타내기도 한다. 아이들은 책을 읽거나 그림을 그릴 때 이 자세를 사용하고(또는 학교에서 집중하는 것처럼 보이고 싶을 때), 어른들은 회의 중이나 업무 시간에 마음이 다른 곳에 가 있을 때 무의식적으로 이 자세를 취한다.

지루함

기도

손끝을 위쪽으로 하고 몸 앞에서 손바닥을 마주 대는 것은 여러 종교에서 기도를 상징한다. 이 자세는, 특히 손바닥을 힘주어 붙일수록 '염원'을 뜻할 수도 있다. 손바닥을 붙이고 머리나 허리를 숙이는 동작은 네팔이나 중국 등의 아시아 일부 지역에서 정중히 인사하는 방식이기도 하다.

기도

기도, 경청, 준비

몸 앞쪽에서 깍지를 끼고 마주 잡은 손 또한 기도를 나타내는 보편적 자세지만, 깍지를 낀 채 팔을 탁자 위에 올린 경우에는 "귀 기울이고 있다"는 뜻을, 맞잡은 손을 허리 아래로 내렸다면 "준비되었다"는 뜻을 나타낸다. 손을 맞잡으면 자세가 안정되므로 화자와 청자 모두 주의가 흐트러지지 않는다. 손이 중립적 상태로 유지되므로 위협적이지 않은 자세이기도 하다.

기도, 경청, 준비

방어적 태도

몸 앞에서 팔을 구부려 교차하거나 서로 얽는 것은 여러 의미를 지닌 매우 흔한 자세다. 이 몸짓은 본질적으로 방어적이며, 동작을 하는 사람이 상대에게 '위협받는다'고 느낄 때 자주 나타난다. 이 자세는 의식적 또는 무의식적으로 몸을 실제보다 커 보이게 함으로써 자세를 취하는

방어적 태도, 위협을 느낌, 꾸짖음

사람이 더 권위 있어 보이도록 하는 수단으로 사용된다. 학생에게 말하는 교사든 아이를 꾸짖는 엄마든 아니면 부사장에게 말을 거는 사장이든 여성이 이 자세를 더 자주 취하는 경향이 있다. 노여움이나 혐오감을 담은 표정이 동반되면 무시를 뜻할 수도 있다.

정신 이상

손가락으로 관자놀이를 가리키는 동작, 특히 검지로 톡톡 치거나 손가락으로 원을 그리는 동작은 정신 이상(보통은 자신이 아니라 다른 누군가를 가리킴)을 뜻한다. 가끔을 동작을 하는 사람이 생각하고 있음을 나타내기도 하지만, 대개는 조롱의 의미로 쓰인다(생각할 필요가 없는데도 생각하는 '척'한다는 뜻).

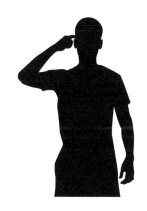

관자놀이를 두드리는 것은 정신 이상을 나타낸다.

나를 쏴 Shoot me

관자놀이를 손가락 하나 또는 두 개로 가리키고 엄지를 위로 뻗는 것은 보편적으로 권총을 나타내며, 이 경우 총신이 자신의 관자놀이를 가리키는 셈이다. 이 동작은 내가 무언가 멍청한 짓을 했거나 죽는 게 나을 정도로 지루하니 "나를 쏴라"는 뜻이다. 농삭을 한 사람이 상기의 이유로 자기 자신을 쏴버리고 싶다는 뜻도 된다. 나아가 "내가 방금 그런 짓을 했다니 믿을 수가 없어."라는 뜻으로 이해되기도 한다.

이해

이탈리아에서는 손바닥을 위로 향한 채 손가락을 모으고 손을 앞뒤로 흔드는 동작은 "내 말 알겠어?"(강조)라는 뜻인 반면 같은 동작을 두 손으로 하면 "대체 무슨 소리야?"나 "미쳤어?"라는 뜻이다. 멕시코에서 이 동작(두 손)은 무초mucho, 즉 "아주 많이"라는 의미이고, 프랑스에서는(두 손, 움직이지 않음) "스트레스받았어"나 "이 말을 강조하고 싶어"라는 뜻이다.

"내 말 알아듣겠어?"라는 이탈리아식 제스처

많은 사람

스페인에서 손바닥을 위로 향하고 손가락을 모았다 벌렸다 하면 "여기 사람이 많다"는 뜻이다. 브라질에서는 비슷한 동작이 "꽉 차서 자리가 없다"는 의미로 쓰인다. 영어권에서 손을 뒤집어 손바닥을 아래로 하고 엄지손가락만 움직이면 "말이 너무 많다"는 뜻이다.

돈

같은 손의 엄지와 나머지 손가락을 비비는 동작은 영어권에서 '돈' 또는 '지불'을 의미한다.

완벽함

엄지와 검지를 둥글게 구부려 원을 만들고, 나머지 손가락은 위를 향해 펼치는 동작은 이탈리아어로 완벽하다는 뜻인 '페르페토perfetto'를 나타낸다. 같은 몸짓이라도 이탈리아에서는 지방에 따라 뜻이 조금씩 달라진다는 점에 유의하자.

완벽함.

지불

서아프리카에서 손바닥을 반대쪽 손의 손가락으로 긁는 것은 "돈을 내라", 또는 '돈'을 의미한다. 이 몸짓은 손바닥이 가려우면 "돈이 들어온다"는 미신과 돈을 뜻하는 속어인 '긁기scratch'에서 비롯된 듯하다.

돈, 또는 지불하라는 뜻

평화(미국) / 심한 모욕(영국)

미국에서 손바닥을 앞으로 하고 검지와 중지로 만드는 V자 모양은 '평화'의 상징으로 알려졌고, 이 몸짓은 원래 2차 대전 중에 윈스턴 처칠이 'V'를 '승리'의 상징으로 전파했던 것에서 비롯했다. 이후 1960년대에 히피들이 이를 반전의 상징으로 사용하면서 널리 퍼졌다. 일본에서 이 동작은 사진을 찍을 때 미소 대신에 흔히 쓰인다(치아를 드러내는 것은 무례하거나 적대적인 것으로 간주되므로).

검지와 중지로 V자를 만들되 손바닥을 몸 쪽으로 향하는 동작은 미국에서 평화의 표시와 비슷한 방식으로 사용되지만, '갱'의 표시로 간주되기도 한다(손바닥을 뒤집음으로써 '평화'가 아니라 '전쟁' 또는 '폭력'을 의미). 영국에서 이 뒤집힌 V자는 가운뎃손가락을 올리는 것과 똑같이 심한 모욕이다.

미국의 '평화' 표시　　　　영국의 '심한 모욕' 표시

벌칸Vulcan식 인사

손바닥을 바깥쪽으로 하고 엄지를 편 채로 검지와 중지를 한쪽으로 붙이고 약지와 소지를 다른 쪽으로 붙여 V자를 만드는 것이 TV 드라마 〈스타 트렉〉에서 인기를 얻은 '벌칸'식 인사법이다. 이 동작과 함께 "장수와 번영을live long and prosper."이라는 대사를 하는 것이 정석이다.

벌칸식
인사법

맛있음

이탈리아에서 검지를 광대뼈 아래의 볼에 대고 돌리는 동작은 '맛있다' 또는 '감칠맛 있다'는 뜻이다.

불신

프랑스에서 검지를 눈 아래에 대는 것은 "널 믿지 못하겠다"는 뜻이다("너의 속임수를 꿰뚫어 보고 있다"는 의미에서). 또한 "널 계속 지켜보겠다"는 의미도 된다. "널 지켜보겠다"에 해당하는 몸짓으로 검지와 중지를 펼쳐 '지켜볼 사람'과 '지켜봄을 당할 사람'을 번갈아 가리키는 동작도 있다. 극적인 동작이어서 영화에도 자주 등장한다.

널 지켜보겠다

조용히

검지를 입술에 대는 것은 "조용히 해, 말하지 마."라는 보편적 몸짓이다. 이 몸짓은 '쉬~'라는 소리와 함께 쓰일 수도 있다(특히 어린아이를 조용히 시킬 때).

조용히

네팔식 부정

네팔에서 손바닥을 바깥쪽으로 하고 손목을 좌우로 흔드는 것은 고개를 젓는 동작과 똑같이 "아니"라는 뜻이다. 이 동작은 미인대회의 여왕이 손을 흔드는 것을 비꼬는 뜻에서 '왕족의 인사royal wave'라고 불리기도 한다.

왕족의 인사

가리키기

어떤 방향으로 턱을 내밀거나 고개를 기울이는 것은 턱이나 머리가 그 방향을 향하게 함으로써 특정 방향이나 사람을 가리키는 수단이다. 손으로 사람을 직접 가리키는 행위를 매우 무례한 것으로 간주하는 문화권이 많다. 예전에는(그리고 지금도) 법정에서 원고가 피고의 죄를 고발하기 위해서는 피고를 직접 지적해야 하는 관습이 있었다. 따라서 누군가를 가리키는 것은 곧 그 사람을 고발하는 것이나 마찬가지였다. 미국에서 누군가를 가리키는 것은 그 사람을 고발하거나 조롱의 대상으로 삼음으로써 그 사람이 원치 않는 관심을 받게 하는 행위다.

손가락 튕기기

엄지로 검지 또는 중지를 튕기는 것은 실용적 필요(이를테면 담배꽁초를 버리거나 어깨에 붙은 벌레를 날려 보낼 때)에서 비롯한 동작이다. 지금은 '털어내기'와 비슷하게 무시의 의미로 쓰이며, 당하는 사람에게 굴욕과 창피를 주려는 의도가 들어 있는 몸짓이다.

털어내기

손가락으로 어깨 위를 터는 동작은 비듬이나 기타 오염물을 제거하는 수단이었으나 이제는 상징적 의미가 추가되어 "너랑은 이제 끝났어." 또는 "너는 내게 아무것도 아니야."라는 뜻을 전달한다. 이는 상대를 무시하고 모욕하는 몸짓이다.

저리 가

미국에서 손바닥을 아래로 하고 누군가를 향해 손가락을 휘젓는 동작은 "꺼져." 또는 "저리 가."라는 뜻이며 거의 항상 상대방을 비하하는 의도에서 나온다. 하지만 가나에서는 같은 동작이 "이리 와."라는 뜻이다.

이리 와

서양 문화권에서 누군가를 향해 검지를 반복해서 구부리는 동작은 "이리 와."라는 의미이다. 하지만 동양에서 이 손짓은 개를 부를 때만 쓰이므로 사람에게 사용하면 매우 무례한 행위가 된다.

이리 와

오케이

검지와 엄지로 원을 만들고 나머지 손가락을 펴는 손짓은 청각장애인들이 쓰는 수화에서 비롯한 '오케이' 신호다. 하지만 터키에서는 여성의 성기를 나타내는 상스러운 손짓이며 동성애자를 비하하는 의미로 쓰인다. 일본에서 이 오케이 신호는 '돈'을 뜻하며, 유럽 여러 지역에서는 '영' 또는 '없음'을 가리킨다. 최근 미국에서는 백인 우월주의자와 혐오 단체가 자신늘의 수장을 홍보하는 데 이 상징을 사용해서 논란을 불러일으키는 바람에 이 상징이 불쾌감을 유발하는 것으로 여겨지기도 한다.

오케이

사망 선고

엄지를 세워 목을 가로로 긋는 동작은 말 그대로 "너는 죽었다"는 뜻의 상징이다. 러시아에서 이 몸짓은 "이제 질렸다" 또는 "할 만큼 했다"는 의미이기도 하다. 흥미롭게도 이와 비슷한, 검지로 목을 긋는 동작은 "한 잔 마시고 싶다"는 뜻이다. 두 가지를 헷갈리지 말자!

행운 빌기

검지와 중지를 교차해서 손을 똑바로 드는 것은 십자가의 형태에서 비롯한 상징으로서 '행운'을 비는 몸짓이며, 악마의 눈에 대항하는 용도로 쓸 수 있다. 악마의 눈은 세계 곳곳에서 찾아볼 수 있으며, 마녀나 기타 마법을 쓰는 사람이 아무 의심도 하지 않는 희생자에게 저주를 걸거나 불행한 일이 일어나게 한다는 미신이다. 악마의 눈에 대한 두려움은 특히 서아시아(터키, 레바논, 이스라엘 등)에서 강하

행운 빌기

게 나타난다. 악마의 눈은 애뮬릿, 시질, 부적, 특별한 손짓 등으로 물리칠 수 있다고 한다. 흥미롭게도 아이들은 자기가 한 약속을 깨뜨리려고 할 때도 손가락을 교차하는 이 손짓을 종종 사용한다.

악마의 눈 대항하기

검지와 소지를 세우고 중지와 약지를 엄지로 누르는 손 모양은 악마의 눈을 물리치는 가장 보편적인 수단이며, 저주를 거는 사람 쪽으로 손을 내밀어야 효과가 있다고 한다. 20세기에 들어 어떤 이교 종파가 이 손짓을 악마의 상징으로 사용했고, 헤비메탈 공연 중의 과시적 행동이나 기타 대중문화 등을 통해 널리 퍼져 인기를 얻었다.

악마의 눈에 대항

주먹 맞대기 Fist Bump

주먹을 다른 사람의 주먹에 가져다 대는 주먹 맞대기는 미국에서, 특히 젊은 남성 사이에서 흔히 쓰이는 격의 없는 인사다. 이는 랩 음악이 대중문화에 큰 영향을 미치면서 인기를 얻었지만, 꽉 쥔 주먹은 거의 어느 문화권에서나 공격성을 뜻한다는 점을 생각하면 매우 흥미로운 일이다.

주먹 맞대기

행운 빌기(독일식)

엄지를 안으로 넣어서 쥔 주먹을 평평한 표면에 가볍게 치는 것은 보편적으로 공격성의 표현이다. 하지만 독일에서는 이 동작이 "행운을 빈다"는 뜻으로 쓰인다.

국기에 대한 맹세

손을 심장 위에 대는 것은 국기에 대한 맹세다. 중국에서 이 동작은 진지한 약속을 나타낸다. 이 몸짓이 미국에 널리 퍼진 것은 토머스 제퍼슨 또는 벤저민 프랭클린을 통해서였고, 두 사람 모두 중국 예술과 문화 애호가로 알려졌다. 미국인들은 이를 받아들여 '국기에 대한 맹세', 즉 나라에 충성하겠다는 '진지한 약속'을 할 때 이 자세를 취한다.

국기에 대한 맹세

충성 서약

주먹을 심장 위에 대는 것은 군주나 지도자에게 하는 충성 서약(죽음의 고통을 걸고 충성과 복종을 맹세하는 것)이라는 특수한 의미가 있다. 주먹 쥔 손은 "나는 당신을 위해/당신의 명령에 따라 싸우겠다"는 뜻이다.

형제애

주먹으로 다른 사람의 어깨를 가볍게 치는 것은 '형제애'의 표시다(같은 스포츠팀의 선수나 군대에서 같은 부대원끼리 자주 하는 행동). 이 동작은 중세시대에 사슬갑옷이나 판금 갑옷의 어깨끈이 전투 중에 풀리거나 느슨해지지 않을 만큼 잘 묶였는지 툭툭 쳐서 확인하는 습관에서 나왔다.

모욕

페루에서 검지를 세워 코 앞쪽에서 상하로 움직이는 동작은 잘생기거나 부자인 사람이라는(다른 이들에게 보내는) 신호다. 유럽과 미국에서 '엄지를 코에 대기thumb your nose(영국에서는 'cock a snook'이라는 표현을 쓴다)'는 엄지를 코끝에 대고 나머지 손가락을 펴서 상대방이 있는 방향으로 흔드는 동작을 가리킨다. 이는 상대를 모욕하는 손짓이며, 혀 내밀기와 함께 쓰이기도 한다. 아마도 셰익스피어의 《로미오와 줄리엣》에서 "엄지 깨물기thumb-bite"가 모욕의 표현으로 쓰였던 데서 비롯한 것으로 보인다. 엄지를 이마에 대거나 귀에 꽂는 식의 변형도 가능하다.

오만함

돈 많은 사람이 가난한 사람 앞에서 "코를 쳐드는" 이미지가 생겨난 데는 여러 원인이 있다. 부자들의 패션 유행에는 종종 머리에 얹어 균형을 잡아야 하는 액세서리(모자, 안경, 가발 등)가 포함되었고, 이런 물건을 착용한 사람은 남의 눈에 우스워 보일 수밖에 없었다. 특히 안경은 부자밖에 쓸 수 없을 정도로 비싼 물건이었고, 당시의 렌즈 연마 기술은 현대처럼 정교하지 못했다. 따라서 안경 착용자는 렌즈를 통해 사물을 보려면 여러 각도로 고개를 기울여야 했다. "목에 힘을 준다"거나 "내려다본다"는 말도 같은 이미지에서 생겨난 표현이다.

익숙하지 않은 나라에서 몸짓을 사용할 때는 조심해야 한다. 고향에서 특정한 뜻을 지녔던 동작이 외국에서는 완전히 다른 것을 의미할 수도 있다. 애초에 손동작은 말을 하지 않고도 남을 모욕하는 수단으로 널리 퍼진 경우가 많다는 점에 유의하자.

RELIGION
종교

일부 자료에 따르면 세계에는 4천 개가 넘는 종교가 있다고 한다. 이 장에서 그 모든 종교의 상징을 전부 살펴볼 수는 없다. 하지만 가장 보편적인 종교, 즉 기독교, 유대교, 이슬람교, 힌두교, 불교, 이교의 가장 보편적인 상징을 살펴보는 정도는 가능하다.

종교적 상징을 살펴볼 때는 종교적 주제나 이야기와 관련되었으나 그 자체로 '종교적'이라고 여겨지지는 않는 사물이 많다는 점에 주의해야 한다. 예를 들어 세잎클로버는 기독교에서 성부, 성자, 성령을 나타낸다고 알려졌다. 클로버에는 본질적으로 '성스러운' 점이 없지만, 클로버의 일부에 그런 의미가 붙은 것이다. 이를 십자가와 비교해 보자. 십자가는 세계에서 가장 유명한 기독교 상징이다. 기타 여러 종교에서도 다양한 형태의 십자가를 성물로 여긴다. 이를테면 꺾쇠 십자가, 즉 만卍자 또는 스와스티카swastika는 자이나교, 불교, 힌두교에서 쓰이는 상징이다(2차 대전 때 나치가 가져다 쓰기도 했다). 이렇게 종교와의 관련성이 강력한데도 십자가는 세속적 영역에서도 여전히 널리 쓰이는 상징이다.

기독교

기독교는 상징이 많이 쓰이는 종교다. 처음에는, 최소한 로마 기준에서는 '체제 전복' 운동으로 시작했던 종교이기에 놀랄 일도 아니다. 교회가 설립되기 시작하던 시기에 기독교도들은 박해받았고 종종 죽임을 당하기도 했다. 따라서 자신을 보호하고 더 안전하게 말씀을 전하기 위한 방편으로 수많은 상징이 도입되었다. 이런 상징은 모르는 사람끼리 만났을 때 자신을 드러내지 않고도 같은 뜻을 지닌 동료를 알아보는 데 매우 유용했다. 상징의 필요성은 점차 줄어들었지만, 상징 자체는 현대까지도 그대로 남았다. 십자가만 해도 수많은 형태로 존재하며, 각각 특정한 의미가 있다.

교황 십자가 Papal Cross

교황 십자가는 세로 막대 하나에 가로 막대가 세 개인 형태다. 가로 막대는 삼위일체(하느님의 세 위격: 성부, 성자, 성령)를 가리킬 뿐 아니라 삼층 교황관triregnum(12세기부터 20세기 중반까지 교황이 썼던 전통적 '삼중 왕관')의 형태를 나타내기도 한다.

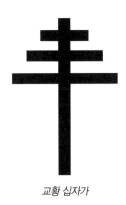

교황 십자가

대주교 십자가 Patriarchal Cross

대주교 십자가에는 가로 막대가 둘, 세로 막대가 하나 있으며, 가로 막대는 세로 막대의 위쪽에 서로 가깝게 배치되어 있다. 이 십자가는 문장에서 대주교를 나타내기 위해 처음 사용되었으며, 교회 위계에서 사제와 주교보다 높은 대주교의 지위를 구분하기 위해 가로 막대가 추가된 형태다. 교황 십자가는 대주교보다 '하나 높은' 교황의 지위를 표시하기 위해 가로선을 하나 더 추가해서 생겨났다고 여겨진다.

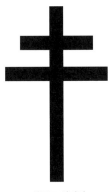

대주교 십자가

로렌 십자가Cross of Lorraine
(또는 앙주 십자가Cross of Anjou)

세로 막대에 짧은 가로 막대 둘이 붙은 모양이다. 대주교 십자가와 형태가 비슷하며, 때로는 대주교 십자가와 구분 없이 사용되기도 한다. 프랑스 로렌 지방의 문장에서 비롯된 십자가이자 잔 다르크의 상징이었다.

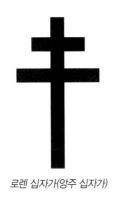

로렌 십자가(앙주 십자가)

타우 십자가Tau Cross (또는 성 안토니오 십자가
Saint Anthony's Cross, T 십자가)

이 이름은 라틴 문자 T와 같은 모양인 그리스 문자 '타우'에서 나왔다. 이 십자가는 이집트의 성 안토니오와 관련되어 있으며 로마인들이 십자가형에 썼던 원래 십자가 모양이라고 알려졌다. 라틴어로는 크룩스 콤미사crux commissa라고 한다.

타우 십자가(또는 성 안토니오 십자가)

라틴 십자가

세로 막대에서 위로부터 3분의 1 지점에 가로 막대가 하나 있는 이 십자가는 우리에게 가장 익숙한 형태이며 '기독교 십자가'로 불린다. 정확한 기원은 아직 학계에서도 완전히 밝혀지지 않았지만, 4세기 무렵에는 이미 기독교 상징으로 자리 잡았다. 라틴어로는 크룩스 임미사crux immissa라고 한다.

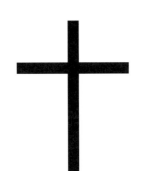

라틴 십자가

그리스 십자가

이 십자가는 덧셈 기호와 모양이 똑같다(즉 가로 막대가 세로 막대의 양끝에서 등거리에 있다). 십자군 원정에서 구호 기사단과 성전 기사단Knights Templar이 이 십자가를 상징으로 사용했고, 현재는 적십자가 사용한다. 라틴어 이름은 크룩스 쿼드라타crux quadrata이다.

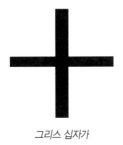

그리스 십자가

포튼트 십자가 Cross Potent

그리스 십자가가 변형된 형태이며, 십자가를 이루는 막대의 끝에 다른 막대가 붙어 있는 모양의 십자가다. 이 상징은 기원전 2천5백 년경의 암각 문자에서도 발견되었으며, 마법사(또는 고대 페르시아어로 현자magi)를 가리키는 상징이었다. 십자가 팔에 목발처럼 생긴 모양이 붙어 있어 '목발 십자가crutch cross'로도 불린다. 포튼트라는 용어는 옛 프랑스어에서 목발을 뜻하는 단어에서 나왔다. 이 십자가는 잠시 오스트리아 제1공화국, 그리고 나중에는 조국전선 오스트리아 연방국Austrofascist Federal State의 상징으로 쓰였으며, 나치당이 사용하던 스와스티카에 맞서는 상징이기도 했다.

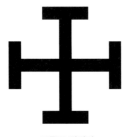

포튼트 십자가

예루살렘 십자가

이 십자가가 포튼트 십자가에서 나왔다는 사실은 한눈에 알 수 있다. 포튼트 십자가가 그리스 십자가 네 개에 둘러싸인 모양을 하고 있기 때문이다. 이 십자가는 제1차 십자군을 이끌었던 고드프루아 드 부용Godefroy de Bouillon의 문장이었으며, 십자군의 십자가로 알려지게 되었다. 나중에는 십자군이 세웠던 국가인 예루살렘 왕국의 깃발에도 쓰였다.

예루살렘 십자가

성 안드레 십자가 Saint Andrew's Cross(또는 X 십자가, 문장학에서는 솔타이어 십자가 Saltire Cross)

이 십자가는 현대의 스코틀랜드 국기에 쓰인다. 성 안드레는 그리스도가 십자가형을 당한 T자 십자가에 경의를 표하는 뜻에서 자신은 X자형 십자가에 못 박히겠다고 스스로 요청했다는 일화가 있어 가톨릭에서는 성 안드레의 상징으로 본다. 안드레는 예수가 처음으로 거둔 제자 가운데 하나다. '솔타이어'라는 용어는 프랑스어 단어 '소투아르sautoir(안장에 달린 '등자'를 가리킴)'에서 나왔다. 라틴어로는 크룩스 데쿠사타crux decussata라고 한다.

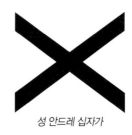

성 안드레 십자가

러시아 십자가

이 십자가는 대주교 십자가와 비슷하지만, 세로 막대의 아래쪽에 짧은 가로 막대가 하나 더 달려 있다. 이 막대는 수페다네움suppedaneum이라고 하며, 십자가에 못 박히는 사람이 밟고 올라서는 발 받침대이다. 이 십자가는 러시아 정교회의 상징으로 쓰인다.

러시아 십자가

몰타 십자가Maltese Cross

이 또한 팔 길이가 모두 같은 그리스 십자가의 변형이며, 각 팔의 끝이 둘로 갈라져서 뾰족한 끝점이 여덟 개인 십자가다. 몇 세기 동안 지중해의 몰타섬을 차지했던 성 요한 기사단의 상징으로 사용되었기에 몰타 십자가로 알려지게 되었다.

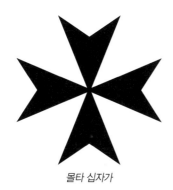

몰타 십자가

십자고상十字苦像, Crucifix

기독교 십자가의 특수한 형태인 이 십자가는 가톨릭과 루터파 교회 일부에서 사용된다. 십자고상은 십자가에 못 박힌 예수(코르푸스corpus라고도 함)가 새겨진 십자가로 예수가 사람들의 죄를 대신해 고통받고 죽었음을 기억하라는 의미가 담겨 있다. 개신교 종파에서는 대개 그리스도의 죽음보다는 부활을 강조하는 경향이 있어 비어 있는 라틴 십자가를 사용한다.

십자고상

장로교, 성공회, 켈트 십자가
Presbyterian, Episcopal, and Celtic Crosses

이 십자가는 라틴 십자가의 변형에 속하며, 가로 막대와 세로 막대의 교차점이 후광으로 둘러싸인 형태다. 후광은 그리스도의 부활을 뜻한다. 성공회 십자가와 켈트 십자가는 기본 형태가 비슷하다. 끝이 꽃 모양으로 뾰족한 장로교 십자가와 달리 성공회 십자가는 끝이 뭉툭하며, 켈트 십자가(주로 스코틀랜드 장로교회에서 사용)는 켈트 매듭 무늬로 화려하게 장식되어 있다.

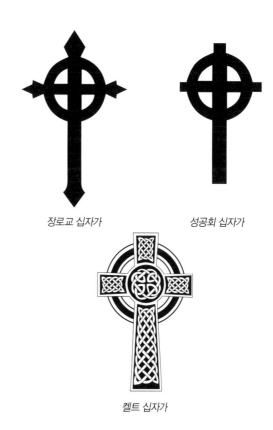

장로교 십자가 성공회 십자가

켈트 십자가

루터 십자가Lutheran Cross

이 십자가는 가로와 세로의 교차점에 루터 장미(또는 루터 인장)가 있는 것이 특징이다. 마틴 루터(1483~1546년)는 로마 가톨릭교회 최초로 개혁을 부르짖었고, 그 결과 교회에서 파문당했다.

루터 십자가

루터 장미

마틴 루터는 자기 신앙의 교리를 나타내는 수단으로 이 상징을 사용했다. 이 상징은 꽃잎이 다섯 장인 흰 장미 안에 붉은 심장이 있고, 그 중앙에 라틴 십자가를 넣은 형태이다. 대개 이 장미는 푸른 바탕에 금색 띠가 둘린 원 안에 들어간다.

루터 장미

장미

중세시대부터 장미는 동정녀 마리아의 상징이었다. 흰 장미는 순수함과 성스러움, 즉 동정녀를 나타낸다. 붉은 장미는 예수의 어머니로서의 마리아와 그리스도의 피를 상징한다. 기도에 사용하는 로사리오rosary, 즉 묵주는 원래 장미꽃 모양의 알로 만들어졌다. 중세 영국에서 붉은 장미는 권력을 잡고 있던 랭커스터 가문을 상징했고, 흰 장미는 그에 도전하는 요크 가문의 꽃이었다. 장미 전쟁은 결국 양쪽 가문의 몰락을 불렀고, 그 빈자리를 튜더 가문이 차지해 헨리 8세와 엘리자베스 1세의 치세가 이어졌다. '튜더 장미' 엠블럼에는 흰 장미와 붉은 장미가 모두 들어 있다.

튜더 장미

물고기 / 예수 물고기

물고기를 단순화한 모양은 아주 초기부터 기독교의 상징이었다. 이 상징(이크투스 또는 이크티스ichthys라고 불림)은 '물고기'를 뜻하는 그리스어 단어 이크투스에서 나왔으며, 'ichthys'라는 단어의 글자는 "예수 그리스도 신의 아들 구세주Jesus Christ God's Son Savior"의 약자로 구성되었다. 물고기 안의 글자 IXΘYE는 그리스어 문자 ιχθὺς, 즉 요타, 카이, 세타, 입실론, 시그마를 로마자 알파벳으로 나타낸 것이며, "Iesous, Christos, Theou, Yios(또는 '아들'을 뜻하는 υιός), Soter"의 앞 글자를 따서 만들었다. 초기 기독교도들이 묘비에 새겼던 글자도 'IXΘYE'다.

가운데에 예수의 이름이 적힌
이크투스 상징

그리스 글자가 적힌 이크티스 상징

물고기 상징은 성경에 나오는 몇 가지 일화와 관련되어 있다.

- **마태복음 15장 32절~39절, 마가복음 8장 1절~9절:** 예수는 산상수훈山上垂訓을 행할 때 모여든 5천 명을 빵 다섯 개와 물고기 두 마리로 배불리 먹였다.

- **요나 1장 17절:** 하느님이 요나의 믿음을 시험하기 위해 거대한 물고기(번역에 따라서는 고래)를 보내 요나를 삼키게 했다.

- **마태복음 4장 19절:** 예수는 제자 후보들에게 "나를 따라오라, 너희가 사람을 낚는 어부가 되게 하리라."라고 말했다. 예수는 종종 어부로 묘사된다.

비둘기

비둘기, 또는 '평화의 비둘기'는 성경과 관계된 상징이다. 창세기에서(8장 8절~12절) 노아는 마른 땅이 드러났기를 바라며 비둘기를 날려 보낸다. 올리브 가지를 물고 돌아온 비둘기를 보고 노아는 홍수로 불어난 물이 빠졌음을 알게 된다. 다시 날려 보낸 비둘기가 돌아오지 않자 노아는 비둘기가 둥지를 틀 장소를 찾아냈음을 알아내고 이를 근거로 홍수가 끝났다고 추정한다. 그래서 비둘기, 올리브 가지를 문 비둘기, 또는 올리브 가지 자체는 평화(약속이 지켜졌다는 의미에서)를 나타내게 되었다. 비둘기는 신이 세상을 멸망시키려고 일으킨 홍수에서 노아의 가족을 구해

주겠다는 약속을 지켰다는 상징이다. 비둘기는 때로 신의 손바닥 안에 앉은 모습으로 그려지기도 한다. 또, 비둘기는 누가복음에 나온 것처럼 성령의 상징이기도 하다.

- 성령이 비둘기 같은 모습으로 (예수의) 위에 강림하였다. 그리고 하늘에서 목소리가 들려오기를 너는 사랑하는 내 아들이니 내가 네 존재를 기뻐하노라 하시더라. (누가복음 3장 22절)

불꽃

기독교 상징 가운데 불꽃은 자주 쓰이지 않는 편이다. 아마도 구약성서에 등장하는 상징이기 때문일 가능성이 크다. 시편 119장 105절에는 신의 말씀이 "…우리 발을 비추는 등불이요 우리 길을 밝히는 빛"이라는 구절이 나온다. 더불어 출애굽기 3장 1절~17절에서는 신이 불타는 덤불 속에서 모세에게 모습을 보인다.

- (1절) 모세가 자신의 장인이자 미디안Midian의 제사장 이드로Jethro의 양 떼를 치다가 양을 광야 서쪽으로 인도해 하느님의 산 호렙Horeb에 이른다. (2절) 그곳 덤불 안

성령을 상징하는 흰 비둘기. 밝게 빛나는 후광과 일곱 개의 불꽃은 성령의 일곱 가지 은사를 나타낸다.

평화의 비둘기

의 타오르는 불꽃 안에서 하느님의 사자가 그에게 모습을 드러낸다. 모세가 보니 덤불에 불이 붙었으나 덤불이 불에 타 사라지지 아니한다. (3절) 하여 모세는 내가 가서 이 신기한 광경을 보리라, 어째서 덤불이 타지 않는지 알아보리라 생각한다.

제7일안식일예수재림교, 오순절교회, 감리교와 일부 개신교 단체에서는 종파의 상징으로 불꽃이 그려진 로고를 사용한다. 가톨릭교회에서 불꽃은 부활절 일요일에서 50일 뒤인 오순절Pentecost(그리스어로 펜테코스테pentecoste는 '오십 번째 날'이라는 뜻)을 나타내며, 이날은 이스라엘 민족이 이집트를 탈출한 날을 기념하는 유월절Passover의 끝을 축하하는 유대교 명절이기도 하다. 오순절을 기리기 위해 예수의 제자들이 신도들과 함께 다락방에 모였을 때, 바람이 불어오더니 혀 모양 불꽃이 나타났고 불꽃은 각각 갈라져 사람들의 머리 위로 떠올랐다. 그러자 그들은 모두 서로 다른 언어로 말하기 시작했지만, 서로 알아들을 수 있었다고 한다. 오순절을 나타내는 보편적 상징은 불꽃, 비둘기, 바람이다.

카이-로Chi-Rho

그리스 문자 카이(X)와 로(P)를 겹친 이 모양은 물고기보다도 오래된 상징이다. 이렇게 겹쳐진 모양은 "CHIRH", 즉 예수의 호칭인 '그리스도Christ'를 나타낸다. 예수 또는 그리스도의 이름을 축약한 약자를 크리스토그램Christogram이라고 한다. 고대 로마 황제 콘스탄티누스 1세는 카이-로

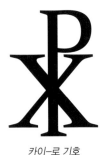

카이-로 기호

를 자기 군대를 상징하는 깃발(벡실룸vexillum)에 사용하기도 했다.

IHS

이 머리글자 또한 크리스토그램에 속하며 '예수의 모노그램[35]'으로 알려졌다. 그리스어와 라틴어 알파벳에서 'I'와 'J'는 서로 같다. 예수Jesus는 그리스어로 'IHΣOY'라고 쓰므로 'I'자는 예수의 이름을 나타낸다. IHS(단어의 맨 끝에 오는 시그마는 라틴어 알파벳의 'C'와 비슷하므로 'IHC'로 쓰기도 한다)는 예수의 이름에서 첫 세 글자를 나타낸다. 다른 다양한 글자 조합(JHS, XPO, XPI, XPS, IHΣ, IX 등)도 크리스토그램으로 쓰인다.

예수의 모노그램, 또는 IHS

카이

라틴어 알파벳의 'X'를 닮은 이 그리스 문자의 이름은 '카이'이며, 기독교에서 '그리스도Christ'라는 호칭을 대신한다. 그렇기에 'X마스'가 '크리스마스'의 약자로 사용되는 것이다. 'X마스'라는 약자가 크리스마스라는 단어에서 예수의 이름을 빼기 위해 사용된다고 생각하는 사람들도 있지만, 사실은 그 반대이다.

카이 기호

알파-오메가

그리스 알파벳의 첫 글자와 마지막 글자를 가리킨다. 기독
교에서 이 문자의 사용은 요한계시록에 나오는 구절에서
비롯했다.

- 주 하느님께서 말씀하시기를 나는 알파이자 오메가요
 처음이자 끝이며 지금도 있고 전에도 있었으며 앞으로
 도 올 전능한 자라. (요한계시록 1장 8절)

알파-오메가 기호

AΩ 모노그램은 신의 영원함을 나타내는 상징이다. 때로
는 알파-오메가 상징이 카이-로와 함께 쓰이기도 하며, 알
파와 오메가 문자는 대문자로도 소문자로도 쓰인다.

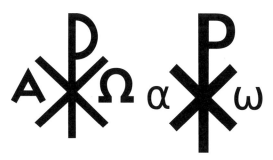

알파-오메가와 카이-로 상징이 결합한 예이며,
왼쪽은 알파와 오메가가 대문자로, 오른쪽은 소문자로 쓰였다.

닻

이 상징은 '안정성', 그리고 신의 말씀과 기독교의 신앙에
영혼을 '고정'한다는 의미가 있다. 어부에게 닻은 폭풍우
치는 바다에서의 안전을 나타내며, 그런 의미에서 닻은 구
원받으면 땅에서든 하늘에서든 앞으로의 삶에 희망을 품
을 수 있음을 뜻하는 희망의 상징이다. anchor라는 단어
는 그리스어 안쿠라ankura에서 나왔다.

닻 기호

스타우로그램Staurogram(모노그램 십자가
또는 타우-로Tau-Rho)

스타우로그램은 모노그램 십자가 또는 타우-로라고 불리
기도 하는 상징이다. 카이-로와 마찬가지로 그리스 문자
두 개를 서로 겹쳐 만든 상징이며, 여기서는 'T'와 'P'가
쓰였다. 초기 기독 철학자와 저술가들은 예수가 못 박혔
던 십자가가 오늘날 흔히 보이는 라틴 십자가 모양이 아니
라 'T'자였다고 생각했다. 스타우로그램은 그리스어로 '십
자가'라는 뜻의 단어(σταυρός이며 이 단어의 약자도 'TP')를 나타
내는 상징이다. 처음에는 십자가를 나타내는 보편적 기호
로 쓰였으나 시간이 지나면서 카이-로와 호환 가능한 상
징으로 바뀌었다.

스타우로그램(또는 모노그램 십자가)

어린 양

기독교에서 어린 양은 예수 그리스도를 나타낸다. 또 봄철과 새로운 탄생과도 관련되어 있다(병아리와 토끼도 마찬가지). 신약성경에서 세례 요한은 예수를 일컬으며 '하느님의 어린 양'이라는 표현을 쓴다. "보라, 세상의 죄를 지고 가는 하느님의 어린 양이로다." (요한복음 1장 29절) 요한은 예수가 결국 십자가에 못 박혀 죽을 것을 예언한 것이다. 그가 예수를 '양'이라고 부른 것은 양 떼에서 처음 태어난 새끼 양을 하느님에게 바치던 전통적 관습을 가리킨다. 기독교 외의 종교에도 같은 관습이 있었다. 이사야 53장 7절에도 이와 관련된 구절이 나온다.

- [예수는] 곤욕을 당하고 괴로움을 당할 때도 입을 열지 아니하였으니 도살장으로 끌려가는 어린 양처럼, 털 깎는 이 앞의 양처럼 묵묵히 입을 열지 아니하였도다.

예수는 요한복음 10장 11절에서처럼 종종 양치기 또는 선한 목자로 묘사되기도 한다.

- 나는 선한 목자라 선한 목자는 양들을 위하여 목숨을 버리노니.

예수 그리스도의 상징으로 자주 쓰이는 어린 양

아뉴스 데이 Agnus Dei

이 라틴어 용어는 예수를 상징하는 '하느님의 어린 양(요한복음 1장 29절)'을 가리킨다. 아뉴스 데이는 대체로 십자가가 그려진 깃발 또는 끝에 십자가가 달린 지팡이를 다리로 감싼 양 또는 새끼 양의 모습으로 묘사된다. 통합 모라비아 교회 United Moravian Church(개신교 종파)가 사용하는 상징이기도 하다. 사색이나 명상을 할 때 의식을 집중하는 상징으로 쓰이기도 한다.

하느님의 어린 양으로서의 예수를 나타내는 상징인 아뉴스 데이

성심 聖心, Sacred Heart

성심은 로마 가톨릭교회에서 큰 의미를 지니는 상징이다. 이 상징은 실제 예수의 심장뿐만 아니라 인류를 향한 그의 사랑과 희생을 가리킨다. 11세기에 성 베르나르 Saint

예수와 그의 성심을 나타낸 이미지

Bernard는 성심이라는 이미지의 숭배를 널리 퍼뜨렸고, 14세기에 교황 인노첸시오 6세Innocentius VI가 이를 승인했다. 지금은 오순절 2주 뒤의 금요일이 성심 축일로 따로 지정되었다.

유대교

유대교에서 신의 성상을 만드는 것은 금지되어 있지만(정의할 수 없는 것을 정의하려 하는 행위이므로), 상징으로 쓰이는 것은 몇 가지 있다. 신을 일컬을 때는 대개 신이 창조한 자연물, 즉 무지개, 산, 강, 태양 등이 신을 대체하는 중요한 상징으로 쓰인다. 유대인의 삶에서 일상적 요소, 즉 결혼, 음악, 문학, 식물, 색상, 심지어 요리 등이 개인과 신의 관계를 나타내는 비유가 되기도 한다. 유대교 상징에서는 선지자와 랍비들이 자주 활용하는 우화도 중요한 요소다. 성경에서 쓰이는(그리고 그에 따라 랍비들이 쓰는) 언어는 구체적인 것으로 간주되므로, 추상적 개념을 전달하기 위해서는 상징이 사용된다.

다윗의 별

유대인이 아닌 사람들은 대부분 다윗의 별이 전형적인 유대교의 상징이라고 생각한다. 하지만 이 상징은 17세기가 될 때까지 유대교나 유대인과 큰 상관이 없었고, 오히려 그보다 몇 세기 전에 기독교나 아랍 문화에서 종종 사용되었다. 히브리에서 이 상징은 다윗의 방패(모겐/마겐Mogen/Magen 다윗)라고 불렸고, 무슬림 문화에서는 솔로몬의 인장으로 통했다. 마법의 힘이 있다고 여겨지면서 애뮬릿이나 부적으로도 쓰였다. 이 별이 새겨진 솔로몬의 반지는 현명함의 대명사인 솔로몬 왕에게 다양한 마법적 존재와 동물에게 말을 걸고 명령을 내리는 능력을 주었다고 전해진다. 다윗의 별은 연금술에서도 자주 등장하는 기호다. 이 별에는 두 가지 형태가 있다. 하나는 삼각형이 서로 교차하는 이음매가 붙어 있어 겹치는 선이 보이지 않는 형태이고, 다른 하나는 두 삼각형의 선이 서로 엮이고 겹쳐진 형태이다.

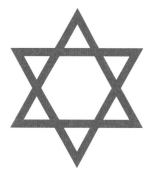

겹쳐지는 부분이 보이지 않는 다윗의 별

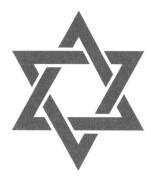

선이 겹치는 부분이 보이는 다윗의 별

메노라Menorah

이 상징은 예루살렘 성전을 가리키며, 이스라엘 국장國章의 일부이기도 하다. 메노라는 초를 꽂는 팔이 양쪽으로 세 개씩 있고 가운데에도 하나 있는 의식용 촛대를 말한다(구약성서에 나오는 '등불 받침'). 원본 메노라는 모세가 신의 말씀을 받들어 순금으로 제작했으며 높이가 5피트(1.5미터), 무게가 75파운드(34킬로그램)에 달하는 촛대였다(출애굽기 25장 31~40절). 이 메노라는 70년에 로마 황제 티투스의 명을 받고 예루살렘 성전에 들어온 로마군에게 (다른 여러 보물과 함께) 약탈당했다. 그 이후 성전도 파괴되었지만, 메노라는 나중에 로마에서 벌어진 티투스의 승전 행진

(이를 트라이엄프triumph라고 부름)에서 일반에 전시되었다. 그 뒤 메노라는 역사 속으로 사라졌으며, 아무래도 로마인들이 녹인 다음 티투스 황제의 얼굴이 새겨진 금화로 만든 듯하다.

메노라

테트라그라마톤Tetragrammaton

이 그리스어 단어는 "네 글자가 포함된"이라는 뜻이다. 이 네 글자짜리 약어(יהוה, 요드yod-헤이hey-바브vav-헤이hey)는 신의 진짜 이름, 말할 수 없고 알 수 없는 신의 이름을 가리킨다. 이 약자 자체는 히브리어로 셈 하메포라시Shem Hameforash, 즉 "거룩한 이름", 또는 하셈, 즉 "그 이름"이라고 한다. 이 약자는 라틴 알파벳으로는 YHWH로 쓰며 '야훼Yahweh'라고 발음하고, 기독교인들은 여호와Jehovah라고도 읽는다. 신은 엘로힘Elohim(신), 아도나이Adonai(주), 하셈(그 이름) 등으로 다양하게 불린다.

신의 이름을 나타내는 테트라그라마톤 상징

신Shin

이 아람Aramaic 문자는 아람어에서 'SH' 소리를 나타낸다. 성경 시대에 유대에서 사용되던 언어는 아람어의 일종이었다. 상징으로서 이 글자는 하느님을 가리키는 히브리어 호칭 중 하나인 엘 샤다이El Shaddai('신'은 샤다이의 첫 번째 글자)를 가리킨다. 이 기호는 제사장의 축복(히브리어로 비르카트 코하님birkat kohanim, ברכת כהנים)에 사용되는 손동작에서 유래했다. 제사장의 축복은 모세의 형제 아론의 직계 후손인 히브리 제사장(코하님으로 알려짐)만이 수행할 수 있다고 한다.

신

코헨Kohen 손 상징

함사Hamsa

'다섯' 또는 '다섯 손가락'을 뜻하는 아랍어 단어 캄사 Khamsah, ‎)에서 나왔으며 파티마의 손Hand of Fatima/Fatimah (또는 기독교 문화에서는 마리아의 손Hand of Mary)이라고도 불리는 함사는 매우 오래된 유대교 상징이다. 하지만 최근에는 스페인·북아프리카계 유대인인 세파르디Sephardic 유대인과 중동 기독교인, 무슬림 사이에서만 제한적으로 사용되고 있다. 파티마는 선지자 무함마드Muhammad의 딸이었다. 관광 기념품으로 인기가 많은 이 파티마의 손은 예로부터 악마의 눈을 막는 애뮬릿으로 쓰였고, 그 기원은 '문명의 요람'으로 불렸던 메소포타미아 문명까지 거슬러 올라간다. 이집트, 페니키아, 그리스 사람들은 모두 이 손 모양 상징의 존재를 알고 널리 활용했다. 히브리 경전에서 "돕는 손"과 "강한 손"은 하느님과 연결되며, 손가락과 손바닥이 보이는 손은 신을 나타내는 상징이다. 숫자 5는 행운과 보호를 상징하므로 중동(특히 이집트) 여성들은 장식용 참charm이 다섯 개 달린 애뮬릿을 만들기도 한다.

함사 손 상징

차이Chai

유대교 신비주의에서 글자는 매우 중요한 요소다. 탈무드(유대교 율법서)에서는 신이 토라Torah(유대교 경전)의 구절에 적힌 문자로 세상을 만들었다고 가르친다. 특히 차이는 가장 기본적인 신의 발산물emanation(발산물이란 초월자, 완벽한 존재, 또는 최초의 현실인 창조주로부터 흘러나온 '조각' 또는 '피조물')을 나타낸다. 차이는 히브리어 문자 두 개, 즉 헤트chet/het(ח)와 요드(י)로 이루어지며 '살아 있음' 또는 '생명'을 나타낸다. 대개 차이는 유대 율법 및 신앙과 조화를 이루며 '살아감'을 의미한다.

'차이'를 나타내는 글자

드레이델Dreidel

드레이델은 상징일 뿐만 아니라 유대의 명절인 하누카 Hanukkah에 하는 전통놀이(이 또한 '드레이델'이라고 불림)에 쓰

각 면에 히브리 문자가 새겨진 드레이델

이는 장난감 팽이의 이름이다. 드레이델에는 면이 네 개 있으며 각 면에는 각기 다른 히브리 문자가 쓰여 있다. 네 면에 들어가는 문자는 신, 헤이, 눈nun, 기멜gimel이다. 각 문자에는 놀이 참가자가 자기 차례에 해당 문자가 나오면 해야 하는 동작이 지정되어 있다. 참가자는 초콜릿 동전(전통적으로 겔트gelt라고 부르지만, 요즘은 자주 쓰이지 않는 단어다)을 건다. 드레이델 놀이는 마카베오³⁶ 시대(기원전 164년경)에 몰래 토라를 공부하던 어린이들의 이야기를 재연하는 것이다. 아이들은 당시 지배자였던 그리스인들에게 들키면 드레이델 놀이를 했을 뿐이라고 둘러댔다고 한다.

쇼파르Shofar

쇼파르는 구부러진 양의 뿔 모양을 한 상징이며 전통적으로 유대의 명절인 욤 키푸르Yom Kippur와 로시 하샤나Rosh Hashanah(유대의 설날)에 연주되는 악기다. 욤 키푸르는 유대교의 속죄일이며, 유대 달력에서 가장 성스러운 날이다. 유대인들은 죄를 곱씹고 속죄하고 기도하고 금식하면서 이날을 보낸다. 높은 나팔 소리처럼 울리는 쇼파르 소리는 로시 하샤나의 시작과 욤 키푸르 금식의 끝을 알린다. 히브리어로는 שופר라고 쓴다.

쇼파르

세페르 토라Sefer Torah

이 상징은 의식용으로 사용되는, 손으로 직접 쓴 토라 경전을 가리킨다. 두루마리 형태로 되어 있으며 유대교 예배당인 시나고그synagogue에서, 또는 명절에 기도할 때 읽는 용도로 쓰인다. 책 형태로 제본한 토라는 추마시Chumash라고 하며 평소에 사용한다. 세페르 토라는 히브리어로 תורה ספר라고 쓴다.

세페르 토라 상징

네 가지 성찬Four Species/Four Kinds

다양한 방식의 상징으로 쓰이는 네 가지 성찬(히브리어로 아르바트 하미님arba'at ha-minim, ארבעת מינים)은 초막절Sukkot의 축복으로 토라에 언급된 네 가지 먹을 수 있는 식물을 가리킨다. 초막절은 출애굽 당시 신이 유대인들에게 베푼 은혜를 기리는 추수감사제에 해당하는 명절이다. 이 네 가지에는 에트로그etrog(감귤류 과일), 룰라브lulav(종려잎), 하다스hadas(상록 관목인 머틀myrtle의 잎), 아라바aravah(버들잎)가 포함된다. 이 식물들은 (대부분) 매우 향기로우며, 유대교를 믿는 네 종류의 서로 다른 사람들을 나타낸다. 더불어 각 식물은 인체의 각기 다른 부분, 즉 에트로그 = 심장, 룰라브 = 척추, 하다스 = 눈, 아라바 = 동맥을 상징한다고 한다. 세 가지 나뭇가지(에트로그 제외)를 한데 묶은 다발은 '조화'를 상징하며, 이 다발 또한 룰라브라고 불린다.

초막절을 기념하는 네 가지 성찬

'알라 Allah'

이슬람 예술에서 서예는 허용된다. '알라'라는 글씨는 아랍어로 신의 이름이자 궁극적 '상징'이다. 이슬람 문화권에서는 이 글씨가 벽에 쓰인 광경을 흔히 볼 수 있다. 상징으로 쓰일 때 알라라는 글씨는 장식체로 쓰일 때가 많다.

장식적 글씨체로 쓰인 알라의 이름

장식이 없는 글씨체로 쓰인 알라의 이름

이슬람

이슬람교에는 엄격한 반反우상주의aniconism 교리가 있다. 그 말은 지각력 있는 존재(동물 포함)를 묘사하거나 예술 작품으로 만드는 것이 금기라는 뜻이다. 그래서 이슬람 예술은 기하학, 서예, 아라베스크(식물을 주제로 한 장식 무늬), 손이나 날개처럼 양식화된 '마법적' 신체 부위 등이 대부분을 차지한다. 이슬람 예술에서는 반복되는 기하학적 형태, 특히 타일이나 블록으로 구성된 무늬가 자주 눈에 띈다.

우상에 관한 엄격한 금지 탓에 이슬람 관련 상징을 골라내기는 쉽지 않다. 하지만 '공식적' 상징은 없더라도 비이슬람 문화권에서 흔히 쓰이던 상징에 이슬람교나 교인들과의 연관성이 생겨난 경우도 있다.

별과 초승달

별과 초승달은 알제리, 터키, 파키스탄, 리비아를 비롯한 여러 이슬람 국가의 국기에 쓰이는 상징이다. 원래는 오스만 제국의 표식이며 딱히 이슬람교의 상징은 아니었다. 하지만 제국의 광대함과 힘 때문에 유럽 국가들은 수백 년 동안 교세를 넓힌 이슬람교를 오스만의 깃발과 연결 짓게 되었다. 현대 이슬람 국가에서 이 상징의 사용은 논란을 불러일으키기도 한다. 워싱턴 DC의 미 하원 건물에는 술탄이자 오스만 제국을 가장 오래 다스렸던 술레이만Suleiman(또는 Süleyman) 대제의 부조가 새겨져 있다. 그는 거기 새겨진 역사상 가장 뛰어난 입법가 23인 중 한 명이다.

알제리 국기

터키 국기

파키스탄 국기

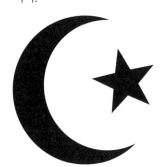

이슬람의 별과 초승달 상징

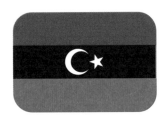

리비아 국기

'샤하다Shahada'

샤하다는 무슬림의 신앙 고백(신조)이며, 내용은 다음과 같다. "알라(하느님) 외에 다른 신은 없으며, 무함마드는 그분의 사도이다(보편적으로 인정되는 번역문)." 샤하다는 여러 이슬람 깃발에 등장하며, 테러 단체 IS와 알카에다를 상징한다고 알려진 깃발에도 들어간다. 코란에는 세상의 종말 전날에 검은 깃발을 든 기수들이 말을 달려 이슬람의 적들을 벨 것이라는 구절이 있다. 하지만 아랍어가 쓰인 검은 깃발이라고 전부 IS나 알카에다와 관련된 것은 아니다. 테러리스트 단체들은 종종 혼란과 혼동을 부르기 위해 폭력과 관계없는 이슬람 국가의 국기와 비슷한 깃발을 일부러 만들어 사용하기도 한다.

사우디아라비아 국기

영어 사용자들은 아랍 글자를 읽을 수는 없겠지만, 글자 모양을 눈에 익혀 두면 몰라서 하는 오해와 남에게 상처를 주는 행동을 방지하는 데 도움이 될 수 있다. 사우디아라비아의 공식 국기에는 흰색 검 위에 샤하다의 문구가 선명히 새겨져 있다. 검은 전투에서의 승리와 법의 엄격한 적용을 나타낸다. 사우디 국기에는 성스러운 선언인 샤하다가 적혀 있으므로 미국 국기처럼 '장식' 용도나 그래픽 디자인적 요소로 사용되는 일은 절대 없다.

아랍어로 쓰인 샤하다

루브 엘 히즈브Rub el Hizb

이 상징(아랍어로는 ﮧﺑ ﺮﺿ)은 코란에서 장章을 구분하는 표식이다. 이 표시는 전체 내용을 예순 개의 장 또는 부분(히즈브, 아랍어로 '묶음'이라는 뜻)으로 구분하고, 히즈브는 다시 더 작은 단위(루브)로 나뉜다. 이 상징은 투르크메니스탄을 비롯한 여러 나라의 국기에 등장한다. 모스크 건축에서 건물 배치와 무늬에 자주 나타나는 모티프이기도 하다.

여러 양식으로 그려진 루브 엘 히즈브 상징

초록색

녹색은 다음과 같은 코란의 구절 때문에 이슬람의 색이 되었다. "천국에 사는 이들은 고운 녹색 비단옷을 입으리라."(수라Surah 76장 31절) 이 해석에 맞춰 코란은 녹색 가죽이나 천으로 장정되었고, 모스크에는 장식으로 녹색 타일이 쓰였으며, 이슬람 국가들은 국기에 녹색을 사용했다(아래의 투르크메니스탄 국기가 좋은 예). 무슬림들이 가는 천국은 대개 아름다운 정원으로 묘사된다.

투르크메니스탄 국기

불교

저명한 승려이자 시인인 틱낫한 스님을 비롯한 일부 사람들은 요가나 명상이 수행인 것과 마찬가지로 불교 또한 종교라기보다는 수행이라고 말한다. 불교에는 초월적 존재인 '신'이나 절대자가 없다는 사실이 이러한 주장을 뒷받침한다. 하지만 메리엄-웹스터 사전에 실린 정의에 따르면 종교란 종교적 태도, 믿음, 수행을 포함하는 개인적 또는 관습화된 체계를 가리킨다. 무엇이 종교를 정의하는지에 관해서는 수많은 이견이 존재하므로 여기서는 불교 상징을 이 장에서 다루기로 한다.

법륜法輪(또는 다르마차크라Dharmachakra)

법륜은 불교의 시작점까지 거슬러 올라가는 가장 오래된
상징에 속한다. 이 바퀴의 살은 깨달음에 이르는 여덟 가
지 길을 가리킨다. 때로는 수레바퀴처럼 그려지는 경우도
있다.

법륜

부처의 발바닥(또는 붓다파다)

부처의 발바닥(또는 붓다파다Buddhapada)

깨달음을 얻은 자 붓다의 실제, 또는 양식화된 발바닥인
이 이미지도 매우 오래된 불교 상징이다. 발은 하나일 수
도, 둘일 수도 있으며 '자연적'인 것과 '인공적'인 것으로
나뉜다. '자연적'이라고 해도 사람이 만든 것이며, 족적의
형태가 실제 발이 찍은 발자국처럼 생겼는지 아니면 누가
봐도 발바닥을 연상시키기 위해 만들어진 의식적 이미지
인지에 따라 나뉠 뿐이다. 붓다파다의 뚜렷한 특징은 발
가락 다섯 개의 길이가 모두 같다는 것이다. 이는 부처와
깨달음의 경지가 완벽함에 이르렀음을 나타낸다. 발바닥
이미지는 수행자들에게 부처가 이 세상에 실제로 존재했
으며 그가 깨달음에 이르는 길을 걸었음을 상기시키는 수
단이다. 그렇기에 부처의 육신이 존재했음을 증명하는 증
거로서 귀하게 여겨진다.

차이티아Cetiya

이 단어는 부처의 유적(사물과 장소 양쪽)을 가리키는 데 사
용된다. 예시로는 스리랑카, 일본, 캄보디아 등지에서 '부
처의 발자국'이라고 불리는, 특정 형태로 배치된 바위 등
이 있다.

트리슐라 Trishula

트리슐라는 불교와 힌두교에서 세 가지 다른 상징, 즉 연꽃, 금강저vajra, 양식화된 트리라트나triratna를 가리키는 삼지창을 말한다.

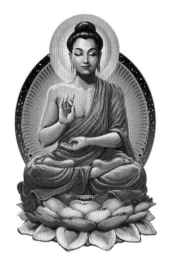

연꽃 자세로 앉아 명상하는 부처

트리슐라

금강저

금강저는 금강석의 단단함과 번개의 힘을 지녔다는 마법적 특성이 있는 무기이며, 특히 힌두교의 신 인드라와 깊이 관련되어 있다. 미술 작품에서는 트리슐라와 비슷하게 그려지기도 한다.

금강저

연꽃

연꽃은 앞서 상징적 식물에 관한 장에서도 살펴본 바 있다. 불교에서 부처는 종종 연꽃 한가운데 앉은 모습으로 묘사된다. 가운데에 앉으려면 연꽃(산스크리트어로는 파드마)의 천 장이나 되는 꽃잎을 젖혀 가며 가운데까지 갔다는 뜻이며, 이는 깨달음에 이르는 과정을 상징한다. 연꽃은 생각의 순수함과 육신의 정결함을 뜻하기도 한다.

트리라트나

트리라트나 상징은 '불교의 삼보三寶', 즉 불보, 법보, 승보를 나타낸다.

트리라트나 상징

불보佛寶, Buddha
고타마 싯다르타Gautama Siddhartha(산스크리트어로는 सिद्धार्थ गौतम) 는 기원전 4세기경에 태어나 인도 북동부에서 설법을 펼치고 불교의 토대가 된 개념을 가르친 수도자이다. 붓다라는 단어는 '깨어난 자' 또는 '깨달은 자'라는 뜻이다.

법보法寶, Dharma
'세상의 바른 모습', 사회적 행동, 계급 구조를 가리키는 다르마, 즉 법法은 영원하며 기본적으로 현실을 정의한다. 영어에는 이 말에 해당하는 단어가 없다. 바퀴나 원의 형태로 표현될 때가 많다.

승보僧寶, Sangha
산스크리트어로 '산가', 즉 승僧은 '공동체' 또는 '모임'을 가리킨다. 이 말은 승려와 비구니 집단, 또는 불교 신도 전체를 가리키는 말로 사용된다.

간킬Gankyil(삼태극)

셋 또는 그 이상의 팔 또는 날이 소용돌이치거나 서로 얽히는 모양인 간킬은 불교의 삼보를 나타낸다. 세 개의 날은 다음과 같은 다양한 '삼위일체'를 나타내기도 한다.

- **삼법인[37]**: 무상anicca, 무아anatta, 열반nirvana

- **닝마파 족첸의 세 범주**: 셈데, 롱데, 멘응악데[38]

- **삼륜三輪(산스크리트어로 트리만달라trimandala)**: 주관, 객관, 행위

- **족첸 교의에서 에너지의 세 가지 측면**: 당, 롤파, 찰[39]

- **삼밀**: 몸, 말, 마음[40]

- **삼신의 세 가지 측면**: 법신, 보신, 화신[41]

- **삼근본**: 구루, 이담, 다키니[42]

- **삼학**: 계, 정, 혜[43]

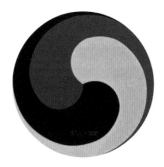

간킬(삼태극)

사슴

붓다를 따르는 자를 가리키는 사슴은 성스러운 동물로 여겨진다. 이는 불교의 시초가 된 붓다의 첫 설법이 인도의 바라나시Varanasi에 있는 사슴 동산에서 행해졌다는 이야기에서 비롯되었다.

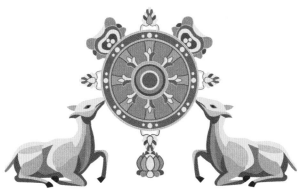

사슴과 함께 그려진 법륜

사자

불교 초기에 생겨난 이 상징은 붓다의 가르침에 담긴 힘을 나타내는 데 쓰였다. 수트라sutra(고대 힌두교, 자이나교, 불교 경전)에서는 본질적 고귀함과 힘을 지닌 붓다의 가르침을 '사자후'라고 일컫는다.

불교 사원에 있는 사자상

기수 없는 말

이 상징은 출가, 다시 말해 붓다의 가르침을 따르기 위해 세속적 번뇌와 인연을 끊는 것을 가리킨다.

기수 없는 말

스투파Stupa

불교 건축물에서 흔히 보이는 '둥그스름한 원추'를 가리키며 '무더기'라는 뜻의 산스크리트어(元素)에서 나왔다. 이 모양으로 만들어진 건축물에는 불교 성인의 유골이 보관된 경우가 많다.

스와스티카(또한 필포트Fylfot, 감마디온 Gammadion, 테트라스켈리온Tetraskelion)

뭐라고 부르든 간에 이 상징은 세계적으로 가장 많은 이가 알아보고 가장 많은 이가 혐오하는 상징이 아닐까 한다. 하시만 스와스티카는 나치가 사용하기 한참 전부터 쓰이던 오래된 상징이다. 스와스티카라는 말은 산스크리트어(데바나가리devanagari, 문자로 स्वस्तिक)로 '좋은 건강' 또는

인도 마디아프라데시*Madhya Pradesh*의 산치*Sanchi* 스투파

'상서로움'을 뜻했다. 힌두 문화에서 이 상징은 두 가지 형
태로 구분된다. 팔이 시계방향으로 도는, 즉 첫 번째 팔의
맨 위 획이 오른쪽을 가리키는 모양卐은 스와스티카 또는
우만자로 불리며 태양, 번영, 행운을 상징한다. 반시계방향
으로 돌며 첫 번째 팔의 맨 위 획이 왼쪽을 가리키는 형
태卍는 사우바스티카sauvastika 또는 좌만자로 불리며 밤, 많
음, 영원함을 상징한다. 왼쪽으로 도는 사우바스티카는 전
쟁의 여신 두르가Durga의 여러 모습 중 하나이며 팔이 여
럿 달린 잔혹한 파괴의 여신 칼리의 상징이기도 하다.

전통적 불교 문양 안에 그려진 사우바스티카

보리수

앞서 신화와 관계된 식물을 다루며 보리수가 불교에서 깨
달음의 상징이라는 점은 이미 언급한 바 있다. 붓다는 보
리수(일반적으로 무화과나무의 일종인 인도보리수Ficus religiosa로 알
려졌다) 아래서 명상하던 중에 깨달음을 얻었다고 전해진
다. 산스크리트어로 보리菩提, bodhi는 '깨어 있는' 또는 '깨우
는'이라는 뜻이며, 서반구에서는 아기 이름으로도 많이 쓰
인다. 보리수는 여러 장이 붙어 있는 하트 모양 잎사귀를
보면 쉽게 알아볼 수 있다.

보리수 아래에 앉은 붓다

팔길상, 불교의 여덟 가지 상서로운 상징

팔길상

팔길상이란 불교의 여덟 가지 상서로운 물건(또는 상징)을 가리킨다.

- **연꽃**(파드마): 순수함, 깨끗함, 깨달음

- **끝없는 매듭**(만달라mandala): 영원한 조화, 무한, 합일

- **금붕어**(수바르나 마츠야suvarna matsya): 부부 간의 행복, 동반자 관계, 자유

- **승리의 깃발**(드와자dhvaja): 전투에서의 승리

- **법륜**(다르마차크라): 지식, 붓다의 가르침

- **보병**寶瓶(붐파bumpa): 무한성의 보물, 재물, 부

- **양산**(차트라chatra): 왕관, 자연재해에서의 보호, 영향받지 않음

- **소라고둥**(샨카shankha): 붓다의 생각

이 상징들은 불교의 전파로 더욱 널리 퍼지게 되었고, 인도, 중국, 네팔의 예술품에서 흔히 찾아볼 수 있다. 따로따로 쓰이기도 하지만, 함께 모여 있어야 팔길상이라고 불린다.

"옴 마니 반메 훔om mani padme hum"은 산스크리트어 여섯 글자로 이루어진 주문을 음차한 것이며, 누구나 불도를 걸으며 계속 정진하면 인간 육신의 번뇌에서 벗어나 공덕을 쌓고 부처처럼 생각하고 말할 수 있다는 진언이다.

산스크리트어로 쓴 "옴 마니 반메 훔"

성스러운 다섯 가지 색상과 그 의미					
색깔	상징	방위	원소	X 상태에서 Y 상태로	음절
백	순결, 전통적으로 공기를 상징	동(또는 북)	물	무지에서 현실로	옴
녹	평화, 전통적으로 물을 상징	북	없음	질투에서 자각으로	마
황	부, 전통적으로 흙을 상징	남(또는 서)	흙	자존심에서 동일성으로	니
진청 / 연청	지식(진청은 자각/깨달음을 상징), 전통적으로 하늘/우주를 상징	중앙	공기	분노에서 수용으로	반
적	사랑, 전통적으로 불을 상징	서(또는 남)	불	애착에서 분리로	메
흑	죽음, 부패(무지의 죽음, 자각/깨달음)	동	공기		훔

기도 깃발

불교에서는 색깔도 중요한 요소다. 기도 깃발은 물을 들인 종이(일시적 용도) 또는 천(장기적 용도)으로 만든다. 바람에 흩날리는 깃발은 기도에 담긴 뜻이 세상과 우주로 퍼져나가는 것을 의미하며, 많은 사람이 오해하는 것처럼 기도가 신(또는 하늘나라)에 닿는다는 의미가 아니다. 깃발에 적힌 기도가 희미해질수록 거기 담긴 말은 우주에서 영속성을 얻는다. 모든 중생을 위해 소망과 복을 비는 뜻에서 계속 새로운 깃발이 내걸린다. 전통적으로 색깔의 순서는 청, 백, 적, 녹, 황이며 깃발도 그 순서로 걸어야 한다.

위의 표는 다섯 가지 성스러운 색깔(더하기 검은색)에 해당하는 상징과 방위, 원소, 각 색깔이 깨달음에 도달하는 데 미치는 영향, 육자진언인 "옴 마니 반메 훔"에서 각 색깔과 연결되는 음절을 정리한 것이다.

불교의 기도 깃발

원상圓相

선불교에서 원상(마음을 비운 채 손으로 한 획, 또는 두 획에 그린 원)은 제한 없는 창조성을 뜻한다. 다시 말해 의식적인 마음의 개입이 없는(또는 의식으로 인해 가해지는 제한이 없는) 창조이다.

힌두교

불교는 종교가 아니라고 한다면, 힌두교는 일말의 의심 없이 종교다. 3천 3백만의 남신, 여신, 반신, 천녀 등을 모시는 힌두교는 무려 기원전 15세기경(힌두교 경전 베다Veda는 기원전 15세기에서 5세기 사이에 편찬되었다)에 생겨났기에 현재 교세를 유지하는 종교 가운데 가장 오래된 종교다. 종교적 관습과 모시는 신, 신도에 따라 수많은 종파로 갈리기는 해도 전체 힌두교도의 수는 10억을 거뜬히 넘는다.

당연하게도 모든 남녀 신의 수많은 상相, 현현, 화신avatar을 여기서 다 설명할 수는 없다. 하지만 몇몇 신만을 다루고 나머지를 빠뜨렸다고 해서 여기 실린 신들이 더 중요하고 실리지 않은 신은 중요성이 떨어진다는 의미는 절대 아니다. 이 장의 선택적 서술에는 그런 차별적 의도가 전혀 없으며, 그런 뜻으로 오해하는 일이 없기를 거듭 당부한다.

비슈누 신의 다양한 상			
상	외모	능력 / 담당	바한Vaahan(탈것)
나라야나Narayana	푸른 피부, 각각 성물을 든 네 개의 팔	생명의 물을 옮기는 이	가루다(매)
마하비슈누Mahavishnu	(불명)	우주 전체에서 모든 영혼을 관장하는 자	가루다(매)
비슈누	푸른 피부, 네 개의 팔	유지하는 자	가루다(매)
크리슈나Krishna(아바타)	푸른/검은 피부, 두 개의 팔, 플루트를 연주	연민, 사랑, 다정함	말이 끄는 전차
라마(아바타)	두 팔, 흰/녹색 피부, 활과 화살	인간이 지닌 최고의 덕목을 상징	없음
파라슈라마Parashurama	도끼를 든 현자 또는 선인	왕족에 맞서 사람들을 위해 정의 실현	없음

선불교의 원상

옴 상징

옴OM/Aum

이 힌두교 상징은 모든 피조물을 둘러싸고 그 사이를 꽉 채우는 우주와 현실을 나타낸다. 산스크리트어로 '크게 소리 내다'라는 뜻인 프라나바pranava(प्रणव)와 실제 음절 '옴om'을 나타내는 옴카라omkara(ओंकार)로 표시한다. 이 상징의 소리는 기본적이고 원시적인, 창조 이후의 우주에 메아리치는 현실의 정수를 담은 소리다. 옴은 신성한 소리로 간주되므로 기도나 명상의 시작에 사용되며, 다른 모든 만트라의 씨앗 역할을 한다. 'AUM'으로 표시할 때는 브라마(A), 비슈누(U), 시바(M)의 세 측면으로 나타나는 삼주신(트리무르티Trimurti)을 가리킨다고도 한다.

모든 남신과 여신은 다양한 상을 지니며 각각의 상은 그 자체가 신으로 숭배된다는 개념은 힌두교에서 중요한 교리에 해당한다. 각각의 상에는 따로 이름이 있으며, 비슈누만 해도 천 개에 달하는 이름이 있다. 또한 모든 상에는 각의 모습, 능력, 담당하는 영역이 따로 있다. 위의 표를 참조하도록 하자.

차크라와 이를 통한 치유 방식이라는 개념은 힌두교, 불교, 자이나교에서 나왔다. 차크라는 산스크리트어로 '소용돌이' 또는 '빙빙 도는 원'이라는 뜻이다. 몸에서 차크라는 에너지의 근원이다. 불교에서 강조하는 주요 차크라는 네 개인 반면 힌두교에서는 일곱 개다. 각 차크라는 특정 신체 부위, 감각 기관, 자연적 원소, 신과 대응한다. 더불어 각각 네 가지 구성 요소, 즉 만트라 상징, 정해진 색상, 꽃 모양, 신성한 기하학적 도형으로 이루어지며, 각각에 해당하는 '선언'도 있다.

차크라

힌두교에서 설명하는 일곱 개의 주요 차크라는 다음과 같다.

사하스라라Sahasrara

'천千'이라는 뜻이다. 머리 꼭대기에 있는 정수리 차크라다. 해당하는 색은 보라색이며, 선언은 "나는 존재한다." 또는 "나는 이해한다."이다. 모양은 꽃잎이 천 장인 연꽃이며, 신체 기관은 뇌와 송과선pineal gland이다. 이 차크라에 해당하는 자연적 요소는 생각이며 신은 시바, 만트라는 모든 소리(침묵 또는 옴으로 해석될 수 있다)이다. 정수리에는 연꽃 외에 따로 성스러운 도형이 지정되어 있지 않으며, 영역은 영성靈性이다.

사하스라라 차크라

아주나Ajna

'명령'이라는 뜻이다. 위치는 양쪽 눈보다 조금 위, 이마 한가운데의 제3의 눈이다. 색깔은 남색, 선언은 "나는 안다." 또는 "나는 생각한다."이다. 모양은 꽃잎이 두 장인 연꽃이며, 해당하는 신체 기관은 뇌하수체pituitary gland와 눈이다. 자연적 요소는 빛, 담당하는 신은 아르다나리슈바라Ardhanarishvara이며 만트라는 옴자AUM이다. 성스러운 도형은 역삼각형을 둘러싼 원, 영역은 영감이다.

아주나 차크라

비슈다Vishuddha

'순결한 곳'이라는 뜻이며 목 한가운데에 있는 목 차크라다. 색상은 파랑, 선언은 "나는 말한다." 또는 "나는 표현한다."이다. 모양은 꽃잎이 열여섯 장인 연꽃, 신체 기관은 후두와 갑상샘이다. 자연적 원소는 에테르이며 담당하는 신은 사다시바Sadashiva, 만트라는 함함(데바나가리 문자로 '하')이다. 신성한 도형은 안에 원을 품은 역삼각형을 둘러싼 흰색 원(기체 상태의 에테르를 가리킴)이며, 해당 영역은 의사소통이다.

비슈다 차크라

아나하타Anahata

'상처받지 않은'이라는 뜻이며, 가슴 한가운데 있는 심장 차크라다. 색깔은 녹색, 선언은 "나는 사랑한다."이며 모양은 꽃잎이 열두 장인 연꽃이다. 해당하는 신체 기관은 심장과 흉선, 자연적 원소는 공기이다. 신은 이슈바라Ishvara, 만트라는 얌얌(데바나가리 문자로 '야')이다. 신성한 도형은 정

삼각형과 역삼각형을 겹친 육각별을 둘러싼 원이며, 담당 영역은 사랑이다.

아나하타 차크라

마니푸라Manipura

'보석의 도시'라는 뜻이며, 흉골 바로 아래 몸의 중심에 위치한 명치 차크라다. 색깔은 노랑, 선언은 "나는 할 수 있다." 또는 "나는 한다."이다. 모양은 꽃잎이 열 장인 연꽃이고 신체 기관은 위와 췌장이며 자연 원소는 불이다. 담당신은 마하루드라 시바Maharudra Shiva이며 만트라는 람रं(데바나가리 문자로 '라')이다. 성스러운 도형은 역삼각형을 둘러싼 원이고, 영역은 힘의 부여다.

마니푸라 차크라

스바디슈타나Svadhishthana

'자아가 거하는 곳', 즉 영혼의 자리를 뜻한다. 골반 사이의 하복부에 위치한 엉치뼈 차크라다. 색깔은 주황, 선언은 "나는 느낀다." 또는 "나는 원한다."이며 모양은 꽃잎이 여

섯 장인 연꽃이다. 신체 기관은 신장, 대장, 방광이며 자연 원소는 물이다. 담당하는 신은 비슈누, 만트라는 밤वं(데바나가리 문자로 '바')이다. 성스러운 도형은 아래쪽 호에 초승달이 있는 원이며 관장하는 영역은 감정과 균형이다.

스바디슈타나 차크라

물라다라Muladhara

'바탕' 또는 '뿌리'라는 뜻이며 척추 끝에 위치하는 뿌리 차크라다. 색상은 빨강, 선언은 "나는 있다." 또는 "나는 할 것이다."이며 형태는 꽃잎이 네 장인 연꽃이다. 해당 신체 기관은 부신과 생식기이며 자연 원소는 흙이다. 관장하는 신은 가네슈Ganesh(와/또는 생명의 힘인 브라만Brahman)이며 만트라는 람लं(데바나가리 문자로 '라')이다. 신성한 도형은 작은 역삼각형을 품은 정사각형을 둘러싼 원이며 관장 영역은 기초 닦기다.

물라다라 차크라

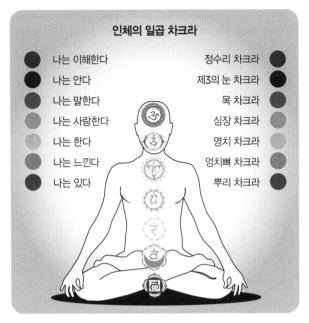

인체에서 차크라의 위치

춤추는 아프사라스

각 차크라의 선으로 된 도형 안에 힌두 문자가 하나씩 쓰여 있음을 눈치챘으리라. 각 문자는 각 차크라에 해당하는 만트라(신성한 소리)이다. 때로 정수리 차크라에 배당된 '소리'는 '침묵'으로 해석되며, '모든 소리'로 해석되기도 하고, 모든 것을 아우르는 옴 또는 아움(제3의 눈 차크라에도 쓰임) 소리라고 보는 사람도 있다. 종종 정수리 차크라에 쓰이는 옴 상징(ॐ)과 제3의 눈 차크라에 쓰이는 상징(ঁ, 옴의 벵갈 지방식 표기)이 서로 다르게 표시된다는 점에 주목해야 한다. 일부 저자는 제3의 눈 차크라에 '우' 소리에 해당하는 데바나가리 문자를 적어 넣기도 한다.

아프사라스Apsaras

이들은 창조의 시기에 물에서 나왔으며 풍요로움을 상징하는 천녀다. 관능적 존재로서 비와 안개를 관장하며 풍부함의 상징으로 미술품이나 건축에 널리 활용되었다.

바타Vata

반얀나무는 힌두교에서 신성한 나무다. 힌두교 사원 밖에서 흔히 보이며, 창조신 브라마를 상징한다. 반얀나무는 뿌리를 넓게 내리며, 뿌리가 미치는 곳 어디서든 새 나무가 자라난다. 이런 특징은 힌두교의 전파를, 그리고 자기

반얀나무

백성과 가족을 보살피는 지도자의 자비로운 보살핌을 상징한다. 반얀나무는 수명이 길고 매우 튼튼하며 번식력도 왕성한 데다 신성하게 취급되므로 베이거나 가지를 잘리는 일도 없다고 한다.

스리 얀트라 Sri Yantra

스리 차크라라고도 하는 이 신비한 상징은 같은 중심점을 공유하는 아홉 개의 삼각형으로 구성된다. 주 삼각형 아홉 개 중에서 위를 향한 네 개는 남성 신을, 아래를 가리키는 다섯 개는 여성 신을 나타낸다. 이 아홉 개 삼각형은 겹치고 교차하며 마흔세 개의 작은 삼각형을 만들어내고, 이 삼각형에는 각각 존재의 특정 기능(또는 측면)을 담당하는 신이 깃든다. 아래의 그림은 그런 성스러운 상징의 예이며 명상이나 기도의 중심 이미지로 활용된다.

스리 얀트라 상징

시바 나타라자 Shiva Nataraja

시바 신의 아바타이자 춤추는 신, 즉 무도왕舞蹈王이며 우주의 창조와 파괴를 동시에 보여주는 모습이다. 오른손에는 창조의 첫 소리를 상징하는 다마루damaru(손으로 연주하는 작은 양면 북)를, 왼손에는 우주를 파괴하는 불인 아그니agni를 들었다. 나타라자는 시간의 순환적 본질과, 무지를 타파하는 음악과 춤의 힘을 나타내는 상징이다.

아파스마라 Apasmara

이 난쟁이 악마는 무지와 어둠, 두려움의 상징이다. 아파스마라는 나타라자가 춤을 추는 동안 그의 발밑에 엎드려 있다.

무도왕 시바 나타라자와 난쟁이 악마 아파스마라

나가Naga

뱀의 형상을 한 힌두 신이며, 종종 매우 거대한 존재로 묘사된다. 뱀은 동양의 종교에서 흔히 보이는 탄생-죽음-재생의 순환을 나타내는 강력한 상징이다. 뱀은 치유와 의학의 상징이기도 하다(제11장 '의료' 참조). 힌두교에도 뱀을 숭배하는 종파가 있으며, 뱀은 종종 가족을 지키는 수호신(문자 그대로도 비유적으로도)으로 그려진다.

나가의 모습

공작새

아름다움, 도도함과 우아함의 상징인 공작새는 인도의 국조이며 정신 건강의 상징이기도 하다. 영어에서 수컷 공작은 피콕peacock, 암컷 공작은 피헨peahen으로 부른다. 힌두 신화에서 공작은 비슈누가 타는 신성한 매인 가루다의 깃털에서 생겨났다고 한다. 공작의 깃털은 행운을 부르며 파리를 쫓는 능력이 있다고 한다. 크리슈나 왕은 종종 왕관에 공작새 깃털을 꽂은 모습으로 그려지며, 인드라 신은 공작새로 변신한 적이 있다고도 전해진다.

공작새

크리슈나 왕

링가Linga(또는 시바 링가)

링가 또는 링감lingam은 달걀이나 남근 형상의 돌(위에 선 여러 개가 그려지거나 새겨진 경우가 많다)이며 창조의 불꽃, 즉 남녀의 본능이 지닌 힘을 상징한다. 시바 링가는 시바 신을 아트만atman("안에 거하는 자") 또는 브라마로 바라보게 하는 실체적 물건이다. 신이 거하는 곳이므로 링가는 신의 형상이 아니라 신의 존재를 나타내는 물건이다.

링가

브라만

타이티리야 우파니샤드Taittiriya Upanishad(신성한 문헌)에서는 브라만이 "진실, 지식, 무한함의 본질"(11장 1절)이라고 정의한다. 브라만은 '누구'라기보다는 '무엇'의 문제다. 브라만은 시간을 뛰어넘어 스스로 유지되고 끝없이 계속되며 모든 곳에 퍼지는 현실이라는 개념이며, 초월자의 변치 않는 정수다.

미주

35 monogram, 둘 이상의 글자를 조합한 도안.

36 Maccabees, 유대 지도자의 이름이며, 당시 유대인들은 그리스계 왕국이었던 셀레우코스 제국의 지배를 받았음.

37 三法印, three dharma seals, 불교의 근본 교의 세 가지.

38 닝마파Nyingmapa는 티벳 불교의 일종이며 궁극적 경지에 이르는 수행법인 족첸Dzogchen은 방식에 따라 셈데semde(심식부心識部), 롱데longde (공행부空行部), 멘응악데menngagde(비결부秘訣部)로 나뉨.

39 당dang은 무형무한, 롤파rolpa는 마음의 눈, 찰tsal은 에너지의 구현을 각각 가리킴.

40 三密, 불교의 한 교파인 밀교의 수행 방식이며 손으로 수인을 맺고 입으로 진언을 외고 마음으로 부처를 바라본다는 뜻.

41 三身, 부처의 몸의 세 가지 유형. 진리 자체인 법신法身(다르마카야dharmakaya), 수행을 통해 깨달음을 얻은 보신報身(삼보가카야sambhogakaya), 중생 구제를 위해 세상에 나타나는 화신化身(니르마나카야nirmanakaya)으로 나뉨.

42 三根本, 닝마파의 삼보에 해당하며 구루guru, 이담yidam, 다키니dakini는 각각 스승, 보살, 지혜를 가리킴.

43 三學, 불교에서 가장 기본이 되는 세 가지 수행 방법. 계戒는 언행을 조심하고 정定은 심신을 고요히 하며 혜慧는 번뇌를 없애는 것.

CHAPTER 17

SEX AND GENDER

성별과 성정체성

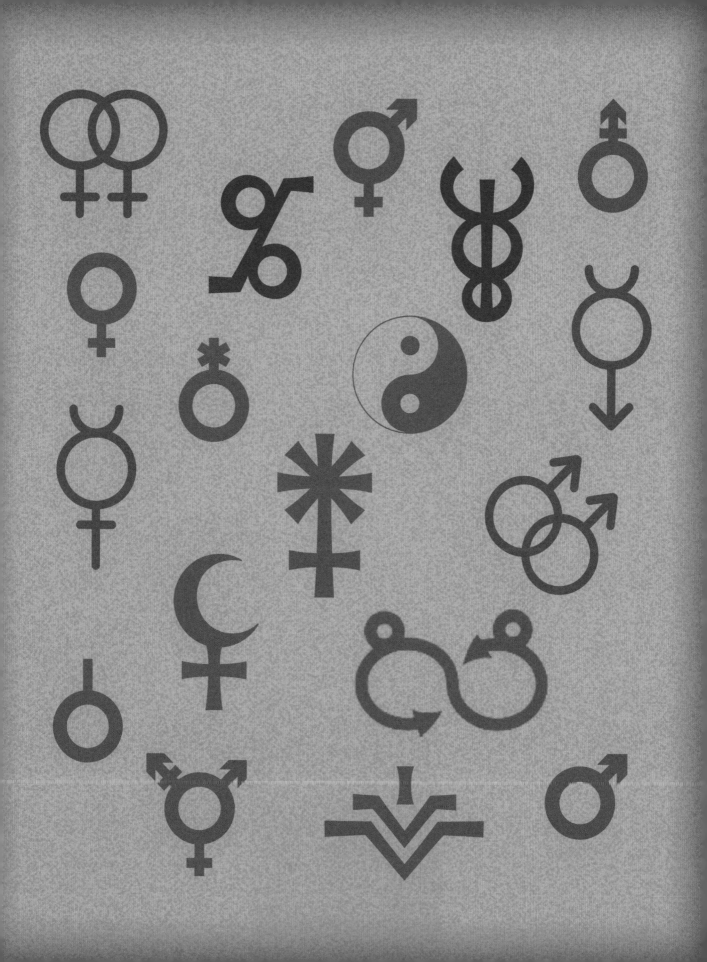

'섹스'라는 단어가 생식 행위뿐 아니라 인체의 성적 신체 구조를 아울러 가리키던 시절이 있었다. 사람은 특정 신체 구조를 지니고 태어나고, 그 구조는 개인적 운명뿐 아니라 그 사람이 인류의 미래와 사회 안에서 수행하는 역할까지 결정했다. 사람은 이것 아니면 저것, 그 아니면 그녀, 화성 아니면 금성이었다. 물론 드물게 태어나는 독특한 예외, 즉 둘 다이거나 어느 쪽도 아닌 사람도 있었다. 신체를 배정받을 때 뭔가 실수가 있었다고 느끼는 사람도 있었다. 자기 신체 구조에는 만족하지만, 단순히 정해진 표준과는 다른 방식의 복장을 선호하는 이들도 존재했다. 그저 수정되는 순간 특정 효소의 유무로 결정되는 삶을 원치 않았던 사람도 있었다.

그런 사람들은 씨족이나 문화권 내에서 '신의 손길이 닿은 이'로서 숭배의 대상이 되기도 했다. 가끔은 특별하고 영예로운 자리를 차지했고 경탄과 경외의 대상이 되었으며 신성한 지혜와 능력을 지닌 자로서 대우받았다. 하지만 때로는 그들의 '다름' 탓에 매도당하고 사회적 공동체에서 쫓겨나거나 투옥되거나 심지어 살해당하기도 했다. 그런 이들을 향하는 사회적 태도는 역사적 시기에 따라 천차만별이었지만, 어쨌거나 그들은 계속 존재했다.

따라서 성별에 관련된 상징을 알아보면서 생물학적 성인 섹스로 사회적 성인 젠더gender를 포괄하려 한다면 인류의 일부를 빠뜨리는 결과를 맞게 된다. 옳든 그르든 간에 개인의 신념 체계는 자신이 파고드는 분야에도 영향을 미치기 마련이다. 그 분야가 미술인지 음악인지 문학이나 법, 경제, 정치인지는 상관없다. 세상에 편견이 전혀 없는 관점이란 존재하지 않는다. 사람들은 대개 자기 사고방식이 '올바른' 방식이며 '대중적'인 관점, 또는 '신의 뜻'이라고 생각하는 경향이 있다. 하지만 사람의 사고방식은 양육과 경험, 감정에 따라 정해지는 개인적 생각일 뿐이다. 다른 사람들도 자신과 의견이 같다면 기분이 좋아지는 사람도 있고, 옳고 그름은 정해져 있으므로 선택의 여지는 없다고 생각하는 사람도 있다. 하지만 이 장에서는 옳고 그름을 논할 의도도, LGBTQ+[44] 공동체에서 쓰는 다양한 용어를 멋대로 정의할 의도도 전혀 없다. 단지 현재와 과거의 젠더 상징을 있는 그대로 살펴볼 뿐이다.

전통적인 남성 및 여성 상징

남성과 여성을 구분하는 데 가장 자주 쓰이는 이 상징은 고대 그리스 시대까지 거슬러 올라가는 화성Mars-금성Venus의 상징이다. 전쟁의 신인 아레스/마르스(전자는 그리스, 후자는 로마)의 상징은 화살 모양 꼭지가 달린 원이다. 이 상징은 신의 전투용 방패와 창 또는 화살 등의 무기를 나타낸다고 본다.

헬레니즘 시대 그리스 점성술사들은 맨눈으로 보이는 행성을 여러 남신 및 여신과 관련지었고, 그 신들의 특성을 따서 점성술 차트(3장 '점성술' 참조)를 만들었다. 이 상징들은 그 차트에 쓰였던 기호이며, 학계에서 라틴어가 그리스어를 대체하게 되면서 아레스는 마르스로, 아프로디테는 비너스로 바뀌었다. 비너스의 상징은 아래쪽에 십자가 달린 원이며, 여신의 손거울을 본뜬 모양이라고 한다. 화성과 금성의 상징을 가져다가 남성과 여성의 성별을 나타내는 용법을 처음 도입한 것은 18세기 스웨덴의 식물학자 린네Linnaeus다.

남성을 나타내는 고대의 화성 상징

여성을 나타내는 고대의 금성 상징

현대의 남성과 여성 상징

세계 어느 문화권에나 남성과 여성을 나타내는 상징은 상당히 많다. 1960년대에 남성과 여성 화장실이 분리되면서 표준 픽토그램이 사용되었지만, 이제 그런 픽토그램도 변화를 겪고 있다. 아래의 성 중립All Gender 화장실 픽토그램은 모든 이를 한꺼번에 만족시키려는 흥미로운 시도로 볼 수 있다. 그렇다면 뭐가 문제일까? 사실 이 픽토그램은 장애인이 다른 사람들과는 다른 '성별'이라고 말하는 것이나 마찬가지다. 의도는 그렇지 않았을지 몰라도 개선의 여지가 있다. 어쩌면 그냥 '전체 이용가'라고 적은 표지판이 나을지도 모른다.

현대의 남성과 여성 픽토그램

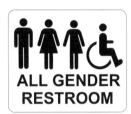

성 중립 화장실

음양과 성별

음양(중국어로 阴阳, yin-yang 또는 太极, taiji)은 도교의 상징이다. 이 상징의 궁극적 정의는 밝지도 어둡지도 않고 두 가지가 똑같이 공존하는 균형이다. 두 '절반'은 직선이 아닌 곡선으로 서로 녹아들고 서로 보완하며 하나가 된다. 또한 각 절반은 자신의 '반대'인 동그라미를 내포하고 있다. 음은 양의 요소를, 양은 음의 요소를 담고 있는 것이다. 이 요소는 각 부분을 완성하는 데 없어서는 안 될 요소다. 이런 정의에도 불구하고 세계 여러 곳에서(심지어 동양 문화권에서도 어느 정도는) 태극의 각 절반은 반대되는 것들을 상징한다. 음은 여성이고 양은 남성이고, 음은 어둡고 양은 밝고, 음이 밤이고 양은 낮이다. 이런 식으로 수백 쌍의 반의어가 분류되고 분리된다. 여성성은 어둠/악, 남성성은 밝음/선에 연결된다는 점은 주목할 만하다. 하지만 그렇더

라도 동양 철학에서 완전히 검거나 흰 것은 없으며 언제나 한쪽은 다른 한쪽의 요소를 품는다는 사실을 기억하자.

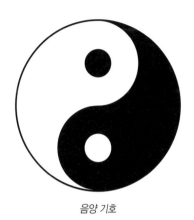

음양 기호

예로부터 사용되었던 성별 상징

선사시대부터 동그라미는 여성의 상징이었다. 원은 땅/가이아/대자연의 풍부함을 나타냈다. 앞서 언급한 정사각형이나 삼각형에 덧붙여 직사각형이나 막대 모양, 선, 'X' 같은 다른 형태는 남성을 나타냈다. 그런 형상은 일반적으로 '인간'을 가리켰지만, 인간은 남성만을 지칭할 때가 많았다. 하지만 여성 염색체에 'X', 남성 염색체에 'Y'라는 문자가 지정되면서 X는 여성의 차지가 되었다. 물론 이들 문자는 염색체의 실제 모습을 딴 것이었지만, 변화는 변화다.

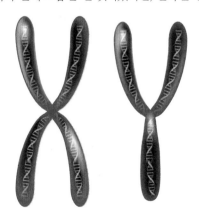

X(여성)와 Y(남성) 염색체

달(특히 초승달) 또한 여성성과 연결되는 상징이다. 고대 사람들은 달에 마법적 능력이 있다고 믿었다. 바빌로니아 천문학자들은 달이 차고 기움에 따라 조수가 변한다는 사실을 알았기에 달의 위상을 나타내는 상징을 만들었고, 보름달과 신월(삭)일 때 조수가 가장 높고 반달(현대에는 달이 반쪽만 보일 때가 달의 주기상 4분의 1 지점에 해당하므로 '쿼터 문 quartermoon'이라고 부르기도 한다)일 때 가장 낮다는 사실도 알아냈다.

주술사와 이교 사제들은 하늘에서 달이 태양을 몰아내면 태양을 다시 불러오기 위한 의식을 만들기도 했다. 태양은 따스함을 제공하고 눈을 녹이고 작물을 자라게 하는, 생명을 주는 존재였다. 해마다 해가 가장 긴 날과 짧은 날에는 태양의 귀환과 생명의 부활을 축하했다. 여러 문화권에서 달이 여성인 것과 대조적으로 태양은 남성이었다(현재도 마찬가지).

고대 이집트에서 태양신은 가장 강력한 남성 신인 라였다. 달은 토트의 아내인 세스헤트 여신이었다. 세스헤트는 시간, 별, 건축의 여신이기도 했다. 하지만 이집트에는 남성인 달의 신 콘스Khonsu도 있었다. 콘스는 아문-라Amun-Ra(신들의 왕, 파라오들의 아버지), 무트(어머니 신)와 함께 '테베의 삼주신'으로 불렸다. 길고 역동적인 역사를 겪은 이집트에는 워낙 신이 많았기에 역할이 겹치는 일도 적지 않았다. 초승달 상징은 기원전 2300년경의 수메르 신 난나Nanna와 바빌로니아 신 신Sin까지 거슬러 올라간다. 초승달 상징을 중동 지방까지 퍼뜨린 것은 페니키아인들이다. 일반적으로 초승달 상징은 정말로 달이 초승달 모양일 때뿐만이 아니라 어떤 모양일 때이든 달 자체를 가리킨다.

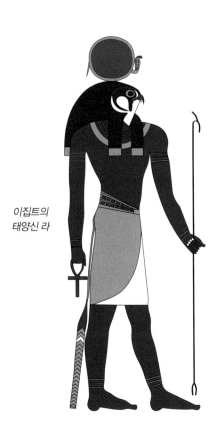

이집트의 태양신 라

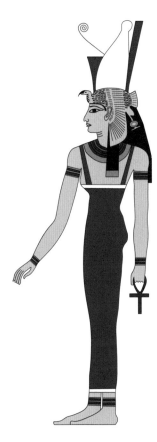

이집트의 어머니 신 무트

태양과 달에 성별을 할당한 것과 마찬가지로 그리스 천문학자들은 맨눈으로 보이는 행성에도 여러 신(하지만 금성을 제외하고는 모두 남신)의 이름을 붙였다. 각 행성의 상징은 3장 '점성술'에 자세히 나와 있다. 19세기에 천문학이 화려하게 부활하면서 몇몇 소행성에는 여신의 이름이 붙었다. 아스트라이아Astraea, 베스타Vesta, 주노Juno, 히기에이아로 명명된 소행성에는 각각의 상징도 생겼다.

한편 19세기에 자신을 '세파리얼Sepharial'이라고 불렀던(진짜 이름은 월터 곤 올드Walter Gorn Old) 한 점성가는 릴리스Lilith 문(또는 검은 달 릴리스)이라는 가상의 두 번째 달이 존재한다고 주장했다. 이른바 두 번째 달의 존재는 오래전에 모두 부정되었지만, '검은 달 릴리스'(또는 그냥 '릴리스')라는 용어는 여전히 현대 점성술에서 진짜 달의 원지점apogee(달의 공전 궤도상에서 지구로부터 가장 먼 지점) 방향을 가리키는 말로 쓰인다. '정위치(또는 삭점) 검은 달 릴리스'라는 약간 다른 버전도 있다. 두 버전에서 원지점을 정하는 방식은 각기 다르다.

검은 달 릴리스에 대응해서 현대 점성술사들은 검은 달의 '자연적 반대쌍'으로 간주될 만한 무언가를 나타내는 상징을 여럿 만들었다. 그중 하나인 '진정한 밝은 달 아르타Artha' 또는 '진정한 흰 달'을 나타내는 상징은 오른쪽의 예와 같다.

물론 '남성'과 '여성'이라는 성별이 붙는 것은 천체뿐만이 아니다. 같은 사물을 암수로 구분하는 단어들만 실린 사전까지 나와 있을 정도다.

소행성 아스트라이아의 상징

소행성 베스타의 상징

소행성 주노의 상징

소행성 히기에이아의 상징

릴리스 문의 상징

검은 달 릴리스의 상징

진정한 밝은 달 아르타의 상징

성별 상징과 종

과학계에도 성별을 나타내는 상징은 존재한다. 동물 가계도(동물의 혈통을 보여주는 서류)에서 아버지가 되는 수컷은 사각형이나 삼각형, 암컷은 원으로 표시된다. Ⅰ, Ⅱ, Ⅲ은 각 세대를 나타내며, 이와 같은 표기는 인간의 가계도에도 똑같이 적용된다.

다음 페이지의 표는 성별과 연령대에 따른 다양한 동물의 호칭을 보여준다.

현대의 젠더 상징

앤드로자인androgyne, 즉 양성구유라는 용어는 그리스어로 남성을 가리키는 안드르andr와 여성을 가리키는 지네gyné가 합쳐진 단어이며, 남성과 여성의 특징을 모두 보인다는 뜻의 형용사인 앤드로지너스androgynous의 명사형이다. 현재로서는 '젠더퀴어[45]'와 '젠더 뉴트럴[46]'이라는 용어가 선호될 때도 있다. 오른쪽 기호는 둘 다 앞서 살펴보았던 화성과 금성 상징을 합친 것이다.

⚥ 십자가/화살표를 겹침

⚦ 결합했으나 따로따로(에이젠더[47]와 바이젠더[48]를 나타내기도 함)

식물학에서는 '결합했으나 따로따로'인 기호를 자가수분하는 식물(암꽃과 수꽃이 한 식물에 있음)을 나타내는 데 쓴다. 화성/금성을 합친 이 기호는 둘 다 자신을 트랜스젠더 또는 센터퀴어로 정의하는 사람들이 사용한다. 젠더플루이드[49] 공동체에서는 십자가/화살표(또는 '남성 획stroke male'이라고도 부름)의 방향에 따라 뜻이 달라져야 하는지를 두고 토론이 이어지는 중이다. 다음 상징은 자웅동체hermaphrodite를 나타내는 데 쓰이는 기호들이다.

⚲ 특정 성별이 겉으로 드러나지 않음

⚢ 겉으로 보았을 때 여성의 특징을 지님

⚣ 겉으로 보았을 때 남성의 특징을 지님

⚤ 양쪽의 성적 특징이 동시에 똑같이 나타남

LGBTQ+ 공동체에서는 다양한 정체성을 나타내기 위한 여러 독특한 기호를 도입했다. 204쪽에 실린 이 상징들은 공동체 사람들을 나누기 위해서가 아니라 하나로 모으기 위해 만들어진 것이다.

수컷(사각형)과 암컷(원)을
나타낸 동물의 혈통서

동물 수컷과 암컷의 명칭(영어)						
종	수컷 성체	암컷 성체	번식 가능한 수컷	번식 가능한 암컷	어린 수컷	어린 암컷
개	Dog	Dog	Stud/Sire	Bitch	Puppy	Puppy
거위	Gander	Goose	Gander	Goose	Gosling	Gosling
고양이	Tom(Cat)	Cat	Tom	Queen	Kitten	Kitten
곰	Bear	Bear	Boar	Sow	Cub	Cub
다람쥐	Squirrel	Squirrel	Buck	Doe	Pup/Kit	Pup/Kit
닭	Rooster	Hen	Cock	Chicken	Chick	Chick
당나귀	Jack	Jenny	Jack	Jenny	Foal	Foal
돼지	Boar	Sow	Boar	Sow	Piglet/Shoat	Piglet/Shoat
딱따구리	He-chuck	She-chuck	He-chuck	She-chuck	Kit/Cob	Kit/Cob
말	Stallion	Mare	Sire	Dam	Colt(Foal)	Filly(Foal)
박쥐	Male	Female	Male	Female	Bitten	Bitten
백조	Cob	Pen	Cob	Pen	Cygnet	Cygnet
벌/말벌	Drone	Worker	Drone	Queen	Larva	Larva
사슴	Buck/Stag	Doe	Buck/Stag	Doe	Fawn	Fawn
사자	Lion	Lioness	Lion	Lioness	Cub	Cub
소	Bull	Cow	Bull	Cow	Steer	Heifer
아르마딜로	Boar	Sow	Boar	Sow	Pup	Pup
양	Ram	Ewe	Ram	Ewe	Lamb	Lamb
여우	Tod/Dog/Reynard	Vixen	Tod/Dog	Vixen	Cub/Pup	Cub/Pup
염소	Billy	Nanny	Billy	Nanny	Kid	Kid
오리	Drake	Duck	Drake	Duck/Hen	Duckling	Duckling
오소리	Badger	Badger	Boar	Sow	Kit/Cob	Kit/Cob
웜뱃	Jack	Jill	Jack	Jill	Joey	Joey
캥거루	Jack/Buck/Boomer	Jill/Doe/Flyer	Jack/Buck/Boomer	Jill/Doe/Flyer	Joey	Joey
코끼리	Bull	Cow	Bull	Cow	Calf	Calf
코뿔소	Bull	Cow	Bull	Cow	Calf	Calf
토끼	Buck	Doe	Buck	Doe	Kit/Kitten	Kit/Kitten
패럿	Hob	Jill	Hob	Jill	Kit	Kit
호랑이	Tiger	Tigress	Tiger	Tigress	Cub	Cub

 트랜스젠더를 나타내는 보편적 상징이다. 성전환자transexual나 젠더퀴어들도 사용한다.

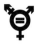 원의 가운데에 등호 표시를 넣어 트랜스젠더 평등을 나타내는 상징이다.

 이 상징은 논바이너리[50]인 사람들을 표시하는 데 쓰인다. X표시를 넣어 성별 표지를 없앴다.

 위의 논바이너리 상징과 비슷하지만, 막대기가 X자 사이로 길게 뻗어 있다.

 이 상징은 무성애자, 중성 또는 중립 젠더 정체성을 지닌 일부 사람들을 나타내는 데 쓰인다. 식물학에서 '중성'을 나타낼 때도 이 기호를 사용한다. 식물학적으로 중성이란 암술도 수술도 없으며 생장이나 무성생식을 통해 번식하는 식물을 가리킨다. 생물학에서 특정 곤충 계급은 생식기관이 아예 없다(또는 일벌의 경우처럼 기관이 미숙한 채로 남음). 이 상징은 뉴트로이스[51]를 가리키는 데도 쓰인다.

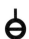 무성애자 가운데에는 앞의 기호 대신 이 기호를 상징으로 사용하는 이들도 있다.

 이 상징은 '다른 젠더'를 뜻하며, 트랜스 또는 논바이너리, 젠더플루이드에 모두 적용 가능한 기호다. 일반적 성별 표시 기호에 쓰이는 화살표나 십자 대신 들어간 작은 'o'자는 이 기호의 정의가 '열려open' 있음을 나타낸다.

 이 상징은 팬젠더[52](또는 '모든' 젠더)와 젠더퀴어를 나타낸다. 모든 젠더 상징을 조화롭게 통합하려는 시도에서 나왔다.

 화성과 금성이 이분화된 젠더를 각각 나타내므로 논바이너리 공동체에서는 이 기호(혜성)를 상징으로 사용하자는 제안이 나왔다.

 화살표도 십자도 없는 원 또한 논바이너리의 상징으로 제안된 바 있다. 역사적으로 보면 원은 일반적으로 여성/여성성을 나타냈다.

 이는 수성을 나타내는 기호이며, 논바이너리와 젠더플루이드를 대표하는 상징으로 제안되었다. 이 기호는 연금술에서 흐르는 금속인 수은 또는 '퀵실버'를 가리키므로 젠더의 유동성을 나타내기에 적절한 상징이라고 볼 수 있다.

 수성 기호를 조금 변형해 특정 젠더 표현[53], 즉 자웅동체 남성이나

 자웅동체 여성,

 또는 젠더나 젠더 표현이 교대로 나타나는 사람을 가리키기도 한다. 다시 말해두지만, 이런 상징은 그 상징이 나타내는 모든 집단의 모든 구성원에게 공식적으로 받아들여진 상태는 아니다.

 이 상징은 인터젠더[54]를 나타내는 데 쓰인다. 이 형태는

 반半남성demiboy 상징과

 반여성demigirl 상징을 합쳐서 나온 것이다.

집단 또는 개인의 정체성을 나타내는 상징에 덧붙여 다양한 형태의 결혼, 시민 결합, 혼인을 나타내는 결합형 상징도 여러 가지 있다.

 게이/남성 동성애자간 결합

 레즈비언/여성 동성애자간 결합

 이성애자간 결합

 양성애자 및 모든 가능한 조합

일부 젠더플루이드들은 유니콘, 외계인, 기타 '비인간' 이미지를 포함하는 상징 사용에 반대한다. 그런 이미지는 부당한 웃음을 유발하는 동시에 다른 젠더 정체성을 지닌 사람들은 '진짜' 사람이 아니라는 차별적 메시지를 전달할 수도 있기 때문이다. 어쩌면 왼쪽 목록의 가장 마지막 상징이야말로 가장 단순하고 가장 알맞은 상징인지도 모른다.

미주

44 여성 동성애자lesbian, 남성 동성애자gay, 양성애자bisexual, 성전환자transgender, 기타 성소수자queer를 아우르는 약자.
45 genderqueer, 성별을 남녀로 나누는 이분법에서 벗어난 성 정체성, 또는 그런 정체성을 지닌 사람.
46 gender neutral, 성별을 구분하지 않으려는 태도, 또는 그런 사람.
47 agender, 젠더가 없음, 또는 젠더 정체성이 없는 사람.
48 bigender, 남녀 두 젠더를 개별적으로 지님, 또는 그런 사람.
49 gender-fluid, 의식 또는 무의식적으로 성별이 전환되는 젠더.
50 nonbinary, 남녀의 이분법적 구분 기준에서 벗어난 사람.
51 neutrois, 자신을 제3의 성이라고 여기는 정체성.
52 pangender, 모든 젠더의 특성을 동시에 지녔다고 느끼는 정체성.
53 gender expression, 사회적 성 정체성을 복장이나 행동 등으로 표현하는 것.
54 intergender, 남성과 여성 사이에 있다고 여기는 정체성.

SIGILS AND PAGANISM

시질과 이교 신앙

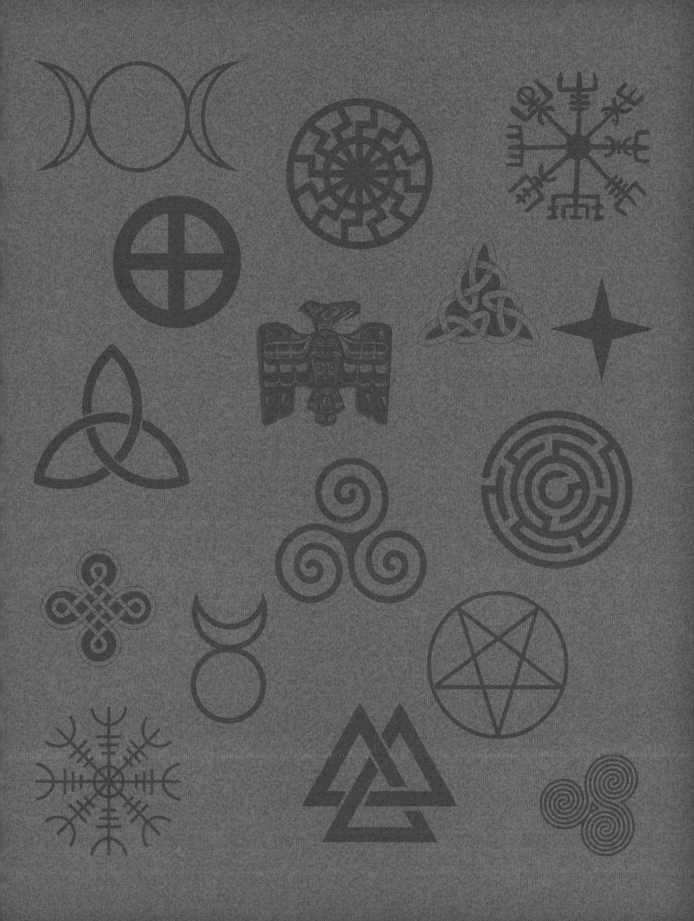

앞서 다루었던 시질의 정의를 다시 한번 살펴보자면, 시질은 마법적 힘을 지녔다고 여겨지는 문양을 새기거나 그린 것을 가리킨다. 보호나 소환 같은 마법적 목적을 위해 새기거나 그리기 쉽도록 시질은 대개 선화로 이루어져 있다. 대개 선과 도형으로만 구성되어 추상적인 경향을 보이지만, 대칭을 이루는 등 어떤 식으로든 '보기 좋은' 형태인 경우가 많다. 인식 가능한 패턴은 뇌에서 '안정감'으로 해석되므로 뇌는 패턴을 찾으려고 한다. 이런 안정감, 차분함, 집중성은 사람에게 안전하다는 느낌을 주며, 그 말은 즉 마법이 작동한다는 뜻이다.

시질에는 1장 '연금술'에서 살펴보았던 신성 기하학이 종종 활용된다. 본질적으로 신성 기하학은 보편적으로 보기 좋고 효과적인 비율의 선과 각도만을 사용한 도형으로 구성되므로 차분한 느낌을 주게 되어 있다. 종교 공동체에서는 기하학적 도형의 대칭을 신의 완벽한 균형과 연결 짓는다. 뇌가 패턴을 '선호'하므로 언뜻 보기에 무작위적인 자연보다 대칭이라는 제한이 있는 형태를 더욱 '우월'하거나 더 '신성한' 무언가로 여긴다는 것은 확실히 그럴싸하게 들린다. 하지만 박물학자나 생물학자에게 물으면 자연은 절대로 무작위적이지 않다고 단언할 것이다. 인간이 자연계의 패턴이나 목적성을 항상 구분해 낼 수는 없지만, 법칙은 분명히 존재한다.

그렇다면 이교와 시질을 한 주제로 묶은 이유는 무엇일까? 알고 보면 둘 사이에는 공통점이 무척 많다. 엄밀히 말하면 이교도란 해당 지역 또는 시기에 지배적인 종교를 믿지 않는 사람을 가리킨다. 간단히 정의해서 이교 신앙이란 표준으로 여겨지는 종교(특히 기독교)의 교의에서 벗어나는 종교적 의식과 관습을 지키는 것을 말한다. 현대에도 매우 다양한 이교 신앙이 존재하며, 신도가 많은 종교도 있고 그렇지 않은 종교도 있다. 가장 널리 알려진 이교로는 위카를 꼽을 수 있다.

일반적으로 '마법witchcraft'으로 취급되는 위카는 종종 처녀, 어머니, 노파의 삼위일체로 이루어지는 여신(성스러운 여성)을 찬양하며 대지를 기반으로 삼는다. 위카에는 특정한 교리 체계가 없으며, 위카의 종교적 의식 또한 딱히 정해진 것 없이 매우 다양하다. 일부 위카 분파에서 모시는 뿔 달린 신/케르눈노스는 신의 남성적 측면을 나타낸다.

상당수, 또는 대부분의 이교는 마법의 사용을 중심으로 돌아간다. 위카는 대지 기반 마법을 사용(대개는 자연계에서 얻을 수 있는 도구나 재료를 활용)하는 반면 악마나 우상, 심지어 비행접시에서 힘을 끌어내는 이교 풍습도 있다. 세계 여러 문화권의 마법은 시질에 담거나 시질을 써서 방향을 정할 수 있는 경우가 많다. 시질은 손으로 그려지므로 일반적으로 신성 기하학의 도형을 이루는 직선이나 마법적 에너지의 움직임(봉쇄가 아니라)을 가능케 하는 추상적 곡선으로 이루어진다. 몇몇 마법적 도형의 예를 살펴보자.

원

가장 기본적인 기하학 도형(직선은 사실 도형이 아니다)인 원은 대지, 생식능력, 온전함, 즉 '성스러운 여성성'을 나타내는 원시적 상징이다. 원이 나타내는 탄생-죽음-재생을 교리로 삼는 종교는 수없이 많다. 원은 시작도 끝도 없이 계속 이어진다. 지구, 태양, 보름달, 결혼반지, 바퀴, 소용돌이, 우로보로스[55]는 모두 원이다.

탄생-죽음-재생의 순환을
나타내는 원

사각형

사각형은 원의 여러 특징(온전함, 감싸기, 보호)을 공유하지만, 움직임이 아니라 안정성을 상징한다. 사각형은 수용보다는 저항을, 모순의 공존보다는 단호함을 나타낸다. 원은 덜 엄격한 반면, 사각형의 모서리는 딱 떨어지는 느낌을 준다. 건물은 구가 아니라 직육면체로 만들어지는 법이다.

위를 향한 삼각형은
남성과 불을 상징함

안정성과 저항력을
나타내는 사각형

아래를 향한 삼각형은
여성과 물을 상징함

삼각형

원의 동세와 사각형의 안정성을 합쳐 놓은 듯한 역동성이 있는 도형이다. 삼각형에는 방향이 있다. 정삼각형조차도 특정 방향을 가리킨다. 끝이 없는 원과는 달리 삼각형은 시작, 중간 끝을 명확히 보여준다. 피라미드가 수천 년을 견딘 데는 삼각형 모양의 안정성과 힘도 한몫했음이 틀림없다.

삼각형을 상징으로 사용할 때는 방향성이 매우 중요하다. 위를 가리키는 삼각형은 고대부터 '남성'의 상징이며 남근 형상의 생식능력을 나타낸다. 위를 향한 삼각형은 '불꽃'의 형상을 닮았을 뿐 아니라 찌를 듯한 공격성과 통제 불가능한 분노를 나타낸다는 점에서 '불'을 상징한다. 아래를 가리키는 삼각형은 태아가 산도를 내려가는 움직임과 여성 음부의 모양을 닮았기에 여성을 나타낸다. 아래를 향한 삼각형은 유동성 외에는 거의 모든 면에서 불과 반대인 '물'을 상징한다. 본질적으로 불은 위로 타오르고 물은 아래로 흘러내린다. 아래를 향한 삼각형은 그릇에서 물이 쏟아지는 형상과도 비슷하다.

태양 십자가(또는 보탄[56] 십자가)

이 오래된 상징은 역사적으로 계절을 나타낸다. 넷으로 똑같이 나뉜 원은 한 해의 순환이라는 움직임을 반영한다. 연금술에서 태양 십자가는 소금을 나타내는 기호다. 미국 원주민 문화에서는 치유의 바퀴Medicine Wheel를 나타내는 상징이다.

태양 십자가 상징

치유의 바퀴(또는 신성한 고리Sacred Hoop)

여러 북미 원주민 부족에서 치유의 바퀴는 건강과 치료라는 개념을 상징한다. 바퀴의 각 부분에 연결되는 상세 내용은 부족마다 다를지도 모르지만, 전반적으로 네 부분에 할당되는 의미는 다음과 같다.

- 북풍은 차갑고, 매섭고, 깨끗하게 하는 바람이며 사람들에게 닥치는 시련을 상징한다. 북풍은 눈과 겨울을 부르며 휴식과 반성, 수선, 옛이야기, 어둠, 배고픔, 죽음의 시간을 뜻한다.

- 동풍은 신선하고 시원하며 부드러우며 사람들의 지속성을 상징한다. 동풍은 태양과 봄을 부르며 재생, 탄생, 질문, 나무 심기, 배움의 시기를 나타낸다.

- 남풍은 뜨겁고 끊임없고 사물을 길러내는 바람이며 사람들의 삶을 상징한다. 남풍은 열기와 여름을 부르며 빛과 성장, 성취, 사냥, 짝짓기, 일의 시기를 가리킨다.

- 서풍은 따스하고 강하고 변화를 부르는 바람이며 사람들의 지혜를 상징한다. 서풍은 비와 가을을 불러오며 추수, 준비, 물러남, 성숙의 시간을 나타낸다.

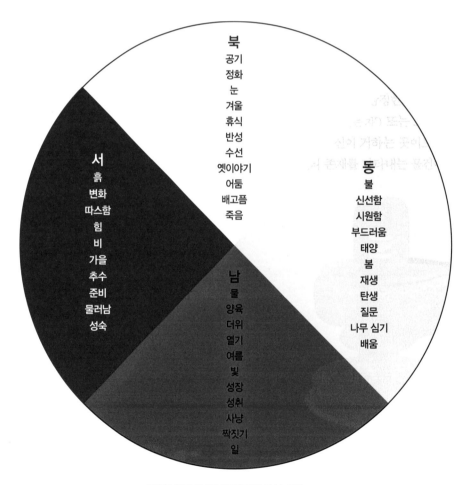

치유의 바퀴 각 부분의 방위와 특성, 의미

전통적 토템 폴의 모습

토템Totem

토템은 개인 또는 씨난이 엠블럼으로 사용하며 대개는 자연에서 비롯되고 보호와 영감을 제공하는 상징을 가리킨다. 북미 원주민들의 토템은 주로 동물이며 드루이드의 경우는 식물이다. 토템의 신비성은 사람이 토템을 고르는 것이 아니라 토템이 사람을 선택한다는 데서 나온다. 사람들은 자기 삶의 목적을 찾기 위한 '비전 퀘스트vision quest'에 나서며, 그 과정에서 자신의 토템이 되어줄 존재가 찾아오는 보상을 받는다고 한다. 현대에도 토템 체계는 황도 12궁의 개념에 맞게 특정 동물이 1년의 각 달(또는 몇 주간)을 대표하는 식으로 변형되어 활용되고 있다.

북미 원주민 풍의 물소

북미 원주민 풍의 천둥새

북미 원주민 풍의 올빼미

각 토템 동물(주로 땅을 중심으로 한 부족민의 삶에서 마주치기 쉬운 동물)의 의미는 다음과 같다.

- **거위:** 절제, 신뢰도, 신중함, 견고함, 경각심, 보살핌, 협동, 의욕

- **곰:** 힘, 본능, 용기, 의지, 체력, 독자성

- **까마귀:** 마법, 변신, 변화, 영혼의 세계, 에너지, 창조성

- **늑대:** 충실함, 끈기, 성공, 영성, 독립심, 직관, 신체적 능력

- **딱따구리:** 민감함, 헌신, 보호, 예언, 균형, 의사소통

- **매:** 시작, 모험, 열정, 지도력, 탁월함, 위로 떠오름

- **뱀:** 원시적 에너지, 삶, 탈바꿈, 기민함, 지혜, 재생

- **비버:** 투지, 의지력, 집짓기, 내다봄, 보호, 가정, 안정

- **사슴:** 연민, 평화, 상냥함, 친절, 여성성, 순수, 섬세함, 젊음

- **수달:** 장난스러움, 친근함, 역동성, 행복, 도움, 나눔, 가족 중심, 똑똑함

- **연어:** 자긍심, 강렬함, 자신감, 영감, 투지, 재생, 생명력

- **올빼미:** 지식, 지혜, 죽음, 내세, 고독, 힘, 자기 성찰

북미 원주민 풍의 곰

북미 원주민 풍의 독수리

'검은 태양(또는 태양 바퀴)' 상징

여기저기서 흔히 보이는 이교 상징인 태양 원반은 지속성과 시간의 순환에 의한 진보를 나타낸다. 생명을 주는 햇빛에 시작도 끝도 없는 원을 더한 이 형상은 불멸성을 상징하기도 한다. '검은 태양'이나 태양륜이라는 이름으로도 불린다.

불행히도 2차 대전 당시 나치 수중에 떨어졌던 모라비아 성의 바닥에 이 문양이 모자이크로 들어가 있다. 분명히 이교에서 쓰이는 상징임에도 검은 태양을 나치의 상징으로 보는 사람도 있다.

특정 동물이 치유의 바퀴에서 한 사분면 전체의 영적 안내자로 지정되는 사례도 적지 않다. 영적 안내자는 각 사분면의 방위에 할당된 에너지의 상징 역할을 한다. 북미의 라코타Lakota족이 지정한 동물은 다음과 같다.

서쪽: 천둥새 = 비
북쪽: 물소/들소 = 성스러움, 희생
동쪽: 사슴 = 영적 에너지
남쪽: 올빼미 = 영혼의 전령

210쪽의 치유의 바퀴 그림과 보편적으로 쓰이는 동물의 예를 연결하면 다음과 같다.

- **독수리:** 북쪽, 공기 사분면에 해당하며 영적 보호, 신과의 가까운 거리, 용기, 지혜, 시야를 나타냄

- **쥐:** 동쪽, 불 사분면에 해당하며 끈질김, 꼼꼼함, 각성, 미덕, 겸손함, 희생, 생계유지를 나타냄

- **곰:** 남쪽, 물 사분면에 해당하며 힘, 격렬함, 지도력, 무심함, 홀로 심사숙고함을 나타냄

- **물소/들소:** 서쪽, 흙 사분면에 해당하며 자리 잡기, 견고함, 풍부함, 원초적 힘, 안정성을 나타냄

태양 원반(또는 검은 태양, 태양륜Sonnenrad)

위카 태양 바퀴

태양 바퀴는 양력을 위카의 8대 축일인 사바스Sabbath/사바트Sabbat(날짜는 해에 따라, 또는 달력에 따라 달라지므로 정확한 날짜가 아니라 범위를 명시함)를 기준으로 나눠서 표시한다.

- **이몰크**Imbolc**(또는 이몰그)**: 1월 31일~2월 2일(때에 따라 다름), 봄의 도래를 축하하며 켈트 불의 여신인 브리지트Brigit(또는 브리이트)를 모시는 날

- **오스터라**Ostara**(또는 에스터Eoster)**: 3월 19~22일, 춘분을 기념하며 기독교 달력에서 가장 성스러운 날(부활절로 축하함)

- **벨테인**Beltane/Beltaine: 오월제May Day라고도 하며 5월 1일(또한 4월 30일 발푸르기스의 밤Walpurgis Night), 여름의 시작을 축하함

- **리사/리스**Litha/Lithe: 6월 20~22일, 1년 중 낮이 가장 긴 날인 하지를 기념함

- **라마스**Lammas**(또는 루나사**Lughnasadh/Lughnasa**)**: 8월 1일, 추수와 여름의 수확을 축하하는 날이며 아일랜드의 전통적 축일

- **메이본**Mabon**(또는 마본)**: 9월 21~24일, 추분을 기념하며 여러 문화권에서 추수감사제가 열리는 시기

- **사우인**Samhain: 10월 31일~11월 1일, 이승과 저승 사이의 장벽이 가장 얇아지는 때이므로 조상과 죽은 자를 기리는 날이며 마법 달력에서 가장 중요한 축일

- **율**Yule: 12월 20~23일, 재생과 원기 회복, 태양의 귀환이 시작되는 동지를 축하하는 날이며 여러 종교와 전통에서 태양이 다시 돌아오기 시작하는 날로서 기념하는 주요 명절

위카의 바퀴 모양 달력

사우인 시질

율 시질

이몰크 시질

오스터라 / 에스터 시질

벨테인 시질

리스 / 리사 시질

라마스 / 루나사 시질

메이본 시질

위카 축일 각각에 해당하는 시질은 다음과 같다.

- 사우인의 시질은 산 자와 죽은 자의 세계 사이의 움직임을 나타낸다.

- 율의 시질은 '겨울'을 나타내는 시질이며 내리는 눈과 제단을 형상화한 것이다.

- 이몰크의 시질은 90도와 180도 사이의 중간점을 나타낸다. 이몰크가 동지와 춘분의 중간에 위치함을 나타낸다.

- 오스터라/에스터의 시질은 '봄'을 상징하는 시질이며, 피어나는 꽃을 나타낸다.

- 벨테인의 시질은 단순화한 나무 모양이며 오월제를 기념하는 장식 기둥인 메이폴maypole을 상징한다. 벨테인은 춘분과 하지의 중간점이다.

- 리사의 시질은 죽음을 가리키는 연금술 상징에서 나왔다. 리사는 하지를 기념하는 축일이다.

- 라마스/루나사의 시질은 떠오르고 지는 해를 나타낸다. 라마스는 하지와 추분의 중간에 위치한다.

- 메이본의 시질은 가을의 상징이다. 메이본은 추분을 기념하는 날이다.

별

매우 오래된 상징인 별은 별표asterisk(*) 모양에서 시작해서 점점 확고한 상징으로 자리 잡았다. 별은 왕족, 업적, 힘, 영성, 또는 탁월함을 나타낸다. 별의 꼭짓점 개수에 따라 별이 상징으로서 지니는 의미가 상당히 달라진다. 예를 들면 다음과 같다.

- **사각별:** 이 형태는 대개 베들레헴의 별이라고 불리며 동방박사가 아기 예수를 찾아갈 때 길을 밝혔다는 별을 가리킨다.

- **오각별:** '별'을 상상하라고 하면 거의 모든 사람이 떠올리는 형태다. 오각별은 펜타그램Pentagram이라고도 불린다. 이 별은 기독교에서는 그리스도의 다섯 군데 성흔을, 위카에서는 인간의 영혼과 결합하는 네 가지 자연 원소, 그리고 인간의 손발과 머리를 상징한다(신성 기하학과 관련해서는 펜타드pentad라고도 불림).

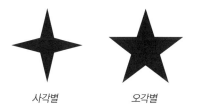

사각별 오각별

덧붙여 오각별은 팔의 개수가 홀수여서 뚜렷한 방향성이 나타나는 유일한 별이다. 다섯 번째 꼭짓점이 위를 가리키면 펜타그램은 힘의 방향이 하늘을 향하는 '선한' 상징이 된다. 다섯 번째 꼭짓점이 아래를 향하면(즉 별이 한 발로만 서 있으면) 힘이 악마의 영역으로 넘어가며 인간의 사악함과 죄악을 보여주는 '악한' 상징이 된다. 이런 의미가 있기에 아래를 향하는 펜타그램은 사탄 숭배자와 '흑마법' 사용자들에게 중요한 상징이 되었다. 펜타클Pentacle은 오각별을 원 안에 넣은 형태를 가리키며, 마법을 나타내는 기호다. 이 문양은 한 번도 손가락(또는 기타 뾰족한 도구)을 떼지 않고 그릴 수 있다. 다시 말해 원을 포함한 시질이 한 획으로 그려진다는 뜻이다. 시질을 끊김 없는 한 획으로 그리는 목적은 도안에 마법(또는 악마)이 빠져나갈 틈이 없도록 대비하는 것이다. 펜타클은 소환된 에너지를 담거나 가두는 역할을 하는 상징이다. 별의 각 꼭짓점은 원소를 상징한다. 펜타클 자체의 의미는 그려지는 방향(위, 아래, 왼쪽, 오른쪽)에 따라 의미가 달라진다.

육각별

육각별은 일반적으로 응급의료의 상징으로 쓰인다.

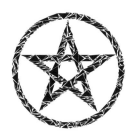

펜타클 시질

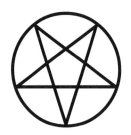

아래를 가리키는 펜타그램은 인간의 사악함을 상징한다.

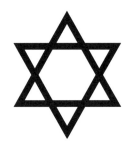

삼각형을 윤곽이 아닌 선으로 표시한 육각별은 다윗의 별이라고 불린다.

- **육각별:** 같은 길이의 선 세 개를 교차하는 모양으로 그려지는 별(✱)은 생명의 별이라고 불린다. 이 별은 보편적으로 응급의료(구급대, 구급차, 구조대 등)의 상징으로 색은 대개 파랑이나 주황이고 가운데에는 배지나 아스클레피오스의 지팡이를 넣은 형태로 쓰인다. 정삼각형 두 개를 겹쳐 만들어지는 육각별은 헥사그램이라고 부른다. 육각별 안의 삼각형을 윤곽이 아니라 선으로 표시한 도형은 다윗의 별(또는 솔로몬의 인장)이라고 부르며 유대교의 상징으로 쓰인다.

- **칠각별:** 이 별은 숫자 7을 나타내기 위해 특별히 고안된 형상이다(신성 기하학에서 자연스럽게 생겨난 육각별과는 다르다). 칠각별은 일곱 개의 요일이나 태양계에서 맨눈으로 확인 가능한 행성 일곱 개를 나타낸다. 최근 들어서는 요가 수행에서 일곱 차크라의 상징으로도 쓰인다. 이교 또는 신이교주의 종교에서 마법의 상징으로 사용되기도 한다.

- **팔각별:** 팔각별 또한 신성 기하학에서 비롯했으며 같은 크기의 사각형 두 개를 겹쳐서 나온 별이다. 이 상징은 락슈미의 별로 알려졌으며, 락슈미 여신의 여덟 가지 현현顯顯을 나타낸다. 이 여덟 형태를 합쳐 아슈타락슈미Ashtalakshmi라고 하며, 이들은 인간의 모든 내밀한 욕구를 이루어준다고 한다.

아디-락슈미Aadi-Lakshmi = 행복
다나-락슈미Dhana-Lakshmi = 돈, 번영
다냐-락슈미Dhanya-Lakshmi = 음식, 영양
가자-락슈미Gaja-Lakshmi = 재산의 보호, 은총, 풍요
산타나-락슈미Santana-Lakshmi = 건강한 자손
비라-락슈미Veera-Lakshmi = 용기, 힘, 어려움 극복
비드야-락슈미Vidya-Lakshmi = 예술과 과학의 지식, 삶의 교훈
비자야-락슈미Vijaya-Lakshmi = 승리, 노력해서 성공함

- **구각별:** 기독교에서는 이 별을 성령의 아홉 열매(갈라디아 5장 22~23절)와 연결 짓는다. 그냥 별 모양 그대로 쓰이기도 하도, 별의 각 꼭짓점 안쪽에 각 열매의 라틴어 머리글자(베니그니타스Benignitas, 보니타스Bonitas, 피데스Fides, 모데스티아Modestia, 콘티넨티아Continentia, 카리타스Caritas, 가우디움Gaudium, 팍스Pax, 롱가니미타스Longanimitas)를 표시하기도 한다. 아홉 열매(또는 성령 안에서 사는 삶의 특징)는 다음과 같다.

사랑 = 카리타스
기쁨 = 가우디움
평화 = 팍스
인내 = 롱가니미타스
자비 = 베니그니타스
선함 = 보니타스
충성 = 피데스
온유 = 모데스티아
절제 = 콘티넨티아

칠각별

정사각형 두 개를 겹쳐 만든
팔각별은 락슈미의 별이라고 불린다.

구각별은 바하이교 신앙의 상징이다.

구각별은 신은 하나, 믿음도 하나, 인류도 하나가 되어야 한다는 교리의 바하이교Bahá'í의 상징이기도 하다. 9는 바하이교에서 성스러운 숫자다.

연금술 유래 상징

앞서 1장에서 연금술 상징을 살펴보았는데, 그중 상당수는 다양한 유형의 이교 상징에서 비롯했다. 소금을 나타내는 연금술 상징은 지구를 나타내는 천문학적(그리고 점성학적) 상징에 해당하며, 이 상징은 십자가 그어진 바퀴(태양 십자가) 또는 신성한 고리라는 이교 상징에서 나왔다. 어쩌면 이런 의미 변화는 "세상의 소금salt of the Earth"이라는 성경 구절(마태복음 5장 13절)에서 나왔는지도 모른다.

이 페이지에서는 '약초사herbalist'들이 사용하는 상징 목록을 다룬다. 약초사란 마당에서 약초를 키워 흔한 질병이나 상처에 쓰는 약을 만드는 사람이다. 모든 약초사가 '마녀'는 아니지만, 마녀들은 자신이 만드는, 언뜻 봐서는 '마법적'으로 보이는 치료약을 의심스럽게 보는 사람들의 시선을 피하고자 종종 자신을 약초사라고 칭했다. 약초는 스스로 주방 마녀, 녹색 마녀, 산울타리 마녀 또는 요리사

등으로 부르는 사람들도 사용한다. 어쨌거나 약초학은, 최소한 최근 몇 세기 동안은 상징과 깊은 연관을 보인다.

이 목록에는 기원이 뚜렷하게 보이는 상징도, 그렇지 않은 상징도 있다. 예를 들어 설탕을 나타내는 시질은 '설탕sugar'의 첫 글자인 시그마(그리스 문자에서 's'에 해당하는 Σ)를 길게 늘인 모양이다. 알코올의 시질은 포도주통이나 맥주통에 꼭지를 다는 것을 형상화한 모양이다. 가열을 나타내는 시질은 실제로 액체가 끓어 끈끈한 고체 또는 말라붙은 분말만 남게 되는 과정을 보여준다. 분말 시질은 다리를 잘라낸 듯이 보이는 'P'자이며, 이는 고체에서 수분을 제거해 분말powder로 만드는 과정을 암시한다.

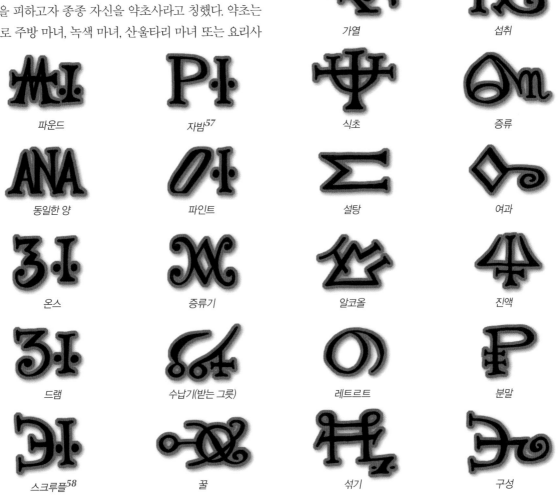

가열	섭취
파운드	자밤[57]
식초	증류
ANA 동일한 양	파인트
설탕	여과
온스	증류기
알코올	진액
드램	수납기(받는 그릇)
레트르트	분말
스크루플[58]	꿀
섞기	구성

세 명의 여신 상징

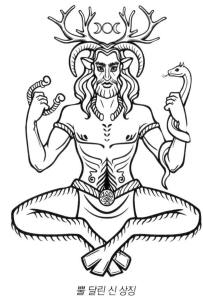

뿔 달린 신 상징

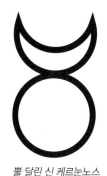

뿔 달린 신 케르눈노스

삼위일체 여신Triple Goddess

이 상징은 위카의 마법에서 가장 중요한 열쇠다. 삼위일체 여신은 여성의 삶에서 나타나는 세 단계, 즉 처녀, 어머니, 노파로 구성된다. 처녀는 젊음과 생명력을, 어머니는 풍요로움과 보살핌을, 노파는 노년과 지혜를 나타낸다. 상징에서 처녀는 점점 커지고 채워질, 성장하는 중인 초승달로 표현된다. 어머니는 임신해서 배가 둥글어지고 자신의 생물학적 '숙명'을 달성하며 살아가는 보름달이다. 노파는 크기는 줄어들었으나 삶에서 배운 모든 지혜를 품고 나이 들어가는 그믐달이다.

뿔 달린 신/케르눈노스

삼위일체 여신이 신성한 여성성이라면 뿔 달린 신은 신성한 남성성이나. 모든 위카 분파가 이 남성석 측면을 인정(또는 숭배)하는 것은 아니다. 뿔 달린 신은 사탄이 아니며, 악하지도 않다. 하지만 인간성의 더 거친 면을 나타내는

것만은 분명하며, 여신이 달을 상징하듯 해를 상징한다. 뿔은 원래 사슴뿔처럼 갈라져 있었으나 최근 들어 곡선 모양으로 바뀌었고, 구부러진 모양새는 여신의 초승달과 비슷한 모양이 되었다. 케르눈노스는 켈트 문화에서 울창한 숲의 신이며 어떤 면에서는 그리스 신화의 디오니소스를 닮았다. 거의 항상 가지가 있는 뿔이 달린 모습으로 묘사된다.

앞서 신성 기하학과 그 중요성에 관해 자세히 설명하기는 했지만, 모든 시질이 기하학적이거나 엄격하게 균형 잡힌 것은 아니다. 그런 시질은 특히 자연의 '정령'이나 인간성의 약한 부분과 관련된 경우가 많다. 시질은 마법을 불러 일으키고 불러들인 힘을 담아두는 역할을 한다는 점을 기억하자. 선이 정밀하고 고르지 않더라도 시질을 이루는 모든 직선과 곡선에는 목적이 있다. 현대 예술가와 마녀들은 인터넷에 진출해 자기 기술을 활용해서 맞춤형 시질을 디자인해 판매한다. 이런 시질 중에는 상당히 뛰어나고 아름다운 작품이 있는가 하면 기분 나쁘고 으스스한 것도 있다.

베그비시르 상징

아이이스햐울무르 시질은
베그비시르와 생김새가 비슷하다.

베그비시르Vegvísir

'길을 찾아주는' 상징이며 여행자가 지니고 있으면 길을 잃지 않게 해준다고 한다. 방위를 나타내는 방사형 선에 더해 이 문양에는 여러 개의 십자가와 집을 나타내는 중앙의 원이 있다. 각 팔(막대)에는 삼지창이 붙어 있지만, 모든 삼지창이 각각 다르다는 점에 주목하자. 여행자가 한 방향과 다른 방향을 확실히 구분하게 하는 것이 이 상징의 목적이므로 각 막대에는 구분하기 쉽도록 다른 모양이 사용된다.

아이이스햐울무르Ægishjálmur

뵐숭 일족의 이야기를 다룬 뵐숭 사가Volsungasaga(북유럽 신화의 일부인 아이슬란드 전승)에 나오는 용 파브니르Fafnir의 소유였던 아이이스햐울무르, 즉 경외의 타륜Helm of Awe은 언뜻 보면 베그비시르와 매우 닮았다. 용은 영웅 시구르드Sigurd의 손에 죽었고, 타륜은 다른 막대한 보물과 함께 도난당한다. J. R. R. 톨킨은 《호빗》을 쓸 때 이 전설에서 영감을 받았음이 틀림없다.

베그비시르와 달리 이 시질은 대칭을 이룬다는 점이 눈에 띈다. 모든 막대에는 동일한 길이와 개수의 짧은 가로 막대가 달려 있고, 막대 끝에는 같은 모양의 룬이 있다. 고대 푸사르크 룬 문자에서 알기즈(또는 문자 'Z')는 위험 또는 공격에서의 보호를 뜻하는 룬이다. 그런 룬을 여덟 번 반복해서 사용했기에 타륜은 어떤 방향에서 적이 공격해 오든 강력하게 방어했을 것이다.

알기즈 룬

나선

나선은 수천 년 전 신석기 시대 암각 문자에서도 발견될 정도로 오래된 상징이다. 가장 장관인 나선 디자인이라고 하면 단연 뉴그레인지Newgrange 유적을 꼽을 만하다. 수메르에서 쐐기 문자가 만들어진 것과 같은 시기에 아일랜드에 세워진 뉴그레인지는 관통형 고분(터널 형태로 만들어져 문자 그대로 걸어서 통과할 수 있다는 뜻)이다. 언덕 모양으로 솟은 고분 옆면은 정교한 나선무늬로 장식되어 있다.

나선은 '삶의 순환', 그리고 부활과 긴밀히 연결되어 있다. 재생의 주기라는 의미에서 나선은 여성의 시질이며, 다산의 여신상에서 복부에 새겨진 나선무늬가 종종 발견된다. 나선은 마치 연못에 떨어진 돌멩이의 파문처럼 인류의(또는 가문의) 탄생을 시작점으로 다음 세대가 더욱 커지며(즉 수가 많아지며) 뻗어 나가는 모습을 상징한다. 다시 말하자면 사람이 세계로 퍼지는 과정이다.

트리퀘트라Triquetra

삼중 나선과 트리퀘트라는 비슷해 보이지만, 실제 쓰임새는 다르다. 트리퀘트라는 신성, 즉 처녀, 어머니, 노파가 합쳐진 신성한 여성을 나타내는 상징이다. 럭비공처럼 생긴 잎 하나하나를 요니yoni라고 하며 여성 생식기를 본뜬 모양이기에 탄생을 상징한다. 트리퀘트라는 아버지인 하늘/어머니인 대지/바다라는 성 삼위일체, 또는 마음/몸/영혼의 연결을 나타내는 데 쓰이기도 한다.

삼중 나선(또는 트리스켈Triskele)

이 상징 또한 신성을 나타내지만, 주로 세 측면을 지닌 켈트/이교 여신을 가리키며 세 개의 팔이 여성적인 나선 형태를 취할 때 특히 그렇다. 각진 팔/다리 또는 다른 형태로 이루어진 트리스켈(또는 트리스켈리온triskelion)도 있다.

서로 얽힌 뿔 모양의 트리스켈은 오딘의 뿔 또는 오딘의 매듭으로 불린다. 4장 '켈트 상징'에서 살펴보았듯 북유럽 신화와 켈트 신화에는 공통점이 많다.

켈드의 두 겹 나선

심붕 나신 노른 트리스켈

트리퀘트라

미로Labyrinth

미로는 종종 나선과 혼동되기도 하지만, 둘은 상당히 다르다. 나선은 점점 커질 잠재력을 품은 형상이며, 나선의 성장은 규칙적이고 균일하다. 미로는 크기가 정해져 있고(매우 거대할 수는 있다) 수없이 꼬이고 비틀리지만, 입구와 출구는 하나밖에 없다. 그런 의미에서는 '삶의 순환' 보다는 미로 쪽이 실제 인간의 삶과 더욱 비슷한지도 모른다.

볼크넛Valknut

흥미로운 상징인 볼크넛은 세 개의 삼각형 팔이 서로 얽힌 트리스켈의 일종이지만, 묘한 대칭성을 지닌다. 북유럽 묘석에서 오딘의 형상과 함께 종종 발견되지만, 아직 이 상징이 무엇을 뜻하는지 합의된 바는 없다.

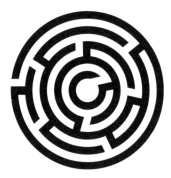

미로의 예

볼크넛

오딘의 매듭

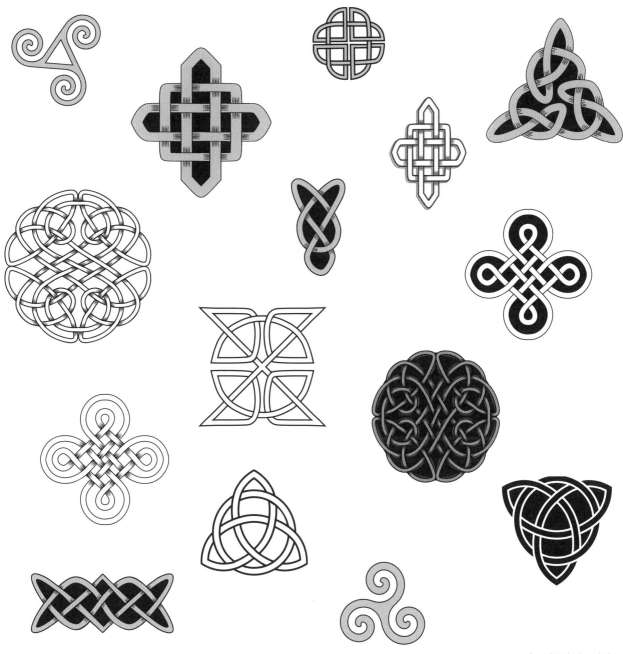

켈트 매듭과 이교 상징들

미주

55 Ouroboros/Oruborus, 자기 꼬리를 문 뱀이며 무한을 상징함.

56 Wotan, 북유럽 신 오딘의 다른 이름.

57 손가락 끝으로 집을 정도의 분량을 세는 단위.

58 Scruple, 20 그레인 = 1.296그램

CHAPTER

19

TRANSPORTATION

운송

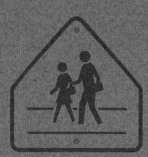

STOP

ONE WAY

CORROSIVE

8

US 66

YIELD

POISON

6

9

INTERSTATE 90

RADIOACTIVE II

CONTENTS

ACTIVITY

TRANSPORT INDEX

7

비행기, 기차, 승용차 외에 전 세계에서 공산품을 수송하는 가장 중요한 수단은 바로 트럭과 선박이다. 매일 경유나 전기로 가는 수백만 대의 대형 트럭이 제품으로 꽉 찬 트레일러 하나 또는 둘, 셋을 끌고 지구상의 고속도로와 샛길을 누빈다. 이들은 포장도로와 비포장도로, 1차선 도로와 왕복 12차선 도로, 도로를 지나는 차량에 방향을 알리는 스마트 센서가 있는 도로와 없는 도로 등 온갖 종류의 길을 달린다. 제조업계는 현재 천천히 발전하고 있는 자동 운전 또는 '자율주행' 차 같은 신기술 개발 후원에 힘을 쏟고 있다.

원자재는 대부분 철도나 배를 이용해 미국의 시애틀과 피츠버그, 중국의 상하이, 선전, 광저우 등의 세계 주요 항구 도시로 운송된다. 그 뒤 원자재는 금속, 플라스틱, 유리 등과 더불어 자동차와 스포츠용품, 컴퓨터와 위성 제조에까지 다양한 곳에 쓰이는 탄소섬유와 합금 같은 특별한 소재를 만드는 제조업체로 유통된다. 원자재는 보통 배송하기 전에 포장이나 처리 과정이 딱히 필요하지 않으므로 운송료가 싼 편이다. 일반적으로 원자재는 생산지(광산, 삼림, 노천광 등)에서 지붕이 없고 하단이 열리는 개저식開底式 화물열차에 실려 항구로 가든지 아니면 바로 강철, 밀가루, 목재 등의 중간생산물 제조업체로 보내진다.

중간생산물은 철도 또는 미국의 경우 OTR(장거리 육로 수송over the road) 트럭으로 재료 공장에서 제조업체까지 옮겨진다. 운송은 제조업체가 이윤을 높이기 위해 조금이라도 더 효율적으로 관리하려고 노력하는 분야다. OTR 운송은 철도보다 비쌀 뿐만 아니라 시간도 상당히 더 걸리며(교통 정체, 속도 제한, 운전사의 피로 등) 더 위험하다. 철도는 사람이 별로 살지 않는 지역을 관통해 지나가는 경우가 많

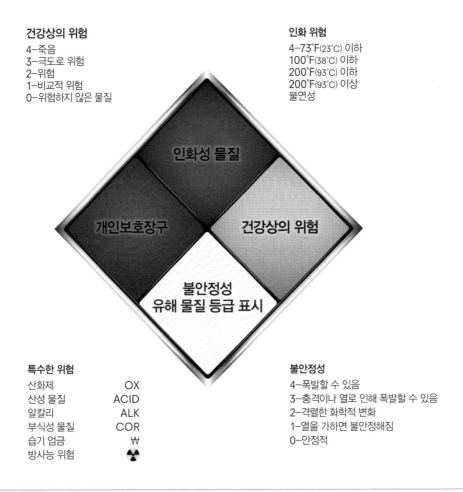

건강상의 위험
4-죽음
3-극도로 위험
2-위험
1-비교적 위험
0-위험하지 않은 물질

인화 위험
4-73°F(23°C) 이하
100°F(38°C) 이하
200°F(93°C) 이하
200°F(93°C) 이상
불연성

특수한 위험
산화제　　　　　　OX
산성 물질　　　　ACID
알칼리　　　　　　ALK
부식성 물질　　　COR
습기 엄금　　　　₩
방사능 위험　　　☢

불안정성
4-폭발할 수 있음
3-충격이나 열로 인해 폭발할 수 있음
2-격렬한 화학적 변화
1-열을 가하면 불안정해짐
0-안정적

인화성 물질

개인보호장구

건강상의 위험

불안정성
유해 물질 등급 표시

지만, 트럭은 수백만 명이 수십 제곱킬로미터 안에 밀집한 도시를 통과하는 도로를 지날 수밖에 없다. 철도 사고는 드물지만, 교통사고는 매일 수천 건씩 일어난다.

이런 이유로 OTR 운송은 본질적으로 더 위험할 수밖에 없다. 그러므로 트럭에 실을 물건은 특별한 주의를 기울여 포장하고 위험한 물질일 경우 반드시 표시해 주어야 한다. 이를 위해 관계자 전체에게 위험을 명확하게 알릴 용도로 수많은 상징과 픽토그램이 개발되었다. 10장에서 산업에 관련된 상징 일부는 이미 다루었으므로 이번에는 운송업계를 살펴보도록 하자.

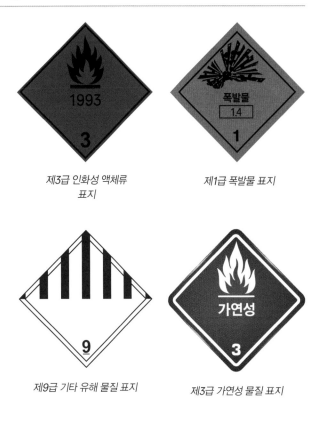

제3급 인화성 액체류 표지

제1급 폭발물 표지

제9급 기타 유해 물질 표지

제3급 가연성 물질 표지

위험물 운송 표지

왼쪽 페이지에 있는 표지판은 나라를 가로질러 이동하는 트럭의 화물에 사용된다. 각 구획은 색이 다르며, 각 색상은 특정한 종류의 위험성을 상징한다. 청색은 건강상의 위험, 적색은 인화성, 황색은 반응성(이 물질이 화학적으로 안정적인가?), 흰색은 기타 위험(부식성을 가리키는 경우가 많음)이다. 그 뒤의 번호는 그 물질의 위험성이 어떤 수준인지를 나타낸다. 각 구획에서 숫자 '0'은 해당 물질이 안정적이고 위험하지 않음을 나타내는 반면 '4'는 극도로 위험하다는 뜻이다.

오른쪽의 예에서 제3급 표지는 물질이 강한 인화성(위험 3등급)을 띤다는 사실을, 1993이라는 숫자는 용기 안에 든 물질의 종류(이 경우에는 인화성 액체)를 나타낸다. 네 가지 숫자는 UN 위험물 운송 전문가 위원회United Nations Committee of Experts on the Transport of Dangerous Goods가 위험성이 있는 모든 물질에 지정하게 되어 있다. 이와 같은 표지는 네 가지 색상의 위험물 운송 스티커로 제작해 부착하거나 운송 차량에 직접 그릴 수 있다. 어떤 화학물질의 상태(고체, 액체, 기체)가 그 물질의 안정성에 영향을 미친다면 각각의 상태에 UN 번호가 따로 지정될 수도 있다.

제9급 표지는 UN 위험물 기준에 설명된 기준에 미치지 않는 유해한 화물에 부여된다. 다시 말해 제9급은 본질적으로 위험하다기보다는 운송 중에 위험을 일으킬 수 있는 기타 물질을 가리킨다. 그런 물질에는 마취제(새어 나오면 트럭 운전사나 비행 승무원의 업무수행 능력을 저하하는 물질), 사용한 엔진오일, 또는 냉장고(안에 냉매로 쓰이는 화학물질이 들어 있지만, 새지 않는 한 위험하지 않음) 등이 있다.

제1급 표지는 폭발 가능성이 있으나 일어날 가능성은 적은 물질(위험 1등급)을 가리킨다. 1.4등급은 소규모 폭발 위험이 있는 물질(낮게 나는 모형 로켓 엔진, 일반 소매용 폭죽, 소형화기 탄약 등)을 뜻한다.

가장 헷갈리는 것은 '인화성flammable', '비인화성noninflammable', '타기 쉬운inflammable', '잘 타지 않는noninflammable', '가연성combustible' 같은 용어들이다. 일단 가연성과 인화성은 둘 다 불에 타는 물질을 가리킨다. 위험물 취급 업체에서는 대체로 상온/작업 환경 온도에서 쉽게 불이 붙어 타는 물질에 인화성이라는 말을 사용한다(예를 들어 연료, 면처럼 가공 처리되지 않은 직물, 목제품 등). 반면 가연성이라는 말은 인화점(해당 물질에 불꽃이 닿으면 바로 불이 붙을 정도의

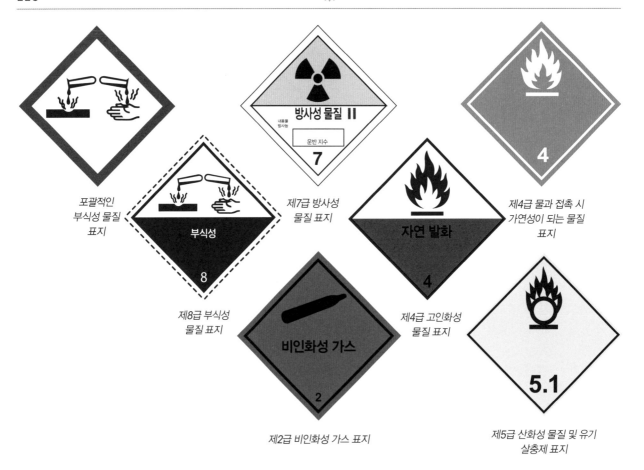

포괄적인
부식성 물질
표지

제7급 방사성
물질 표지

제4급 물과 접촉 시
가연성이 되는 물질
표지

제8급 부식성
물질 표지

제2급 비인화성 가스 표지

제4급 고인화성
물질 표지

제5급 산화성 물질 및 유기
살충제 표지

증기가 나오는 온도)이 높아서 상온보다 온도가 높아야 불이 붙는 물질을 가리킬 때 쓴다.

'inflammable'이라는 단어는 쉽게 불이 붙는 물질을 가리킬 때 쓰이지만, 'in'이라는 접두사가 영어에서는 '아님'이라는 뜻이므로 이 단어는 '잘 타지 않는'이라는 뜻이 되어야 마땅하다. 이런 혼란의 원인은 바로 라틴어다. 라틴어에서 접두사 'in'은 영어의 'on'에 해당하므로 'flame' 앞에 붙으면 '불붙은on fire' 또는 '탈 수 있는'이라는 뜻이 된다. 비슷한 식으로 'nonflammable'은 쉽게 불이 붙지 않는 물질 또는 '불에 타지 않는'이라는 뜻이 된다. 하지만 'inflammable'과 'nonflammable'은 서술 형용사일 뿐 기술적 용어는 아니다. 'noninflammable'은 쉽게 불이 붙지 않는 물질(즉 'nonflammable')을 의미하게 되지만, 문법적으로 보면 'noninflammable'이라는 단어는 '아님'을 뜻하는 'non'과 'in'이 둘 다 들어 있어 이중부정이 되

므로 두 접두사가 상쇄해서 도로 'flammable'이 되어야 마땅하다. 하지만 실제로는 그렇지 않다. 다행히도 문법학자들은 대부분 'noninflammable'을 정식 단어로 인정하지 않는다!

위의 상징은 '부식성 물질' 또는 '산'을 나타내며 차량에서 적재 화물을 표시하는 흰색 마름모 위에 부착해서 사용한다. 어떤 종류의 부식성 물질인지에 관한 정보는 담겨 있지 않다.

반면 제8급 표지는 흰색과 검은색으로 '기타 위험물'을 나타내며 8이라는 숫자는 부식성 물질임을 보여준다.

'방사성'이라는 단어가 없더라도 방사능 상징은 알아보기 쉽다. 제7급은 방사성 물질에 지정된다. 이 표지에는 용기 안에 어떤 특정 방사성 물질이 들어 있으며 방사능 활성도(또는 잠재적 피해 가능성) 수준은 어떤지 적는 빈칸이 있다. '방사성 물질'이라는 말 뒤에 있는 진분홍색 세로 막대는

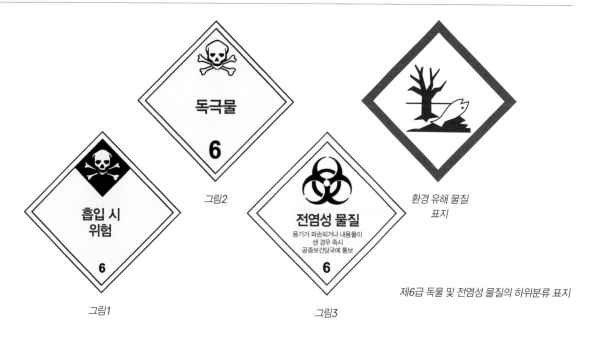

그림2

흡입 시
위험

6

그림1

전염성 물질

용기가 파손되거나 내용물이
샌 경우 즉시
공중보건당국에 통보

6

그림3

환경 유해 물질
표지

제6급 독물 및 전염성 물질의 하위분류 표지

물질이 뿜는 방사능의 종류를 나타낸다. 막대 수는 한 개부터 세 개까지 있으며, 막대 하나는 위험도가 낮은 1종, 셋은 고위험도인 3종을 가리킨다.

적색과 흰색의 제4급 표지는 상당한 주의가 필요하기에 위험 요소가 명확하게 적혀 있다. 가장 위험한 물질에 속하며 언제든 불이 붙을 수 있다.

푸른색의 제4급 표지는 잘못 이해하기 쉽다. 등급은 4로 매겨져 있지만, 푸른색은 물질이 물과 결합했을 때만 위험하다는 뜻이기 때문이다. 불꽃 기호는 물질이 물에 닿으면 인화성 가스로 변한다는 사실을 가리킨다.

제2급의 녹색은 안심해도 좋다는 의미이다. 제2급은 반응성이 낮은 물질에 지정되며 '비인화성 가스'라는 말은 금속 용기 안에 무엇이 들었는지 알려준다. 녹색 마름모는 일반적으로 '압축가스'를 가리킨다.

제5급 표지는 '인화성 물질' 표지와 비슷하게 생겼지만, 사실 '불타는 원'은 산화제(화학적 반응성이 높고 불이 붙거나 폭발할 가능성이 높은 물질 또는 원소)가 들어 있다는 뜻이다. 산화싱 물실의 예로는 산소, 수소(또는 과산화수소나 염산 같은 수소 화합물), 불소나 염소 같은 할로겐 기체류가 있다. 산화제는 위험 5등급에 해당한다.

위의 흰색 표지는 모두 제6급인 독물류에 속하지만, 세 가지는 각각 상당히 다르다. 첫 번째(그림 1)는 흡입하면 위험한 물질을 가리키며, 독성 가스는 위험 등급 2.3에 해당하므로 이 경우는 독성 분말일 가능성이 높다. 두 번째 표지(그림 2)는 독물을 나타내는 보편적 상징인 해골과 교차하는 뼈 그림을 보여준다. 독물에는 비소와 스트리크닌 같은 물질뿐 아니라 식물에만 쓰게 되어 있는 제초제, 곤충에만 쓰게 되어 있는 살충제 등도 포함된다. 이런 화학물질은 대체로 물고기(녹아서 수로로 흘러든 비료 같은 경우)와 새(벌레를 먹고 소화를 통해 독극물을 흡수)에게 몹시 해롭다. 마지막 표지(그림 3)는 생물학적 위험 표지이며 내용물이 용기에서 새어 나오면 어떻게 해야 하는지도 적혀 있다. '전염성 물질'은 일반적으로 동물과 인간에게 질병을 일으키는 병원체(박테리아, 바이러스, 곰팡이, 기생충)를 포함한다.

생물학적 위험물 중에서 A등급은 현재 상태에서 전염(또는 감염)될 수 있는 물질을 가리킨다. 다시 말해 A등급 물질은 접촉하면 질병을 일으키는 생바이러스, 박테리아 배양액, 살아있는 기생충 등이다. 반면 B등급은 현재 운송되고 있는 상태로는 질병을 퍼뜨리거나 숙주를 감염시키지 않는 물질을 뜻한다. 이런 물질의 예로는 백신, 생물학적 표본(소변, 조직, 장기 등), 유전자 조작 유기물(채소, 곡물, 동

물 표함), 의료 폐기물(실험실 동물 우리에서 나온 톱밥, 표본을 채취한 면봉, 마른 붕대 등) 등이 있다. 질병을 퍼뜨릴 수 있는 혈액으로 오염된 물건(수술 가운, 피하주사 바늘, 혈액 주머니)은 일반적으로 A등급으로 간주되어 그에 맞는 표지가 붙는다. 등급 번호는 이 물질이 흡입, 섭취 또는 접촉했을 때 위험한지, 암, 돌연변이, 불임을 초래할 수 있는지, 폐나 신장처럼 특정 장기를 공격하는지, 한 번 노출로도 치명적인지 아니면 여러 번 노출돼야 위험한지 알려준다. 이런 표지를 보거든 즉시 피하자!

앞 페이지의 또 다른 상징은 환경적 위험, 즉 종류는 명시되지 않았으나 물고기, 물, 공기, 땅, 식물에 해로운 독성 물질을 가리킨다. 이 표지에 인간은 포함되어 있지 않지만, 다른 모든 요소에 유해하다면 인간에게도 해로울 것이 틀림없다.

교통 표지판

다양한 종류의 위험물 표지에 덧붙여 화물차 운전사들은 도로 위에서 수백 가지의 다른 표지판과 상징에 신경 써야 한다. 안전을 위해 교통 표지판은 세계 여러 국가에서 표준화되어 있지만, 그렇다고 모든 나라가 다른 나라와 똑같은 표지판을 사용하는 것은 아니다. 미국에서 녹색 직사각형은 거리, 방향 및 기타 도로 관련 정보를 표시하는 데 쓰인다. 다른 색상과 모양의 표지판에도 각각 정해진 의미가 있다.

■ 거의 항상 정지를 뜻한다. 반드시 차량을 정지시켜야 하거나 들어가면 안 된다는 의미이다. 빨강은 경고의 색깔이므로 주의를 기울이자!

■ 주의. 노란색 교통 표지판은 주로 구체적인 경고를 담고 있다(서행, 양보, 노면 불량 등).

□ 교통 법규를 게시하는 데 쓰인다(주로 제한속도, 가끔은 화살표만 그려질 때도 있음).

■ 공사 구간. 전방에서 공사나 도로 보수가 진행 중이며 작업자가 있다는 사실을 알린다.

■ 근처 오락 시설, 유적지 또는 관광지, 경관 좋은 곳을 표시한다.

■ 운전자에게 통행요금, 병원 시설 유무 등의 정보를 제공한다.

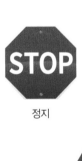

정지

칼라마주 2마일

일방통행

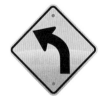

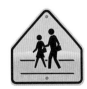

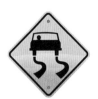

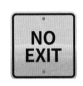

출구 없음

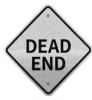

막다른 길

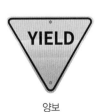

양보

미국에서 표지판의 모양은 다음과 같은 의미를 지닌다.

 정지

 양보

 도로 위 위험 주의

 통행금지구역

 철도(대개 철도 건널목)

 어린이 보호구역

 운전 관련 정보

 교통 규제(보통은 제한속도를 표시하지만, 굽은 길이나 요 철도 표시)

다른 나라의 교통 표지판

일부 국가에서는 같은 색깔과 모양의 표지판이 미국에서 와는 다른 의미로 쓰이기도 한다. 아래의 가운데 그림은 태국의 정지 표지판이며, 모양과 색상이 익숙해서 서양 사람이라도 알아보기 쉽다. 하지만 다른 나라의 표지판 중에는 미국인이 보기에는 혼란스럽고 무슨 뜻인지 알 수 없는 것도 있다.

독일의 비버 출몰 주의
표지판

오스트레일리아의 캥거루
출몰 주의 표지판

태국의 정지 표지판

영국의 자동차
통행금지 표지판

영국의 경음기
사용 금지 표지판

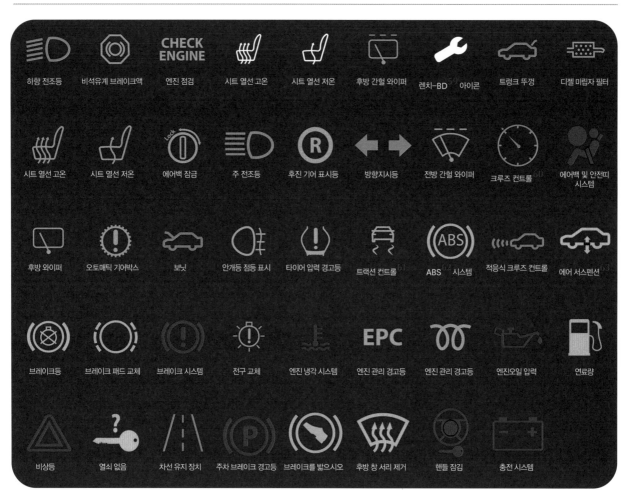

자동차 대시보드의 '경고등' 표시

자동차 경고등

운전자는 특이한 교통 표지판뿐 아니라 차 안에 나타나는 표지에도 신경을 써야 한다. 위의 표는 언제 자동차 점검을 받아야 하는지 알려주는 차량 내부 '경고등' 목록을 보여준다.

교통수단 상징

로켓은 물론 우주 비행을 나타내지만, 요즘에는 '스타트업' 기업의 상징으로 쓰이기도 한다는 사실을 알고 있는가? 가끔은 두 손이 로켓을 감싸고 있거나 손바닥 위에서 로켓이 이륙하는 형태로 그려지기도 한다.

로켓은 스타트업 기업의 상징으로 사용된다.

전기 자동차 상징

드론 상징

아래의 그림은 '스마트 카', 즉 '무인운전' 기술을 탑재한 자동차를 나타낸다. 아직 무인운전 기술 기술은 복잡한 교통 상태를 고려할 능력을 완벽히 갖추지는 못했기에 일반 승용차 탑재는 허가되지 않았다. 그런 기술은 일부 고급형 차량에 (값비싼) 옵션으로 제공되었지만, 문제가 불거지면서 여러 인명 사고의 원인이 되었다.

무인 운전 차량 상징

위의 왼쪽 그림은 전기 자동차 상징의 예다. 전기 자동차란 전기 콘센트에 플러그를 꽂아서 재충전 가능한 배터리가 탑재된 자동차를 말한다. 그런 콘센트는 대개 누전 없이 훨씬 빠르고(암페어로 측정) 훨씬 강한(볼트로 측정) 전류를 흘려보낼 수 있는 고출력 고속 전송 소켓이다. 위의 오른쪽에는 최근 훨씬 자주 보이는 비행용 드론을 나타내는 상징도 있다. 주요 소매 유통사에서는 아직 전국 배송에 드론을 활용하지는 않지만, 사람이 많은 도시에서는 드론 배송이 매우 효율적이라는 사실을 알아냈다.

미래의 이동 수단은 어떤 모습일까? 젯슨 가족[64]처럼 비눗방울 모양 제트기를 타고 돌아다닐까? 어쩌면 열차, 비행기, 자동차가 모두 사라지고 다들 광선을 이용한 전송장치로 이리저리 이동할지도 모른다(나 좀 전송해 줘, 스코티!).[65] 비행선이든 자기부상열차든 인간은 한 장소에 안주했던 역사가 없었고, 앞으로도 그럴 일은 없지 않을까 싶다.

미주

59 On Board Diagnostics, 차량 내 자기진단장치.
60 cruise control, 가속 페달을 밟지 않아도 일정 속도로 수행하게 해주는 정속 주행 장치.
61 traction control, 바퀴가 미끄러지는 것을 방지하는 장치.
62 Anti-lock Brake System, 타이어 잠김 방지 브레이크 시스템.
63 air suspension, 압축 공기 스프링으로 차체를 떠받치는 방식.
64 가상의 미래를 다룬 60년대 애니메이션 〈젯슨 가족The Jetson〉을 가리킴.
65 〈스타 트렉〉에 나오는 순간이동장치를 가리키며 괄호 안은 커크 함장이 우주선으로 귀환할 때마다 기관장 스콧에게 하는 대사.

WRITING AND PUNCTUATION

문서와 문장 부호

문서에 쓰이는 상징은 크게 구두점, 도표, 교정 기호, 그리고 유니코드나 클립아트, 이모지 같은 삽입형 특수문자가 있다. 이 장에서는 구두점과 교정 기호, 특히 컴퓨터 자판에서 찾을 수 있는 것들을 중점적으로 살펴볼 예정이다. 원래 교정 기호는 저자가 원고를 넘긴 뒤에 편집자가 붉은 잉크를 써서 수기로 표시하는 것이 전통적 방식이었다. 아직도 손으로 교정 보기를 선호하는 편집자도 많지만, 이제는 점점 더 많은 이들이 문서 작성 프로그램을 이용하는 추세다. 편집자가 내용 자체에 손대지 않고도 의견을 적어 넣을 수 있고, 그 결과 저자도 전체를 다시 타이핑하지 않고도 편집자의 의견을 수용해 원고를 쉽게 수정할 수 있기 때문이다.

주요 구두점으로는 쉼표(,), 마침표(.), 따옴표(""), 물음표(?), 느낌표(!)가 있다. 이 문장 부호들은 타자기든 컴퓨터 키보드든 모든 표준 자판에 포함되어 있으므로 문서 작성 프로그램에서 따로 입력할 필요가 없다. 더불어 소셜 미디어에서는 문법의 정확도나 우아한 문장보다 속도를 중시하기에 글자를 쓰지 않고도 특정 개념, 어구, 문화적 예를 한 번에 표현할 수 있는 그림 상징의 수요가 늘어났다.

소셜 미디어에서 쓰이는 그림 상징은 대부분 6장 '디지털'에서 다루었던 이모지다. 소셜 미디어에서는 동영상, 사진, 짧게 편집한 음악, GIF(아주 짧은 애니메이션이나 영상을 소용량 파일로 만든 것)도 흔히 쓰인다.

소셜 미디어나 웹사이트 블로그를 제외한 문자 의사소통에서는 여전히 작가들이 글을 쓸 때 사용하는 표준화된 언어의 구두법과 문법이 대부분 지켜지는 편이다. 《연합통신 편람Associated Press Stylebook》, 《시카고 문서 양식 매뉴얼Chicago Manual of Style》, 《스트렁크 & 화이트Strunk and White》(예전 제목은 《문서 양식의 기본The Elements of Style》) 같은 편람은 문서 작성 양식에 관한 엄격한 규칙을 제공한다. 어떤 양식을 채택하는지는 글의 분야에 따라 달라진다. 대개 출판과 보도 분야에서는 《연합통신AP 편람》을, 예술, 인문, 자연과학에서는 《시카고 문서 양식 매뉴얼》을, 문학 연구와 인문학 논문에서는 주로 《MLAModern Language Association (현대 언어 협회) 안내서》를 참고해서 글을 쓴다. 유명 언론 중에 예외는 〈뉴욕타임스〉다. 이 신문사는 1950년대에 자사 편집자들이 만든 문서 양식을 쓰고 있으며, 이 양식은 가장 최근에는 2002년에 개정을 거쳤다.

점점 사용 빈도가 줄어들고 있다고는 해도 다양한 문장 부호를 살펴볼 가치는 분명히 있다. 사용 빈도가 낮아지는 이유 가운데 하나는 그 의미와 올바른 사용법을 모르는 사람이 많기 때문이다. 다만 구두점과 발음 구별 부호에 관한 '규칙'에는 반드시 하나 이상의 예외가 있다는 점을 염두에 두도록 하자.

〈 〉

이 '부등호' 기호는 흔히 수학 문제 등에 들어가지만, 일반 문서에서는 괄호처럼 문구를 따로 떼놓는 기호 대신으로 쓰인다. 문장 내에서 부등호 표시는 문구나 수식어보다는 감정이나 행동을 나타내는 단어를 돋보이게 할 때 주로 사용된다. 예를 들어 글쓴이가 타자기를 사용 중이거나 온라인에 접속해서 이모지를 사용할 수 없을 때 〈웃음〉이라고 쓰면 웃고 있는 이모티콘이나 이모지를 대신할 수 있다.

()

표준형 괄호는 수식어를 덧붙일 때, 리스트나 개요에 번호를 붙일 때 문자열을 돋보이게 하는 데 사용된다. 괄호 또한 이모지를 대신하는 용도로도 쓰인다. 예를 들어 ((안아주기))는 상대방에게 위로를 보낸다는 뜻이다. {주의: 최근 삼중 괄호의 사용(((메아리echo라고도 함))), 특히 유대계인 사람 이름을 가운데에 넣는 사용법이 논란을 일으킨 바 있다. 일부 사람들은 이를 반유대주의적 표현으로 여긴다.}

[]

대괄호는 주로 수학 공식, 개요에 쓰이며 그림이나 그래픽 요소에 원고 내용이 아닌 지시 사항을 덧붙일 때도 사용된다. 이미 괄호로 묶인 내용 안에서 다시 괄호가 필요할 때, 예를 들어 괄호 안의 인용 등에도 쓰인다.

{ }

중괄호는 화학이나 수학뿐 아니라 여러 단계로 된 개요서를 만들 때도 사용된다. 여러 단계의 괄호가 필요할 때도 쓰인다.

\

이 기호는 역슬래시라고 불린다. 한때 일반에 컴퓨터가 보급되기 시작했을 무렵 파일과 폴더 이름이 이 기호로 구분되었으므로 흔히 쓰였다. 웹사이트 주소에 쓰이는 정방향 슬래시와 헷갈리는 경우가 적지 않다.

/

정방향 슬래시는 우리가 글을 읽는 방향(왼쪽에서 오른쪽)과 같은 방향으로 기울어져 있으므로 그렇게 불린다. 반대 방향으로 기울어진 역슬래시와 혼동해서 반대로 부르기도 한다. 웹사이트의 특정 페이지 주소, 특히 주소가 긴 경우에는 정방향 슬래시가 여러 개 들어간다.

많은 언어에서 발음 부호diacritics 또는 발음 구별 부호dia-critical mark라고 불리는 기호가 쓰인다. 이런 기호는 문자의 위아래, 옆, 안에 쓰이며 문자의 소리를 바꾸거나 강조되는 음절을 바꾸어 단어의 의미 자체를 바꾸기도 한다. 그런 기호를 여기서 모두 나열할 수는 없지만, 대표적인 것 몇 가지를 살펴보기로 하자.

^

곡절 악센트circumflex accent라고 불리는 이 기호는 캐럿caret이라고도 한다. â나 ê 같은 글자 위에 쓰이는 이 악센트는 아래 문자의 발음을 바꾼다. 곡절 악센트가 붙은 'e'는 영단어 'set'에서와 같은 '에' 발음이 난다(예를 들어 프랑스어 단어 샬레chalêt). 프랑스어 단어 오텔hôtel에서 악센트는 예전에 글자가 있었던 자리(이 경우 's'이며, 영어에는 원래 단어인 '호스텔hostel'이 그대로 남아 있다)를 표시한다. 이 기호는 수학('삿갓표'라고 한다)이나 컴퓨터 프로그래밍에서도 쓰인다.

`

많은 사람이 아포스트로피apostrophe와 혼동하는 이 억음抑音 악센트grave accent는 단어에서 강하게 발음되어야 할 음절을 표시하는 데 쓰인다. 이 부호는 트레très(매우)나 레브르lèvre(입술) 같은 프랑스어 단어, 시타città(도시) 같은 이탈리아어 단어에서 흔히 보인다. 억음 악센트를 정확한 자리에 넣지 않으면 단어의 뜻이 달라진다. 프랑스에서는 억음 악센트와 예음 악센트acute accent(다음 페이지 참조)를 구분해서 사용한다. 억음 악센트는 'a'나 'u' 위에 쓰일 때는 뜻을 바꾸고(ou=또는, où=어디) 'e' 위에 쓰일 때는 발음을 바꾼다. 프랑스어에서 예음 악센트(오른쪽으로 기울어짐)는 'e' 위에만 사용되며 모음의 발음을 영어의 '베이bay'에서와 비슷한 '에이' 소리로 바꾼다(아타셰attaché(담당관), 카페 café).[66] 이 두 단어처럼 '빌려온' 단어는 영어 문장 안에서 쓰일 때도 이탤릭체로 적지 않는다. 이런 단어는 이미 더는 '외국어' 단어도 여겨지지 않을 정도로 영어의 어휘에 녹아들었기 때문이다.

'

예음 악센트는 여러 언어에서 사용되지만, 특히 스페인어나 포르투갈어에서 흔히 보인다. 예를 들어 스페인어에서 'si'는 '만약'인 반면 'sí'는 '예'다. 스페인어는 어휘 수가 영어의 절반 정도인 언어이므로 강세가 매우 중요하다. 덧붙여 스페인어에서 이 부호는 모음 위에만 사용되며 실제로 말할 때 어떤 모음에 강세가 주어지는지 표시한다. 예를 들어 코라손corazón(심장)은 일반적 스페인어 발음 규칙을 따르자면 'a'에 강세가 와야 하는 단어지만, 예음 악센트가 붙었기에 'o'로 강세 위치가 바뀌었다.

..

이 분음 부호는 프랑스어에서는 트레마tréma, 영어에서는 다이에러시스diaeresis, 독일어에서는 움라우트umlaut라고 불린다. 각 언어에서 이 '쌍점'은 각기 다른 역할을 한다. 프랑스어에서 트레마는 ë나 ï 같은 모음 위에 쓰이며 이 모음이 앞의 모음과는 따로 발음된다는 것을 보여준다(노엘noël(크리스마스), 마이스maïs(옥수수)). 독일어에서 움라우트는 모음 ä, ö, ü 위에 쓰여 발음에 변화를 주고 때로는 뜻도 바꾼다. 독일어 단어 숀schon은 '벌써' 또는 '매우'를 뜻하는 단어(그밖에 십여 가지 다른 의미가 있음)인 반면, 쇤schön은 '잘생긴' 또는 '아름다운'이라는 뜻이다. 영어에서 다이에러시스는 그리 흔히 볼 수 있는 부호가 아니다. 다만 잡지 〈뉴요커〉에서는 같은 모음이 겹칠 때('리일렉트reëlect'나 '코오퍼레이트coöperate'와 같이) 발음을 명확히 표시하기 위해 종종 사용한다.

'

현대의 여러 컴퓨터용 서체에서는 여기 보이는 아포스트로피와 억음 또는 예음 악센트가 분명하게 구분된다. 아포스트로피는 위에서 아래로 그려지는 반면 억음 악센트는 뒤/왼쪽으로, 예음 악센트는 앞/오른쪽으로 기울어 있어 알아보기 쉽다. 아포스트로피는 소유격(예를 들어 Tom's car)이나 'don't'와 'can't' 같은 축약형을 표시하는 데 쓰인다. 축약형에서 아포스트로피는 단어에서 글자가 빠진 자리를 표시하는 역할을 한다.

" "

따옴표 또는 인용 부호는 이 부호 사이에 있는 내용에 뭔가 특별한 점이 있음을 나타낸다. 일단 따옴표는 안의 내용이 누군가의 말을 직접 인용한 것이거나 대화(주로 논픽션보다는 소설에서)임을 보여주기 위해 쓰인다. 단어 또는 단어들이 단어 자체의 엄밀한 정의와는 다르게 쓰였음을 보여줄 때도 따옴표로 묶는다. 앞서 나왔던 자세한 표현의 짧은 줄임말을 제시할 때도 따옴표가 쓰이기도 한다. 단어나 용어가 아이러니하거나 빈정대는 투로 사용되었음을 보여줄 때, 또는 부호 안쪽의 내용이 문장 내에서 특별히 강조되거나 주목받아야 할 때도 종종 쓰인다. 특정 단어나 표현을 따옴표로 묶어 문장의 나머지 부분과 구분함으로써 어떤 단어가 예시이며 어떤 단어가 문장의 일부인지 표시할 때도 활용된다.

#

세월이 지나면서 이 기호의 의미는 급격한 변화를 겪었다. 원래 이 기호는 번호 기호number sign로 불렸고 숫자 앞에 쓰여 뒤에 나오는 연속된 숫자를 따로따로 취급하지 않고 하나의 번호로 취급해야 함을 보여주는 데 쓰였다. 따라서 #150은 1, 5, 0이 아니라 150번을 나타냈다. 예전에는 특히 전화번호를 표시할 때 많이 쓰였다. 이 상징은 무게 단위인 파운드 기호로도 쓰였고, 숫자 앞에 붙어 물건의 무게를 파운드 단위로 표시하는 데 사용되었다. 예를 들어 #150은 해당 물건의 무게가 150파운드라는 뜻이었다. 전화가 처음 아날로그 신호에서 디지털로 넘어갔을 때

이 표시가 있는 파운드 버튼(우물 정井)은 별표 버튼과 더불어 디지털 메뉴에서 선택을 확정하는 용도로 쓰였다. "전화번호를 입력한 뒤 우물 정자를 눌러주세요."라는 안내 음성은 한 번쯤 들어보았으리라. 요즘은 디지털 메뉴가 입력 중단 또는 무반응에 더욱 민감해져 대개는 요청한 작업이 완료된 시점을 감지하므로 그런 안내 음성이 별로 쓰이지 않게 되었다.

하지만 이 기호는 이제 해시태그로 불린다. 해시태그란 트위터나 인스타그램 같은 소셜 미디어의 디지털 포럼에서 게시물의 분류를 용이하게 하는 표시법을 가리킨다.

:

콜론은 잘못 쓰이는 일이 매우 많은 기호다. 콜론의 사용 목적은 목록, 인용, 또는 바로 뒤에 붙어 나오는 부연 설명의 시작점을 표시하는 것이다. 인용문을 본문에서 구별되게 하고 싶다면 우선 본문 끝에 콜론을 찍어 주의를 환기한 다음 인용문을 본문보다 조금 더 들여쓰기하고 인용문 끝에 출처를 표기하면 된다. 때로는, 특히 인용문이 여러 문장이거나 여러 문단에 달할 정도로 길다면 인용문을 본문과는 다른 서체, 이를테면 이탤릭체로 쓰거나 서체 크기와 줄 간격을 줄일 수도 있다. 콜론 다음에 오는 내용의 첫 글자는 그 내용이 온전한 문장일 때만 대문자로 쓴다. 콜론 뒤에 목록이 올 때는 목록에 포함되는 항목을 소문자로 써야 한다.

;

세미콜론이야말로 가장 많은 오해를 사는 문장 부호가 아닐까 한다. 세미콜론은 독립된 절을 서로 연결한다. 그게 전부다. 다른 방식으로 사용되는 유일한 예는 이미 쉼표가 들어 있는 문장들이 하나로 연결될 때뿐이다. 그 경우 세미콜론은 이미 여러 문장부호가 들어 있는 문장에 혼란을 더하지 않으면서 문장을 이해하기 쉽도록 쉬어가는 곳을 제공하는 역할을 한다. 그런 문장의 예를 살펴보자.

The United States has federal mints which print bills and stamp coins in New York, NY; Philadelphia, PA; and Denver, CO(미국은 지폐를 인쇄하고 동전을 주조하는 연방 조폐국을 뉴욕주 뉴욕, 펜실베이니아주 필라델피아, 콜로라도주 덴버에 두고 있다).

──

널리 사용되는 대시에는 두 종류가 있다. 하나는 '엔en' 대시, 다른 하나는 '엠em' 대시다. 활자 인쇄에서 비롯된 이 용어는 대시의 상대적 길이를 가리킨다. 둘 중에 더 짧은 엔 대시는 알파벳 한 개 분량의 너비이다. 더 알기 쉽게 말하자면 키보드의 대시 키를 한 번 누른 만큼, 즉 'n'과 같은 너비를 차지한다. 엔 대시는 연속적으로 이어지는 기간(이를테면 12월 1~21일)이나 연속되는 쪽 번호(33~64쪽)[67]를 표시할 때 숫자를 연결하는 용도로 쓴다. 대조적으로 엠 대시는 두 칸짜리 기호(대개 대시 키를 두 번 누름)이며 'm'처럼 폭이 넓은 글자와 같은 공간을 차지한다. 두 대시를 구분하는 아주 간단한 방법이 있다. 'n'은 혹이 한 개이므로 엔 대시는 한 칸짜리, 'm'에는 두 개이므로 엠 대시는 두 칸짜리로 생각하면 된다. 일반적으로 문서 작성 프로그램에서 대시 키를 두 번 누르면 하나로 이어지면서 엠 대시가 된다. 그렇지 않다면(또는 타자기를 쓰고 있다면) 엠 대시는 엔 대시가 두 개 나란히 있는 형태, 즉 '──'로 표시된다. 엠 대시는 단어나 절을 도드라지게 해서 강조하는 용도로 쓰인다. 부연설명을 덧붙이거나 앞에 나온 문장과는 다른 주제를 다룰 때도 사용된다.

—

이 기호는 하이픈이다. 출판계에 몸담고 있거나 영어를 가르치는 사람이 아니라면 하이픈과 대시가 다른 것이라는 사실을 모르기 쉽다. 하이픈은 엔 대시보다 눈에 띄게 짧다. 하이픈의 올바른 용법은 단어를 서로 연결해 복합 형용사(예를 들어 eleven-year-old boy(열한 살짜리 소년)이나 weather-beaten barn(비바람에 낡은 헛간)처럼)를 만들거나 일련의 숫자를 묶어 구분하는 것(전화번호를 555-1212와 같이 표시하거나 주민등록번호를 적을 때)이다. 하이픈을 쓸 때는 앞뒤에 빈칸을 넣지 않으며, '보류 하이픈hanging hyphen'이라는 경우만이 예외다. 이 하이픈은 하이픈이 들어간 수식어가 여러 개 나열될 때, 즉 "late nineteenth- and early twentieth-century art(19세기와 20세기 예술)" 같은 경우에 쓰인다. 여기서 빈칸은 'nineteenth' 뒤의 하이픈 뒤에만 들어가며 'twentieth' 뒤의 하이픈에는 붙지 않는다. 하이픈은 출판업계에서 '행 고르기'(각 행의 끝을 가지런히 맞추는 작업)를 했을 때 행 끝에서 나뉘는 단어에도 사용한다. 여기서 하이픈은 다음 행 첫머리의 문자열이 바로 앞에 나온 단어의 일부임을 알려준다. 최근에는 'post-apocalyptic(종말 이후)'이나 'pre-destined(운명이 미리 정해진)'에서처럼 접두사와 어근 사이에 쓰이기도 한다. 원칙적으로 하이픈이 없으면 잘못 발음되거나 뜻이 헷갈릴 수 있을 때만 넣어야 한다는 점에 주의하자(이를테면 re-press(다시 다리다)와 repress(참다, 억압하다)). 영어에서 하이픈 사용법에는 수많은 규칙과 예외가 있으므로 잘 모르겠다 싶을 때는 문서 양식 편람을 찾아보자.

*

애스터리스크asterisk 또는 '별표'는 키보드에 있는 기본 기호이며 사용 빈도가 높다. 관례적으로 숫자 8 위에 놓이는 별표 또한 버튼식 전화기 시재의 산물이다. '별표 버튼'은 음성메시지 서비스에서 사용자가 메뉴 선택을 끝내고 시작 메뉴로 돌아가기를 원할 때 눌러야 하는 버튼이었다.

애스터리스크(그리스어로 '작은 별')는 글 안에서 시간이 경과했음을 보여주거나(대개 한 페이지 안에 있는 두 문단 사이에서) 단어 안에서 생략된 글자를 나타낼 때 쓰인다. 각주 표시로, 특히 계약서 하단 또는 끝에 작은 글씨가 들어가는 부분에(전문 용어로는 '면책 조항') 사용되기도 한다. 애스터리스크는 수천 년 전부터 쓰인 상징이다.

~

이 기호는 물결표 또는 틸데tilde라고 부른다. '피냐타piñata(과자를 가득 채운 종이 인형)'나 '바뇨baño(목욕)' 같은 스페인어 단어에서 자주 볼 수 있다. 이 표시는 'n' 소리에 'y'를 더해서 발음해야 한다는 사실을 알려주며, 그 결과 영어에서는 쓰이지 않지만 스페인어 등에서는 흔히 쓰이는 혼합된 소리가 난다. 영어에서 '틸데'라는 단어는 'n'자 위의 물결표만을 가리키지만, 스페인에서 틸데는 모든 악센트 기호를 뜻하는 단어다.

&

이 기호는 앰퍼샌드ampersand라고 부른다. 이 기호는 예로부터 '~와/과'라는 뜻으로 쓰였고 상점 간판에서 사람 이름이나 수식어 등을 연결할 때 사용되었다(예를 들어 Bloomberg & Jones Winery(블룸버그 & 존스 와인 양조장)나 The Cow & Dog Saloon(황소 & 개 주점) 등). 현대에는 앰퍼샌드가 스미스 & 웨슨Smith&Wesson™에서처럼 회사 로고에 포함된 경우가 아니면 앰퍼샌드보다 'and'가 선호된다. 이 기호는 컴퓨터 코드나 수학 공식, 참고문헌 표기 등에도 쓰인다.

Å

로마자 알파벳 대문자 'A' 위에 고리가 달린 이 기호(스웨덴어 알파벳 중 한 글자이기도 함)는 옹스트롬_{angstrom}의 약자로 쓰인다. 옹스트롬은 빛의 파장(파동의 고점에서 다음 고점까지의 거리)이나 원자 간의 거리를 재는 데 쓰이는 단위다. 이 단위는 대략 1미터의 100조분의 1과 같다. 옹스트롬은 19세기 스웨덴 물리학자 안데르스 요나스 옹스트뢰_{Anders Jonas Ångström}의 이름을 딴 것이다.

%

퍼센트 기호는 사실 '비율'을 가리킨다. 퍼센트라는 말은 전체가 '100'이라고 할 때 부분이 100 중에서 몇을 차지하는지 나타낸다. 100퍼센트 찬성한다고 하면 해당 문제에 관해 조금도(어떤 일부분 또는 '비율'로도) 의심하지 않는다는 뜻이다. 수학적으로 이 기호는 분수가 전체에서 차지하는 비율을 보여준다. 4분의 1이 '넷 중 하나'이듯 50%는 '100 중 50'이라는 뜻이다. 퍼센트 기호는 이탈리아어로 '백 중에서'라는 뜻인 '페르 첸토_{percento}'의 축약형에서 나왔다.

@

'앳_{at}' 기호는 골뱅이표, 가끔은 '상업부호 앳_{commercial at}', '앰퍼새트_{Ampersat}'라고도 불린다. 회계에서는 '~의 비율로_{at the rate of}'라는 뜻이다. 예를 들어 '고무 오리 10,000개 @ 단가 1달러_{10,000 rubber duckies @ $1 each}' 같은 식으로 쓰인다. 이 기호의 주된 용도는 이메일 주소와 소셜 미디어다(예를 들어 johnsmith@server.com). 좋은 문서 작성 프로그램이라면 이메일 주소의 형식을 파악하고 그 문자열을 '핫링크_{hotlink}', 즉 클릭하면 인터넷에 연결되거나 다른 문서를 활성화하는 링크로 바꿔준다. 핫링크는 온라인 연결이 가능한 응용 프로그램에서만 작동한다.

§

이 곡선 형태(이와는 다른 곡선 기호도 여럿 있음)는 절표_{節標, section break}로 불린다. 문서 작성에서 이 기호는 연속된 문서 페이지 사이의 구획을 나누어 전체 문서 양식을 바꾸지 않고도 일부 페이지에 다른 양식을 사용할 수 있게 하는 데 쓰인다. 예를 들어 편지를 쓰면서 쪽을 나누지 않고 절표를 넣은 다음 양식에 맞춘 이력서를 같은 문서에 포함할 수도 있다. '27 USC § 2325'처럼 더불어 계약 용어나 법 조항의 항목을 표시할 때도 사용된다.

©

저작권 기호_{copyright symbol}는 저작물의 창작과 활용이라는 분야에서 가장 많이 보이는 상징이다. 저작물에는 책, 블로그, 노래 가사, 대본, 산타에게 쓴 편지 등이 포함된다. 온라인이든 종이책이든 관계없이 어떤 형태로든 공개된 저작물에는 자동으로 저작권이 생긴다. 그러므로 누구든 자기 작품이 인터넷에서 '도둑질' 당할지도 모른다고 걱정할 필요가 없다. '보내기' 버튼을 클릭하는 순간 저작권이 발생하기 때문이다.

®

등록상표 기호_{registered symbol}는 기업계에서 자기 회사 또는 제품의 슬로건, 로고, 디자인, 상징을 특허 및 상표국에 등록했음(그러므로 법적으로 보호받음)을 나타내는 기호다. 예를 들어 코카콜라_{Coca-Cola®} 상품에는 종종 "코카콜라, 코크, 다이내믹 리본_{Dynamic Ribbon} 도안은 조지아주 애틀랜타 코카콜라사의 등록상표입니다." 같은 문구가 적혀 있다. ®는 냅석으로 권리 침해 보호를 상품에 직용해 주는 유일한 기호다.

TM

이 트레이드마크 기호는 기업이 자사 로고(특정 서체, 색상, 디자인상의 배치를 포함)가 특허국에 곧 등록될 것임을 대중에 알리는 데 쓰인다. 트레이드마크는 로고나 슬로건을 사용하는 기업에 법적(즉 고소 가능한) 보호를 제공하지는 못하지만, '관습법'상의 지적 재산권 보호는 제공한다. 그러므로 TM 기호를 사용하는 기업은 다른 기업에 현재 상표등록 중, 또는 예정이라는 사실을 알리는 셈이다. 만약 나중에 트레이드마크가 등록되지 않으면 다른 기업이 나서서 원래 쓰던 기업에서 그 트레이드마크를 '훔친' 다음 직접 서류를 제출해서 등록할 수도 있다.

℗

이 기호는 음원 저작권 기호다. ⓒ가 글 또는 디자인 저작물의 법적 저작권을 나타내는 반면 ℗는 음원에 대해 같은 법적 보호를 제공한다. 'P'는 소리를 나타내는 상징이라는 뜻의 단어인 포노그램phonogram(예를 들어 'shh'는 영어권에서 입을 벌리지 않고 잇새로 공기를 내보내는 소리를 본뜬 포노그램이 단어로 변한 것이다)의 첫 글자다.

°

도度 기호는 위도, 경도, 온도, 각도를 나타내는 데 쓰인다. 수학적으로 원은 360°로 정의되므로 45°는 원을 360개로 자른 파이 모양을 마흔다섯 개 더한 각도에 해당한다. 위도와 경도는 입체인 지구 위에서 사물의 위치를 정확하게 표시하는 좌표다. 입체인 구는 평면인 원으로 쪼갤 수 있지만, 둥근 표면에서 위치를 정하려면 두 개의 좌푯값이 필요하다. 위선은 지구의 북쪽에서 남쪽까지 가로로 그어지며 적도를 기준으로 북반구와 남반구에 각각 0~90까지 번호가 매겨진다. 경선은 동쪽에서 서쪽으로 한 바퀴 돌며 본초자오선(영국 그리니치를 지나는, 0°로 정의된 경선)을 기준으로 도와 분으로 표시된다. 위도는 지구상에서 가로 위치를, 경선은 세로 위치를 나타낸다. 둘이 교차하는 지점은 둥근 구의 표면에서 정확한 위치를 알려준다.

μ

이 기호는 그리스 문자 뮤이며 미크론micron(또는 마이크로미터)을 나타내는 기호로 쓰인다. 미크론은 미터의 1,000,000분의 1(백만분의 1)에 해당하는 길이 단위다. 이 단위는 가느다란 머리카락이나 필라멘트, 적외선 파장, 박테리아 세포 크기 등의 직경을 측정하는 과학이나 기술 분야에서 사용된다. 용액 안의 물질 농도는 밀리리터당 마이크로그램μg/ml으로 측정한다.

¶

필크로 기호Pilcrow sign(단락 기호, 단락 표시, 또는 '줄에 맞춰'라는 뜻의 라틴어 아 리네아alinea에서 나온 용어인 알리니아alinea라고도 불림)는 수기 원고와 타이핑 원고 양쪽에서 새 단락의 시작을 표시할 때 쓰인다. 이 기호가 가장 흔히 사용되는 것은 교열 담당자가 원고에서 문단을 나눠야 할 부분을 표시할 때이다. ¶ 기호는 '나란히(또는 옆에) 쓰기'라는 뜻의 그리스어 단어 파라그라포스paragraphos에서 나왔다. '필크로'라는 단어는 중세 영어 단어인 파일크래프트pylecraft를 불분명하게 발음한 데서 비롯했다. 이 기호의 좌우를 바꿔서 'P'자처럼 보이게 쓰는 사람이 많지만, 여기 표시된 형태가 올바르다. 좌우를 반전하면 이 기호는 아무 뜻도 없다.

¸

이 발음 구별 부호는 세딜라cedilla('딜'에 강세)라고 불린다. 'c'자 아래에 붙는(ç) 이 기호는 주로 프랑스어에서 화자에

게 단어 안의 'c'가 영어의 'k' 같은 거센소리가 아니라 's' 같은 예사소리로 발음된다는 사실을 알려준다. 이런 사용법의 예로는 파사드façade(건물의 앞면)와 가르송garçon(소년 또는 급사)이 있다. 'façade' 또한 '빌려온' 단어로서 영어에서 이탤릭으로 적지 않는다. 세딜라라는 용어는 c 뒤에 쓰여 예사소리임을 표시했던 그리스 문자 제타z에서 나왔다.

† ‡ ╪

이 기호는 칼표dagger라고 불린다. 가끔은 두 개를 겹치거나 뒤집어서 쓰는 등 다양한 변형이 있으며, 문서 내에서 일반적으로 각주에 쓰는 별표가 이미 사용되었을 때 각주 표시에 사용된다. 오늘날 문서 작성 프로그램에서는 이런 기호 대신 각주에 숫자를 붙여 쓰는 것이 일반적이지만, 법률과 계약 관련 문서에서는 전통이 엄격히 지켜지므로 이런 기호가 쓰인 각주가 종종 보인다.

…

줄임표ellipsis(라틴어로 '실패' 또는 '결점'을 뜻하며 영어로는 '타원'인 ellipse와 혼동하지 않도록 하자) 또한 종종 잘못 사용되는 구두점이다. 줄임표의 용도는 단어 또는 단어들이 말이나 글에서 생략되었음을 보여주는 것이다. 줄임표는 맥락을 보고 생략된 내용을 유추할 수 있음을 암시한다. 예를 들어 "팔십하고도 칠 년 전…"만으로도 충분히 링컨의 유명한 게티즈버그 연설이 연상된다. 줄임표는 생각이나 대화가 잠시 멈추었음을 나타내기도 한다. 따라서 "내가 갖고 싶은 건…조랑말이야."라고 하면 화자가 자기 소망을 표현하기 전에 잠시 말을 멈추고 생각에 잠길 필요가 있었음을 보여준다. 영어에서 줄임표는 항상 점이 세 개이며 더 많거나 적으면 안 된다.[68]

※

이 표시는 일본어나 한국어 문서에서 주석의 시작을 알리는 참조 기호다. 항목 앞에 쓰는 큰 점bullet point이나 별표와 비슷하다. 일본어로는 한자 쌀 미자와 닮아서 코메지루시米印('쌀 표시'라는 뜻)라고 하며 한국어로는 '당구장표시'라고 한다.

‽

이 기호는 인테러뱅interrobang, 또는 간단하게 '뱅'으로 불린다. 물음표와 느낌표를 하나로 합친 이 기호는 의구심과 감탄이라는 두 가지 감정을 동시에 표현할 때 쓰인다. 이 기호가 포함된 글꼴이 거의 없으므로 자주 쓰이지는 않는다. 영어로 쓰인 글에서는 물음표와 느낌표를 합치는 대신 나란히(?!) 쓴다.

‿

이 기호는 이어붙이기character tie 또는 붙임표joining mark 등으로 부른다. 교정 담당자가 글자 사이 또는 단어 사이의 빈칸을 없애야 함을 표시하는 데 사용하는 기호다.

⅄

이 기호는 삽입 위치를 표시한다. 교정과 교열 과정에서 이 자리에 뭔가를 추가해야 함을 표시할 때 쓴다. 가끔은 캐럿과 호환해서 사용 가능하다.

이 기호는 애스터리즘asterism이라고 한다. 드물게 참조 기호로도 쓰이며 챕터의 부제목이나 내용이 끊어지는 부분을 표시할 때도 쓰인다. 현대 작가들은 대체로 그런 끊기는 부분을 표시할 때 한 줄을 띄우거나 연속된 애스터리스크(***)를 사용한다.

이 기호는 점 십자가dotted cross라고 불린다. 이 기호 또한 참조 기호지만, 종교적 상징으로서의 의미도 있다. 문신 도안으로도 인기가 있다.

h

소문자 필기체 'h'는 물리학에서 에너지를 광자光子, photon 주파수로 나눈 값이며 6,626×10-34 J·s에 해당하는 플랑크 상수Planck's constant를 나타낸다. 전자기 복사의 파장을 측정하는 데 쓰이며 양자역학에서 매우 중요한 역할을 차지한다. 레이저 장치 생산뿐 아니라 MRI나 방사선 치료 같은 의학 기술에 사용되는 등 실용적 용도로도 쓰인다.

K

켈빈kelvin은 섭씨의 1도와 간격이 같은 온도 측정 단위다. 섭씨는 미터법을 이용한 온도 측정 체계로 물의 어는 점을 0°, 끓는점을 100°로 삼는다. 화학에서 주로 쓰이는 켈빈은 분자의 운동이 완전히 정지하는 지점이자 이론상으로 존재 가능한 가장 낮은 온도인 절대영도를 −273.15°C(−459.67°F)로 정의한다. 이 온도는 켈빈 온도체계에서 0K로 간주된다.

대지 경계선과 대지 중심선(Ⓛ) 기호는 부동산 지도와 건축 설계도에서 특정 부동산의 법적 경계와 그 중심을 표시하기 위해 쓰인다.

스페인어로 카다 우나cada una는 '각각(또는 ~씩)'이라는 뜻이다. 물건에 가격을 매길 때 영어에서 쓰는 'ea.(each의 약자)'나 'pr.(per)' 자리에 사용된다. 예를 들어 영어에서 '4 pr. socks(양말)/$1'나 '4@$1'로 표시하는 것을 스페인어에서는 'calcetines(양말) $4 c/u'로 표시한다.

퍼 기호per sign는 18세기에 생겨났으며 회계에서 분배를 나타낼 때, 이를테면 "company requires 350meals ℔ day ℔ £10(회사에서는 매일 10파운드짜리 식사 350끼가 필요하다)." 같은 식으로 쓰였다.

코로니스coronis는 그리스 문헌에서 서사시나 기타 중요한 내용의 서술이 끝났음을 표시하는 기호다. 라틴어 피니스finis(문자 그대로 '끝')나 왕족 등이 편지를 끝맺을 때 쓰던 곡선 무늬와 같은 기능을 한다.

여기 소개한 내용은 일반적 문헌에서 자주 또는 드물게 쓰이는 구두점과 기호의 일부일 뿐이다. 언어(발음 구별 부호, 발음기호, 특수 알파벳 등), 학문(수학, 컴퓨터 과학, 물리학), 상업(트레이드마크 등) 같은 여러 분야에서 다양한 용도로 쓰이는 특수한 구두점과 기호는 수만 가지가 넘는다.

미주

66 영어에서는 두 단어 모두 끝 모음을 '에이'로 발음함.

67 우리말에서는 두 경우 모두 물결표~를 사용.

68 우리말에서는 여섯 개가 원칙이며 세 개도 허용됨.

PHOTO CREDITS 사진 출처

머리말

Shutterstock:

8쪽 〈엄지 세우기 동작〉 Birdiegirl;
8쪽 〈이집트 갑충석 애뮬릿〉 kivandam;
8쪽 〈모터사이클 엠블럼〉 Lightkite;
9쪽 〈후지 기립 흑사자 방패 엠블럼〉 d3verro;
9쪽 〈전화 아이콘〉 IhorZigor;
9쪽 〈선과 삼각형으로 형이상학적 상태를 나타내는 글리프〉 Genestro;
10쪽 〈수영복 금지〉 표의문자〉 Lubo Ivanko;
10쪽 〈미국 육군 계급장〉 T.Whitney;
10쪽 〈퍼플 하트 훈장〉 RoJo Images;
11쪽 〈이집트 히에로글리프 상형문자〉 Sunward Ar;
11쪽 《역경》의 팔괘〉 Viktorija Reuta;
11쪽 〈대천사 미카엘 시질〉 vonzur;
11쪽 〈아스모데우스의 뿔 시질〉 MysticaLink;
12쪽 〈정지 표지판〉 Dream_master;
12쪽 〈영업중 표지판〉 Castleski;
12쪽 〈금연 표지판〉 PaKApU;
12쪽 〈마그네슘의 원소 기호〉 grebeshkovmaxim;
13쪽 〈터키 부적〉 DaryaSuperman;
13쪽 〈솔로몬의 인장〉 Tata Donets

1장 연금술

Shutterstock:

16쪽 〈연금술 기호〉 uladzimir zgurski;
17쪽 〈복합적 신성 기하학 원〉 skyhawk;
17쪽 〈은〉 MysticaLink;
17쪽 〈금〉 MysticaLink;
17쪽 〈납〉 MysticaLink;
17쪽 〈주석〉 MysticaLink;
17쪽 〈철〉 MysticaLink;
17쪽 〈수은〉 MysticaLink;
17쪽 〈구리〉 MysticaLink;
18쪽 〈황도 십이궁 점성술 도표〉 MicroOne;
19쪽 〈사각 원〉 Peter Hermes Furian;
19쪽 〈네 가지 기본 원소의 연금술 기호〉 ararat.art;
19쪽 〈행성과 금속 연금술 기호〉 chelovector;
22쪽 〈666, 역위치 오각별, 레비아탄의 십자가, 루시퍼의 시질〉 Croisy;
23쪽 〈바포메트의 시질〉 afazuddin;
23쪽 〈성 베드로의 십자가〉 rik gallery;
23쪽 〈레비아탄 십자가〉 afazuddin;
23쪽 〈오레오 쿠키〉 imdproduction;
24쪽 〈라의 눈〉 Katika;
24쪽 〈호루스의 눈〉 Suiraton;
24쪽 〈전시안〉 Nosyrevy;
24쪽 〈터키 애뮬릿〉 photo stella

2장 현대와 고대 문명

Shutterstock:

28쪽 〈고대 푸사르크 바이킹 문자〉 Kirasolly;
29쪽 〈이집트 히에로글리프〉 artform;
30쪽 〈아즈텍 알파벳 상징〉 Alejo Miranda;
31쪽 〈폴리네시아의 상징〉 kurbanov;
31쪽 〈폴리네시아의 문신 상징〉 dark_okami;
31쪽 〈하와이의 문신 상징〉 SING;
32~33쪽 〈중국의 한자〉 awseiwei;
35쪽 〈성스러운 '정수' 지부 상징〉 vonzur

3장 점성술

Shutterstock:

38~41쪽 〈황도 12궁 별자리〉 sebos;
42쪽 〈중국 점성술의 5원소〉 Natalia Mikhay lina;
42쪽 〈음양 기호〉 Maximumvector;
42~45쪽 〈중국 점성술 상징〉 sunlight77

4장 켈트 상징

Alamy:

51쪽 〈스코틀랜드 방패 엠블럼〉 R.R. McIan / Alamy Stock Photo;
51쪽 〈스코틀랜드 타탄〉 Lordprice Collection / Alamy Stock Photo

Wikimedia Commons:

48쪽 〈켈트족 세력 확장도〉 r:Castagna;
54쪽 〈웨일스 근위병의 리크〉 Mandlbrowne;
54쪽 〈에드워드 흑태자의 방패〉 Sodacan

Shutterstock:

48쪽 〈켈트 매듭〉 Zoart Studio;
48쪽 〈켈트 십자가〉 Hoika Mikhail;
49쪽 〈켈트 매듭 무늬〉 RedKoala;
49쪽 〈오딘의 까마귀〉 Bourbon-88;
49쪽 〈토르의 망치〉 kurbanov;
50쪽 〈아일랜드 국기〉 LN.Vector pattern;
50쪽 〈켈트 십자가〉 Miceking;
50쪽 〈토끼풀 매듭 문양〉 Tata Donets;
50쪽 〈켈트 생명의 나무〉 Mariya Volochek;
51쪽 〈스코틀랜드 엉겅퀴〉 ourbon-88;
52쪽 〈솔타이어 깃발〉 Gil C;
52쪽 〈스코틀랜드의 후지 기립 사자 깃발〉 Atlas pix;
52쪽 〈웨일스 용 어 드라이그 고흐〉 Steve Allen;
53쪽 〈웨일스 CYMRU 깃발〉 image4stock;
53쪽 〈영국 국기 유니언 잭〉 charnsitr;

53쪽 〈웨일스의 러브 스푼〉 lovemydesigns;
54쪽 〈수선화〉 fractalgr;
54쪽 〈켈트 하프〉 Anastasia Boiko;
55쪽 〈오검 룬〉 uladzimir zgurski;
56쪽 〈푸사르크 룬〉 uladzimir zgurski

5장 화학

Shutterstock:

60~61쪽 〈원소 주기율표〉 okili77;
63쪽 〈낙진 방공호 표지판〉 Zoart Studio

6장 디지털

Shutterstock:

66쪽 〈키보드 이모티콘〉 AlexVector;
66쪽 〈이모지〉 pingebat;
66쪽 〈랍스터 이모지〉 grmarc;
66쪽 〈캥거루 이모지〉 Arizzona Design;
67쪽 〈키보드 클립아트〉 Andrii_M;
68쪽 〈문장 부호〉 denvitruk;
68쪽 〈커맨드 키 기호〉 Stock Vector;
69쪽 〈업무용 클립아트〉 Synesthesia

7장 화폐

Shutterstock:

72쪽 〈미국 달러 지폐〉 mart;
73~75쪽 〈세계의 화폐〉 Krishnadas

8장 표의문자

Shutterstock:

78쪽 〈물체 추락 주의〉 Kaspri;
78쪽 〈사슴 출몰 표지판〉 Kriangx1234;
78쪽 〈목줄 사용 표지판〉 FixiPixi_Design_Studio;
79쪽 〈암각 문자〉 Abra Cadabraaa;
80쪽 〈경고 표지판〉 Jovanovic Dejan;
81쪽 〈리우데자네이루 올림픽 표의문자〉 Flat art

9장 언어

Alamy:

87쪽 〈길가메시 서사시 점토판〉 BibleLandPictures.com / Alamy Stock Photo

Shutterstock:

85쪽 〈그리스 알파벳〉 dars;

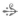

86쪽 〈러시아 알파벳〉 Sidhe;
86쪽 〈수메르 쐐기 문자 알파벳〉 Sidh

10장 제조업

Shutterstock:
90쪽 〈제조 작업 공정도〉 tulpahn;
90쪽 〈배송 관련 기호〉 Vector FX;
91쪽 〈산업 공학 기호〉 mamanamsai;
92쪽 〈주의 표지판〉 NEGOVURA;
92쪽 〈미끄럼 주의 표지판〉 Sudowoodo;
92~93쪽 〈의류 관리 기호〉 simplyvectors

11장 의료

Alamy:
97쪽 〈아스클레파오스의 일러스트〉 image-
 BROKER / Alamy Stock Photo;
98쪽 〈구호 기사단 일러스트〉 North Wind
 Picture Archives / Alamy Stock Photo

Wikimedia Commons:
101쪽 〈안과 상징〉 LoneOptom

Shutterstock:
96쪽 〈헤르메스 일러스트〉 Morphart Crea
 tion;
96쪽 〈카두세우스 상징〉 larryrains;
96쪽 〈아스클레피오스의 지팡이 상징〉
 larryrains;
97쪽 〈지혜의 나무〉 vividvic;
97쪽 〈생명의 별 상징〉 veronchick84;
98쪽 〈긴급 구호 상징〉 Julia Sanders;
98쪽 〈적십자 상징〉 Marco's studio;
98쪽 〈히기에이아의 그릇 상징〉 Bro Studio;
99쪽 〈Rx 상징〉 Puntip Agitjarnrt;
99쪽 〈이중나선〉 sarokato;
99쪽 〈DNA 이중나선〉 Anita Ponne;
99쪽 〈병원 상징〉 Standard Studio;
100쪽 〈생물학적 위험 표지〉 Pe3k;
100쪽 〈방사선 표지〉 TotemArt;
101쪽 〈전체론적 천사〉 brandmix;
101쪽 〈수의학 상징〉 Tribalium;
101쪽 〈치과 상징〉 AWesleyFloyd;
101쪽 〈카이로프랙틱 상징〉 AWesleyFloyd

12장 군대

미국 정부 기관:
105쪽 〈미국 공군 계급장: 공군 주임원사〉 U.S.
 DEPT OF DEFENSE

Alamy:
104쪽 〈미국 해병대 계급장〉 Joaquin Croxatto
 / Alamy Stock Photo;
108쪽 〈미 해병대 인장〉 Grzegorz Knec / Ala
 my Stock Photo

Wikimedia Commons:
107쪽 〈미국 제1 기병사단 엠블럼〉 Army
 Institute of Heraldry

Shutterstock:
104쪽 〈미국 해군 계급장〉 T.Whitney;
105쪽 〈미국 공군 계급장〉 T.Whitney;
105쪽 〈미국 육군 계급장〉 T.Whitney;
107쪽 〈미 육군 준사관 계급장〉 T.Whitney;
107쪽 〈미 해군 및 해안경비대 준사관 계급장〉
 T.Whitney;
108쪽 〈미 육군 인장〉 chrisdorney;
108쪽 〈미 해군 인장〉 yui;
108쪽 〈미 공군 인장〉 chrisdorney;
108쪽 〈미 해안경비대 인장〉 Jer123;
109쪽 〈미 육군 엠블럼〉 chutima kuanamon;
109쪽 〈미 공군 엠블럼〉 Bobnevv;
109쪽 〈미 해병대 엠블럼〉 dustin77a;
109쪽 〈미 해안경비대 엠블럼〉 Karl R. Martin;
109쪽 〈미 국토안보부 엠블럼〉 Mark Van
 Scyoc

13장 음악

Alamy:
112쪽 〈'후르리인 찬가 6번' 점토판〉 The
 Picture Art Collection / Alamy Stock
 Photo;
113쪽 〈구이도 다레초 초상〉 FALKENSTEIN
 FOTO / Alamy Stock Photo;
113쪽 〈그레고리오 성가 악보〉 INTERFOTO /
 Alamy Stock Photo

Wikimedia Commons:
112쪽 〈오리냐크인의 플루트〉 é-Manuel
 Benito;
114쪽 〈보표와 음자리표〉 own

Shutterstock:
112쪽 〈이집트의 악기 연주자들〉 Morphart
 Creation;
115쪽 〈높은, 낮은, 알토, 테너 음자리표〉Ashas
 0612;
116~117쪽 〈여러 종류의 음표와 음악 기호〉
 grebeshkovmaxim;
117쪽 〈오선 위의 음악 기호〉 Br;
117쪽 〈제자리표〉 Toponium;

119쪽 〈글리산도 기호〉 Br;
119쪽 〈악보〉 Tatiana Popova

14장 신화와 전설

Alamy:
131쪽 〈마난난 막 리르〉 Eoin McConnell /
 Alamy Stock Photo;
133쪽 〈피톤을 해치우는 아폴론 삽화〉
 Chronicle / Alamy Stock Photo;
151쪽 〈알렉산드리아 도서관 판화〉 Pictorial
 Press Ltd / Alamy Stock Photo

Wikimedia Commons:
125쪽 〈아르바크와 알스비드〉 r:Holt;
126쪽 〈하야그리바〉 Jean-Pierre Dalbera;
127쪽 〈야타가라스 까마귀〉 ugi;
128쪽 〈샤바즈〉 acan;
134쪽 〈웨섹스의 금빛 와이번〉 tchy Berd;
134쪽 〈앰피티어〉 ard Topsell;
135쪽 〈린드웜〉 kin;
135쪽 〈니드호그와 위그드라실〉 unn;
145쪽 〈이집트의 양봉 장면〉 ps://www.
 metmuseum.org/art/collection/
 search/544626;
145쪽 〈미노스의 꿀벌〉 ree Stephan;
147쪽 〈이츠파팔로틀〉 nown;
147쪽 〈프시케〉 sh Pearl

Shutterstock:
122쪽 〈봉황〉 insima;
122쪽 〈피닉스〉 Nipatsara Bureepia;
122쪽 〈천둥새〉 bosotochka;
123쪽 〈늑대〉 Hennadii H;
123쪽 〈펜리르〉 Bourbon-88;
123쪽 〈카피톨리노의 늑대〉 Everild;
124쪽 〈미 북서해안 원주민의 코요테〉 Jef
 Thompson;
124쪽 〈로키〉 Morphart Creation;
124쪽 〈자칼〉 Manekina Serafima;
124쪽 〈아누비스〉 Thjothvald;
125쪽 〈페가수스〉 Vector SpMan;
125쪽 〈슬레이프니르〉 Santagora;
126쪽 〈케이론〉 Morphart Creation;
126쪽 〈유니콘〉 Christos Georghiou;
127쪽 〈케찰코아틀〉 Kazakova Maryia;
127쪽 〈근까마귀〉 AVA Bitter;
128쪽 〈로마의 독수리〉 LANTERIA;
128쪽 〈아에톤〉 Hoika Mikhail;
128쪽 〈제우스〉 Eroshka;
128쪽 〈프랑스 독수리〉 dimm3d;
129쪽 〈하르피이아〉 Morphart Creation;
129쪽 〈가루다〉 Bimbim;

191쪽 〈스바디슈타나 차크라〉 Benjamin Albiach Galan;
191쪽 〈물라다라 차크라〉 Benjamin Albiach Galan;
192쪽 〈차크라 도표〉 3xy;
192쪽 〈춤추는 아프사라스〉 Naumova Marina;
192쪽 〈반얀나무〉 rodho;
193쪽 〈스리 얀트라 상징〉 Amado Designs;
193쪽 〈시바 나타라자와 아파스마라 삽화〉 PremiumStock;
194쪽 〈나가〉 Black creator;
194쪽 〈공작새〉 Christina Li;
194쪽 〈시바 링가〉 karakotsya

17장 성별과 성정체성

Shutterstock:
198쪽 〈화성과 금성 상징〉 noeldelmar;
199쪽 〈남성/여성 상징〉 yayha;
199쪽 〈성중립 화장실 표지〉 Powerful Design;
199쪽 〈음양 기호〉 researcher97;
199쪽 〈x/y 염색체〉 Designua;
200쪽 〈태양신 라〉 AndreyO;
200쪽 〈어머니 신 무트〉 AndreyO;
201쪽 〈아스트라이아〉 MysticaLink;
201쪽 〈베스타〉 MysticaLink;
201쪽 〈주노〉 MysticaLink;
201쪽 〈히기에이아〉 MysticaLink;
201쪽 〈릴리스 문〉 MysticaLink;
201쪽 〈검은 릴리스 문〉 MysticaLink;
201쪽 〈흰 달〉 MysticaLink

18장 시질과 이교 신앙

Alamy:
220쪽 〈아이이스하울무르 시질〉 hii Borodin / Alamy Stock Vector

Shutterstock:
208~209쪽 〈기하학적 도형〉 tterstock_646932574.eps;
209쪽 〈태양 십자가〉 ararat.art;
211쪽 〈토템 폴〉 Roi and Roi;
212쪽 〈북미 원주민 풍 물소〉 intueri;
212쪽 〈북미 원주민 풍 천둥새〉 Vector pack;
212쪽 〈북미 원주민 풍 올빼미〉 Ksyu Deniska;
212쪽 〈북미 원주민 풍 곰〉 intueri;
213쪽 〈북미 원주민 풍 독수리〉 Vector pack;
213쪽 〈태양 원반〉 ararat.art;
214쪽 〈위카 바퀴〉 moibalkon;
215~217쪽 〈꼭짓점 넷, 다섯, 일곱 개짜리 별〉 Lubo Ivanko;
216쪽 〈펜타클〉 Aha-Soft;
216쪽 〈역방향 펜타그램〉 unakobuna;

216쪽 〈응급의료의 상징인 육각별〉 KirillKazachek;
216쪽 〈다윗의 별〉 Tribalium;
217쪽 〈구각별〉 casejustin;
219쪽 〈케르눈노스〉 Zvereva Yana;
219쪽 〈뿔 달린 신〉 Rhododendron;
220쪽 〈베그비시르 상징〉 Anne Mathiasz;
220쪽 〈알기즈 기호〉 Teresa Liss;
221쪽 〈켈트 나선〉 Peter Hermes Furian;
221쪽 〈트리스켈〉 sunnychicka;
221쪽 〈트리케트라〉 Zoart Studio;
222쪽 〈미로〉 Vladvm;
222쪽 〈볼크넛〉 vonzur;
222쪽 〈오딘의 매듭〉 Rhododendron;
223쪽 〈켈트 상징〉 yulianas

19장 운송

Shutterstock:
226쪽 〈위험물 도표〉 Idea.s;
227쪽 〈제3급 위험물 표지〉 Standard Studio;
227쪽 〈제9급 위험물 표지〉 medicalstocks;
227쪽 〈제1급 위험물 표지〉 Nicola Renna;
227쪽 〈제3급 가연성 물질 표지〉 Idea.s;
228쪽 〈포괄적인 부식성 물질 표지〉 Standard Studio;
228쪽 〈제8급 위험물 표지〉 Ody_Stocker;
228쪽 〈제7급 위험물 표지〉 Nicola Renna;
228쪽 〈제4급 자연 발화성 물질〉 Technicsorn Stocker;
228쪽 〈제4급 물과 접촉시 가연성 물질〉 Migren art;
228쪽 〈제2급 비인화성 가스〉 Technicsorn Stocker;
228쪽 〈제5급 위험물 표지〉 Standard Studio;
229쪽 〈제6급 위험물 표지〉 Charles Brutlag;
229쪽 〈환경 유해 물질〉 BALRedaan;
230쪽 〈교통 표지판〉 memphisslim;
231쪽 〈독일의 비버 출몰 표지판〉 Heide Pinkall;
231쪽 〈오스트레일리아의 캥거루 출몰 표지판〉 Kriangx1234;
231쪽 〈태국의 정지 표지판〉 Kadortork69;
231쪽 〈영국의 자동차 통행금지 표지판〉 Zoart Studio;
231쪽 〈영국의 경음기 사용 금지 표지판〉 goodpixel;
232쪽 〈자동차 대시보드 표시〉 Mihalex;
232쪽 〈로켓 그림〉 NeMaria;
233쪽 〈전기자동차 그림 1〉 VectorV;
233쪽 〈전기자동차 그림 2〉 Telman Bagirov;
233쪽 〈스마트카 그림〉 Martial Red;
233쪽 〈드론 그림 1〉 Alexander Lysenko;
233쪽 〈드론 그림 2〉 FARBAI

INDEX 찾아보기

세계의 기호와 상징 사전

1판 1쇄 발행 | 2021년 7월 5일
1판 2쇄 발행 | 2024년 6월 14일

지은이 D. R. 매켈로이
옮긴이 최다인
펴낸이 김기옥

실용본부장 박재성
편집 실용 1팀 박인애
영업·마케팅 김선주
마케터 서지운
지원 고광현, 김형식

디자인 푸른나무디자인
인쇄·제본 민언프린텍

펴낸곳 한스미디어(한즈미디어(주))
주소 121-839 서울시 마포구 양화로 11길 13(서교동, 강원빌딩 5층)
전화 02-707-0337 | **팩스** 02-707-0198 | **홈페이지** www.hansmedia.com
출판신고번호 제 313-2003-227호 | **신고일자** 2003년 6월 25일

ISBN 979-11-6007-569-4 13650

책값은 뒤표지에 있습니다.
잘못 만들어진 책은 구입하신 서점에서 교환해 드립니다.